**명작은 어떻게 만들어지는가**

# 명작은 어떻게 만들어지는가

고미술 컬렉션과 한국미 인식

**초판 1쇄 인쇄일** 2019년 11월 1일　**초판 1쇄 발행일** 2019년 11월 8일

**지은이** 이광표
**펴낸이** 박재환 | **편집** 유은재 | **관리** 조영란
**펴낸곳** 에코리브르 | **주소** 서울시 마포구 동교로 15길 34 3층(04003) | **전화** 702-2530 | **팩스** 702-2532
**이메일** ecolivres@hanmail.net | **블로그** http://blog.naver.com/ecolivres
**출판등록** 2001년 5월 7일 제10-2147호
**종이** 세종페이퍼 | **인쇄·제본** 상지사 P&B

ISBN 978-89-6263-205-7 93600

# 명작은 어떻게 만들어지는가

이광표 지음

## 고미술 컬렉션과 한국미 인식

에코리브르

이 책은 박사 학위 논문 〈근현대 古美術컬렉션의 특성과 韓國美 재인식〉(고려대학교 대학원, 2014)을 수정·보완한 것이다.

# 머리말

추사 김정희의 〈세한도(歲寒圖)〉를 모르는 사람은 별로 없을 것이다. 그 〈세한도〉와 관련해, 나는 종종 이런 질문을 던진다. "〈세한도〉는 잘 그린 그림인가요?" 다소 기습적인 질문에, 사람들은 당황해한다. 고개를 갸웃거리는 이도 있다. 나는 계속 질문한다. "잘 그린 그림인지, 썰렁한 그림인지, 솔직히 대답하기 어렵지요? 그런데 사람들은 〈세한도〉를 참 좋아합니다. 조선시대 최고의 문인화로 꼽는 데 주저하지 않습니다. 왜 그럴까요? 많은 한국인은 언제부터 이 작품을 조선시대 걸작 가운데 하나로 꼽았을까요? 〈세한도〉 170여 년의 역사에서 가장 결정적인 시기는 언제였을까요?"

언제부턴가 이런 궁금증이 생겼다. '〈세한도〉 궁금증'이라고 할까. 그런데 이게 어디 〈세한도〉뿐이랴. 고려청자, 백자 달항아리, 조각보, 민화 등도 마찬가지다. 그렇다면 이런 질문도 가능하다. "고려청자는 언제부터 한국 미술의 대표 명품으로 자리 잡았을까? 900여 년이 흐른 뒤 자신이 만든 청자 그릇이 최고의 고미술품으로 대접받으리라, 고려 도공들은 예상했을까?"

지금 우리가 은근히 열광하는 것들, 그 고미술 문화재들이 과연 어느 시기에 어떤 과정을 거쳐 한국 미술의 명작으로 자리 잡게 되었는지, 그런 궁금증이다. 만든 당시엔 최고 미술품이 아니었을 텐데, 심지어 만들어서 사용했을 당시엔 지극히 평범한 일상용품도 꽤 많았을 텐데 말이다.

이 책은 이 같은 궁금증에서 시작했다. 일상용품이던 것들이 언제 어떻게 미술품으로 대접받게 되었는지, 더 나아가 고미술과 문화재가 어떻게 명작의 지위를 획득하게 되었는지, 고미술과 문화재를 사람들이 어떻게 인식하고 수용하는지. 그런 점을 컬렉션의 측면에서 들여다보고 싶었다.

컬렉션(수집 행위와 수집품)에 대한 우리 사회의 관심이 많이 커졌다. 우리는 주로 박물관·미술관에서 컬렉션을 만난다. 최근엔 박물관·미술관에 가는 사람이 부쩍 늘었다. 정부나 지방자치단체도 열심히 박물관·미술관을 짓는다. 박물관·미술관은 이렇게 우리 시대 가장 각광받는 문화공간이 되었다. 대체 우리는 왜 이렇게 열심히 박물관·미술관을 짓고 열심히 박물관·미술관에 가는 것일까? 박물관·미술관은 우리에게 어떤 존재인가?

할머니 때부터 전해오는 조각보가 있다고 치자. 그 조각보가 우리 집 식탁보로 쓰이면 생활용품이지만, 박물관 진열장 속으로 들어가면 감상의 대상이 된다. 동일한 조각보지만 그 가치와 의미는 확연히 달라진다. 혁명적인 변화가 아닐 수 없다. 왜 이런 일이 일어나는 것일까? 어찌 보면 간단하다. 생각을 바꾸면 된다. 그런데 조각보를 실용의 대상이 아니라 감상의 대상(미술)으로 인식하려면 오랜 시간과 과정이 필요하다. 한

두 사람이 "조각보는 미술이야"라고 주장해서 되는 게 아니다. 절대다수의 사람이, 지속적으로 아름다움을 느끼고 거기 미학적 가치를 부여하고 그것에 공감해야 한다. 그러기 위해선 누군가 조각보를 수집해 박물관·미술관에 전시를 하고 그것을 대중이 관람한 뒤 "아, 좋은데"라며 전파하고 공유하고 여러 세대를 거쳐야 한다. 꼭 그래야 하는 법은 없지만, 지금까지는 그런 과정을 거쳐왔다. 일상용품은 그렇게 전시의 대상이 되고 급기야 인기 미술품이 되기도 한다. 그건 그동안 숨겨진 혹은 간과한 한국적 미감을 재인식하는 과정이라고 할 수 있다.

이 책은 그 과정에 관한 얘기다. 특히 컬렉션의 시각, 박물관·미술관의 시각으로 설명하고자 했다. 한국적 미감을 발견하거나 재인식하는 과정, 명작의 반열에 오르는 과정은 평범한 듯하지만 은근히 드라마틱하다. 모두 나름대로 흥미로운 스토리를 간직하고 있다. 수집한다는 것, 보여준다는 것, 감상한다는 것, 그 일련의 행위는 그리 단순하지 않다. 그 과정은 미학적이면서 때로 사회적이고 정치적이다.

너무 거창하게 말한 것 같다. 소박하게 요약하면, 우리가 고미술을 어떻게 받아들이고 어떻게 기억하는지 그 방식에 대한 고찰이라고 할 수 있겠다. 이 고찰을 통해 고미술 컬렉션과 박물관·미술관의 존재 의미와 역할에 대해서도 짚어볼 수 있었다. 이 같은 관점이 컬렉션이나 박물관·미술관을 좀더 깊이 있게 바라보는 데 도움이 되었으면 한다.

글을 쓰고 출판까지 하게 된 데에는 여러 분의 도움이 있었다. 특히 주석과 참고문헌에 등장하는 글의 저자 분들께 감사의 말씀을 올린다. 그분들의 연구가 없었으면 감히 꿈도 꾸지 못했을 일이다. 오래전부터 변함없이 격려해 주고 부족한 원고를 흔쾌히 책으로 내주신 에코리브르

박재환 대표께도 감사드린다.

　원고를 다시 보니 허술한 점이 많이 눈에 띈다. 고미술 문화재의 인식과 수용에 관한 하나의 시론(試論) 정도로 이해해 주셨으면 좋겠다. 이제 각론에 대한 심화 탐구를 서둘러야 할 것 같다.

<div style="text-align: right">

2019년 가을

이광표

</div>

# 차례

# 1

# 왜 컬렉션인가

## 단원과 혜원을 만나는 법

단원 김홍도(檀園 金弘道, 1745~1806경)와 혜원 신윤복(蕙園 申潤福, 1758~1813 이후)의 풍속화는 많은 사람들이 좋아한다. 그렇다면 우리는 단원과 혜원의 풍속화를 어떻게 이해하고 받아들이며 어떻게 감상하고 있을까? 김홍도는 언제 어디서 태어났고 어떻게 그림 공부를 했으며 어떤 과정을 거쳐 직업화가인 화원(畫員)이 되었으며 어떤 생각에서 이런 풍속화를 그리게 되었는지, 김홍도가 살았던 18세기 영·정조 시대의 문화 르네상스 분위기는 풍속화 창작에 어떤 영향을 미쳤는지, 정조의 미술 후원은 김홍도의 풍속화에 어떤 도움을 주었는지, 풍속화에 담긴 내용은 무엇이며 김홍도는 풍속화를 통해 무엇을 전하고 싶었는지, 풍속화의 등장이 당시의 계층이동이나 상업경제의 발달, 실학의 확산, 판소리와 한글 소설의 유행과는 어떤 관계가 있는지, 이런 쪽에 초점을 맞춰 단원

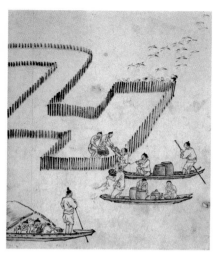

김홍도 풍속화, 〈씨름〉, 보물 527호, 18세기 말, 종이에 담채, 27×23cm, 국립중앙박물관.

김홍도 풍속화, 〈고기잡이〉, 보물 527호, 18세기 말, 종이에 담채, 27×23cm, 국립중앙박물관.

의 풍속화를 이해하고 감상하는 경우가 대부분일 것이다. 혜원의 풍속화를 이해하고 연구하는 방식도 이와 크게 다르지 않다.

모두 단원과 혜원의 풍속화를 이해하기 위한 중요하고 의미 있는 접근이다. 그런데 이러한 접근에는 공통점이 있다. 모두 생산자(제작자) 중심의 시각이라는 점이다. 화가는 누구였고, 화가의 예술관은 어떠했고 그가 살았던 시대 상황은 어떠했으며 당대 왕들의 후원은 어떠했는지, 이런 시각은 겉으로는 달라 보이지만 한 번 더 들여다보면 모두 작품을 창작한 화가와 밀접하게 연관되어 있다. 18세기를 논하는 것도 결국 김홍도의 시대에 관한 것이고 정조의 미술 후원을 논하는 것도 결국은 김홍도의 시대에 관한 것이다. 그렇기에 지금까지 우리가 접근해 왔던 방식이나 시각은 대체로 '생산자와 그 시대'의 관점이라고 할 수 있다.

이런 질문을 던져보자. 후대 사람들은 언제부터 단원과 혜원의 풍속화를 좋아하게 되었는지, 사람들이나 박물관은 왜 단원과 혜원의 풍속화를 수집하고 전시하는 것인지, 현대 예술가들은 왜 단원과 혜원의 풍속화를 모방하고 재현하고 변주하는지, 풍속화를 활용해 문화상품을 만드는 이유는 무엇인지. 다시 말해 후대 사람들은 왜, 어떻게 단원과 혜원의 풍속화를 감상하고 소비하는지에 관한 궁금증이다. 이런 궁금증은 생산자가 아니라 향유자, 소비자의 관점이라고 할 수 있다. 앞서 생산자 중심의 관점과는 많이 다르다.

우리 시대, 단원과 혜원의 풍속화는 '200년 전 단원과 혜원이 그린 그림' 그 자체로만 존재하는 것은 아니다. '현대 한국인이 가장 좋아하는

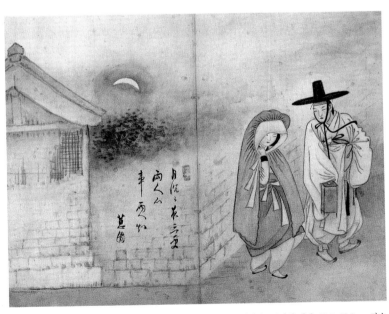

신윤복 풍속화, 〈월하정인(月下情人)〉, 국보 135호, 18세기 말~19세기 초, 종이에 채색, 28.2×35.2cm, 간송미술관.

조선시대 그림'으로도 존재한다. 한국인이 좋아하는 그림으로 존재한다는 것은 우리가 단원과 혜원의 풍속화를 생산자의 관점만이 아니라 향유자, 소비자의 관점으로도 받아들여야 한다는 말이다.

다소 극단적인 가정이지만, 500년 뒤에 우리의 후손들이 여전히 단원과 혜원의 풍속화에 열광할 것이라고 장담할 수는 없다. 2500년대 향유자, 소비자의 생각이 지금 이 시대 향유자, 소비자의 생각과 똑같으리라는 법이 없기 때문이다. 단원과 혜원의 풍속화는 그대론데, 그 풍속화를 받아들이고 소비하는 사람들의 생각은 시대에 따라 바뀌기 마련이다. 이는 예술을 바라보는 데 생산자의 관점뿐만 아니라 향유자와 소비자의 관점도 중시해야 함을 의미한다.

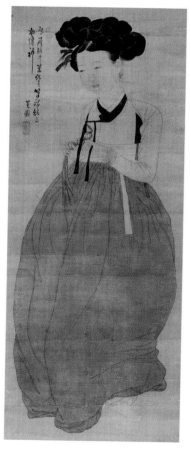

신윤복, 〈미인도〉, 18세기 말~19세기 초, 비단에 채색, 114×45cm, 간송미술관.

서울 성북동에 가면 간송미술관(澗松美術館)이 있다. 이곳에선 개관 이후 2013년까지 매년 봄가을에 2주씩 특별전을 열었다. 옛 그림을 좋아하는 마니아나 전문가 중심으로 간송미술관을 찾더니 2008, 2009년 무렵부터는 일반 대중까지도 간송미술관 전시를 많이 찾았다. 특히 혜원의 풍속화나 〈미인도(美人圖)〉가 출품될 경우엔, 사람들이 수백 미터 줄지어 기다릴 정도였다.

사람들은 왜 긴 줄을 서가면서까지 간송

미술관을 찾아 혜원의 작품을 보려고
하는 것일까. 물론 기본적으로는 혜원
의 그림이 매력적이기 때문이다. 하지
만 관람객들의 긴 줄을 설명하기에 그
것만으론 많이 부족하다. 당시 신윤복
과 그의 작품을 소재로 한 소설과 드
라마, 영화가 인기를 끌면서 대중에게
영향을 미치기도 했다. 그래도 설명은
부족해 보인다.

서울 DDP(동대문디자인플라자)에서 간송미술관의 혜원
풍속화 전시 모습.

간송미술관에 전시를 보러 가는 사
람들 상당수는 간송 전형필(澗松 全鎣弼,
1906~1962)이라는 컬렉터의 삶과 열정
에 감동받고 싶어 한다. 엄혹했던 일
제강점기, 전 재산을 바쳐 우리 문화
재를 수집한 간송의 삶이 사람들의 발

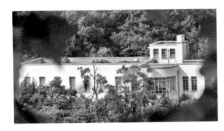

서울 성북구 성북동 간송미술관 전경.

길을 간송미술관으로 이끈다. 부정할
수 없는 사실이다. 만일 드라마틱하고
감동적인 스토리가 없는, 지극히 평범

간송미술관 경내에 있는 간송 전형필 흉상.

한 소장자의 작품이라면 그것이 아무리 혜원 풍속화라고 해도 간송미술
관에서처럼 길게 줄을 서지는 않을 것이다. 간송의 수집 이야기, 간송의
감동적인 삶의 이야기가 개입되었기 때문에 그렇게 많은 사람들이 간송
미술관의 혜원 풍속화와 〈미인도〉에 열광하는 것이다.

여기서 짚어볼 것이 있다. 지금 우리가 감상하고 향유하는 단원과 혜

원의 풍속화는 '단원과 혜원이 그린 그림'으로만 존재하지 않는다는 사실이다. 지금 우리가 단원과 혜원의 풍속화를 즐기고 좋아하는 현상에는 컬렉션의 관점이 개입되어 있다는 말이다. 이는 곧 향유자, 소비자의 관점으로 이어진다. 그렇기에, 우리가 조선 후기의 풍속화를 좀더 입체적이고 다층적으로 이해하려면 누가 언제 왜 어떻게 그렸는가의 생산자 관점에 국한되어선 곤란하다. 여기서 한 발짝 더 나아가 누가 언제 왜 그 풍속화를 수집하고 매매했는지, 사람들은 길게 줄 서는 불편을 감수하면서까지 왜 수백 년 전 풍속화를 감상하는지에도 관심을 기울여야 한다.

## 관점의 문제: 생산자에서 수용자 관점으로

미술품·고고유물 등의 컬렉션은 박물관과 미술관을 구성하고 지탱하는 핵심 요소다. 컬렉션을 보관하고 감상하기 위해 박물관과 미술관을 세웠고 그 박물관과 미술관을 더욱 풍요롭고 내실 있게 만들기 위해 컬렉션 행위가 이뤄진다. 박물관·미술관에 대한 이해나 연구는 기본적으로 컬렉션을 전제한다. 컬렉션이 있어야 박물관·미술관의 기본적 기능이 가능하다. 체험이나 교육 중심의 박물관·미술관이 늘어나고 있지만 박물관·미술관의 존재 근거는 소장품, 즉 컬렉션이 아닐 수 없다.

　최근 들어 우리 사회에서 미술품 컬렉션에 대한 관심이 계속 커지고 있다. 이 같은 현상은 두 가지 측면에서 설명할 수 있다. 첫째, 박물관·미술관이 늘어나고 이와 함께 전시가 많아지면서 컬렉션에 대한 관심

이 확산되었다. 둘째로는 미술품 문화재 경매의 활성화를 들 수 있다. 특히 2000년대 들어 미술품 경매가 활성화되면서 전문 컬렉터뿐 아니라 일반 대중 사이에서도 문화재 컬렉션, 미술품 컬렉션에 대한 관심이 부쩍 높아졌다. 그렇다 보니 컬렉션에 대한 연구의 필요성도 점점 커지고 있다.

컬렉션에 대한 이해나 연구는 박물관·미술관, 문화재, 고미술 등에 입체적으로 접근할 수 있도록 해준다. "수집(컬렉션)이나 후원 연구는 미술품의 수용(受容)과 소비를 둘러싼 한 사회 내의 특정 개인이나 집단의 역할과 반응을 탐구한다는 점"에서 특히 박물관·미술관 이해에 큰 도움이 된다.[1] 그동안 미술사학이나 고고학 분야에서의 문화재 연구는 대체로 생산자 중심의 시각에서 진행되어 왔다. 작품(고미술품, 문화재)을 만든 사람은 누구고 어떤 계층이었으며, 그 제작자는 어떠한 시대적·경제적·문화적 상황에서 작품을 창작했는가 하는 시각이 대부분이었다.

이와 달리 컬렉션 연구는 수용자(受容者)와 향유자 중심으로 시점을 이동시킨다. 누가 그 작품을 사용하고 향유했는지, 누가 그 작품을 수집하고 감상했는지, 특정 장르나 작가의 작품을 감상하고 수집하는 유행은 왜 일어났는지, 수백 년이 흐른 뒤 그 작품을 수집해 거래하고 그것을 통해 돈을 번 사람들은 어떤 계층이었는지 등에 관심을 갖는 것이다. 즉 옛날에 만들어진 문화재, 고미술품을 누가 왜 수집하고 소장하는지, 그것을 어떻게 전시하고 감상하는지에 대한 관심이다.

컬렉션 연구는 컬렉션의 내용 분석에 그치지 않고 컬렉션이 어떻게 형성되었는지, 컬렉션이 어떻게 활용되고 관람객이나 대중과 만나는지, 이것이 박물관·미술관 연구나 미술사 연구 등에 어떠한 영향을 미치는

지의 영역으로까지 나아가야 한다. 박물관·미술관, 컬렉션, 수용자 등의 관계를 입체적으로 바라보아야 한다는 말이다. 이 연구는 이 같은 문제의식에서 출발한다.

박물관학자 수전 피어스(Susan Pearce)는 컬렉션 연구는 기본적으로 두 가지 영역을 포함한다고 보았다.[2] 하나는 컬렉션 정책 즉 수집 정책의 영역이다. 이는 개인이나 박물관·미술관이 무엇을 수집하고 무엇을 수집하지 않을 것인지의 문제다. 다른 하나는 컬렉션의 역사에 관한 것이다. 이는 어느 개인이나 박물관·미술관의 컬렉션이 언제부터 어떤 과정을 거쳐 형성되었는가의 문제다. 앞으로의 컬렉션 연구는 이 두 가지 영역에서 더 나아가야 한다. 컬렉션이 어떻게 대중과 만나는지 즉 대중이 어떻게 컬렉션을 이해하고 수용하는지, 그래서 어떤 영향을 미치는지에 대한 연구도 포함해야 한다.

이 책에서는 이러한 시각을 토대로 한국의 근현대기 고미술 컬렉션을 고찰하고자 한다. 컬렉션에 대한 원론적인 논의를 바탕으로 한국 근현대기 고미술 컬렉션의 역사와 시대별 특징, 컬렉션과 박물관·미술관과의 관계, 컬렉션과 수용자와의 만남, 컬렉션이 수용자에게 미치는 영향과 효과 등을 살펴보려는 것이다. 다시 말하면 한국 근현대기의 고미술 컬렉션의 본질적이고 고유한 특성은 무엇인지, 컬렉션의 형성 과정은 시대적·사회적·문화적으로 어떤 의미를 지니는지, 그 컬렉션은 박물관·미술관이라는 제도와 공간을 통해 어떻게 사람들과 만나는지, 그러한 수용 과정을 통해 사람들은 무엇을 느끼고 인식하는지 등에 대한 고찰이라고 할 수 있다. 그 가운데에서도 가장 역점을 두고자 하는 것은 컬렉션 수용을 통한 미적 인식 또는 한국미 인식에 관한 것이다.

컬렉션 연구는 문화재와 박물관·미술관을 바라보는 시각을 새롭게 확장시켜 준다. 이는 박물관학·미술관학 연구 관점에도 큰 도움이 될 것으로 기대한다. 박물관·미술관의 본질적 요소인 컬렉션을 다루면서 동시에 그동안 소홀히 했던 영역으로 관심과 연구를 확장하는 것이다.

## 논의의 방향

이 책은 한국 근현대기 고미술 컬렉션의 형성과 전개 및 특성, 고미술 컬렉션의 수용과 이를 통한 한국미의 재인식에 관한 연구다. 특히 고미술 컬렉션이 조선 후기 18~19세기 이래 어떻게 형성되어 왔으며 그 컬렉션들이 박물관이라는 공간을 통해 어떻게 대중에게 수용되어 왔는지, 그 과정을 통해 대중이 어떻게 미적 경험을 하고 한국미를 재인식하게 되는지에 초점을 맞추고자 한다. 나아가 미술품이나 문화재의 명작이 어떻게 만들어지는지 그 과정도 컬렉션의 관점에서 고찰할 것이다.

예술의 '수용'이라고 하면 1960년대 독일에서 주창된 수용미학(受容美學) 문예이론을 떠올리게 된다. 수용미학에 따르면 문학작품의 가치와 의미는 독자(감상자·비평가·소비자)가 어떻게 받아들이느냐에 따라 달라진다. 즉 작가(생산자)의 의도가 중요한 것이 아니라 독자가 받아들이고 이해하는 내용이 중요하고 그것에 의해 문학작품이 완성된다는 이론이다. 수용미학의 이러한 관점은 앞에서 살펴본 단원 김홍도와 혜원 신윤복의 풍속화를 설명하면서 소개한 관점과 일맥상통한다.

컬렉션과 대중의 만남 즉 수용은 고미술 컬렉션을 이해하는 데 매우

중요하다. 수용자와의 만남 없이 박물관·미술관과 컬렉션은 존재할 수 없기 때문이다. 수용자나 향유자의 감상과 감동, 이해와 인식을 통해 컬렉션의 가치가 완성된다. 단순히 수집과 보존에 머무는 것이 아니라 그 컬렉션이 어떻게 활용되는지, 연구와 전시 체험을 통해 대중이 컬렉션을 어떻게 받아들이는지 등을 총체적으로 고찰할 때, 컬렉션을 제대로 이해할 수 있다. 수용은 컬렉션의 궁극적인 존재 이유 가운데 하나다.

컬렉션의 수용 즉 대중과의 만남은 여러 형식을 띠게 된다. 전시를 통한 만남, 고미술품 컬렉션의 시각 이미지나 영상을 통한 만남, 컬렉션에 대한 연구 성과를 통한 만남, 컬렉션을 둘러싼 이슈 등을 통한 만남, 미술작가들의 재현이나 전통을 통한 만남, 문화상품을 통한 만남 등을 들 수 있다. 이 가운데 가장 보편적인 것은 전시를 통한 만남이다. 소장자나 박물관·미술관이 컬렉션을 전시하고 대중이 이를 감상함으로써 컬렉션의 일반적인 수용이 진행되는 것이다.

이 책에서는 일상적으로 공공에 개방하는 컬렉션을 연구 대상으로 삼고자 한다. 따라서 박물관·미술관 소장 고미술 컬렉션이 일차적인 연구 대상이다. 수장(收藏)만 해놓고 대중에게 공개하지 않는, 철저하게 사적인 컬렉션은 논의에서 제외한다.

박물관·미술관 소장 고미술 컬렉션 가운데에서도 한국미에 관련된 유물을 다수 소장한 곳이어야 한다. 이런 조건을 충족할 수 있는 대표적인 공간은 국립박물관이다. 국립박물관은 충실하게 상설 전시를 하고 있으며 수시로 기획특별전도 개최한다. 대중이 접근하기 쉬운 공간이며 그 컬렉션은 질과 양에서 일정 수준 이상을 유지한다. 소수 연구자들이

나 관계자, 인연이 닿는 지인에게만 공개하는 일부 사립박물관 컬렉션은 대상에서 제외했다. 국립박물관의 컬렉션은 사립박물관 컬렉션이나 개인 컬렉션에 비해 더욱 공적인 역할을 수행하고 있다. 특히 대중과의 만남, 즉 컬렉션의 수용이 다양하고 활발하게 이뤄진다.

2장 '고미술 컬렉션을 보는 시각'에서는 컬렉션의 문화적·철학적·시대적 의미와 가치 등을 이론적으로 고찰하겠다. 이를 통해 미술 컬렉션을 어떻게 바라보고 어떻게 이해할 것인지, 컬렉션과 박물관·미술관의 관계를 어떻게 볼 것인지에 관해 성찰해 보고자 한다. 여기서 먼저 강조하려는 것은 컬렉션의 공적 가치다. 컬렉션에 담겨 있는 공적 영역은 '수집 행위'와 '수집 이후 대중과의 만남'이라는 두 차원으로 구분해 볼 수 있다.

개인이나 기관이 미술품이나 문화재를 수집할 때는 어떤 가치판단에 따라 대상을 선별해 수집한다. 어떤 대상을 선택해 수집한다는 것은 동시에 다른 무엇을 버린다는 것을 함축한다. 그 가치판단에는 개인적 취향이 우선하지만 그에 그치지 않고 그 시대의 유행이나 분위기 등이 반영된다. 즉 무언가를 수집한다는 것 자체가 개인적 취향의 차원에 머무르지 않고 시대적·문화적 맥락을 반영한다는 말이다.

수집 이후 대중과의 만남은 수집해 놓은 컬렉션이 전시 등을 통해 대중과 만나는 과정이다. 다수의 사람들과 컬렉션을 공유함으로써 개인 소유물의 차원을 넘어 사회적·시대적 의미를 획득하는 것이다. 이것이 바로 컬렉션의 공적 기능이자 공적 가치다. 이 같은 측면에서 볼 때 컬렉션은 박물관·미술관과 불가분의 관계를 갖는다. 박물관·미술관이라는 근대적 제도를 통해 컬렉션이 대중과 만나면서 사회적·문화적 의미

와 가치를 확보해 나가기 때문이다.

수용의 결과에 대한 고찰도 필요하다. 고미술 컬렉션을 수용한 사람들은 무언가를 새롭게 느끼고 인식하게 된다. 새로운 인식, 새로운 체험이거나 기존 인식의 변화 또는 심화일 수 있다. 고미술 컬렉션의 수용에 의한 인식은 크게 '미적 인식'과 '사회적 기억'으로 나눌 수 있다. 미적 인식은 고미술 컬렉션을 수용함으로써 가능해지는 미적 경험과 한국미(한국적 전통 미감)에 대한 인식이다. 사회적 기억은 개인에게 수용된 컬렉션이 특정 기억을 형성하고 이것을 주변 사람들이 공유하면서 역사적·사회적으로 확대되어 전해지는 것을 의미한다.

2장에서는 궁극적으로 수용이라는 시각의 필요성을 강조하고 싶다. 컬렉션을 바라보는 다양한 시각이 있겠지만 수용의 시각이 왜 중요하고 효과적인지를 이론적으로 고찰해 다음 논의의 토대로 삼기 위함이다.

3장 '고미술 컬렉션의 흐름'에서는 근현대기 국내 고미술 컬렉션의 역사적 전개 과정과 그 특성을 살펴보겠다. 국내 미술 컬렉션의 역사는 삼국시대로 거슬러 올라가지만 의식적인 컬렉션 행위는 조선시대 들어 시작되었다. 이후 컬렉션 문화가 본격적으로 확산된 것은 조선 후기인 18~19세기다. 따라서 우리 고미술 컬렉션의 역사를 조선 후기 18~19세기, 일제강점기, 광복 이후로 나누어 살펴보고 그 컬렉션의 전개 과정과 성격을 분석할 것이다. 수집 주체와 수집 대상이 어떻게 변해왔으며 거기엔 어떠한 사회적·문화적 의미가 담겨 있는지 등에 대한 내용을 포함한다. 컬렉션을 바라보는 시각의 변화에 대한 고찰도 함께 진행할 것이다.

4장 '고미술 컬렉션의 수용'에서는 근현대기 사람들이 고미술 컬렉션

을 어떻게 받아들였는지를 다각도로 들여다보았다. 단순히 누가 어떻게 고미술품을 수집했는가가 아니라 그것이 당대 일반적인 수용자들에게 어떠한 영향을 미쳤고, 그 시대의 수집 문화 또는 감상 문화에서 어떤 의미를 지니는지를 검토하는 것이다. 수용의 방식이 어떻게 변해왔고 어떠한 특징을 갖는지에 관한 분석도 함께 진행할 것이다.

여기서 주목할 것은 고미술 컬렉션의 전시와 감상이다. 18~19세기엔 수집가와 그 주변 지인들이 컬렉션을 함께 감상하는 분위기가 형성되기 시작했는데 이는 사회적으로 컬렉션을 공유하는 초기 단계라고 할 수 있다. 이는 대중이 컬렉션을 수용하기 시작했음을 의미하며 우리 컬렉션의 역사에서 매우 의미심장한 국면이라고 평가할 만하다.

20세기에 이르러 고미술 컬렉션은 본격적으로 대중과 만나게 된다. 그 과정에서 결정적인 역할을 한 것이 박물관·미술관과 미술 경매의 등장이다. 고미술 컬렉션은 일제강점기 박물관·미술관이라는 근대적 제도와 만나면서 대중에게 미적 경험과 전통 인식의 기회를 제공했다. 또한 미술품의 근대적인 유통이 활성화되면서 고미술 컬렉션 문화가 더욱 확산되었다.

광복 이후, 고미술 컬렉션 문화에 있어 중요한 특징의 하나는 기증의 확산이다. 이에 따라 국립박물관 소장 기증 컬렉션을 중심으로 국내 고미술 컬렉션 기증의 흐름과 특징을 살펴보고자 한다. 수용의 측면에서 보았을 때, 기증 컬렉션은 다양한 의미와 가치를 지닌다. 기증 컬렉션은 국립박물관의 컬렉션을 보완하고 후원해 주는 역할을 한다. 또한 기증문화재 하나하나에 서려 있는 감동적인 스토리와 기억을 다시 불러내 공유함으로써 사회적 기억으로 축적시켜 나간다. 기증은 이렇게 개인의

컬렉션이 사적 영역을 벗어나 공적 역역으로 나아가는 가장 상징적이고 극명한 사례다.

5장 '고미술 컬렉션을 통한 한국미 재인식'은 이 책의 핵심이라고 할 수 있다. 우선 우리가 한국미를 어떻게 인식하게 되는지를 간단히 살펴보겠다. 이어 특정 고미술품이 언제 어떻게 한국미의 대상으로 인식되기 시작했고 나아가 명작의 반열에 오르게 되었는지, 그래서 한국미의 대표작으로 평가받게 되었는지를 컬렉션의 관점에서 고찰할 것이다. 예를 들면, 18세기 사람들은 어떻게 진경산수화를 감상하고 선호하게 되었는지, 고려청자는 언제부터 한국을 대표하는 전통 미술품이 되었는지, 조선백자와 소반(小盤)은 어떻게 아름다운 미술품으로 인식되게 되었는지, 조선시대 조각보가 언제 어떤 과정을 거쳐 한국 전통미의 상징으로 인식되고 인기를 끌게 되었는지, 전통 민화(民畫)가 어떻게 한국미의 대표 고미술품이 되었는지 등에 대한 고찰이다.

우리 시대의 사람들이 인식하고 있는 고미술품은 그 탄생 시기에는 미술품이 아니라 대체로 일상용품이었다. 그림 같은 경우는 제작 당시부터 미술품이었겠지만 도자기, 공예품 등은 제작 당시 실용품이었다. 고려청자도 생활용품이었고 조각보도 실용품이었다. 이것들이 어느 시기를 거치면서 미술로 대접받고 나아가 한국미의 대표작으로 인식되기 시작했다. 그 과정에 컬렉션과 박물관·미술관 전시가 자리 잡고 있음을 규명하는 것이 5장에서 논의의 핵심이다. 이 시대에 우리가 인식하는 한국미, 한국미의 대표 미술품은 상당 부분 근현대기 고미술 컬렉션과 박물관 전시를 통해 형성된 것이다. 이는 넓은 의미로 봤을 때 에릭 홉스봄(Eric Hobsbawm)이 말하는 '만들어진 전통'과 그 맥을 같이한다.

이런 논의는 6장 '명작은 어떻게 만들어지는가'로 이어진다. 우리가 박물관·미술관에서 만나는 고미술품이나 문화재는 대부분 제작 당시엔 일상용품이었다. 고려청자, 조선백자, 소반, 얼굴무늬 수막새, 백자 달 항아리도 마찬가지였다. 이들은 어느 특정 시기를 거치며 수집, 매매의 대상이 되었고 동시에 박물관·미술관의 컬렉션이 되면서 전시의 대상이 되었다. 일상용품은 이렇게 박물관·미술관과 만나면서 미술품이 되었고 대중은 그것을 미적 감상의 대상으로 받아들이기 시작했다. 이를 통해 거기 담겨 있는 한국적 미감을 재인식 또는 재발견하게 된 것이다. 새롭게 발견한 한국적 미감은 여러 사람들과 지속적으로 공유하면서 한국미의 대표작으로 기억된다. 이러한 과정에서 가장 중요한 단계는 수집과 전시라고 할 수 있다.

고미술 컬렉션은 박물관·미술관의 존재 근거다. 컬렉션은 박물관·미술관을 통해 대중과 만난다. 관람객들은 박물관·미술관 전시를 통해 그 컬렉션에 담긴 한 시대의 미의식을 만나고 영향을 받는다. 앞으로 박물관학·미술관학의 연구 주제도 컬렉션에 대한 관심으로 확장되어야 한다. 박물관·미술관 컬렉션이 대중과 만나면서 어떤 영향을 미쳤는지, 그것이 개인을 넘어 사회적으로 어떻게 확산되고 나아가 사회적·문화적·역사적으로 어떠한 의미와 가치를 지니는지 등에 대한 연구가 필요하다. 박물관·미술관 현장에서 벌어지는 실무적 차원을 넘어 인문학적·철학적 접근이 필요한 시점이다.[3]

# 고미술 컬렉션의 연구 현황

국내에서의 고미술 컬렉션 연구는 1990년대 들어 본격적으로 시작되었다. 미술사 분야에서의 고미술 컬렉션 연구는 크게 조선시대 고동서화(古董書畵) 수집에 대한 연구와 근대기 컬렉션에 대한 연구로 나눌 수 있다.[4]

조선시대 컬렉션 연구는 안휘준 교수에 의해 처음 시작되었다.[5] 1970년대 안휘준 교수는 조선 전기 15세기 시서화 삼절(詩書畵三絶)로 불리며 당대의 문화예술계를 이끈 안평대군 이용(安平大君 李瑢, 1418~1453)의 서화 수장(書畵收藏)에 대해 처음으로 연구를 내놓았다. 1990년대 말 홍선표 교수는 중인 계층인 여항문인(閭巷文人)들의 서화 수집과 애장의 취미문화를 고찰했다.[6] 특히 중인들의 수집 창작 행위가 당대 문화예술 활동에 미친 영향에 초점을 맞추었다.

이러한 성과를 토대로 미술사 분야에서 1990년대 후반부터 조선시대 서화 수장에 대한 연구가 본격화되었다. 조선시대 컬렉션 연구는 시기적으로 조선 후기인 18~19세기에 집중되었고 특히 박효은 선생과 황정연 선생의 성과가 두드러진다. 박효은 선생은 조선 후기 컬렉션의 전체적인 현황과 특징, 주요 컬렉터, 당시 화단과의 관계 등에 대해 연구 성과를 내놓았다.[7] 황정연 선생은 조선시대 전 기간에 걸쳐 대표적인 컬렉터, 컬렉션의 흐름, 수장의 배경, 컬렉터의 계층, 시대적 특징, 수장 공간 등에 관해 깊이 있는 연구를 진행했다.[8] 그의 연구는 조선시대 서화 수장 연구에 있어 가장 폭넓고 본격적인 연구 성과로 평가받을 만하다. 이와 함께 개별 컬렉터(수집가)에 관한 연구, 컬렉션과 관련된 특정 주제에 관한 연구도 이루어졌다.[9]

문학 분야에서는 조선시대 문예인들의 서책 수집과 여항문인 중인들의 서화 수집 등에 관한 연구, 조선 후기 문학 작품 속에 나타난 서화 수집 양상에 관한 연구가 이뤄졌다. 특히 강명관 교수는 조선 후기, 서적과 고동서화 수집 과정과 특징을 문학예술 창작과의 관계에 초점을 맞춰 연구를 진행했다.[10] 이와 함께 조선 후기 문인을 연구하는 과정에서 서화 수장을 고찰한 경우도 있다.[11] 문학 분야에서의 컬렉션 연구는 컬렉션을 바라보는 데 있어 미술사학과 문학을 넘나드는 융합적 시각에 적지 않은 도움을 주었다는 점에서 의미를 찾을 수 있다.

19세기 말 이후 근대기의 컬렉션에 관한 연구는 일제강점기 이왕가박물관〔李王家博物館, 제실박물관(帝室博物館)의 후신〕과 조선총독부박물관(朝鮮總督府博物館)의 컬렉션(소장품)에 대한 고찰, 근대기 개인 컬렉터에 대한 고찰이 주를 이루었다. 박계리 선생과 김인덕 선생은 이왕가박물관과 조선총독부박물관 컬렉션의 형성 과정, 그 컬렉션의 내용과 특징 등을 연구했다.[12] 박계리 선생은 특히 이왕가박물관 컬렉션을 통해 감식안(鑑識眼)과 미의식(美意識)이 발전하고 체계화되는 과정을 살폈다. 이왕가박물관과 조선총독부박물관 컬렉션은 현재 국립중앙박물관 컬렉션의 근간을 이루고 있다. 따라서 이들의 연구는 국립중앙박물관 컬렉션의 연원과 현재 의미를 이해하는 데 큰 도움이 된다.

일제강점기 일본인의 수집에 관한 연구도 이루어졌다. 국립중앙박물관이 소장하고 있는 중앙아시아 유물 즉 오타니(大谷) 컬렉션에 대한 연구,[13] 일본인 건축학자 세키노 다다시(關野貞)가 주도한 조선총독부박물관의 중국 문화재 수집의 배경과 목록 등에 대한 연구 등이 대표적이다.[14] 이 밖에 이왕가미술관(李王家美術館)의 일본 근대미술 컬렉션에 대한

고찰도 이루어졌다.[15]

19세기 말~20세기 초는 근대 미술시장이 형성된 시기였다. 이를 반영해 근대기 컬렉션 연구는 당시 미술품의 유통과 관련해 논의가 이뤄졌고 그 과정에서 당시 미술품 경매를 이끈 경성미술구락부(京城美術俱樂部)에 관한 연구도 함께 진행되었다.[16]

이런 배경에서 김상엽 선생을 필두로 근대기 컬렉터의 삶과 컬렉션에 대한 연구가 지속적으로 이뤄져 오고 있다. 간송 전형필, 위창 오세창(葦滄 吳世昌, 1863~1953), 소전 손재형(素筌 孫在馨, 1903~1981), 창랑 장택상(滄浪 張澤相, 1893~1969), 박창훈(朴昌薰, 1897~1951), 다산 박영철(多山 朴榮喆, 1869~1939), 우경 오봉빈(友鏡 吳鳳彬, 1893~1945 이후) 등 근대기에 큰 족적을 남긴 컬렉터들에 대한 연구가 대표적이다.[17] 그러나 근대기 컬렉션에 관한 연구는 조선총독부박물관의 컬렉션 연구, 미술품 유통에 관한 연구를 제외하면 대부분 개인 컬렉터를 소개하는 차원에 머물러 있다.

국내 연구자에 의한 해외 컬렉션 연구도 나오고 있다.[18] 이들 연구는 대체로 영국과 프랑스에서의 박물관 설립 과정과 그 사회적·문화적 배경, 미국 박물관의 설립과 컬렉션의 기증 등에 관한 내용이다.[19]

전반적으로 학계에서 컬렉션에 대한 관심과 연구가 늘어나고 있지만 다각도의 입체적인 접근은 아직 부족한 단계다. 특히 수용의 관점에서 컬렉션에 접근한 논의는 그리 많지 않다. 컬렉션이 박물관·미술관과의 관계 속에서 어떤 문화적 의미를 지니는지, 이것이 어떻게 대중과 만나는지에 대한 연구는 부족한 상황이다.

컬렉션의 수용과 관련해 그동안 이뤄진 연구는 대부분 조선 후기부터 20세기 초 사이에 고려청자를 어떻게 받아들였는지에 관한 것이었다.[20]

박소현 선생의 연구는 고려청자가 근대기에 어떻게 미술품으로 인식되기 시작했는지를 식민지시대 정치적·사회적 배경 속에서 살펴보았고 장남원 교수의 연구는 우리 도자 문화재를 이해하는 데 있어 수용의 시각의 중요성을 보여주었다. 박계리 선생은 일제강점기 이왕가박물관과 조선총독부박물관의 컬렉션이 당시 대중과 어떻게 만나고 어떤 영향을 미쳤는지에 관해 연구했다. 박혜상 선생은 근대기 국내외에서의 고려청자 수집과 이를 통한 청자 인식의 과정을 검토했다. 특히 일본, 미국, 영국, 독일 등 근대기 해외에서의 고려청자 수집 양상을 정리했다. 김정기 교수는 1920~1930년대 조선의 공예에 관심을 갖고 연구한 야나기 무네요시(柳宗悅, 1899~1961)와 아사카와(淺川) 형제, 미국인 컬렉터 그레고리 헨더슨(Gregory Henderson)이 한국 고미술을 어떻게 수집했고 그 과정을 통해 한국미를 어떻게 인식했는지 등을 살펴보았다.

최근엔 우리의 고미술품 문화재들이 외국에서 어떤 컬렉션을 이루었고 그것이 어떻게 수용되었는지에 대한 관심과 연구가 국내 학계에서 조금씩 확산하고 있다. 국립중앙박물관과 국립중앙박물관회는 2011년 〈아시아 미술 전시의 회고와 전망〉 국제학술심포지엄, 2012년 〈고려청자와 중세 아시아 도자〉 국제학술심포지엄을 개최했다. 2011년 학술심포지엄 〈아시아 미술 전시의 회고와 전망〉 가운데 일부가 컬렉션과 관련된 내용이었다. 세계 곳곳에서 아시아 미술품 컬렉션이 어떻게 이뤄졌고 이것이 전시 등을 통해 어떻게 사람들과 만나게 됐는지, 세계 곳곳의 사람들은 아시아의 미술을 어떻게 인식하고 이해하게 되었는지를 살펴본 심포지엄이었다.[21] 2012년 학술심포지엄의 경우, 〈고려청자의 서구에서의 수용〉이라는 발표가 고려청자 컬렉션과 그 수용을 살펴본 것

이었다. 이러한 연구들은 국내에서의 컬렉션의 수용이 아니라 해외에서 아시아 미술 컬렉션이 어떻게 수용되었는지, 한국의 고려청자 컬렉션을 서구인들이 어떻게 받아들였는지 등에 관한 것이다.

고미술 컬렉션 연구는 조금씩 확산하고 있지만 컬렉션을 박물관·미술관과 연결시켜 바라보는 연구는 부족한 편이다. 개별 박물관이나 미술관의 컬렉션을 소개하고 그 흐름과 역사를 살펴보는 연구들이 나오고 있지만 컬렉션의 목록과 간단한 내용을 소개하는 차원에 그친 경우가 많다. 따라서 컬렉션에 대해 좀더 철학적이고 인문학적인 접근이 필요한 상황이다. 컬렉션이 전시와 같은 제도나 형식을 통해 대중과 어떻게 만나고 어떤 의미를 남기는지에 대한 연구가 진행되어야 한다는 말이다. 국립중앙박물관 미술부가 박물관의 대표 전시를 중심으로 전시의 시대적 흐름을 살펴본 적이 있지만 시대별 대표 전시를 소개하는 차원에 그쳤다.[22] 최근엔 박물관이 소장하고 있는 고분 출토 유물 컬렉션의 전시가 어떻게 대중과 만나고 그것이 어떤 영향을 미치는지에 관한 시론적(試論的) 연구가 나왔다.[23] 개별 컬렉터에 대한 연구는 근대기에 멈춰 있으며 광복 이후 현대의 컬렉터들에 대한 연구는 거의 없다. 이에 대한 연구도 활발해져야 한다.

고미술 컬렉션에 관한 선행연구를 전체적으로 정리해 보면, 근현대기 고미술 컬렉션 연구가 진행되고 있지만 아직은 일차적인 단계에 머물러 있다고 볼 수 있다. 컬렉션과 컬렉터의 기본적인 내용을 소개하는 차원에 그치고 있다는 말이다. 이제는 컬렉션의 내용이나 컬렉터에 대한 고찰에 그치지 말고 컬렉션의 수용, 컬렉션 수용의 효과와 의미, 컬렉션을 바라보는 철학적 시각 등에 대한 연구로 확장되어야 한다.

동시에 컬렉션과 박물관·미술관을 연계한 학제간(學際間) 연구도 필요하다. 박물관·미술관은 고고학과 미술사학뿐만 아니라 인류학, 역사학, 민속학, 건축학, 보존과학 등 주변 학문과의 깊은 연관 속에서 성장해 왔고 이로 인해 학제적 성격을 지니고 있다.[24] 앞으로 컬렉션 연구를 통해 박물관·미술관에 대한 접근이나 이해를 좀더 입체적으로 발전시켜 나갈 필요가 있다.

# 2

# 고미술 컬렉션을 보는 시각

고미술 컬렉션은 고미술품을 수집해 모아놓은 것이다. 고미술품이 낱개로 있는 경우와 누군가의 수집으로 집단을 이루는 경우는 그 의미가 전혀 다르다. 고미술 컬렉션을 특정 공간에서 대중에게 공개하고 공유한다면, 그렇지 않은 경우와 전혀 다른 사회적 기능과 가치를 지니게 된다. 여기에 고미술 컬렉션의 존재 의미와 가치가 있다.

사적 취향에 따라 수집한 고미술품이라고 해도 당대의 시대적·문화적 분위기를 반영하게 되고, 박물관·미술관이라는 제도와 공간과 만나면서 대중에게 수용된다. 대중은 고미술 전시 등과 같은 수용 과정을 통해 고미술에 담긴 미적 가치와 사회적·역사적 의미와 메시지 등을 인식하게 된다.

## 수집과 컬렉션

무언가를 수집한다는 것은 인간의 기본적인 문화적 욕구 가운데 하나다. 그렇기 때문에 인류 역사에서 컬렉션의 역사는 매우 길다. "수집의 역사는 사물의 역사와 함께한다"는 장 보드리야르(Jean Baudrillard)의 견해에 따르면[1] 인간의 수집은 도구를 사용하고 소유하면서 시작되었다. 석기시대 도구를 가공하기 위해 돌을 모으는 것과 같은 행위, 교역이나 교류를 위해 또는 목걸이, 팔찌와 같은 장식품을 만들기 위해 조개껍데기를 모으는 행위가 인류사에서 최초의 의미 있는 수집 행위였다.[2] 이후 박물관·미술관에서 소장하는 것과 같은 미술품의 수집은 중세와 르네상스 시기, 지리상의 발견 시기를 지나 근대기 박물관 제도의 등장과 함께 정착했다.

국내 컬렉션의 경우, 통일신라 사람들이 중국으로부터 그림을 구입했다는 기록이 중국에 남아 있는 것으로 미루어 예술품 수집의 역사를 추정해 볼 수 있다. 고려시대에 이르면 왕실에서 서책(書冊)과 서화(書畫)를 수장했고 이를 통해 서화 감상이 이루어졌다.[3]

동서양을 막론하고 컬렉션의 역사가 장구하다 보니 컬렉션의 대상은 매우 다양했고 컬렉션의 목적이나 유형도 모두 다를 수밖에 없다.[4] 수집 열기가 왕성했던 조선 후기를 보아도, 단순히 고동서화만을 수집하는 것이 아니라 소나무, 새, 꽃, 돌 등을 수집하는 경우도 적지 않았다.[5] 유럽에선 콜럼버스의 아메리카 대륙 발견 이후인 16~17세기 들어서면서 새로운 것에 대한 호기심과 백과사전적 지식 욕구가 분출하면서 다양한 수집 행위가 이루어졌다. 당시 주요 수집 대상은 미술품뿐만 아니라 금

은보석, 지도와 지구본, 무기, 희귀 자연물, 인공물 등이었다.[6]

컬렉션은 무언가를 선택해 수집한 결과물이다. 무언가를 수집한다는 것, 무언가가 수집된다는 것은 동시에 무언가를 배제하는 것이기 때문에 수집 과정 자체가 수집 대상에 대한 가치 부여라고 할 수 있다. 컬렉션 과정에서 무언가를 선택하고 배제하는 과정은 무작위적이거나 즉흥적인 것이 아니다. 수집가의 의도와 철학 또는 가치관 등이 반영된다. 이는 또 수집 대상에 얽힌 스토리와 아름다움을 기억하겠다는 의지와 의도가 담겨 있는 것이다.[7] 기억은 그것이 개인적인 내용이라고 해도 개인적인 동시에 집단적·사회적이다.[8] 이와 관련해 "적어도 미술관·박물관의 역사와 관련된 거의 모든 수집과 저장의 행위는 명백하게도 시대와 사회의 구체적인 요구, 즉 투기나 부의 과시라는 경제적 차원, 아니면 국민 계몽 등의 사회적 필요와 긴밀하게 연관되어 왔다"고 보는 견해도 있다.[9]

19세기 말~20세기 초의 고려청자 수집이 이 같은 측면을 잘 보여준다. 이 시기가 되면 그 이전과 달리 많은 사람들이 고려청자에 관심을 갖고 청자를 수집했다. 조선 후기에도 고려청자를 인식하긴 했지만 많은 사람들이 수집까지 할 정도는 아니었다.[10] 이 같은 수집 과정은 청자에 대한 새로운 인식이 전제되지 않고선 불가능한 일이다. 청자에 대한 새로운 관심은 청자의 아름다움에 관한 것일 수도 있고 청자의 금전적 가치에 관한 것일 수도 있다. 그 이전까지는 무심했던 그 무엇에 대해 새로운 관심이나 발견이 있었기 때문에 고려청자 수집 열풍이 가능해진 것이다. 그 관심이나 발견은 개인적인 차원을 넘어 집단적·사회적이었다.

컬렉션은 수집 행위의 주체에 따라 개인 컬렉션과 기관(박물관, 미술관,

도서관, 학교, 정부기관 등) 컬렉션의 두 종류로 크게 나눌 수 있다. 개인 컬렉션의 동기는 지극히 사적일 수 있다. 하지만 그 사적인 컬렉션의 행위가 여러 명에 의해 동시다발로 행해져 반복된다면, 그 컬렉션의 행위는 개인의 차원을 넘어선다. 일종의 문화와 유행이 되어 그 시대의 정서를 반영하게 된다.[11] 개개인의 사적 활동이 특정 시대와 특정 공간에서 집단화되어 나타난다면 거기에는 사람들의 어떤 공통된 심리가 반영되는 법이다. 결국 개인적인 수집 취향이 여러 사람으로 확산하여 집단화하면 그것은 한 시대의 수집 문화의 특징으로 자리 잡는다. 나아가 전시와 같은 수용 과정을 통해 한 시대의 미술 문화, 감상·관람 문화의 한 특성을 형성하게 된다.[12]

역사적으로 이러한 예는 적지 않다. 우선, 조선 후기 18~19세기 고동서화 수집 열기를 들 수 있다. 당시엔 한양을 중심으로 경화세족(京華世族)과 여항문인 사이에 서화 수집 열풍이 불었다. 이들은 개인적인 취향에 따라 개별적으로 수집하는 차원에 머물지 않았다. 중인 의식(中人意識)과 같은 가치관이나 출신 성분에 따라 아회(雅會)와 같은 모임을 결성해 서로 어울리면서 고동서화 등등을 수집하고 그것을 함께 감상하면서 집단적인 수집 문화를 형성했다. 조선 후기 수집가들의 취향이나 수집 대상은 개인

오타니 컬렉션. 〈천불도(千佛圖)〉 부분, 6~7세기, 투루판 베제클릭 석굴사원의 벽화, 국립중앙박물관.

적 차원이 아니라 시대적 문화
분위기, 개인이 속한 계층이나
그룹의 자의식을 강하게 반영한
것이었다. 앞서 언급한 19세기
말~20세기 초 고려청자 수집
열기도 마찬가지였다.

국립중앙박물관이 소장하고
있는 오타니 컬렉션은 또 다른

국립중앙박물관의 오타니 컬렉션 전시 모습.

사례라고 할 수 있다. 일본인 탐험가 오타니 코즈이(大谷光瑞, 1876~1948)
가 수집한 중앙아시아 유물 컬렉션은 20세기 초 유럽에서 유행한 서역
(西域)과 중앙아시아 탐험조사 및 유물 수집 유행을 그대로 반영한 것이
기 때문이다.

16~17세기 유럽에서 미술품, 무기, 보석, 지도 등을 수집하는 분위기
가 널리 확산한 것도 개인의 취향을 뛰어넘어 당시의 사회상을 반영했
다. 1492년 콜럼버스의 아메리카 대륙 발견 이후 아시아와 아프리카 대
륙 탐험의 결과, 새로운 세계와 문물에 대한 호기심으로 수집 열기가 촉
발되었고 이것이 개인들에게 영향을 미친 것이다.[13] 이 같은 사례는 컬
렉션이 사적 수집 행위의 결과물이라고 해도 공적 영역에 진입하게 된
다는 것을 보여준다.

반면 기관 컬렉션은 개인 컬렉션과는 또 다른 공적 의미를 지닌다. 공
공기관의 컬렉션은 그동안 수집해 온 컬렉션의 전체적인 의미와 맥락,
사회적인 역할을 고려하면서 수집이 이뤄진다. 시대적 상황이나 유행을
반영하기보다는 컬렉션을 좀더 보완하고 발전시키고자 하는 의도가 담

겨 있다. 즉 부족한 부분을 보완하거나 관람객을 위해 꼭 필요한 부분들을 수집하는 방식이 가장 많다. 물론 컬렉션의 전체적인 수준을 높이기 위해 명품을 수집하는 경우도 있다. 이 역시 박물관·미술관이나 기관의 특징이나 위상, 사회적 역할, 관람객에 대한 서비스 등을 고려해 명품을 수집하는 경우가 대부분이다. 따라서 기관의 컬렉션은 출발부터 공적 성격을 지닌다.

2011년 국립고궁박물관의 성종비 공혜왕후(成宗妃恭惠王后) 어보(御寶) 소장 과정을 예로 들 수 있다. 2011년 6월 문화유산국민신탁은 조선 왕실의 공혜왕후 어보 1과를 마이아트 옥션 경매에서 구입해 국립고궁박물관에 무상 양도했다. 이 어보는 6·25 전쟁 무렵 미군 병사에 의해 불법으로 유출되었다가 경매 당시 국내로 다시 들어온 상태였다.[14] 한 소장가가 1987년 미국 뉴욕 크리스티 경매에서 약 18만 달러에 구입한 뒤 국내로 들여와 경매에 내놓은 것이다. 공혜왕후 어보는 행방을 알 수 없던 어보 가운데 하나였고 약탈당한 문화재의 하나라는 점에서 사회적으로 큰 관심을 끌었다. 왕실 문화재로서의 가치가 매우 높아 국가 기관이 환수해 소장해야 한다는 여론이 비등했고 이에 따라 문화유산국민신탁이 이 어보를 사들여 국립고궁박물관에 무상으로 양도한 것이다. 어보

성종비 공혜왕후 어보, 1474, 국립고궁박물관.

는 조선 왕실과 대한제국 황실의 문화재를 소장·전시·연구하는 국립고궁박물관의 정체성을 보여주는 매우 중요한 소장품이 아닐 수 없다.

컬렉션은 동시대 문화예술에 대한 후원의 역할을 하는데 이 또한 컬렉션의 공

안견, 〈몽유도원도〉, 1447, 비단에 담채, 38.7×106.5cm, 일본 덴리대 도서관.

적 기능이다. 동시대 작가의 작품을 수집하는 경우, 그것은 그 자체로 동시대 작가와 미술 문화를 후원하는 것이다. 작품을 수집한다는 것은 그 작가를 경제적으로 후원해 주는 것이며 이런 과정이 그 작가를 성장시킨다.

컬렉터들이 동시대 작가들을 후원하는 일은 조선시대에도 있었다. 안견(安堅, 15세기)의 〈몽유도원도(夢遊桃源圖)〉(일본 덴리대 도서관 소장), 겸재 정선(謙齋 鄭敾, 1676~1759)의 〈인왕제색도(仁王霽色圖)〉(국보 216호, 삼성미술관 리움 소장)가 당대 컬렉터들의 후원에 의해 탄생한 작품이다.

〈몽유도원도〉(1447)는 안견이 안평대군 이용의 무릉도원 꿈 이야기를 듣고 그린 것이다.[15] 안견에게 안평대군은 단순한 대군이 아니었다. 안평대군은 당대 최고의 컬렉터였으며 안견 미술의 비평가이자 후원자였다. 안견은 안평대군의 컬렉션을 감상하고 안평대군의 비평을 받으면서 자신의 안목을 키웠다. 그리고 끝내는 안평대군의 꿈 이야기를 듣고 〈몽유도원도〉라는 명작을 탄생시켰다. 안평대군에게 컬렉터의 면모가

정선, 〈인왕제색도〉, 국보 216호, 1751, 종이에 수묵, 79.2×138.2cm, 삼성미술관 리움.

없었다면 안견이 그의 말을 듣고 그리 쉽게 그림을 그리지는 않았을 것이다. 컬렉터 안평대군의 안견 후원이 미술사에 길이 남을 명작을 탄생시키는 직접적인 힘이 되었음을 잘 보여준다.

〈인왕제색도〉는 겸재 정선이 친구이자 시인이며 자기 작품의 컬렉터였던 사천 이병연(槎川 李秉淵, 1671~1751)을 위해 그린 것으로 추정되는 작품이다.[16] 이 역시 컬렉터로서 이병연의 수집 활동과 후원 활동이 있었기에 가능한 일이었다. 안견이 〈몽유도원도〉를 창작하고, 정선이 〈인왕제색도〉를 그린 것 모두 컬렉터들의 동시대 미술 문화에 대한 후원 활동의 결과인 셈이다.

하지만 고미술품을 수집하는 경우, 동시대 현업 작가에 대한 후원이 될 수는 없다. 고미술 컬렉션의 후원은 다른 의미를 지닌다. 고미술 컬렉션은 그동안 무관심했던 영역이나 장르의 고미술품을 부각한다. 그

장르의 고미술을 공유하면서 그 의미와 가치를 부여하고 거기 담긴 아름다움을 새롭게 인식하는 데 도움을 준다. 또한 연구자나 대중에게 새로운 발견과 인식의 기회를 주는 방식으로 사회적·문화적 후원의 역할을 한다.

## 고미술 컬렉션과 박물관·미술관

컬렉션은 집적된 수집품이다. 수집가나 소장자는 그 컬렉션을 개인의 사적 공간에 소장하기도 하고 박물관, 미술관, 도서관 등과 같은 공간에 소장하면서 대중에게 개방하기도 한다. 특정 고미술품 하나하나가 개별 공간에 고립되어 있을 때엔 그 의미를 획득하기가 쉽지 않다. 그것이 컬렉션으로 형성되어 박물관·미술관과 같은 공개적인 공간에서 사람들과 만날 때 사회적·문화적 가치와 의미를 확보하게 된다. 일본인 민예연구가이자 종교철학자인 야나기 무네요시는 수집 행위와 컬렉션의 공적 역할에 대해 이렇게 말했다.

좋은 수집은 개인적 차원이 아니다. 소유를 단순한 사유(私有)에 머물러 있게 해서는 안 된다. ……수집이 단순한 사유로 끝이 난다면 그것은 사장(死藏)이다. 그것은 수집이라기보다는 퇴적이며 한낱 저장에 지나지 않는다. ……사람들과 함께 보는 기쁨을 상실할 때, 그리하여 모든 것이 사유물로 변해갈 때 수집은 일종의 범죄라고 불러도 어쩔 도리가 없다. ……그것은 오히려 사물에 대한 단절이요, 살육이다. ……수집은 사유에서 성장하지만, 나아가 그것

을 일반에 공개하거나 혹은 미술관에 진열하는 행위는 일종의 선행이다. 수집이 사유물에서 공유물로 발전한 것이다. 개인적인 의의가 사회적인 의의까지 갖추는 차원에 도달했기 때문이다.[17]

컬렉션이 개인의 수집에서 출발하지만 박물관·미술관이라는 제도와 공간을 통해 사회적으로 공유될 때, 진정한 의미와 가치를 획득하게 된다는 견해다. 컬렉션은 이렇게 박물관·미술관을 통해 사적 영역에서 공적 영역으로 나아간다. 이런 점에서 고미술 컬렉션, 문화재 컬렉션은 작품 하나하나의 개별적 차원을 넘어선다.

국제박물관협의회(ICOM)는 박물관을 "사회와 사회의 발전에 이바지하는 비영리의 항구적 기관으로서 공중에게 개방하고 교육과 학습, 위락을 목적으로 인류와 인류의 환경에 관한 유형·무형의 유산을 수집, 보존, 연구, 교류, 전시한다"고 정의한다. 우리의 '박물관 및 미술관 진흥법' 제2조에 따르면 "박물관이란 문화·예술·학문의 발전과 일반 공중의 문화향유 증진에 이바지하기 위하여 역사·고고·인류·민속·예술·동물·식물·광물·과학·기술·산업 등에 관한 자료를 수집·관리·보존·조사·연구·전시·교육하는 시설"을 말한다. 여기에서도 우리가 가장 주목할 것은 '대중을 위해 소장품 즉 컬렉션을 전시한다'는 점이다.

박물관·미술관은 근대 시민사회의 산물이다. 근대 시민이라는 개념에는 '시민과 함께하는', '시민이 주인'이라는 의미가 담겨 있다. 여기서 시민과 함께하겠다는 대상은 컬렉션이고, 시민과 함께하는 행위의 기본은 컬렉션의 전시다. 이렇게 고미술 컬렉션과 박물관·미술관은 불가분의 관계다.

컬렉션이 박물관·미술관이 아니라 개인의 사저(私邸)에 모여 있다면 공적 의미와 가치에 한계를 지닐 수밖에 없다. "유럽에서 개인 수집은 수집가 개인의 취향에 전적으로 의존했기에 경우에 따라서는 최상의 미를 구현할 수도 있었지만 대부분은 잡동사니나 키치의 성격을 벗어나기 힘들었으며 또한 수집가가 사망했을 때 언제든지 해체될 수 있다는 본원적 위험을 갖고 있다"는 지적도 이러한 맥락이다.[18] 물론 처음부터 체계적으로 수집된 컬렉션도 적지 않다. 18세기 유럽의 박물관들은 특별하게 공공성을 염두에 두고 출현한 경우가 대부분이다.[19] 하지만 그렇지 않은 경우, 박물관·미술관이란 공간이 없다면 위의 지적처럼 여러 위험에 직면할 가능성이 매우 높을 수밖에 없다.

컬렉션은 박물관·미술관의 핵심이다. 물론 최근엔 컬렉션(소장품) 없이 운영하는 박물관·미술관도 있다. 특히 어린이 박물관·미술관에 이런 경우가 많다. 특정 컬렉션이 있는 것이 아니라 체험과 교육 중심으로 운영하는 박물관이다. 그러나 이런 예외적인 경우를 제외하면, 대부분의 박물관·미술관에선 컬렉션이 가장 중요한 요소가 아닐 수 없다.

고미술이든 근현대 미술이든 박물관이나 미술관이 작품을 수집해 소장하고 전시하는 과정에는 가치관이나 철학적 시각이 개입한다.[20] 한 작품이, 한 고미술품이 박물관·미술관에 소장된다는 것은 단순히 미적 오브제 이상의 역할을 한다는 것을 의미한다. 이는 컬렉션이 박물관·미술관의 설립 취지나 운영 이념, 관람객의 취향과 전시의 특성 등과 연결되지 않을 수 없다는 말이다. 특정 대상을 수집하는 것은 박물관·미술관의 존재 이유를 좀더 공고히 하고 정체성과 가치, 의미를 구현하는 데 중요한 역할을 한다. 또한 소장 경위가 어떠한지에 관계없이 현재 소장

하고 있는 컬렉션의 내용이나 성격이 박물관·미술관의 목표나 운영 방안 등에 지대한 영향을 미친다. 이런 점에서 컬렉션은 박물관·미술관의 정체성을 결정한다고 말할 수 있다.[21] 박물관·미술관을 어떻게 운영하고 무엇을 전시하고 교육하느냐는 이에 앞서 무엇을 수집하느냐에 달려 있기 때문이다.[22]

박물관·미술관의 전시는 단순히 소장품을 전시실 진열장에 배치하는 것이 아니다. 동시대의 다른 박물관·미술관의 관심 사항이나 수집 또는 전시의 트렌드와 관계를 맺기 때문이다. 이를 통해 컬렉션은 문화사의 영역에 편입되어 당대의 문화를 대표하는 역할을 하게 된다.[23] 박물관·미술관에 들어오는 순간 그 소장품은 새로운 의미를 띠게 된다는 말이다.

컬렉션과 관련해 염두에 두어야 할 박물관·미술관의 역할 가운데 하나는 작품에 대한 평가다. 무언가를 수집하는 과정 자체가 수집 작품에 대한 가치판단을 포함한다. 이 과정에서 당대의 시대적·문화적 가치관이나 사회적 맥락이 반영된다. 하지만 이에 그치지 않는다. 이미 수집해 놓은 컬렉션을 사람들이 수용하는 과정에서 또 한 차례의 가치 평가가 이뤄진다. 달리 말하면 더 좋은 작품, 더 인기 있는 작품이 박물관과 미술관에서 만들어지는 것이다. 처음부터 순위를 달고 태어나는 작품이나 컬렉션은 없다. 대신 박물관·미술관에서 공공성과 권위, 신뢰를 토대로 전시 등의 과정을 통해 소장품에 대한 평가가 이뤄지는 것이다.

어느 박물관·미술관의 컬렉션 가운데 상설 전시를 하는 것이 있고 그렇지 않은 것이 있다. 기획특별전에 출품되는 것이 있고 그렇지 않은 것이 있다. 소장자나 전시 기획자가 수많은 컬렉션 가운데 일부를 골라 전시에 내놓는 행위는 그에 대한 가치판단에 따른 것이다. 이렇게 해서 전

시 출품작은 그렇지 않은 소장품에 비해 높이 평가받을 기회를 부여받는 것이다. 전시에 출품되는 소장품이 그렇지 않은 것에 비해 늘 더 좋은 작품이라고 단정 지을 수는 없지만, 사람들은 대체적으로 그렇게 받아들인다. 박물관·미술관에서 발간하는 도록에 소장품이 실리느냐, 그렇지 않느냐의 문제도 같은 맥락이다. 물론 이러한 과정은 박물관·미술관의 일방적이고 주관적인 행위일 수 있다. 하지만 대중은 그 결과를 인식하고 기억하며 이를 다른 사람들과 공유한다. 고려청자의 재인식, 조각보의 재발견이 이러한 예다. 컬렉션의 수용을 통해 새로운 명작을 발견하는 것이다. 사람들이 명작이라고 받아들이는 미술품도 실은 컬렉션의 전시나 도록 출판 등의 과정을 거쳐 가능해진 것이다.

박물관·미술관의 기능을 두고 "명작을 확정하고 그것의 진품성 여부를 기리는 것"이라는 해석이 나오는 것도 이런 까닭에서다. 이에 따라 역사와 권위가 있는 박물관·미술관에서 어느 작품이 전시된다는 것은 그 작품에 있어 대단한 명예가 아닐 수 없다. 그래서 "미술관 박물관에 걸린 진품의 명작은 가히 종교적이라 할 만한 신성함을 획득할 수 있었다"는 평가가 가능한 것이다.[24]

컬렉션과 박물관·미술관의 관계를 고찰하는 데 있어 '미술의 자립'이라는 측면도 빼놓을 수 없다. 박물관과 미술관은 미술이 자립하는 데 중요한 역할을 한다. 이는 컬렉션이 시대적·사회적 맥락 속에서 새로운 인식의 대상으로 자리 잡아간다는 것을 뜻한다. 지금 우리가 박물관에서 만나는 문화재들은 대부분 제작 당시 또는 사용 당시 일상용품이었다. 돌도끼, 빗살무늬토기, 고려청자, 조선백자, 기와, 건축물 등 그림을 제외한 거의 모든 문화재가 그런 경우에 해당한다. 심지어 예배의 대상

이었던 불상조차 넓은 의미에서 실용품이라고 할 수 있다. 이렇게 일상용품들이 세월이 흘러 고미술품 문화재로 자리 잡아 컬렉션을 이루고, 박물관·미술관에서 전시를 통해 대중과 만난다. 컬렉션의 대상이 되고 그것이 진열장 속에 전시될 때, 그것은 이미 일상용품이 아니다. 컬렉션의 일부가 되어 전시를 통해 미술품으로 탈바꿈하는 것이다. 즉 수용자들은 과거 일상용품이었다는 사실을 망각하고 하나의 미술로 인식한다. 이렇게 박물관·미술관이라는 제도와 공간 속에서 일상용품은 컬렉션과 미술품이라는 새로운 존재로 자립한다.[25] 원래의 맥락에서 벗어나고 원래 소유권자의 세계에서 벗어나 새로운 맥락 속에 자리 잡게 되는 것이기도 하다. 이는 박물관·미술관 소장 컬렉션에 다양한 의미와 가치를 새로 부여하는 과정과 다름없다.[26]

## 컬렉션의 전시

박물관·미술관의 기능과 역할은 시대 및 상황에 따라 변하지 않을 수 없다. 그럼에도 전시는 박물관·미술관에서 가장 기본적이고 중요한 기능과 역할을 담당한다.

언제나 존재해 왔고 앞으로도 계속 박물관 미술관의 근본적인 정체성으로 남게 될 것이 있는데 바로 공공전시회가 그것이다. 박물관 미술관의 교육적 사명은 대부분 공공전시회를 통해 이루어진다. ……일반적으로 박물관 미술관 전시회는 의사소통의 중요한 경로다.[27]

일반인들이 박물관·미술관과 전시를 동일시하는 것은 어찌 보면 당연한 일이다. 박물관·미술관이 여러 업무를 수행하고 대중과 상호 교류를 위해 다양한 매체와 기법을 사용하고 있지만 박물관·미술관의 고유 기능은 역시 전시이기 때문이다.[28] 특히 박물관·미술관의 컬렉션을 대중에 공개한다는 점에서 보면, 박물관·미술관 역할의 핵심은 전시가 아닐 수 없다. 사립박물관·미술관보다 국공립 박물관·미술관은 특히 더 이러한 목적에 충실하다.

박물관·미술관의 전시는 시각적 이미지를 통해 무언가를 보여주는 것이다. "박물관은 근대적 시간 질서인 역사가 제 모습을 완연히 드러내는 곳이다. 여기서 역사는 생생한 시각적 이미지로 나타난다"는 지적도 이런 맥락에서 나온 것이다.[29] 앞서 설명한 대로 박물관이나 미술관이 소장 컬렉션을 놓고 그 가운데에서 무엇은 배제하고 무엇은 선택해 전시 공간에 진열한다는 것은 철학과 의도가 개입되는 행위다. 전시 대상이 이미 지니고 있던 의미와 가치를 넘어 새로운 의미를 만드는 과정이다.[30]

전시는 새로운 분류와 배치를 통해 이전과 다른 그 무엇을 발견하게 해준다. 물론 모든 전시가 그럴 수는 없겠지만 전시의 의미와 가치는 늘 시대 상황에 따라 변하고 그것을 통해 기획자와 관람객은 새로운 그 무엇을 발견하게 된다. 그 대상이 무엇이든 전시는 시대적 의미를 덧붙이고 새로운 기억을 만들어 가면서 무언가에 대한 새로운 인식을 가져온다. 컬렉션은 세상을 만나는 매개물이라고 하는 것도 이런 이유에서다. 새롭게 발견된 세계는 시각적 지식의 차원에서 분류되고 전시된다.[31] 결국 박물관·미술관의 전시는 시각적으로 새로운 의미를 만드는 작업이다.[32]

기획자가 기대하는 의도나 효과를 기준으로 삼을 때, 전시는 미학적 전시와 맥락적 전시로 나눌 수 있다.[33] 여기서 미학적 전시는 전시품 자체의 아름다움이나 가치를 부각하는 데 초점을 맞춘 전시라고 할 수 있다. 이와 달리 맥락적 전시는 단순히 순수하게 미학적 경험만을 제공하기 위한 것 그 이상의 전시를 말한다. 무언가 역사적·사회적 맥락과 배경 등을 함께 보여주고 그것을 통해 어떤 역사적 메시지나 의미, 가치관 등을 전해주고자 하는 전시다. 관람객들이 전시의 메시지와 스토리에 공감하고 기억해 주길 기대하는 것이다.

공공박물관·미술관의 컬렉션은 물론이고 개인의 사적 컬렉션도 대부분 전시를 통해 대중과 만난다. 전시를 기획하면서 누가 주로 전시를 볼 것인가, 누구를 주요 관람객으로 삼을 것인가를 염두에 두지 않는 경우는 없다. 대부분의 전시는 관람객 즉 수용자를 고려한다는 말이다. 이런 점에서 고미술 컬렉션의 전시는 기본적으로 수용과 소통의 측면을 지니게 된다. 국공립 박물관·미술관 컬렉션과 그 전시는 더욱 그럴 수밖에 없다.

박물관·미술관은 단순히 컬렉션들을 소장하는 곳이 아니라 소통의 장이다. "과거의 박물관이 소장품의 보존에 비중을 두었다면 오늘날의 박물관은 소장품의 적극적인 활용을 목표로 한다"는 지적처럼 최근엔 소통을 더욱 중시한다.[34] 컬렉션을 적극적으로 활용해 다채로운 전시와 교육프로그램을 운영하는 것이 대표적인 사례다. 결국 박물관·미술관 전시는 대중(소비자 또는 수용자)과의 소통의 과정인 셈이다.

컬렉션은 박물관·미술관에서의 전시를 통해 특정한 기억을 형성하게 된다. 또는 기억을 되살려 낸다. "박물관은 기념비적인 미술작품들을

역사적인 선후관계에 따라 배열 전시함으로써 한 민족의 정신적 궤적을 가시화하고 그것에 질서를 부여했다"는 지적도 이러한 맥락에 닿아 있다.[35] 이는 박물관이라는 근대적 제도를 통해 역사를 시각적으로 바라볼 수 있게 되었다는 말이다. 여기서 가장 중요한 역할을 하는 것이 바로 박물관 컬렉션의 전시다. 이런 점에서 박물관은 역사를 시각화하는 공간이다.

박물관·미술관에서의 컬렉션 전시를 보는 시각은 다양하다. 그 가운데 하나가 전시의 탈맥락(脫脈絡)이다. 전시장을 흔히 화이트 큐브(White Cube)라 하는데 이 용어는 탈맥락과 연관이 있다. 박물관·미술관 공간에 전시되는 작품들은 작품의 원래 맥락에서 떨어져 나온 것이다. 화이트 큐브는 미술품이 만들어진 공간과 장소를 떠나 백색의 중립적 공간에서 관람객을 만난다는 의미에서 나온 말이다.[36]

박물관·미술관의 컬렉션과 이들 컬렉션의 전시는 탈맥락일 수밖에 없다. 예를 들어 공주의 백제 무령왕릉(武寧王陵)이나 경주의 신라 천마총(天馬塚), 황남대총(皇南大塚)에서 출토된 유물은 현재 국립공주박물관, 국립중앙박물관, 국립경주박물관 등에서 소장 전시하고 있다. 고분 출토 유물은 원래 죽은 자를 추모하고 그를 저승으로 인도하기 위한 의미에서 무덤에 함께 묻었던 부장품이다. 그러나 그것들은 원래의 공간을 떠나 박물관이란 곳에서 별개의 맥락으로 사람들과 만난다.[37] 화려한 금관을 예로 들어보자. 금관은 죽은 자를 위한 부장품이다. 그러나 우리는 박물관의 유리 진열장 속에서 수많은 고분 유물들과 분리된 채 전시 중인 금관을 만나게 된다. 그렇기에 사람들은 금관을 고분 출토 부장품이라는 맥락보다는 독립된 하나의 미술품으로 인식한다. 금관을 화려하고

아름다운 금속공예 미술품으로 받아들이지만 엄밀히 말하면 고분 출토품이라는 맥락은 잃어버린 셈이다. 1963년 경주 불국사 석가탑에서 발견된 사리장엄구(舍利莊嚴具)도 마찬가지다. 세계 최고(最古)의 목판인쇄본 무구정광대다라니경(無垢淨光大陀羅尼經)을 포함한 석가탑 사리장엄구는 원래 위치한 불국사를 떠나 박물관의 컬렉션으로 들어왔다.[38] 이 역시 컬렉션의 탈맥락, 전시의 탈맥락이다.

약탈문화재도 전시 탈맥락의 또 다른 사례다. 약탈문화재는 원래의 위치를 떠난 것이기 때문에 역사성과 장소성을 잃었다. 우리나라 국공립 박물관에는 약탈당했다 환수되어 온 문화재가 적잖이 전시되어 있다. 최근엔 환수한 약탈문화재가 박물관의 중요한 컬렉션을 구성하기도 한다.[39] 이들 문화재는 환수 이후 박물관에서 전시회를 통해 사람들과 만난다. 2006년 국립고궁박물관에서 열린 조선왕조실록 오대산사고본(五臺山史庫本) 전시, 2011년 8월 강화역사박물관에서 열린 외규장각(外奎章閣) 약탈도서 반환 전시, 2011년 8월 국립중앙박물관에서 열린 외규장각 도서 반환 특별전, 2012년 국립고궁박물관에서 열린 조선 왕실 도서 반환 특별전, 2014년 5월과 2017년 8월 국립고궁박물관에서 열린 조선 왕실 어보 반환 특별전 등이 대표적 사례다. 이들 문화재는 일단 그 장소를 떠난 것이기에 장소의 특성과 관련 없이 별도의 전시 공간에서 대중과 만난다. 약탈된 작품이 다시 본국으로 돌아온다고 해도 원래 장소의 역사적 맥락이나 원래 소유권자의 가치관에서 벗어나 새로운 의미로 수용자와 만나는 것이다.

전시는 또한 박물관·미술관의 특성, 컬렉션의 특징을 잘 드러낸다. 컬렉션 전시장 역시 개별 박물관·미술관의 정체성과 체계를 가장 명확

하게 드러내는 공간이다.[40] 미국 뉴욕의 현대미술관(MoMA) 컬렉션 전시의 가장 큰 특징은 모마 컬렉션의 수집 및 연구, 전시 정책을 명확하게 보여준다는 데 있다. 영국 빅토리아 앨버트 박물관의 전신인 사우스켄싱턴 박물관의 경우, 영국의 산업 디자인을 개선하기 위해 산업예술 작품을 중점적으로 전시했다.[41]

관람객은 박물관·미술관의 이러한 의도에서 자유로울 수 없다. 전시의 의도, 박물관·미술관이라는 공간의 특징이나 의도를 의식하게 된다는 말이다. 이런 시각은 박물관·미술관의 전시 공간은 자율적이지만 자기 감시의 행위가 있다는 이론과도 통한다. 박물관·미술관 전시와 관련해 이러한 관점을 대표하는 것이 미셸 푸코(Michel Foucault)의 박물관론이다.[42] 푸코는 근대적 박물관·미술관의 속성을 처벌과 감시의 기능으로 보았다. 감옥의 타워는 보이지 않는 곳에서 모든 수인(囚人)을 감시하고 이를 통해 감옥을 효율적으로 관리함으로써 권력을 관철한다는 이론과 그대로 이어진다.[43]

21세기 박물관·미술관 상황은 18세기 전후 유럽의 상황과는 많이 다르다. 하지만 이런 지적은 박물관·미술관 전시를 이해하는 데 여전히 유효하다. 정치적이든 그렇지 않든, 박물관·미술관 전시에는 기획자의 의도가 담겨 있지 않을 수 없다. 그 기획 의도는 관람객에게 영향을 미치게 된다.

1970년대 유럽과 미국, 일본 등지에서 우리 문화재 순회전을 개최하고 돌아와 국내에서 다시 개최한 보고전이 대표적인 사례다. 1973년엔 〈한국미술 2천년전〉, 1976년엔 〈한국미술 5천년전 귀국 보고전시회〉, 1981년엔 〈미국전시 귀국 보고전〉이 열렸다. 이들 전시는 우리 고미술

문화재의 아름다움과 가치를 선보이는 전시였다는 점에서 보통의 고미술 전시와 다를 것이 없다. 하지만 당시 우리의 정치적·경제적 여건 등으로 보아 우리 문화재를 통해 민족 자존심과 자신감을 고양하는 것은 국가와 국가 기관인 국립중앙박물관의 중요한 이념 가운데 하나였다. 당시의 귀국 보고전에는 이러한 이념이 담겨 있었다.[44] 이것도 넓은 의미로 보면 전시의 의도이고 박물관의 이데올로기다.

남과 북의 박물관의 일부 정책 또한 정통성의 확보라는 시각에서 이해할 수 있다.[45] 남과 북 모두 정부 수립 이전에 각각 국립박물관과 조선중앙역사박물관을 개관했는데 이는 근대 국가의 정통성이 박물관에 있다는 인식에서 비롯된 것이다. 6·25 전쟁 당시, 국립박물관 소장 유물 일부를 하와이로 대피시킨 사례는 대만의 장제스(蔣介石)처럼 문화재를 국가 정통성의 상징물로 인식했음을 보여준다.[46] 1961년 우리가 프랑스 파리와 영국 런던에서 〈한국미술 5천년전〉을 개최할 때 북한은 동유럽에서 특별전을 개최했다. 이 역시 같은 맥락에서 이해할 수 있는 사례다.

일제강점기엔 일제의 식민주의적 침략 의도가 개입했고 1970~1980년대엔 민족주의와 국가주의 이데올로기가 컬렉션의 전시에 강하게 개입했다. 그러나 민주화가 정착되고 경제적 수준이 높아진 1990년대 이후엔 이데올로기 개입이 현저하게 줄어들고 순수 전시의 비중이 높아졌다.[47]

전시에는 이렇게 의도가 개입한다. 전시를 관람하는 사람들은 그 의도에 지배받고 그 의도를 내면화한 뒤 주변 사람에게 전파한다. 겉으로 드러내지 않지만 때로는 그 의도를 강요하기도 한다. 이것이 푸코가 말하는 감시의 기능이다. 그리고 상대가 한국미를 느끼지 않으면 탓하기도 하고 무안을 주면서 그것에 대해 지적하기도 한다. 이것은 일종의 처

벌이다. 박물관·미술관의 전시에는 이처럼 푸코가 말한 감시와 처벌의 양상이 숨겨진 채 기능하는 것이다. 토니 베넷(Tony Bennett)은 18세기에 출현한 공공박물관과 미술관을 근대 국가가 시민을 통치하기 위해 채택한 권력의 전략으로 설명한다.[48] 따라서 "오늘날의 미술관이 자신의 존재론적 명분에 충실하기 위해, 국가와 제도가 권장하는 공식적인 역사관 보급이라는 취지와 목적에 얼마나 종속되어 왔는가"라는 지적은 귀기울여 볼 만하다.[49]

어쨌든 공개적인 전시 공간에서 전시를 관람하다 보면 다른 관람객들의 시선을 의식하지 않을 수 없으며 박물관·미술관의 기획 의도에 이끌리지 않을 수 없다. 국내 국립박물관의 전시 기획 의도는 아이템에 따라 다양할 수 있다. 고미술품 전시도 예외일 수는 없다. 하지만 고미술품을 중심으로 기획하는 전시는 대체로 한국 전통 미감에 대한 감상, 전통과 역사에 대한 이해와 인식 등에 초점을 맞춘다. 이 역시 전시 기획 의도라고 할 수 있다. 한국미나 한국적 미감을 보여주고 이를 감상할 수 있도록 하겠다는 기획 의도 아래 전시가 열렸다면, 관람객 역시 한국적 미감을 이해하거나 미적 체험을 하도록 압박을 느끼게 된다.[50] 사람들은 독립적인 주체로서 전시품을 감상하지만 늘 다른 관람객의 시선을 의식하지 않을 수 없다는 말이다.

## 컬렉션을 통한 미적 인식과 사회적 기억

수용미학에서 독서 행위가 소통의 과정인 것처럼 컬렉션의 수용 역시

소통의 과정이다. 컬렉션을 소장한 기관이나 개인의 전시기획 의도를 대중(수용자·향유자)과 주고받고 수용자·향유자의 이해와 평가를 전시기획 주체와 주고받으면서 컬렉션의 의미와 가치 등이 비로소 결정된다. 여기에는 시대적·문화적 상황과 가치관 등이 반영되며 이로 인해 컬렉션의 의미와 가치는 시대에 따라 변한다. 컬렉션은 궁극적으로 전시를 통해, 대중과의 만남을 통해 그 의미를 규정하고 동시에 늘 변하면서 새롭게 받아들여진다. 컬렉션의 수용을 통한 결과는 크게 미적·예술적 감응과 사회적·역사적 기억으로 나누어 볼 수 있다.

## 미적 인식

컬렉션에는 개인이나 기관의 역사적·미학적 가치관이 반영되어 있다. 그러나 그것이 수용자와 만날 경우, 그 효과와 의미가 수집가의 의도대로 구현되는 것은 아니다. 감상자와 수용자가 어떻게 받아들이느냐에

경북 경주시 대릉원에 있는 황남대총 전경.

따라 달라질 수밖에 없다. 의미에 대한 해석, 가치에 대한 평가 모두 수용자의 반응에 따라 달라진다는 말이다. 조선시대 조각보의 경우, 1980년대 이전까지만 해도 우리 사회에선 조각보 존재 자체에 별 관심이 없었다. 그러나 보자기 컬렉션이 형성되고 박물관에서 전시가 지속적으로 이뤄지면서 조각보를 감상하고 아름다움을 느낄 기회가 만들어졌다. 이러한 과정을 통해 조각보는 한국적 미감의 대상으로 자리 잡게 되었다. 컬

황남대총 출토 금관, 국보 191호, 5세기 후반, 높이 27.5cm, 국립경주박물관.

렉션과 전시에 힘입어 조각보에 대해 새로운 인식이 생긴 것이다.

전시를 통해 컬렉션을 수용하는 행위는 이전에 느낄 수 없던 새로운 미적 경험과 미적 인식의 계기를 마련해 준다. 수집가의 의도를 뛰어넘어 수집가가 생각하지 못했던 의미와 가치까지 발견하게 된다. 이것은 다시 당대 또는 후대의 고미술 컬렉션에 영향을 미친다. 이러한 상호작용이 반복되고 축적되면서 컬렉션의 사회적·문화적 기능이 변모하고 그것을 통해 미적 인식도 다양하게 변화해 나간다.

국립고궁박물관 컬렉션의 경우, 그동안 개별적으로 접했던 조선 왕실 문화재를 한자리에서 감상할 수 있는 기회를 제공함으로써 대중이 왕실 문화재의 아름다움과 가치를 제대로 인식할 수 있게 되었다. 국립경주박물관이 2011년 개최한 황남대총 특별전과 2014년 개최한 천마총 특

국립경주박물관 황남대총 특별전 〈신라 왕, 왕비와 함께 잠들다〉(2011) 전시 모습. ⓒ오세윤.

별전의 변화도 주목할 만하다. 황남대총 특별전 〈신라 왕, 왕비와 함께 잠들다〉는 출토 유물 5만 8000여 점 가운데 5만 2000여 점을 선보인 전시였다. 금관, 금제허리띠, 귀걸이, 목걸이, 환두대도(環頭大刀) 등 대표 유물을 수십 점, 수백 점만 전시하던 관행을 깨고 출토 유물의 90퍼센트를 전시함으로써, 고분 출토 유물 전시의 새로운 면모를 보여주었다. 또한 금관을 쓰러뜨려 전시하는 등 최대한 발굴 당시의 분위기에 가깝게 전시장을 꾸몄다.

이러한 과감한 시도는 관람객들에게 고분 유물을 바라보는 새로운 시각을 제공했다. 금관이나 금제허리띠 같은 유명한 유물만이 전시의 주인공이 아니라 녹슨 철기, 토기 조각, 조개껍데기 등 사소한 유물 하나하나도 전시의 주인공이라는 사실을 다시 인식할 수 있게 했다. 또한 수많은 유물을 연결시켜 관람하도록 함으로써 이들이 부장품이었다는 원래의 맥락을 다시 한번 되새겨 볼 계기를 마련해 주었다. 고분 출토 유

물의 가치와 미학에 대한 인식, 고분 출토 유물 전시에 대한 이해의 지평을 확장시키고 변화시켰다고 평가받기에 충분한 전시였다.[51]

## 사회적 기억

박물관·미술관에서 만나는 고미술 컬렉션은 대부분 그것이 만들어진 시대의 시각으로 보면 지극히 일상적인 생활용품이다. 고려청자나 조선백자 모두 생활용품이었다. 물론 일부 상류층이나 왕실 사람들을 위해 만든 것은 디자인에 각별히 신경을 썼을 테지만 이 또한 일상용품이었다. 불상도 종교적 산물이지만 엄밀히 말하면 종교 생활을 위한 실용품이라고 볼 수 있다. 이 시대 관람객들은 박물관에 있는 청자나 백자, 불상을 순수하게 독립적인 미술품으로 받아들이는 경향이 강하다. 그 고미술품의 본래 용도나 가치 등을 생각하지 않는 것은 아니지만 대부분 하나의 독립된 미술품으로 인식한다. 박물관 컬렉션으로 들어온 고미술품은 본래의 특징이나 속성, 본질적 가치를 지니고 있지만 새로운 상황과 맥락 속에서 수용자를 만난다. 대중은 그 수용 과정을 통해 컬렉션 고미술품의 과거의 본질이나 가치, 제작 당시 또는 사용 당시의 맥락을 기억해 낸다. 그러곤 다시 여기에 수용자가 처한 시대의 기억을 새롭게 축적한다. 그 과정이 한두 명에게 해당하지 않고 집단적·지속적으로 이뤄진다면 그것은 또 하나의 사회적 기억이 된다. 따라서 컬렉션은 과거의 단순한 복원이 아니라 새로운 맥락을 만들어 내는 것이다.[52]

　이런 점에서 보면, 컬렉션의 전시는 새로운 기억을 만들어 내는 과정이다. 공개, 전시한 컬렉션은 관람객에게 특별한 기억을 남긴다. 꼭 기억을 남기려고 의도하지 않았다 해도 결과적으로 관람객은 무언가를 기

억하게 된다. 박물관·기념물 같은 기억의 장소는 한 개인과 한 사회의 기억을 만들어 내는 장치이거나 제도다.[53] 이를 간단히 정리하면 박물관은 고미술이나 문화재를 기억하는 곳이라고 할 수 있다. 박물관이 소장한 컬렉션은 그 기억의 매개물 역할을 하게 되고 박물관에서의 기억 행위는 컬렉션에 의해 자극받는다.[54]

박물관·미술관이 소장한 컬렉션의 대부분은 시각물이다. 우리가 컬렉션을 통해 과거를 만나고 과거를 기억하고 새로운 사회적 기억을 형성해 축적한다고 할 때, 그것은 주로 시각적 이미지에 의존해 이뤄지는 것이다. 박물관·미술관 컬렉션의 전시는 시각 이미지를 분류하고 유형화함으로써 과거를 되살려 주는 역할을 한다. 그런데 그 분류와 유형화는 이 시대에 이뤄지는 것이기 때문에 결국 이 시대의 시각과 철학이 개입한다. 기억문화 이론에서 "기억은 자연발생적이기보다는 문화적인 차원을 지닌다. 기억을 다양한 매체를 통해 지속적이고 체계적으로 전승될 수 있으며 그 과정에서 고유한 정체성과 문화가 형성된다. ……미술은 집단무의식을 시각적으로 형상화한다"고 말하는 것도 이 때문이다.[55]

시각적 이미지를 통한 사회적 기억의 형성 과정을 보여주는 사례가 있다. 6·25 전쟁 당시 촬영한 평양 대동강 철교 난민 사진이다.[56] 이 사진은 박물관·미술관이라는 공간에서 전시되지는 않았지만 여러 매체를 통해 대중에게 노출된 시각 이미지다. 우리에게 익숙한 이 사진은 1950년 12월 4일 미국 종군기자 맥스 데스퍼(Max Desfor)가 평양 대동강 철교의 모습을 찍은 것이다. 맥스 데스퍼는 목숨을 걸고 아슬아슬하게 철교 철골을 넘어가는 사람들의 모습을 드라마틱하게 포착했다. 당시 이 사진은 곧바로 미국에 전송되어 《뉴욕 헤럴드 트리뷴》지 등에 〈파

괴된 대동강 철교를 지나는 사람들〉이란 이름으로 소개되었다. 데스퍼는 이 사진으로 이듬해 퓰리처상을 수상해 작품의 신뢰도를 높였다.

이 사진은 다시 한국으로 들어와 한국전 화집, 기록물, 교과서, 홍보물 등 다양한 매체에 소개되면서 6·25 전쟁을 상징하는 대표 이미지로 자리 잡았다. 이 이미지는 한국전에 대한 개별적인 체험을 넘어 집단이 공유하는 집합적·공식적 기억 이미지로서 보편성을 확보하게 되었다.

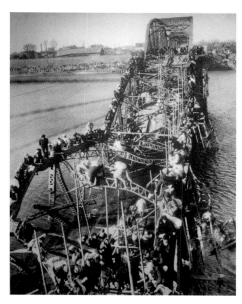

맥스 데스퍼, 〈파괴된 대동강 철교를 지나는 사람들〉, 1950.

시각적 이미지는 이렇게 수용의 과정을 거치면서 기억으로 남게 된다. 그 기억은 개별적 차원을 넘어 사회적 기억의 이미지로 자리 잡는다. 이제 이 사진도 하나의 고미술품이 되었고 문화재로 인정받는다. 고미술 컬렉션의 수용을 통해 사회적 기억이 어떻게 형성되는지를 보여주는 중요한 사례라고 할 수 있다.

컬렉션을 통해 사회적 기억을 만들어 가는 과정은 컬렉션의 공적 역할과 관련이 있다. 개인적 차원, 파편화된 차원이 아니라 한 시대의 문화와 가치관 등을 반영하면서 사회적 기억으로 전승되기 때문이다. 또한 "아카이브는 기억보존소로서 과거를 검토하기 위한 증거를 제공한다"는 지적처럼, 사회적 기억은 컬렉션의 중요한 가치가 아닐 수 없다.[57]

박물관·미술관과 컬렉션을 통해 이뤄지는 사회적 기억은 고정된 것이 아니라 시간과 공간에 따라 늘 변화한다. 즉 "한 사회는 기억되고 반추될 만한 가치, 사실이나 역사적 사건을 결정하고 이것을 다음 세대에 전달함으로써 세대 간의 소통을 매개한다. 동시에 집단기억 자체는 과거를 재현하는 역할에 머무르지 않고 부단히 현실의 맥락에 개입하고 유통됨으로써 스스로의 존재 범위를 확장한다"는 지적은 박물관·미술관과 컬렉션의 사회적 의미를 이해하는 데 시사점을 제공한다.[58]

고미술품을 수집해 컬렉션을 형성하고 그것을 다시 전시하는 행위는 앞서 말한 것처럼 선택과 배제의 과정이다. 기억의 시각에서 보면, 기억할 만한 것을 취하고 그렇지 않은 것을 버리는 과정이다. 기억할 만한 것을 골라내 전시를 한다는 것은 그 고미술품에 권위와 가치를 부여하는 것이다. 사회집단과 개인들의 관점에 개입할 수 있다는 말이다. 이렇게 선별한 컬렉션은 그 후 수용의 과정을 거치면서 계속 기억할 만한 것이 되기도 하고 그렇지 못한 채 수장고에 사장되기도 한다. 고미술품을 수집해 컬렉션을 만들어 그것을 대중에게 선보이고 사람들이 그것을 감상하고 평가하는 과정은 끊임없는 기억의 과정이다. 우리가 고미술 컬렉션과 문화재의 가치, 의미를 늘 새롭게 해석하는 것도 이런 과정과 맞닿아 있다.

## 컬렉션의 수용과 소통

컬렉션이 그 가치와 의미를 갖기 위해선 사람들과 만나야 한다. 수집가

개인의 영역을 넘어 관람객이나 연구자 누군가가 그 컬렉션의 존재를 알고 감상하고 이해하고 연구해야 한다. 그럴 때 컬렉션의 존재 가치가 살아나는 것이다. 그 만남의 과정을 수용이라고 할 수 있다. 박물관에서의 컬렉션 전시가 의미를 갖는 것도 이 때문이다. 수집된 고미술품과 유물들 즉 컬렉션은 사람들과의 만남을 통해, 즉 수용을 통해 그 삶이 시작된다.[59]

컬렉션으로 들어온 수집품은 하나하나 개별적으로 있을 때와 그 존재 의미와 가치가 달라진다. 일상적인 사물에서 벗어나 그 이상의 의미를 획득하게 된다는 말이다. 이와 관련해 장 보드리야르는 "일상적으로 쓰이는 사물은 소유의 대상이 아니라 도구로서의 기능만 갖지만, 수집되는 사물은 소유된다는 것"이라고 설명했다.[60] 수집된 사물과 주변 사이에 새로운 관계가 형성된다는 뜻이다. 수집 대상과 수집자(컬렉터)의 새로운 관계이고 이것은 감상자 등과 같은 제3자와의 관계로 나아간다.

컬렉션은 이렇게 인간과 수집된 사물(외부세계)의 관계라고 할 수 있다. 이런 점에서 컬렉션은 세상을 보는 눈이기도 하다. 따라서 "컬렉션은 시공간을 재구성하고 분류하며 그 컬렉션 요소들에 의해 세상을 설명할 수 있다"고 말한다.[61] 컬렉션은 또한 과거를 이해하는 방식의 하나다. 과거를 기억하되 단순하게 과거를 복원하는 것이 아니라 새로운 맥락을 만들어 낸다.[62] 컬렉션의 수용을 통해 무언가를 기억하고 이를 통해 새로운 생각, 이념을 만들어 낸다. 컬렉션과 대중의 만남은 따라서 철학적이기도 하고 정치적·이데올로기적이기도 하다.[63] 여기서 정치적이라는 것은 전시를 통해, 박물관·미술관의 이념을 통해 특정 이데올로기나 의도, 목적 등을 부각할 수 있다는 것으로, 앞서 설명한 토니 베넷

과 미셸 푸코의 견해와 상통한다.

이러한 시각은 '컬렉션은 살아서 늘 새롭게 만나는 텍스트'라는 견해로 이어진다. 세상 사람들은 특정 컬렉션을 통해 무언가를 연상하고 기억한다. 또한 특정 대상을 다른 무엇으로 대체해 다시 바라본다. 컬렉션을 통해 연관 짓고 대체하면서 과거를 기억하고 그것을 다시 현재화한다. 컬렉션의 수용을 통해 한국미를 새롭게 발견하거나 재인식할 수 있다는 것도 이러한 맥락이다. 이런 점에서 고미술 컬렉션은 늘 열려 있는 텍스트다. 시대에 따라, 개인에 따라, 사회에 따라 달리 해석되고 이해되기 때문이다. 컬렉션의 수용을 통해 사람들은 새롭게 체험하고 새롭게 인식한다. "조선 후기에 제작되었던 달항아리에 대한 최근의 열광이나 그것을 확대하는 명품전의 개최 등도 결국은 수용자가 만들어 낸 새로운 전통일 수 있다"는 언급이 이를 잘 보여준다.[64] 컬렉션은 수용자와 대화하고, 그것을 통해 사람들로 하여금 어떤 기억을 재생시키고 그것은 다시 또 하나의 기억이 된다. 그러한 전 과정이 컬렉션의 수용 과정인 셈이다.

고미술 문화재를 입체적으로 이해하기 위해선 이처럼 수용자의 시각이 반영되어야 한다. 고미술품이 탄생한 제작 당시의 시각과 문화적 배경, 작가의 가치관이나 내면에 대한 연구(생산자 중심의 시각)에 그치지 말고 수용의 측면에서 접근할 때 좀더 입체적인 연구와 이해가 가능해진다.

컬렉션을 수용의 측면에서 바라보는 것은 컬렉션의 공적 의미를 이해하는 데에도 중요하다. 컬렉션은 수집 과정에서 어느 정도 사회적 의미를 획득한다. 기본적으로 공적 의미와 가치를 지니고 있는 데다 사람들이 그것을 수용하면서 감상하고 이해하게 될 때 더 큰 공적 가치를 확보

하게 된다.[65] 관람객이든 연구자든 수집가 이외의 사람과 만날 때 컬렉션은 사적 영역을 넘어 공적 영역이 된다. 대중은 전시와 같은 수용 과정을 통해 컬렉션을 감상·이해하게 되고 이를 통해 컬렉션은 사회적 의미를 획득한다.

수용의 시각은 컬렉션이 소통의 역할을 해야 하고 이에 대한 고찰이 필요하다는 것을 의미한다. 이럼 점에서 "박물관·미술관의 컬렉션들이 학문적 연구를 위해 존재한다는 기존의 사고방식에서 소통의 수단으로 전환되어야 한다"는 주장은 매우 적절하다.[66] 수용 시각으로 컬렉션을 이해하는 것은 박물관학·미술관학이나 문화유산학(문화재학) 등을 좀더 다채롭고 풍요롭게 바라볼 수 있게 해주고, 동시에 박물관학·미술관학의 인문학적 토대를 다지는 데 기여할 것이다.

# 3

## 고미술 컬렉션의 흐름

우리 역사에서 고미술 컬렉션이 활성화되면서 하나의 문화로 자리 잡기 시작한 것은 조선 후기 18~19세기부터라고 할 수 있다. 조선 후기 고미술 컬렉션은 근대기 컬렉션 문화의 형성과 정착에 적지 않은 영향을 미쳤다. 현재 우리가 접할 수 있는 고미술 컬렉션도 이 무렵부터 형성되어 전승된 것이다. 따라서 근현대기 고미술 컬렉션의 역사적 전개 과정과 그 성격을 이해하기 위해선 조선 후기 고미술 컬렉션을 먼저 살펴봐야 한다. 이런 고찰을 토대로 18~19세기와의 연관 속에서 바라볼 때 근현대기 고미술 컬렉션을 좀더 제대로 이해할 수 있다.

조선 후기와 근대기의 고미술 컬렉션의 기본적인 전개 과정은 지금까지의 연구를 통해 어느 정도 정리되었다. 그러나 기존의 연구는 조선 후기 고미술 컬렉션과 근대기(일제강점기)의 고미술 컬렉션을 연속선상에서 바라보지 않고 조선시대 컬렉션과 일제강점기 컬렉션으로 단절시켜 놓고 접근한 경향이 있다. 하지만 우리 고미술 컬렉션의 성격을 제대로 이

해하려면 조선 후기와 일제강점기를 분리시키지 말아야 한다. 조선 후기 컬렉션의 전개와 특성이 일제강점기로 어떻게 이어졌는지를 고찰할 때, 우리 근현대기 고미술 컬렉션의 역사적 흐름의 실체를 구체적으로 파악할 수 있다.

## 조선 후기: 컬렉터로서 자의식 형성

통일신라나 고려시대에도 서화 수집이 이뤄졌지만 본격적인 수집 행위는 조선시대 들어 시작되었다. 조선 궁중에서는 왕실의 권위와 국가의 성리학적 체계를 수립하기 위해 어진(御眞), 어필(御筆)을 비롯해 중국 서화, 당대 조선의 명망 있는 서화가들의 작품을 수집했다. 이 가운데 가장 중요한 것은 임금의 초상화인 어진과 임금의 글씨인 어필이었다. 유교 국가이자 문화 국가인 조선에서 서화와 전적(典籍)을 모으고 수장하는 일은 왕권의 품격과 권위를 보여주는 상징적인 행위였다. 왕실에서는 일반적인 서화도 많이 모았다. 사가(私家)에서 진상을 받기도 했고 무역을 통해 중국의 서화가 궁중으로 흘러들기도 했다. 또한 왕이 직업화가인 화원(畵員)들에게 그림을 그려내도록 하여 이를 수집하는 경우도 있었다.

　이렇게 조선 전기의 서화 컬렉션을 주도한 계층은 왕실이었다. 왕실은 어진, 어필과 일반적인 서화를 구분해 별도의 공간에 나누어 보관했다. 고려 왕실에서 전래한 작품들도 도화서(圖畵署) 등에 따로 보관했으며[1] 중국 작품으로는 왕희지체(王羲之體)·조맹부체(趙孟頫體)의 글씨와 이

곽파(李郭派)의 그림이 주류였다. 그러나 궁중에서 보관해 오던 각종 서화, 전적류는 안타깝게도 임진왜란과 병자호란의 와중에 궁중이 불에 타고 훼손되면서 함께 불에 타 사라지는 참화를 겪어야만 했다.

왕실은 수장 목록을 작성하고 정기적으로 포쇄(曝曬)하는 식으로 관리했다. 현재 확인 가능한 가장 오래된 왕실 서화 수장 목록은 신숙주(申叔舟)가 1472년 성종의 명에 따라 만든 《영모록(永慕錄)》이다. 여기엔 선원전(璿源殿)에 봉안된 역대 임금의 어진에 관한 내용이 기록되어 있다. 그러나 궁궐 화재로 대부분 소실되었기 때문에 현재까지 전하는 수장 목록은 대부분 18세기 이후에 작성된 것이다. 이 가운데 가장 대표적인 것은 《집경당 포쇄 서목(緝敬堂曝曬書目)》이다.[2]

조선 전기엔 왕실 컬렉션뿐만 아니라 개인 컬렉션도 이루어졌다. 세종의 셋째 아들 안평대군 이용의 컬렉션이 대표적인 경우다. 시와 그림과 글씨에 조예가 깊었던 안평대군은 옛것을 즐겨 수집해 중국 송대(宋代)와 원대(元代)의 회화 수십 점과 조선 초기 화가 안견의 작품을 다수 수집했다.[3]

신숙주의 《보한재집(保閑齋集)》(1445) 〈화기(畫記)〉에 따르면, 안평대군의 소장품은 산수화 84점을 비롯해 초충도, 인물화, 글씨 등 모두 222점이다.[4] 안평대군은 컬렉터로서 안견의 비평가이자 후원자 역할도 했다. 안견의 작품을 다수 소장하고 있었다는 점, 자신이 꿈에서 본 도원을 안견에게 얘기해 〈몽유도원도〉를 그리게 했다는 점이 이를 잘 보여준다.[5] 안평대군은 우리 역사에서 수집의 가치와 의미를 인식한 최초의 개인 컬렉터라는 점에서 그 의미가 크다.[6]

17세기 숙종대에 들어서면 서화에 대한 관심이 커지면서 수집과 보관

에서 재건의 기틀이 마련된다. 임진왜란과 병자호란으로 피폐해진 문화를 복구하기 위한 차원에서 왕실과 종친들의 컬렉션이 이루어졌고 사대부들의 컬렉션도 활성화하기 시작했다.

종친의 한 명인 낭선군 이우(朗善君 李俁, 1637~1693)는 17세기의 대표적 컬렉터로 꼽힌다.[7] 선조의 열두 번째 아들 인홍군(仁興君)의 장남인 낭선군은 문화, 학술, 예술 등 다양한 분야에 심취했고 안평대군처럼 시와 서예에 능한 예술인이자 서화를 수장한 컬렉터였다.[8]

왕실 종친 외에 17세기 컬렉터로는 창강 조속(滄江 趙涑, 1595~1668)을 들 수 있다. 그는 평생 서화 수집을 즐기면서 전문 컬렉터로서 삶을 산 것으로 평가받는다. 조속은 "서화에 대한 애정이 벽(癖)에 해당할 정도"라는 평을 들었다.[9] 이 밖에 윤증(尹拯, 1629~1714), 박세당(朴世堂, 1629~1703), 남구만(南九萬, 1629~1711), 허목(許穆, 1595~1668), 김상헌(金尚憲, 1570~1652)도 서화 수집과 비평 등에 열정적이었던 17세기 대표 컬렉터들이다.

**수집벽의 시대**

미술 컬렉션의 역사에서 볼 때 17세기 숙종대는 임진왜란과 병자호란으로 훼손된 서화 수장의 문화를 다시 안정적인 궤도로 끌어올린 시대였다고 평가할 수 있다. 이 같은 17세기의 토대 위에서 조선 후기 18~19세기에 이르면 컬렉션 문화는 획기적인 전기를 맞이한다. 이 시기엔 왕실 중심의 컬렉션과 개인 중심의 컬렉션이 모두 활발해졌다.

영조는 왕세자 시절부터 서화 작품을 수집해 보관했고 정조는 창덕궁 후원(後苑) 부용지(芙蓉池) 북쪽 언덕에 2층짜리 규장각(奎章閣)을 지어 왕실 컬렉션을 한데 모아 보관했다. 이 건물의 아래층엔 숙종의 글씨인

'奎章閣' 편액을, 2층에는 정조가 직접 쓴 '宙合樓' 편액을 걸었다. 규장 각과 주합루(宙合樓)에는 정조의 어제(御題)와 어필, 정조의 어진과 보책 (寶册), 인장(印章) 등을 보관했다. 규장각 서남쪽에는 역대 임금의 어제 와 어필을 보관하는 봉모당(奉謨堂)이 있었다. 여기엔 어제, 어필을 비롯 해 고명(顧命: 임금이 세상을 떠날 때 후사를 부탁하는 유언), 유고(諭告: 훈계로 남긴 말), 선보(璿譜: 왕실 족보) 등을 보관했다. 이와 함께 규장각 정남쪽에 건 물을 짓고 중국의 책을, 서쪽에 서고(西庫)를 지어 조선의 서책을 보관 했다.[10]

정조의 규장각 설치는 조선시대 궁중 서화 수장의 역사에서 매우 중 요하다는 평가를 받는다. 규장각 설립은 원래 영조의 필적을 보관하기 위한 것이었지만 규장각 주합루를 중심으로 서화 보존 건물들이 밀집하 면서 본격적인 왕실 수장 공간으로서 기능을 수행했다. 이후 궁중의 서 화 수장 관리는 규장각 중심으로 체계를 갖추게 된다.[11]

조선 후기 고미술 컬렉션 문화의 두드러진 특징은 궁중 차원의 수집 이외에 개인적인 수집 활동이 활발해졌다는 점이다. 고동서화 수집은 18세기 조선시대 문화예술 분야의 두드러진 특징 가운데 하나였다. 이 에 따라 조선 후기 18~19세기를 두고 "완상(玩賞)과 수집벽(蒐集癖)의 시 대" "감상과 수집 열풍의 시대" "벽(癖)과 치(癡)의 시대"라고 부르기도 한 다.[12] 18세기 경화세족에서 시작된 수집 열풍은 시간이 지나면서 교양 있는 중인층으로 확산되었고 여항문인의 중요한 문화 취미활동이 되었 다. 경화세족은 한양에 터를 잡고 살아온 양반 가문 선비들을 말한다. 수요 계층의 확산에 힘입어 고동서화의 수집과 유통은 19세기 들어 더 욱 활발해졌다.

18세기를 대표하는 서책 및 고동서화 컬렉터로는 조유수(趙裕秀, 1663~1741), 사천 이병연, 담헌 이하곤(澹軒 李夏坤, 1677~1724), 신정하(申靖夏, 1680~1715), 조구명(趙龜命, 1693~1737), 남유용(南有容, 1698~1773), 상고당 김광수(尙古堂 金光遂, 1699~1770), 능호관 이인상(凌壺館 李麟祥, 1710~1760), 이윤영(李胤永, 1714~1759), 석농 김광국(石農 金光國, 1727~1797), 유만주(兪晩柱, 1755~1788), 남공철(南公轍, 1760~1840), 성해응(成海應, 1760~1839), 서유구(徐有榘, 1764~1845), 심상규(沈象奎, 1766~1838) 등을 들 수 있다.

정조대의 남공철은 서화재(書畫齋), 고동각(古董閣)과 같은 예술품 소장처를 따로 두고 고동서화를 많이 수집했다. 그의 소장품에 대해선 《금릉집(金陵集)》23~24권의 〈서화발미(書畫跋尾)〉에 내용이 기록되어 있다. 〈서화발미〉는 그림, 글씨, 서첩, 비첩(碑帖) 등에 대한 제발(題跋) 116편으로 구성되어 있다.

사람들이 물건에 대해 모두 어떤 습벽이 있는데 습벽이란 병이다. 하지만 군자에게는 종신토록 이를 사모하는 것이 있으니 거기에 지극한 즐거움이 있기 때문이다. 지금은 고옥(古玉), 고동(古銅), 정(鼎), 이(彛), 필산(筆山), 연석(硯石)을 모두 소장해서 완호(玩好)로 삼는다.[13]

문인화가이자 평론가였던 담헌 이하곤은 "서적을 몹시 좋아해 책 파는 사람을 보면 웃옷을 벗어 주고서라도 샀다"는 이야기까지 전할 정도였다.[14] 이하곤은 1711년 진천으로 낙향하여 만권루(萬卷樓)에 수많은 책을 수장했다. 만권루는 만 권의 책이 있는 곳이라는 뜻으로, 그가 얼마나 책을 좋아하고 수집했는지 쉽게 짐작할 수 있다. 이하곤은 책뿐만 아

니라 그림도 수집했다. 그는 수집한 그림을 완위각(宛委閣)이란 곳에 보관했다. 이하곤은 자신의 컬렉션을 모은 작품집 《삼대보회첩(三代寶繪帖)》을 만들었고 또한 자신이 원하는 그림을 주문해 받기도 했다.[15]

수집 방법에 관심을 보인 컬렉터도 있었다. 서유구는 저서 《임원경제지(林園經濟志)》에서 금석, 골동, 서화 감상법과 감별법 등을 소개했다.[16] 수집 공간에 관심을 갖는 컬렉터도 있었다. 앞서 소개한 남공철, 이하곤뿐만 아니라 심상규는 한양의 광화문 앞에 위치한 자신의 저택에 책 4만 권을 보관했다고 한다. 심상규가 서화골동을 보관한 건물은 가성각(嘉聲閣)이다.[17] 그는 이 가성각을 호화롭게 꾸며 장식했다.[18] 수집에 대한 탐닉과 만족을 보여주는 좋은 사례라고 할 수 있다.

이병연은 정선의 그림인 《해악전신첩(海岳傳神帖)》, 《금강도첩(金剛圖帖)》을 비롯해 중국 송·원·명대 화가들의 작품을 다수 소장했다. 유만주는 문방구류와 지도, 서화묵적, 금석탁본에 두루 관심을 갖고 수집했다. 이 가운데서도 유만주는 문방구류에 탐닉했고 특히 먹에 대한 기벽(奇癖)이 있었다. 성해응도 18세기 말~19세기 초의 컬렉터 가운데 한 명이다.

19세기 경화세족 컬렉터로는 이유원(李裕元, 1814~1888)과 이조묵(李祖黙, 1792~1840)을 들 수 있다. 오세창은 《근역서화징(槿域書畫徵)》에서 이조묵을 두고 "조선에서 서화와 골동품을 가장 많이 소장했다"고 평가했다.[19]

김광수와 김광국은 이들보다 더 적극적이고 전문적인 컬렉터라고 할 만하다. 이조판서의 아들로 태어난 상고당 김광수는 벼슬을 버리고 컬렉터로 살았다. 자신의 호와 자명(自銘)에서 말해주듯, 그는 늘 옛것을 숭상한 컬렉터였고 자의식이 강한 컬렉터였다. 스스로 남긴 자명엔 "괴

기한 것을 좋아하는 고칠 수 없는 벽(癖)을 가져 옛 물건과 서화, 붓과 벼루, 그리고 먹에 몰입했다. 돈오(頓悟)의 법을 전수받지 않았어도 꿰뚫어 알아서 진위를 가려내는 데 털끝만큼도 어긋남이 없었다. 가난으로 끼니가 끊긴 채 벽만 덩그러니 서 있어도 금석문과 서책으로 아침저녁을 대신했으며 금석 기이한 물건을 얻으면 가진 돈을 당장 주어버리니 벗들은 손가락질하고 식구들은 화를 냈다"는 내용이 들어 있다.[20] 김광수는 서책, 고동서화, 금석탁본, 중국의 다완(茶碗), 단계연(端溪硯)과 같은 벼루, 먹과 붓, 인장 등 다양한 컬렉션을 만들었다.

중인 출신의 의관(醫官) 석농 김광국은 조선 후기 최고의 서화 컬렉터 가운데 한 명으로 평가받는다.[21] 10대 때부터 서화를 수집한 김광국은 자신의 수집품을 포졸당(抱拙堂)이라는 곳에 보관했다. 그는 시대, 장르, 국적을 가리지 않고 작품을 골고루 수집했다. 특히 문인 취향의 그림, 사대부 출신 화가들의 문인화를 선호했다.

김광국은 자신의 소장품을 묶어 《석농화원(石農畫苑)》이라는 화첩으로 정리했다.[22] 하지만 오래전 화첩이 분리되면서 수록 작품들이 여기저기 흩어져 화첩의 전모를 제대로 파악할 수 없었다. 현재는 그 일부를 국립중앙박물관, 국립제주박물관, 간송미술관, 선문대 박물관, 이화여대 박물관, 개인이 소장하고 있다. 그런데 2013년 화봉갤러리 고서경매를 통해 《석농화원》 육필본이 공개됨으로써 궁금했던 전모가 밝혀졌다.[23] 육필본은 화첩에 수록된 그림은 제외하고 작품 목록과 화평(畫評)만 따로 적어놓은 책이다. 육필본의 내용에 따르면, 《석농화원》은 모두 10권으로 이뤄졌으며 수록 작품은 모두 267점에 이른다. 국립중앙박물관이 소장하고 있는 《화원별집(畫苑別集)》도 10권 가운데 하나다.[24]

수록작 중 우리나라 작품은 230점이다. 수록 화가로는 고려시대 공민왕과 조선시대 안견, 신사임당, 강희안, 정선, 이인상, 강세황, 심사정, 김홍도, 이인문, 최북, 신위 등 101명이다. 고려 말에서 18세기까지 회화의 역사를 망라한 셈이

김광국 컬렉션 피터 솅크, 〈슐타니에 풍경〉, 17세기 말~18세기 초.

다.《석농화원》에는 17세기 네덜란드 작가 피터 솅크(Peter Schenk)의 에칭 동판화 〈슐타니에 풍경〉[25], 작자를 알 수 없는 일본의 우키요에(浮世畫)〈미인도〉, 조선 출신 중국인 화가 김부귀(金富貴)의 〈낙타도(駱駝圖)〉 등 외국 작품도 포함되어 있다. 김광국 컬렉션이 얼마나 국제적이었는지 잘 보여주는 대목이다.

김광국은 그림 옆에 화평도 함께 적어 넣었다. 예를 들어 김광국은 조속의 〈연강청효도(煙江淸曉圖)〉(17세기, 개인 소장)에 다음과 같은 제평(題評)을 남겼다. 이 제평은 김광국의 그림에 대한 열정과 날카로운 안목을 보여주는 것이어서 특히 흥미롭다.

창강 조속의 그림을 두고 옛사람은 "소쇄하고 초탈하여 운림(雲林, 예찬의 호) 예찬을 추종했다"고 했다. 지금 이 그림을 보니 털끝 하나도 비슷한 게 없으니 혹시 나찬(예찬) 외에 또 하나의 운림이 있다는 것인가? 다만 창강은 유자(儒者)로서 능통하였으니 이것은 가히 평가할 만하다.

조속의 〈연강청효도〉(17세기, 비단에 수묵, 23.6×16.9cm)에 붙인 김광국의 제평.

昔人稱滄江趙希溫凍畫 曰瀟灑超逸追武雲林 今觀是畫 未嘗有一毫近似者 豈懶
瓚之外 又有一雲林耶 但滄江以儒者 能通畫法是可尙也 石農 金光國

　김광국 자신뿐만 아니라 이광사, 김광수, 감세황, 김윤겸 등 17명으
로부터 화평을 받아 수록했다. 진정으로 프로페셔널한 컬렉터였다고 할
수 있다.

　19세기엔 예술 창작뿐만 아니라 고동서화의 컬렉션에서 중인 출신 여
항문인의 활동이 두드러졌다. 여항문인은 역관, 의원, 기술직 등 중인
출신의 문인을 일컫는다. 18세기에도 경화세족과 함께 김광국 같은 중
인이 컬렉션에 관심을 기울였지만 중인들의 움직임은 19세기 들어 더욱
활발해졌다. 시인 유최진(柳最鎭, 1793~1869), 역관이자 서화가이며 추사

김정희(秋史 金正喜, 1786~1856)에게 〈세한도〉(1844)를 그리게 한 우선 이상적(藕船 李尙迪, 1804~1865), 의원이자 화가 고람 전기(古藍 田琦, 1825~1854), 서리이자 시인 나기(羅岐, 1828~1874), 역관이자 서화가 역매 오경석(亦梅 吳慶錫, 1831~1879) 등이 19세기의 대표적인 중인 컬렉터다.

역관으로 활약한 오경석은 중국을 드나들며 무역을 해서 큰돈을 벌었다. 그는 중국을 갈 때마다 그곳 지인들의 도움을 얻어 북경의 유리창(琉璃窓)에서 책과 고서화, 각종 골동품과 금석문, 탁본 등을 구입했다. 특히 중국의 원·명 이래의 서화를 많이 모았다. 그렇게 모은 것을 천죽재(天竹齋)라는 곳에 보관했다. 오경석의 열정과 안목은 아들 오세창에게 전수되었다.[26]

중인 여항문인의 동호회인 벽오사(碧梧社)를 주도했던 유최진은 아버지 때부터 많은 고서화를 모았다. 고서화와 골동품을 좌우로 벌여놓고 잠시도 떨어져 있지 않았다고 한다. 그는 아버지의 컬렉션을 물려받으며 중인 예인들과의 교유를 통해 예술적 안목을 발전시켜 나갔다. 그는 자신의 집에서 벽오사 동인의 시회(詩會)를 마련하고 조희룡(趙熙龍, 1789~1866), 유숙(劉淑, 1827~1873), 전기, 나기 등과 함께 컬렉션을 감상하고 품평하는 시간을 가졌다. 이를 통해 서로의 창작 욕구를 자극하기도 했다.

이들이 예술적 안목과 관심을 유지하고 발전시키는 데 동호인 활동이 중요한 역할을 했다. 19세기 이들은 육교시사(六橋詩社), 벽오사 등의 문예동호회에 참가해 친목과 우의를 다지고 자신들의 예술 취미를 공유했다. 이들에게 동호인 모임은 전통적인 시서화를 논하고 당대 작품에 대한 품평도 하는 자리였다. 이런 분위기는 서화 컬렉션으로 이어졌다. 그

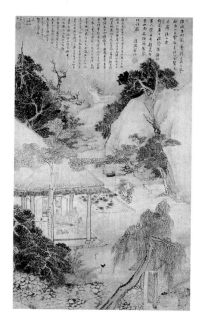

김홍도, 〈단원도〉, 1784, 종이에 담채, 135×79cm,
개인 소장. 아래 그림은 고동서화가 그려진 부분.

들은 자신이 수집한 작품들을 서로 돌려 보면서 각자의 감식안을 높였다. 19세기 조선의 미술 문화가 발전하게 된 중요한 배경의 하나가 바로 컬렉션을 둘러싼 감상·비평문화였다.

조선 후기 고동서화 수집 열기는 단원 김홍도의 〈포의풍류도(布衣風流圖)〉와 같은 그림에서도 찾아볼 수 있다. 그림을 통해 서화 수집을 표현했다는 것은 그만큼 서화 수집이 광범위하게 확산해 있었다는 의미다. 〈포의풍류도〉엔 중국 고대 청동기인 고(觚), 자기, 서책, 서화두루마리, 생황, 호로병, 파초잎이 있는 방에 앉아 비파를 연주하는 선비의 모습이 그려져 있다. 그림 속 주인공은 자신이 수집한 다양한 고동기물(古董器物)을 즐기고 있어, 당시의 수집 분위기의 한 단면을 읽을 수 있다.[27]

김홍도가 1781년 자신의 집 단원에서 정란(鄭瀾, 1725~?), 강희언(姜熙彦, 1738~1782)과 함께했던 모임의 모습을 3년 뒤에 회상하면서 그린 〈단원도(檀園圖)〉에도 이 같은 고동서화가 등장한다. 그림을 보면 김홍도 뒤편 방 안으로 서안, 서책, 공작새 깃털인 화령(花翎)이 꽂혀 있는 화병, 벽에 걸려 있는 당비파가 등

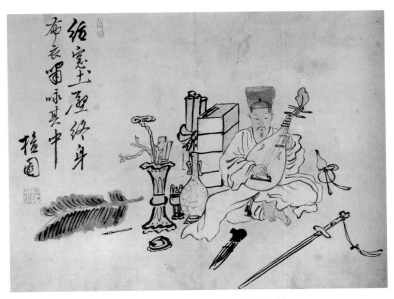

김홍도, 〈포의풍류도〉, 18세기 후반, 종이에 담채, 27.9×37cm, 삼성미술관 리움.

심사정, 〈선유도〉, 1764, 종이에 담채, 27.3×40cm, 개인 소장.

작자 미상, 〈책가도〉, 19세기, 비단에 채색, 39.3×198.8cm, 국립중앙박물관.

장한다. 〈포의풍류도〉에 나오는 고동서화 기물(器物)과 흡사하다. 단원의 〈서원아집도(西園雅集圖)〉(1778)에 나오는 기물의 풍경도 이와 크게 다르지 않다.[28]

현재 심사정(玄齋 沈師正, 1707~1769)의 〈선유도(船遊圖)〉(1764)에서도 18세기 선비들의 청완(淸玩) 취미를 엿볼 수 있다. 이 그림은 파도가 거칠게 일렁이는 바다에서 뱃놀이를 하는 선비 두 명의 모습을 표현했다. 그런데 서안과 서책, 학과 고목, 매화가 꽂혀 있는 자기화병과 술잔 등이 배에 실려 있다. 거친 파도로 인해 금방이라도 배가 뒤집힐 것만 같은데 두 선비는 아랑곳하지 않고 매화 화병과 학, 고목을 감상하고 있다. 바다 뱃놀이에까지 이런 것들을 가져왔다면 그건 분명 그들이 매우 좋아하고 아끼는 것이 아닐 수 없다. 다름 아니라 그들이 수집해 보관하는 컬렉션의 일부로 보아도 무방할 것이다. 지극히 위험스럽지만 흔들리는 배에서도 낭만을 즐기고자 했던 당시 선비들의 수집과 청완 취미를 잘 보여주는 그림이다.

민화 〈책가도〉도 마찬가지다. 국립중앙박물관이 소장하고 있는 19세기 민화를 보면 고동기와 자기, 옥기, 칠보화병, 선추(扇錘), 중국 도자기와 향로, 자명종, 필통, 책궤, 서화두루마리 등 조선 후기에 수집과 감상의 대상이 되었던 고동서화류가 서가에 가득하다. 이 책가도에는 특히 중국에서 들여온 물건들이 많이 보인다. 앞에서 살펴본 작품들에 비해 번잡할 정도로 고동서화가 많이 등장한다. 좀더 사치스러워진 19세기 서화고동 수집 열기를 잘 보여주는 그림이라고 할 수 있다.

## 수집 주체와 수집 대상의 확산

조선시대 수집 주체는 크게 궁중과 왕실 종친, 개인(경화세족 사대부와 중인)으로 나눌 수 있다. 먼저 종친의 고서화 수집 배경과 과정을 살펴보면, 종친이라는 신분 덕분에 궁중의 서화를 감상할 수 있었고 숙종과 같은 왕으로부터 하사받는 경우도 있었다. 이를 통해 서화를 접하고 이에 심취했으며 이런 점이 서화를 직접 수집하는 배경이 되었다. 또한 17세기 이후 부연사행(赴燕使行)을 통해 중국의 서화를 접하고 직접 수집할 기회를 갖게 되었다.

　　궁중의 일반 서화 수집은 어진, 어필에 비해 다양했다. 무역을 통해 외국으로부터 들어오는 경우, 왕명에 의해 궁중화원이 그려서 바친 경우, 종친이나 사가에서 진상한 경우 등으로 나누어 볼 수 있다.[29] 이런 과정은 종친들의 문화적 소양을 높여주고 동시에 왕실 문화를 후원하는 역할을 했다.

　　개인 수집가를 보면, 17세기엔 관료 또는 명문가 출신이, 18세기엔 경화세족이 주류를 이뤘다. 경화세족은 대대로 물려받은 경제력과 관료

적 세력, 학문적 식견과 문화적 교양 등을 토대로 고서화 등을 활발하게 수집했다. 경화세족의 이 같은 문화 활동은 조선 후기 서화 수집에 대한 인식을 고양시키고 활성화하는 데 크게 기여하였다.

이들은 특정 공간에서 함께 감상하고 비평하면서 하나의 문화를 형성해 갔다. 그 대표적인 지역이 한양의 인왕산(仁王山) 일대였다. 경화세족들은 지역적·학문적·정치적 유대감을 갖고 이 같은 고동서화 수집 취미를 공유하면서 하나의 예술문화 흐름을 만들었다. 일종의 시대 유행이었고 그것을 통해 문화적 유대감과 결속력을 다진 것이다. 당대의 문화 분위기를 반영한 점에서 18세기 경화세족의 컬렉션은 사적 차원을 넘어 공적 성격을 띠기 시작했다. 동시에 이러한 컬렉션을 서로 공유하고 수용하면서 취미뿐만 아니라 예술과 여가에 대한 새로운 인식을 형성해 갔다. 이 모든 것이 컬렉션의 수용과 인식의 과정이라고 할 수 있다.

18세기를 지나 19세기에 이르면 중인들의 서화 수장이 부각되었다. 19세기 서화 컬렉션을 이끈 사람들은 중인들이었다. 그 가운데에서도 의관, 역관 등과 같은 기술직 중인들이 두드러졌다. 이들은 재산을 세습한 경화세족과 달리 직접 벌어들인 재산으로 활발하게 서화를 수집했다. 조선시대 최고의 컬렉터로 꼽을 만한 김광국 역시 의관 출신으로, 연행사절을 따라 중국을 오가며 약재 무역을 통해 번 돈을 서화 수집에 투자했다. 개인들 역시 가장 중요한 수집 과정은 중국 북경에 가서 구입해 오는 것이었다. 이렇게 국내에 들어온 서화가 다시 국내에서 유통되면서 여러 사람의 컬렉션으로 들어가게 되었다.

또한 서화 중개상이 존재해 이들을 통해 작품을 수집하기도 했다. 이

유원의 《임하필기(林下筆記)》에는 이런 기록이 있다.

> 하루는 어린아이가 그림 족자 한 개를 팔러 왔는데 그건 당인(唐寅)이 그린
> 〈장대소년행(章臺少年行)〉이었다. 낡은 비단이 우중충해서 그림을 분별할 수
> 없었는데 현미경(顯微鏡)으로 비춰 비로소 그 단서를 찾고 보니 참으로 뛰어
> 난 보물이었다. 추사의 도장이 찍혀 있었는데 개장본이 석묵서루(石墨書樓)에
> 있는 것 같다.[30]

조선 후기에 이르면 수집 대상이 다양화하는 변화도 나타났다. 조선
중기까지는 왕실 컬렉션이든 개인 컬렉션이든 서화와 금석탁본 컬렉션
이 주를 이루었다. 왕실이 수집한 컬렉션은 물론이고 15세기 대표 컬렉
터였던 안평대군, 17세기 대표 컬렉터였던 낭선군의 컬렉션은 대부분
서화와 금석탁본이었다.

하지만 18세기에 이르면 수집 대상이 놀랄 정도로 다양해진다. 전체
적으로 보면 서책, 그림, 청동기, 글씨 탁본, 수석, 괴석 등등은 물론이
고 그 외에 새, 나무 등 희한한 것도 많았다. 특히 18세기 후반이 되면
이전까지 유행한 서화 수집을 뛰어넘어 당시 고증학(考證學)의 영향으로
중국에서 들어온 금석탁본과 고동기(古銅器), 문방구(文房具) 등으로 그 수
집 대상이 확대된다.

이 같은 변화는 단순한 서화 감상을 넘어 18~19세기 문방구 청완으
로 그 분위기가 이어졌다. 조선 후기 문인 사대부들이 성리학적 세계관
을 지향한 데다 중국에서 수입한 문방 청완 관련 보록들이 당시 문인들
의 수집 청완 유행을 촉발한 것으로 볼 수 있다.[31] 《증보산림경제(增補山

林經濟》 가정편(家庭篇)(민족문화추진회, 1995)에는 서안, 거문고, 퉁소, 평상, 의궤, 의침, 벼루, 벼루갑, 연적, 책장 등 60여 종의 청완 문방품의 사례가 나올 정도다.

동시에 일상적인 실용기물의 수집이 눈에 띄게 늘어났다. 조선 후기 김홍도의 〈포의풍류도〉, 심사정의 〈선유도〉나 〈책가도〉(작자 미상)를 보면 도자기와 일상용품이 많이 들어 있으며 중국에서 수입해 온 서양 신문물도 포함되어 있다. 수집 분위기는 조선 후기 초상화에도 많이 나타났다. 그 가운데 작자 미상의 〈윤동섬 초상(尹東暹 肖像)〉(18세기)에서 이 같은 변화를 찾아볼 수 있다. 화면 속엔 향로, 서첩, 벼루, 붓대가 꽂힌 필통, 명대 청동향로, 단계연 또는 징니연(澄泥硯) 등이 등장한다.[32] 모두 수준 높고 고급스러운 문방 청완 물품들로 대부분 일상생활에서 사용하는 실용품들이었다.

작자 미상, 〈윤동섬 초상〉, 18세기 후반, 비단에 채색, 97.1×59.4cm, 삼성미술관 리움.

19세기에 이르면 수집 대상이 더욱 다양해진다. 서경보(徐畊輔, 1771~1833)는 구리거울을, 당대의 골동벽(骨董癖)으로 유명했던 신위(申緯, 1769~1845)는 각종 골동품과 백제 와당(瓦當), 고려자기를 상당수 수장했다. 또한 심상규가 신위로부터 고려자기를 빌려와 8년 만에 되돌려주었다는 기록도 전한다.[33] 이유원은 개성의 고려 고분에서 도굴한 고려청자가 고가로 매매되는데 더러운 기운이 있는 것도 모르고 이를 곁에 두

려고 하는 풍조를 개탄하는 글을 남기기도 했다.[34] 이러한 기록들을 통해 19세기 수집 대상이 더욱 다양화되었음을 알 수 있다.

19세기 화가 이한철(李漢喆)과 유숙이 흥선대원군 이하응(李昰應, 1820~1898)의 50세 때 모습을 그린 〈와룡관본 이하응 초상(臥龍冠本 李昰應 肖像)〉을 보면 더욱 다양화된 수집 대상을 만날 수 있다. 그림 속 흥선대원군 앞에는 입식 탁자와 서탁이 있고 그 위로 서첩, 청화백자 인주함, 탁상시계, 도장, 붓, 용무늬벼루, 굵은 염주, 타구, 둥근 뿔테 안경, 청동 향로와 향 피우는 도구 등 다양한 기물이 어지러울 정도로 펼쳐져 있다. 이 기물들은 흥선대원군의 신분과

이한철·유숙, 〈와룡관본 이하응 초상〉, 1869, 비단에 채색, 133.7×67.7cm, 서울역사박물관.

정치적 위상을 보여주는 상징물이면서 동시에 당시 궁중과 상류층 사이에서 인기를 끈 수집 대상물이었다.[35] 조선 중기까지는 찾아보기 어려웠던 수집 대상들이 조선 후기 들어 새롭게 인기를 끈 것이다.

18세기 후반~19세기 수집 대상의 다양화는 수집에 대한 새로운 인식을 가져왔다. 정통 서화뿐만 아니라 고동기나 문방구 같은 골동품의 미적 가치를 새롭게 발견함으로써 미적 인식의 변화를 가져왔고 이것이 나아가 19세기 골동품 수집 유행의 토대가 되었다.[36]

## 수집에 대한 인식의 심화

앞서 살펴본 것처럼 단원 김홍도의 〈포의풍류도〉에는 '綺窓土壁 終身布

衣 嘯咏其中(기창토벽 종신포의 소영기중)'이라는 제시가 적혀 있다. '종이로 만든 창과 흙벽으로 된 집에서 평생토록 벼슬하지 않고 시나 읊조리며 지내리라'는 내용으로, 욕심을 버리고 자연을 벗 삼아 살아가겠다는 선비의 마음을 표현한 것이다.

그런데 그림을 눈여겨보면, 그림에 등장하는 기물들이 그렇게 저렴하거나 소박하다고 볼 수 없는 것들이다. 돈이 있어야만, 욕심이 있어야만 소유가 가능한 것들이다. 그래서 이를 두고 소박한 선비의 마음이 아니라 양반네의 사치스러운 일상을 표현한 것 아니냐는 지적도 있다.[37] 이를 어떻게 해석할 것인지에 관해선 논란이 있지만, 제시와 그림 속 기물들은 서로 모순이 아니라 수집을 통해 내면을 성찰하고자 했던 조선 후기 수장가들의 마음을 보여주는 것으로 해석할 수 있다.

조선 후기 초상화에도 서화 수집의 분위기, 수집가들의 내면이 나타난다. 세상을 어떻게 살아가야 하고 수집 취미를 어떻게 인식하고 있었는지를 그림에서 엿볼 수 있다는 말이다. 작자 미상의 〈윤동섬 초상〉에서 그 같은 내용을 확인할 수 있다. 이 초상화는 윤동섬의 고동서화, 고비탁본 수집 열기를 잘 보여준다.

화면 오른쪽 위에는 윤동섬이 자찬(自讚)을 써넣었다. 윤동섬이 자신의 호인 팔무당(八無堂)을 풀이한 형식이다.

재주도 없고 덕도 없으니 어찌 벼슬을 하랴
고민도 없고 사상도 없으니 어찌 오래 살 수 있으랴
매사에 겨룸이 없으니 기개가 강하지 못한 것 아닌가
가슴에 아끼는 물건이 없으니 성품이 망각을 즐기는 것은 아닌가

성인의 학문을 해도 얻은 것 없으니 능력이 부족한 건 아닌가

세상에 되는 것이 없으니 의당 산골짜기에서 살아야 하는 것 아닌가[38]

윤동섬의 자찬은 소박한 편이다. 모든 면에서 자신의 존재를 낮추면서 산속에서 은거해야 한다고 말한다. 그런데 "가슴에 아끼는 물건이 없다"고 말한다. 그렇게 고급스러운 고동서화와 고비탁본을 수집해 놓고 아끼는 물건이 없다는 것은 일견 모순이다. 하지만 수집가로 살면서도 가슴에 아끼는 물건이 없고 산골짜기에서 살고 싶다는 마음이 오히려 수집가 윤동섬의 진정한 마음일 수 있다. 조선 후기의 수집 열풍이 지나치게 사치스러운 분위기로 경도된 면이 있지만 당시 의식 있는 수집가들은 기본적으로 수집 행위를 문인선비 교양인들의 품격 있는 취미로 생각했다. 그렇기에 이처럼 "가슴에 아끼는 물건이 없다"고 감히 말할 수 있는 것이다. 그런 점에서 〈윤동섬 초상〉의 자찬은 〈포의풍류도〉 제시와 비슷한 셈이다.

고동서화 수집은 세상을 보는 인식에도 일정 정도 변화를 가져왔다. 수집을 통해 속진(俗塵)을 벗어나고자 했던 당시 문화의 일단을 엿볼 수 있다. 이를 두고 청완 취미라고 한다. 남공철은 고동서화 수집을 정신적 여유를 찾아가는 과정으로 인식했다. "사람들은 모두 물건에 대해 어떤 습벽이 있다. 그런데 습벽이란 병이다. 하지만 군자에게는 이를 영원히 사모하는 것이 있으니 거기에 지극한 즐거움이 있기 때문이다"라는 기록이 이를 잘 보여준다.[39] 유만주는 《흠영(欽英)》에 이렇게 기록했다.

밝은 창가의 깨끗한 책상에 좋은 벼루와 오래된 먹, 질 좋은 붓, 이름난 종이

를 정돈하여 혹 문장을 쓰거나 혹 시문을 초(草)하였는데 어떤 것은 금문(今 文)이고 어떤 것은 고문(古文)이었다. 의(意)를 따르고 경(境)을 따르니 인생의 한 즐거움이 또 여기에 있네.[40]

유만주의 경우, 골동서화 취미는 도시에서 은일(隱逸)을 자처하며 자 신의 취미에만 매진했던 삶에서 나온 것이라고 해석할 수 있다.[41]

조선 후기 고동서화 컬렉션은 무언가를 소유하기 위한 욕심의 발로이 기도 했지만, 수집 행위는 세상을 바라보는 하나의 창이었으며 주변과 교유를 하기 위한 매개물이었다. 경화세족은 경화세족대로, 중인 여항 문인은 여항문인대로 자신이 속한 계층이나 그룹에 맞추어 서화 수집을 했고 그것을 통해 세상과 교유했다. 결국 세상과 관계를 맺는 중요한 수 단이자 매개물 역할을 한 것이다.

## 일제강점기: 근대적 시스템과 식민지 이데올로기의 경합

조선 후기에 하나의 문화로 형성된 고미술 컬렉션은 근대기로 접어들 면서 새로운 상황에 직면했다. 자생적으로 형성된 조선 후기의 고미술 컬렉션 문화가 식민 이데올로기에 의해 타율적으로 이뤄질 수밖에 없 었기 때문이다. 이 같은 조건 속에서도 고미술 컬렉션 문화는 근대적 성격을 띠어가면서 좀더 일반적인 미술 문화의 하나로 자리 잡아갔다. 일제강점기 고미술 컬렉션에서 가장 두드러진 현상이나 특징은 이왕가 박물관이나 조선총독부박물관과 같은 공공박물관의 컬렉션이 등장했다

는 점이다. 두 박물관은 모두 식민시대 침략의 산물이었다. 하지만 이왕가박물관은 우리나라 최초의 근대적 박물관이었고, 두 박물관 컬렉션은 모두 현재 국립중앙박물관 컬렉션으로 이어졌다는 점에서 그 의미가 크다.

일제강점기엔 미술품 수집과 유통 등에 대한 근대적 인식이 형성되고 관련 제도들이 마련되면서 개인 컬렉터의 활동도 두드러졌다. 일제강점기에 활동했던 컬렉터들을 보면 민족문화의 수호를 위해 고미술을 수집한 컬렉터도 있고, 전시를 통해 고미술 컬렉션을 적극 소개한 컬렉터도 있다. 또한 개인적 취향이나 재산 증식을 목적으로 고미술품을 수집한 컬렉터도 있다. 개인 컬렉션의 목적은 이렇게 다양했지만 근대기 우리 고미술 컬렉션 문화를 좀더 보편화·대중화하고 고미술에 대한 새로운 시각을 제공했다는 점에서 그 의미를 찾을 수 있다.

일제강점기의 고미술 컬렉션은 전체적으로 수집 주체가 좀더 광범위해졌으며 박물관과 전시 등 근대적 제도 속으로 진입하는 과정이기도 했다. 물론 일제의 식민 이데올로기에 의해 왜곡을 겪어야 했던 점도 간과할 수 없다.

## 박물관 컬렉션의 형성

이왕가박물관은 우리나라 최초의 근대적 박물관이자 일제강점기를 대표하는 박물관이다. 이왕가박물관은 원래 1909년 11월 1일 제실박물관이란 이름으로 공식 출범했다.

제실박물관 설립 논의가 시작된 것은 1907년이다. 1907년 11월 6일 창덕궁 수선공사 감독인 궁내부 차관 고미야 미호마쓰(小宮三保松)가 당

제실박물관의 전시 공간으로 사용했던 창경궁 양화당 건물.

이왕가박물관 모습. 일제는 1911년 제실박물관을 이왕가박물
관으로 이름을 바꾸고 박물관 전용 건물을 지었다.

시 내각총리대신 이완용과 궁내부 대신 이윤용의 요청으로 창경궁에 동물원, 식물원, 박물관을 창설할 것을 제의했다. 이어 1907년 11월 13일 순종의 창덕궁 이어(移御)가 마무리되자 동물원, 식물원, 박물관 건립을 추진하기 시작했다. 스에마쓰 구마히코(末松熊彦)가 박물관 건립 책임을 맡아 1908년 1월부터 고미술품 유물 구입에 들어갔다. 그 후 1908년 봄 기공식을 갖고 9월 주무 부서인 어원(御苑)사무국을 조직했다. 이듬해인 1909년 11월 1일 창경궁의 동물원, 식물원과 함께 제실박물관이 공식 개관하면서 일반인의 관람이 시작되었다. 창경궁 양화당(養和堂), 명정전(明政殿)과 그 행각(行閣), 경춘전(慶春殿)과 통명전(通明殿) 등 창경궁의 7개 주요 건물 400여 평을 수리하고 내부 설비를 갖추어 전시실로 활용했다.

이에 앞서 1909년 9월 창경궁 통명전 동북쪽 언덕 자경전 터에 제실박물관 전용 건물을 착공해 1911년 11월 30일 준공했고 1912년 3월 14일 낙성식을 가졌다.[42] 제실박물관은 일제가 주도해 만든 것이긴 하지만 우리나라 최초의 근대적 박물관이었다.[43]

국권 상실로 인해 1911년 제실박물관은 이왕가박물관으로 그 이름이

격하되었다. 국권이 있는 한 나라의 박물관이 아니라 멸망한 나라 이씨 왕실의 박물관이라는, 치욕스러운 의미가 담긴 이름이었다. 이왕가박물 관은 이후 1938년 덕수궁으로 옮기면서 이왕가미술관으로 개편되었으 며, 1946년 덕수궁미술관으로 이름이 바뀌었고 1969년 국립중앙박물관 에 통합되었다.

이왕가박물관의 컬렉션에 대해선 정확한 수장품 기록이나 구체적인 관련 자료가 전하지 않는다. 그러나 당시 소장품 사진집이나 국립중앙 박물관의 덕수품 유물카드(이왕가박물관 구장품 유물카드)를 보면 대강을 추 론할 수 있다.[44]

대한제국 황실은 1908년 1월 제실박물관(이왕가박물관) 건립을 준비하 면서 유물을 수집하기 시작했다. 그러나 유물 수집의 업무는 통감부의 일본인들이 담당했다. 제실박물관은 경성에서 거래되는 것을 중심으로 유물을 구매했지만 지방으로 사람을 보내 유물을 사오기도 했다. 이와 관련해《순종실록》에 다음과 같은 기록이 나온다.

이왕직 사무관 스에마쓰 구마히코를 고려 요적(窯跡)을 조사하도록 전남 지방 에 파견하여 전남 강진군 대구면 고려 요지를 발견하고 탐방했다. 이때 당시 폐기된 불완전한 도자기와 파편을 얻어서 이왕가박물관에 보관하도록 했고 도토(陶土)가 있는 땅 약간을 사두기도 했다.[45]

사무관 스에마쓰 구마히코를 3주간 경북의 달성 칠곡 영천 경주 경산 청도와 경남의 밀양 등의 군에 출장하게 하여 고적에서 박물관의 참고자료로 쓰일 수 있는 것을 찾아오도록 하였다.[46]

제실박물관 개관 당시, 왕실 등을 통해 전해오는 컬렉션은 서화류, 도자기, 금속공예품, 가마와 깃발 등 대략 8600여 점이었다. 제실박물관의 첫 컬렉션은 1908년 1월 26일 구입한 청자 상감 동화 포도동자무늬 조롱박모양 주전자와 받침 등 20건이었다. 청자 상감 동화 포도동자무늬 조롱박모양 주전자의 구입가는 950원이었다.[47]

제실박물관은 개관 직후인 1910년 《황성신문》과 《대한민보》에 진열품 구입 공고를 냈다.

이번 궁내부 어원사무국(御苑事務局) 박물관부에서 진열품으로 조선의 미술과 미술공예품 가운데 오래되고 탁월하며 귀한 것, 역사상 참고할 만한 것을 구입할 예정이니 판매를 원하는 사람은 매주 목요일 오전 10시부터 오후 2시까지 창덕궁 금호문(金虎門)과 장례원(掌禮院) 모든 곳으로 미술품을 갖고 방문하면 사무국 직원들이 출장감사한 후 구입합니다.

일본과 청나라의 미술품도 구입할 수 있습니다.

1910년 2월 17일 궁내부 어원사무국[48]

이 공고문을 통해 당시 이왕가박물관(제실박물관)의 고미술품 수집의 방향을 어느 정도 이해할 수 있다. 공고문에 따르면 수집 대상은 미술품과 공예품이었다. 이에 따라 서화와 도자기 중심일 것이라는 추론이 가능하다. 일본과 청의 유물도 구입할 의사가 있다는 점으로 미루어 한국, 중국, 일본 3국의 문화재를 염두에 두었던 것 같다. 이 시기는 개성에서 도굴된 도자기와 금속 공예품들이 왕성하게 매매되고 있을 때였다.

이왕가박물관의 컬렉션은 초기 10년에 집중되었다. 1908년부터 1917년

사이에 대부분 구입을 통해 수집
했다. 소장품의 92.8퍼센트가 박물
관 설립 작업을 시작한 이후 10년
안에 수집한 것이다. 특히 1908년
부터 1910년 한일강제병합 직전까
지 3년간에 전체 소장품의 40.6퍼
센트를 수집했다.[49]

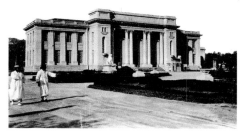

경복궁 경내의 조선총독부박물관 모습.

1912년 발행된《이왕가박물관 소장품 사진첩》에 따르면 1912년 11월
25일 소장품 총수는 1만 2230점이었다. 첫 10년 동안 수집한 컬렉션은
현재 국립중앙박물관 덕수품(덕수궁미술관에서 국립중앙박물관으로 이관된 컬렉
션)의 91퍼센트에 해당한다. 1917년에 이르면 이왕가박물관 컬렉션은
정체기로 접어든다.[50] 1920년대를 통틀어 수집한 덕수품은《기사경회첩
(耆社慶會帖)》등 48건 64점에 그쳤다.

1912년 1만 2230점이었던 이왕가박물관 컬렉션은 덕수궁 이왕가미
술관으로 이관되기 직전인 1936년엔 1만 8687점으로 늘어났다. 이 규모
는 같은 시기 조선총독부박물관의 1만 3029점을 능가하는 것이다. 초기
단계였지만 당시로서는 국내 최대 규모의 컬렉션이었다. 1938년 이왕가
박물관 소장품 가운데 고미술품으로서의 가치가 높은 1만 1019점이 덕
수궁 이왕가미술관으로 이관되었고 나머지는 창경궁에 그대로 남게 되
었다.[51]

이왕가박물관은 명품 위주로 왕성하게 고미술품을 수집했다. 1912년
《이왕가박물관 소장품 사진첩》에 따르면 이왕가박물관 소장품은 서화
탁본류가 34퍼센트, 도자기가 31퍼센트, 금속품이 24퍼센트였다. 물론

이것이 이왕가박물관 수장품의 당시 상황을 정확하게 보여준다고 말하기는 어렵다. 일부가 누락되거나 왕실전래품 등이 제외되었기 때문이다.

이왕가박물관 컬렉션에서 가장 두드러진 것은 서화와 도자기였다. 서화와 도자기가 가장 많았지만 장르 균형을 안배했던 흔적도 찾아볼 수 있다. 1908년엔 고려시대 분묘에서 도굴된 고려청자, 금속공예품 등을 집중 수집했다. 시마오카 다마카치(島岡玉吉), 시로이시 마스히코(白石益彦) 등의 일본인이 도굴품 도자기를 이왕가박물관에 공급했다. 1909년과 1910년에는 서화를 집중적으로 구입하여 서화와 도자의 구입 비중이 역전되었다. 이후엔 서화, 도자, 금속공예의 비중이 균형 있게 유지되었다. 이는 주목할 만한 사안이다. 짧은 기간 안에 유물을 수집하면서 소장품 구성에서 비교적 균형이 유지될 수 있었던 것은 소장품 수집이 처음부터 일관되게 이뤄졌기 때문이라고 할 수 있다.[52]

이런 점에서 이왕가박물관 컬렉션은 사적 컬렉션, 왕실 컬렉션의 차원을 벗어났다. 박물관이라는 제도와 공간을 의식한 컬렉션으로, 근대적 공공 컬렉션에 대한 인식이 반영되었음을 의미한다.[53] 이에 따라 "개인의 사적인 취향에 따라 수집되는 중세적 수장품과는 달리 전통미술 보호와 전시를 위한 공적 수장품으로서 근대적 성격의 일면을 반영했다"는 평가를 받는다.[54] 이왕가박물관 컬렉션은 일제의 박물관 설립 의도와 관계없이, 결과적으로 수준 높은 명품 컬렉션이 되었고 한국적 미감, 전통미술을 인식하는 데 적지 않은 영향을 미쳤다.

조선총독부박물관은 1915년 12월 1일 개관했다. 조선총독부박물관은 일제의 식민지 침략 정책의 일환으로, 각종 고적 조사를 진행했다. 1915년 9월 11일부터 10월 31일까지 경복궁에서 조선총독부 〈시정 5년 기념 조

선물산공진회(施政五年記念朝鮮物産共進會)》를 개최하고 이때 지은 미술관 건물을 박물관 건물로 전용했다.[55] 개관 당시 유물의 현황은 정확하지 않지만 3300여 점이었을 것으로 추정된다.[56] 이후 고적 조사사업과 발굴에 따라 유물은 꾸준히 증가했다. 소장품은 1924년 약 9600여 점이었으며 1932년에 1만 2908점, 1935년에 1만 3752점으로 늘어났다.[57]

조선총독부박물관은 광복 이후 1945년 12월 국립박물관으로 이름이 바뀌어 지금의 국립중앙박물관으로 이어져 온다. 국립중앙박물관으로 이관된 조선총독부박물관의 컬렉션은 4만 836점이었다. 조선총독부박물관 컬렉션 4만 836점을 살펴보면, 토도(土陶, 도자기) 제품 37퍼센트, 금속 제품 27퍼센트, 서화탁본 11퍼센트, 옥석 제품 10퍼센트, 기타 15퍼센트로 구성되었다. 이왕가박물관과 비교해 볼 때 가장 두드러진 특징은 서화의 비중이 매우 낮다는 것이다. 전체 컬렉션에서 순수 회화가 차지하는 비중은 1퍼센트를 겨우 넘는 수준이었다.[58] 고적 조사 발굴 수집품과 역사 자료에 치중한 컬렉션이다 보니 고미술 명품을 지향한 이왕가박물관의 컬렉션과 큰 대조를 보였다. 이왕가박물관의 경우, 서화탁본이 34퍼센트였고 토도(도자기) 제품이 31퍼센트였다.

조선총독부박물관의 소장품 증가에는 이관 접수품과 기증이 한몫을 했다.[59] 조선 3대 통감 및 초대 총독을 지낸 데라우치 마사다케(寺内正毅)는 한국에서 많은 문화재를 약탈하고 수집했다. 그는 총독을 마치고 일본으로 돌아가면서 1916년 총독부박물관에 유물을 기증했다. 현재 우리 국보의 대표작으로 꼽히는 금동미륵보살반가사유상(현재 국보 78호)을 비롯해 각종 청자, 청동 은입사 물가풍경무늬 정병(靑銅銀入絲蒲柳水禽文淨瓶, 현재 국보 92호), 강희안의 회화 〈고사관수도(高士觀水圖)〉 등 800여 점이었

다. 그 외의 이관 수집품에도 명작들이 다수 포함되어 있었다. 이암(李巖)의 〈모견도(母犬圖)〉, 문청(文淸)의 〈누각산수도(樓閣山水圖)〉, 윤두서(尹斗緖)의 〈노승도(老僧圖)〉, 김홍도의 〈어해도(魚蟹圖)〉, 임희지(林熙之)의 〈묵란도(墨蘭圖)〉 등이 여기에 해당한다. 1916년엔 일본인 탐험가 오타니 코즈이의 중앙아시아 유물 컬렉션 1400여 점(중앙아시아 회화 79점 포함)을 기증받았다.

조선총독부박물관이 1917년 이후 1920년대까지 고서화를 일정량 수집했다는 점도 흥미롭다. 고서화를 열심히 수집하던 이왕가박물관이 1917년 이후 고서화 수집을 사실상 중단한 점으로 미루어 주목을 요하는 대목이 아닐 수 없다. 이후 조선총독부박물관은 한시각(韓時覺)의 〈북새선은도(北塞宣恩圖)〉, 성협(成浹)의 《풍속화첩》, 이인상의 〈노송도(老松圖)〉, 김명국(金明國)의 〈달마도(達磨圖)〉 등을 수집했다. 지금까지 우리에게 명품으로 전해져 오는 작품들이다.[60]

이 시기 조선총독부박물관이 수집한 서화에는 일본의 시각, 식민지적 시각이 강하게 담겨 있다. 즉 그들이 선호하는 미의식, 동시에 조선의 미술을 폄훼하기 위한 식민지적 이데올로기가 강하게 반영되었다는 말이다. 1909년 통감부에서 제실박물관 설립에 동의하고 적극 추진한 것은 조선의 저항을 무마하고 일본에 의한 문명개화라는 선전도구로 활용하기 위해서였다.[61]

조선총독부박물관은 여러 차례 특별전을 열었다. 1926년 경주 서봉총(瑞鳳冢)에서 발굴한 금관 등을 선보인 〈신라시대 유물 특별전〉을, 1930년에는 〈조선사료전람회〉 등을 개최했으며 1933년과 1937년엔 각각 〈불상불구 특별전람회〉를 열기도 했다. 이러한 전시는 내선일체(內

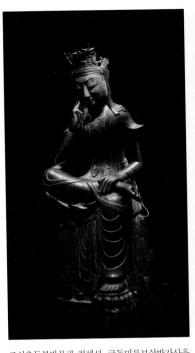

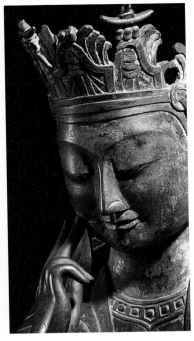

조선총독부박물관 컬렉션. 금동미륵보살반가사유상, 국보 78호, 삼국시대 6세기 후반, 높이 83.2cm, 국립중앙박물관.

국보 78호 금동미륵보살반가사유상 얼굴 세부.

鮮一體) 동화 이데올로기를 시각적으로 보여주기 위한 것으로, 식민주의 박물관의 교육적 역할을 수행하기 위한 목적이었다.[62]

일제강점기 이왕가박물관과 조선총독부박물관 고미술 컬렉션은 근대적인 박물관 제도와 수집 문화의 출발점으로 볼 수 있다. 하지만 조선 후기의 자생적인 수집 문화를 자연스럽게 이어나간 것이 아니라 식민지 침략 정책의 일환으로 등장했다는 점에서 한계도 함께 지니고 있다.

일제강점기 고미술 컬렉션의 두드러진 특징은 공공박물관의 컬렉션이 형성되었다는 사실이다. 이왕가박물관과 조선총독부박물관을 비롯

해 총독부박물관의 지방 분관, 대학 박물관 등이 등장하면서 좀더 본격적이고 체계적인 고미술과 고고유물, 민속유물 등에 대한 컬렉션이 이뤄지기 시작했다. 이왕가박물관과 조선총독부박물관의 컬렉션이 일제 침략의 산물이긴 했지만 광복 이후 모두 국립박물관(국립중앙박물관)의 컬렉션으로 넘어갔다. 1963년 《국립박물관 보관 소장품 목록》에 따르면 이왕가박물관 컬렉션은 1만 1114점, 조선총독부박물관 컬렉션은 4만 836점이었다. 이것이 지금의 국립중앙박물관 컬렉션의 토대가 되었다.[63]

여기서 이왕가박물관 컬렉션과 조선총독부박물관 컬렉션의 성격을 다시 한번 정리해 볼 필요가 있다. 그동안의 사료와 연구 등을 종합해 볼 때, 제실박물관 설립 아이디어는 순종을 위한 사적 여흥의 차원에서 시작되었지만 그 진행 과정에서 박물관이라는 제도에 대한 근대적 인식이 뒷받침되었음을 알 수 있다. 수용의 측면에서 볼 때, 제실박물관은 설립 준비 단계부터 대중 개방을 논의하는 과정을 거쳤다. 이를 통해 제실박물관은 공개와 소통의 방향으로 나아갔다. 이는 근대적 의미의 박물관을 의식한 것이고 컬렉션의 수용과 소통을 인식하고 있었음을 뒷받침해 준다. 제실박물관 개관이 비록 식민지 정책의 일환이었다고 해도 그것은 컬렉션의 수용과 인식의 측면에서 중요한 의미를 갖는다.[64]

현재 국립중앙박물관 미술 전시실에 있는 명품들 가운데 적지 않은 부분이 당시의 컬렉션이다. 그 동기와 과정에 대한 가치판단을 떠나 그 컬렉션이 있었기에 우리는 현재 국립중앙박물관의 고미술 명품을 만날 수 있다. 이런 과정을 통해 고미술에 담겨 있는 한국 전통의 미를 인식할 수 있는 것이다.

조선총독부박물관의 컬렉션은 이왕가박물관 컬렉션과 대조적이다. 이왕가박물관이 고미술 명품 중심이었다면 조선총독부박물관은 고고유물 중심이었다. 이왕가박물관이 구입을 통해 컬렉션을 만들어 갔다면 조선총독부박물관 컬렉션은 처음부터 행정력을 통해 이뤄졌다. 개관 시 박물관 본관 야외엔 경주, 개성, 원주, 이천 등 한반도 곳곳에서 옮겨온 석탑, 불상, 승탑(부도) 등이 많이 전시되었다.

가장 대표적인 경우가 원주시 부론면 법천사 터에서 옮겨온 법천사 지광국사탑(法泉寺 智光國師塔, 고려 1070~1085년, 현재 국보 101호)이다. 지광국사탑은 1912년 일본인에 의해 오사카로 무단 반출됐다 1915년 우리에게 반환되었다. 일본 반출 당시 조선총독부가 "국유지 내 폐사지에 있던 것이니 반환하라"고 압력을 가하자 소유자 일본인이 총독부에 기증한 것이다. 하지만 조선총독부는 법천사가 없어지고 황폐화한 상황이라는 이유를 들어 1915년 조선물산공진회를 열면서 지광국사탑을 경복궁에 세웠다. 이 승탑은 제자리를 떠나 전시 공간 속으로 들어옴으로써 새로운 감상의 대상으로 자리 잡았다. 즉 종교적 기념물이나 종교적 예배의 대상물이 아니라 별도의 독립된 석조 문화재 미술품, 감상의 대상으로 인식되기 시작했다. 원주의 절터라는 원래 장소의 맥락에서 떨어져 나와 새로운 기억의 대상으로 변한 것이다. 이후 지광국사탑은 줄곧 경복궁 경내를 지켰다. 그러나 훼손 상태가 너무 심해지자 문화재청은 2016년 지광국사탑을 해체해 보존처리 작업을 하고 있다. 문화재청은 2021년 보존처리가 마무리되면 지광국사탑을 원래의 자리인 원주로 돌려보내기로 했다.

## 개인 컬렉션의 확산

일제강점기가 되면 미술품과 문화재에 대한 관심이 커지면서 개인 컬렉터들이 많이 늘어난다. 개인 컬렉터들이 늘어난 데에는 다음과 같은 사회적·문화적 배경이 자리 잡고 있다.

우선, 미술품과 수집 활동에 대한 근대적 인식을 들 수 있다. 이는 미술, 미적인 것에 대한 새로운 인식에서 비롯된 것이다. 미술이 일부 문인선비들의 향유물이 아니라 누구나 감상하고 거래할 수 있는 대상이라는 인식이 확산된 것이다. 이러한 변화는 18~19세기부터 시작되었다. 이는 근대적인 미술시장 시스템이 작동하기 시작했음을 의미하는 것이기도 하다. 미술품의 거래가 가능하다는 것, 이런 현상을 자연스럽게 받아들인다는 것은 미술 유통시스템의 근대화, 미술 인식의 근대화라고 할 수 있다.

당시 한국에 들어온 일본인의 영향도 컸다. 일본인들은 조선의 개항 이후 경성에 들어와 적극적으로 우리의 고미술품을 수집하고 거래했다. 심지어는 수집에 열을 올려 도굴까지 자행하는 만행을 저지를 정도로 우리의 청자에 열광했다.[65] 일본인들의 도굴 행위는 우리 역사와 전통의 파괴였지만 이러한 분위기의 영향을 받아 도자기와 같은 고미술을 수집하는 사람들이 늘어났다.

조선백자 수집가 수정 박병래(水晶 朴秉來, 1903~1974)의 회고에 따르면 1930년대 말 서울에는 이러한 골동점이 12개 있었다고 한다.[66] 그러나 1930년대 서울에는 박병래의 기억보다 더 많은 골동점이 존재했으며 약 30여 개의 골동점이 활발히 활동했다.[67] 한국인이 운영하는 골동점은 동창상회(東昌商會, 소공동 국립도서관 자리), 이희섭(李禧燮)의 문명상회(文明商會,

시청 뒤), 김수명(金壽命)의 우고당(友古堂, 산업은행 근처), 화가 구본웅(具本雄)의 우고당(소공동), 오봉빈의 조선미술관(당주동) 등이었고 일본인이 운영하는 골동점은 이케우치상회(天池商會, 명동), 동고당(東古堂, 명동 대항한공빌딩 건너편), 요시다(吉田, YWCA 근처), 구로다(黑田, 회현동), 도미타(富田, 충무로) 등이었다.

동시에 일제의 문화재 도굴과 약탈에 자극을 받아 우리 문화재를 수호하는 차원에서 고미술 컬렉션을 하는 사람들도 많이 늘어났다. 일본인들의 도자기 도굴과 고미술품 수집 분위기는 우리 문화재의 해외 유출이라는 결과를 가져왔고 이런 상황은 한국인 컬렉터들의 민족의식을 자극했다. 고미술품을 수집한다는 것이 우리의 정신을 지켜내는 일이란 인식을 가져온 것이다.

이런 몇 가지 배경에서 일제강점기 개인 컬렉터들이 다수 등장했다. 일제강점기 고미술 컬렉터들이 밀집한 대표 지역으로는 서울과 평양, 대구를 꼽을 수 있다. 당시 한국에 들어와 있는 일본인 컬렉터들도 많았지만[68] 이 책에서는 한국인 컬렉터만 다루기로 한다.

당시 한국인 컬렉터로는 위창 오세창, 다산 박영철, 인촌 김성수(仁村 金性洙, 1891~1955), 창랑 장택상, 김찬영(金瓚泳, 1893~?), 이한복(李漢福, 1897~1940), 백인제(白麟濟, 1898~?), 이순황(李淳璜), 고경당 이병직(古經堂 李秉直, 1896~1973), 함석태(咸錫泰), 수정 박병래, 소전 손재형, 간송 전형필, 공병우(公炳禹, 1906~1995), 최창학(崔昌學), 장석구(張錫九), 박창훈, 이인영(李仁榮), 최상규(崔相奎), 김동현(金東鉉), 유복렬(劉復烈), 신창재(愼昌宰), 박재표(朴在杓), 우경 오봉빈, 이희섭 등을 들 수 있다.[69] 이 외에 조선총독부미술관에 회화 명품을 공급한 박준화(朴駿和), 이성혁(李性爀), 박봉수(朴

鳳秀) 등도 주목할 필요가 있다. 그러나 이들의 경우, 조선총독부박물관에 공급한 서화 이외의 컬렉션에 대해선 거의 밝혀진 내용이 없어 이들에 대한 추가 연구가 필요하다.

서울 성북구립미술관은 2013년 기획특별전 〈위대한 유산展〉에서 14명의 컬렉터를 선정해 그들의 삶과 컬렉션을 개략적으로 소개한 바 있다. 당시 소개한 근대기의 컬렉터는 매산 김양선(梅山 金良善, 1908~1970), 김용진(金容鎭, 1878~1968), 김찬영, 박병래, 박창훈, 손재형, 오봉빈, 오세창, 이병직, 이용문(李容汶), 이한복, 장택상, 전형필, 함석태였다.

일제강점기 개인 컬렉션을 보면 민족문화 수호를 위한 컬렉션, 미술 전시에 역점을 둔 미술상(골동점)의 컬렉션, 공공기관에 기증된 컬렉션, 사적 컬렉션으로 유지되어 오다 흩어져 버린 컬렉션 등으로 나누어 볼 수 있다.

고미술 컬렉션을 민족문화 수호의 중요한 방편으로 생각했던 컬렉터로는 오세창, 전형필, 손재형, 박병래 등을 들 수 있다. 위창 오세창은 20세기 전반을 대표하는 언론인이자 서화가, 전각가이며 서화이론 비평가이자 컬렉터였다.[70] 오세창은 당시 최고의 안목을 지닌 문화예술 이론가이자 컬렉터로 정평이 났다. 아버지 오경석으로부터 컬렉션과 감식안을 물려받은 오세창은 조선시대 이전의 서화 명품을 망라한 컬렉션을 보유했다.

만해 한용운은 1916년 11월 26일 서울 돈의동에 있는 오세창의 집을 찾아 컬렉션을 감상한 뒤 그 소감을 12월 6일부터 5회에 걸쳐 《매일신보》에 〈고서화의 3일〉이라는 글을 연재했다. 그 가운데 한 대목은 다음과 같다.

나는 위창이 모은 고서화들을 볼 때에 대웅변(大雄辯)의 고동(鼓動) 연설을 들은 것보다도, 대문호의 애정소설(哀情小說)을 읽은 것보다도 더 큰 자극을 받았노라. 위창 선생은 조선의 유일무이한 고서화가로다. 고로 그는 조선의 대사업가라 하노라. 나는 주제넘은

오세창 컬렉션이었던 《근역서휘》. 컬렉터 박영철, 경성제국대학을 거쳐 현재 서울대 박물관이 소장하고 있다. 국립중앙박물관의 고려 건국 1100주년 기념특별전 〈대고려 그 찬란한 도전〉에 출품된 모습.

망단(妄斷)인지 모르지만, 사태(沙汰)는 났지만 북악의 남에, 공원이 됐지만 남산의 북에 장차 조선인의 기념비를 세울 날이 있다면 위창도 일석(一席)을 점할 만하도다.[71]

오세창 컬렉션은 《근역서휘(槿域書彙)》, 《근역화휘(槿域畫彙)》, 《근묵(槿墨)》에 잘 드러난다. 오세창은 또 전형필, 오봉빈, 박영철 등 당대를 대표하는 컬렉터를 양성하기도 했다. 오세창의 컬렉션은 그의 사후인 1960년대 들어서면서 많이 정리되었다. 이 가운데 《근묵》이 골동상을 거쳐 성균관대 박물관으로 들어갔고 와전(瓦塼) 100여 점과 석각(石刻)이 이화여대 박물관으로 넘어갔다. 일부 도서는 국립중앙도서관으로 들어가 위창문고로 전해온다.

간송 전형필은 일제강점기뿐만 아니라 한국 고미술 컬렉션의 역사에서 가장 대표적인 컬렉터다. 전형필은 1934년 현재 서울시 성북동(당시 경기 고양군 숭인면 성북리)에 1만 평의 땅을 매입해 건물을 지었다. 여기 북단장(北壇莊)이라 이름 붙인 뒤 자신이 수집한 문화재를 보존 관리하기

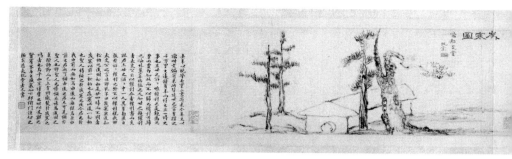

손세기·손재형 컬렉션. 김정희, 〈세한도〉, 국보 180호, 1844, 종이에 수묵, 23.7×109cm(감상자의 발문 제외), 국립중앙
박물관(손창근 기탁).

시작했다. 북단장이라는 이름은 스승인 오세창이 붙여준 것이다. 전형
필은 1938년 북단장에 새로운 미술관을 짓고 보화각(葆華閣)이라 이름 붙
였다.[72] 간송 컬렉션은 수집품 하나하나도 가치가 크다. 또한 일제강점
기 고미술 컬렉션의 대부분이 여기저기 흩어져 버렸음에도 간송 컬렉션
은 간송미술관으로 면면히 이어져 온다는 점에서 그 의미가 더욱 각별
하다.[73]

　소전 손재형도 감동적인 스토리를 지니고 있는 컬렉터다. 태평양전쟁
이 한창이던 1944년, 손재형은 추사 김정희의 〈세한도〉가 일본으로 넘
어가 있다는 소식을 듣곤 돈을 마련해 곧바로 일본 도쿄로 건너갔다. 어
수선하고 위험한 도쿄에 들어가 소장자인 동양철학자 후지쓰카 지카시
(藤塚隣, 1879~1948)를 두 달 넘게 매일 찾아가 부탁한 끝에 후지쓰카의 마
음을 돌려 〈세한도〉를 매입해 찾아온 손재형의 일화는 많은 사람들에게
감동을 준다. 소전 손재형이 일본에서 〈세한도〉를 찾아온 것과 관련해
선 "당시 일본인 소장자였던 후지쓰카 지카시가 돈을 받지 않고 작품을
내주었다"는 얘기가 일반적으로 전해온다. 하지만 손재형의 3남인 손홍

진도고등학교 이사장의 증언에 따르면 손재형이 후지쓰카 지카시에게 거액을 주고 사온 것이다. 그는 필자에게 다음과 같이 증언한 바 있다. "그 〈세한도〉를 그냥 받아올 수는 없는 법이지요. 정확한 액수는 알 수 없지만 거금을 주었다고 합니다. 그때 아버님은 〈세한도〉만 찾아온 것이 아니에요. 그 유명한 〈불이선란(不二禪蘭)〉을 포함해 모두 7점을 찾아왔다고 합니다. 글씨를 제외하고 추사의 그림 가운데 최고 명품들은 그때 다 돌아온 것이라고 봐야 되겠지요."[74] 이처럼 손재형의 열정과 노력이 있었기에 이 시대에도 〈세한도〉의 가치와 아름다움을 제대로 만날 수 있다. 많은 사람이 〈세한도〉를 통해 추사 김정희를 인식하고 〈세한도〉에 담긴 시대정신과 미학을 돌아본다. 일제강점기 컬렉터 손재형의 스토리 없이 〈세한도〉를 이해한다는 것은 이제 불가능해진 것이다.

수정 박병래는 일제강점기 때 우리 문화재를 지키기 위해 열성적으

박병래 컬렉션 조선백자 연적과 필통, 18세기, 국립중앙박물관.

박영철 컬렉션. 정선, 〈만폭동도(萬瀑洞圖)〉, 18세기, 종이에 담채, 33.2×22cm, 서울대 박물관.

로 문화재를 수집한 대표적인 의사 컬렉터다. 그는 경성의학전문 부속병원의 초년병 내과의사 시절인 1929년 대학의 일본인 스승으로부터 "한국인이 한국의 도자기도 모르느냐"는 말을 듣고 도자기 수집의 길로 들어섰다.[75] 박병래 컬렉션은 그의 품성이나 생활 형편과 관계가 깊다는 견해가 많다. 특히 그가 수집한 문방구류 백자는 18세기 청완 취미를 떠올리게 한다. 반듯한 소품이면서도 거기 깊은 운치가 담겨 있는 작품이 대부분이기 때문이다.[76] 1974년 3월, 수정 박병래는 자신이 40여 년 동안 모은 조선백자를 국립중앙박물관에 기증했다. 밀반출되는 조국의 문화재를 안타까워하며 1929년경부터 평생 수집한 백자 700여 점 가운데 362점을 내놓았다.[77]

다산 박영철도 일제강점기를 대표하는 컬렉터의 한 명이다.[78] 박영철의 컬렉션은 공공박물관에 기증한 대표적인 경우다. 박병래가 광복 이후 1970년대에 자신의 컬렉션을 기증했다면 박영철은 이에 앞서 일제강점기에 컬렉션을 기증했다.

박영철은 1930년대 중반 오세창으로부터 그의 대표적 컬렉션인《근역서휘》와《근역화휘》를 넘겨받았다. 이후 1939년 세상을 떠나면서《근역서휘》,《근역화휘》를 비롯해 자신의 고서화 100여 점과 진열관 건

립비를 경성제국대학에 기증하라는 유언을 남겼다. 그 뜻에 따라 유족들은 1940년 10월 한국, 중국, 일본의 고서화 100여 점과 진열관 건립 비용을 경성제국대학에 기증했다. 이 기증은 경성제국대학 진열관 설립의 계기가 되었다. 광복과 함께 경성제국대학이 서울대로 바뀜으로써 이 기증유물들은 모두 서울대 박물관 소장품이 되었다. 박영철의 기증은 국내 수집가가 본격적으로 컬렉션을 기증한 첫 사례로 꼽힌다.

　미술상을 하면서 고미술 컬렉션을 이룬 경우도 많았다. 일제강점기의 대표적인 컬렉터 겸 미술상으로는 오봉빈을 들 수 있다. 천도교 집안 출신인 그는 3·1 독립운동에 참여했을 정도로 민족의식이 강했다. 그는 오세창과의 만남을 통해 고미술품 수집과 미술 전시의 길로 접어들었다. 1930년 경성에 조선미술관을 세워 운영했다. 조선미술관은 19세기 서화포(書畵鋪)의 전통을 계승하고 여기에 기획전과 같은 전시의 기능을 추가한 미술공간이었다. 판매와 전시를 병행한 곳으로, 지금의 갤러리라고 할 수 있다.

　미술상인이자 컬렉터였던 이희섭은 서울에서 문명상회라는 미술상(골동점)을 운영했다. 이 미술상은 개성과 일본의 도쿄, 오사카에 지점을 둘 정도로 규모가 컸다. 이희섭은 자신의 풍부한 고미술 컬렉션을 활용해 경성과 도쿄, 오사카에서 〈조선공예미술전람회〉를 열 정도로 전시 기획에도 열심이었다. 그는 1934년부터 1941년까지 다섯 차례에 걸쳐 일본에서 조선공예미술전람회를 개최했다.[79]

　일제강점기엔 이 밖에도 개인 컬렉터들이 많이 활동했다. 그러나 이들 가운데에는 고미술 컬렉션을 체계적으로 관리하지 못해 그 컬렉션이 여기기 흩어져 버리는 경우도 적지 않았다. 정치인이었던 창랑 장택상

은 집안의 재력과 타고난 안목, 영국 유학에서 체득한 감각을 살려 20대 때부터 고미술품을 수집하기 시작했다.[80] 1937년 《조광(朝光)》에 나온 인터뷰를 보면 당시까지 약 1000여 점의 고미술품을 모았으며 특히 백자를 좋아했다고 한다. 1930년대 경성의 수표교 근처 그의 집에는 날마다 당대 최고의 컬렉터들이 모여 골동품을 화제로 밤을 새웠다고 전해온다.[81] 그러나 고미술 컬렉션을 보관했던 노량진 별장과 경기 시흥 별장이 6·25 전쟁의 와중에 파괴되면서 상당량의 소장품이 사라졌으며 장택상이 정치활동을 하면서 판매한 소장품도 적지 않았다. 장택상의 사후엔 그때까지 남아 있던 일부 소장품을 영남대 박물관에 기증했다.

사군자 그림을 잘 그렸던 이병직도 서화, 도자기 명품을 많이 수집한 컬렉터였지만 1930년대 후반~1940년대 초 경성미술구락부의 경매에 소장품을 내놓았다. 이병직이 경성미술구락부 경매에 내놓은 작품 상당수를 간송 전형필이 매입했다. 당시 전형필이 구입한 이병직 컬렉션 가운데에는 추사 김정희의 글씨 '大烹豆腐瓜薑菜 高會夫妻兒女孫(대팽두부 과강채 고회부처아여손)'이 있다.[82]

단원 김홍도의 명작을 다수 소장한 서화가 김용진도 당대를 대표하는 컬렉터였다. 그가 소장한 김홍도 작품 가운데 하나가 《병진년화첩(丙辰年畵帖)》과 〈군선도(群仙圖)〉 병풍이다. 〈군선도〉는 1930년대 서화에 능한 임상종(林尙鍾), 고리대금업자인 최상규의 손을 거쳐 민영휘(閔泳徽)의 아들 민규식(閔奎植)에게 넘어갔다. 6·25 전쟁이 일어나자 민규식은 납북됐고 부인이 병풍에서 그림만 떼어낸 뒤 이를 들고 부산으로 피란했다. 이때 작품의 연결 부위 일부가 훼손되고 말았다. 이 작품은 일본으로 건너갔다가 다시 서울에 나타나 대수장가 손재형의 손에 들어갔다. 그러

나 정치에 뛰어들면서 큰돈이 필요하게 된 손재형은 이 작품을 내놓았고 이를 호암 이병철(湖巖 李秉喆, 1910~1987)이 구입해 현재 삼성미술관 리움에서 소장하고 있다.[83]

## 회화·도자 중심의 컬렉션

19세기 말부터 일제강점기까지 주요 수집 대상은 회화와 도자기 중심이었다. 우선, 이왕가박물관 컬렉션 통계에서 드러나듯 가장 두드러진 것은 서화탁본류다. 서화류의 비중은 총독부박물관과 비교하면 더욱 두드러진다. 특히 회화가 돋보여 조선시대를 대표하는 명작들이 많이 들어 있다.[84]

이왕가박물관의 서화류 소장품 가운데에선 풍속화와 진경산수화 등이 눈에 띈다. 진경산수화의 경우, 정선의 〈장안사(長安寺)〉, 〈정양사(正陽寺)〉 등이 포함되어 있었다. 조선 후기 진경산수화와 풍속화를 높이 평가하고 시대 흐름으로 이끌어 낸 것이 윤희순(尹喜淳)의 《조선미술사연구(朝鮮美術史研究)》(서울신문사, 1946)라고 본다면 당시 진경산수화 컬렉션은 주목을 요하는 것이 아닐 수 없다.[85]

그러나 고가로 구입한 서화 상위 10점을 살펴보면, 풍속화나 진경산수 같은 조선 후기 작품보다는 안견, 이상좌, 이징, 강희안과 같은 조선 초·중기 회화들이 많다. 이를 두고 조선의 회화가 중국의 영향 속에 있었다는 점을 강조하기 위한 식민주의 미술사관이 반영되었다는 견해도 있다. 그럼에도 식민사관이라는 하나의 시각으로만 보기에는 무리가 따른다. 일제가 식민사관에 입각해 한국회화사를 본격 논의한 것이 1917년 이후인 데다 서화 컬렉션 자체에서 식민사관을 발견하기가 어렵

기 때문이다.[86]

서화를 많이 수집한 것과 관련해 궁내부와 이왕직(李王職) 내부의 한 국인의 역할에 주목하는 견해도 있다. 궁내부 대신 이윤용, 이왕직 장관 민병석이 전통적인 서화 문화와 감식안의 영향권 안에 있었고 그것이 서화 수집에 영향을 미쳤을 수 있다는 추론이다. 또한 당시 서화 진흥과 후학 양성을 주도한 서화미술회가 이왕직과 조선총독부의 후원을 받았 다는 점도 또 다른 근거로 제시한다.[87] 그러나 이것만으로 그 인과관계 를 단정할 수는 없다.

서화 못지않게 도자기도 이왕가박물관 컬렉션에서 중요한 비중을 차 지한다. 도자기 컬렉션의 경우, 좀더 정밀한 연구가 필요하다. 그동안 이왕가박물관 도자기 컬렉션은 당시 지배계급의 호사 취미를 정당화하 는 데 기여했다는 지적을 받고 있다. 이왕가박물관이 유물을 수집하던 1910년 전후는 개성에서 도굴된 도자기와 금속 공예품들이 왕성하게 매 매되고 있을 때였다. 이왕가박물관은 박물관의 컬렉션을 확보하기 위해 도굴된 유물들이라는 것을 알면서도 적극적으로 사들였다. 이로 인해 도자기 도굴을 부추기는 결과를 가져왔다는 비판을 받기도 한다. 하지 만 이런 과정은 일상생활 용기였던 자기가 대표적인 전통 미술로 인식 되면서 한국미의 대표 장르로 자리 잡기 시작하는 계기가 되기도 했다. 한국미의 새로운 면모를 이해하는 데 큰 역할을 한 것이다.

컬렉션의 실제 장르별 구성 비율과 달리 일제가 발행한 사진집 등을 보면 도자기 중심으로 되어 있다. 1912년 발행한 《이왕가박물관 소장품 사진첩》에 소개된 677점을 보면 도자기가 41.4퍼센트로 가장 많고 금속 공예품이 30.3퍼센트, 회화가 9퍼센트였다. 이왕가박물관 사무를 담당

한 스에마쓰 구마히코 등 관련 일본인들의 다도(茶道) 취향을 반영하는 것으로 컬렉션의 식민지적·타자적(他者的) 성격을 드러내는 것이라고 볼 수 있다.[88] 이는 박물관 컬렉션의 구성이나 전시에 박물관의 의도가 반영되어 있음을 보여주는 사례다. 박물관의 전시가 정치적일 수 있다는 말이다. 이왕가박물관의 도자기 중심 컬렉션은 또 당시 한국에서 일어난 청자 수집 열풍을 반영하는 것이기도 하다.

이왕가박물관의 컬렉션이 아니더라도 당시 도자기 수집 열풍은 여러 모로 확인할 수 있다. 한국에 들어온 일본인들의 청자 수집 열기, 경성미술구락부 경매에서의 청자와 백자의 인기, 여러 한국인 컬렉터들의 도자기 수집 등이 대표적인 사례다. 일제강점기 당시 고미술품 가운데 가장 인기 있는 컬렉션 대상은 청자, 백자 등의 도자기였다. 일제는 우리 문화재를 도굴하고 약탈해 수집하면서 시장에 유통시켰다. 고려청자가 일본인에 의해 도굴되기 시작한 때는 대략 1880년대로 알려졌다. 당시 조선을 드나들던 일본인들이 고려청자의 아름다움과 가치를 알고 이를 도굴하기 시작한 것이다.

1900년대 들어서면서 도굴 상황은 더욱 심각해졌다. 1905년 초대 통감으로 부임해 온 이토 히로부미(伊藤博文)는 고려청자 수집광이었다.[89] 고려청자에 매료된 그는 고관 귀족들에게 청자 선물하는 것을 매우 즐겼다. 이 같은 사실이 알려지면서 청자 도굴을 부추기는 결과를 초래하고 말았다. 이토 히로부미가 사람을 시켜 개성 일대의 고분을 도굴해 일본으로 빼돌린 청자는 1000여 점에 이르는 것으로 알려졌다.[90] 그는 자신이 훔쳐간 것 가운데 최상급의 청자는 일본 왕실에 기증했다. 이 기증 청자 가운데 97점이 한일협정 당시 함께 체결된 '한일 문화재 및 문

화 협력에 관한 협정'에 따라 1966년 반환되어 우리에게 돌아왔다. 현재 보물 제452호인 청자 거북모양 주전자(靑磁龜形注子)도 이때 돌려받은 것이다.

1910년대에는 도자기 수집 열기와 도굴 행태가 더욱 고조됐다. 이어 1920~1930년대에는 고려청자 도굴이 더욱 극성을 부렸다. 철화 분청사기의 본고장 충남의 계룡산 가마터에서도 분청사기 도굴이 횡행했다.[91] 이런 도굴의 범람 때문에 1910년대 이후 고려청자는 시장에 가장 많이 나왔고 또한 가장 인기 있는 고미술품으로 자리 잡았다. 청자 등 고미술의 인기가 높아지고 거래가 늘어나자 일본인 골동상들은 1922년 미술품 경매회사인 경성미술구락부를 만들어 조직적으로 한국의 청자와 각종 고미술품을 수집하고 거래했다. 미술 경매는 1922년 9월 시작해 1941년까지 20년 동안 260차례 진행되었다.[92] 1930년대 경성에서의 미술품 경매 열기는 더욱 고조되었고 1930년대에 들어서면 고려청자가 가장 인기 있는 대상으로 자리 잡았다.[93] 이 같은 도자기 인기는 당시 컬렉션 문화에 적지 않은 영향을 미쳤다. 간송 전형필이 일본인 공돌상에게서 청자 상감 구름학무늬 매병(靑磁象嵌雲鶴文梅甁, 현재 국보 68호)을 구입한 것이나 경성미술구락부 경매에서 백자 청화철채동채 풀벌레무늬 병(白磁靑華鐵彩銅彩草蟲文甁, 현재 국보 294호)을 낙찰한 것도 이 시기였다.

## 광복 이후: 박물관·미술관 문화의 위상 구축

광복 이후 국내의 고미술 컬렉션은 새로운 전기를 맞이했다. 일제강점

무령왕 금제 관장식, 국보 154호, 백제 6세기, 국립공주박물관.

무령왕비 금제 관장식, 국보 155호, 백제 6세기, 국립공주박물관.

백제 무령왕릉 내부. 연꽃무늬가 장식된 붉은 벽돌을 쌓아 올려 세련되고 품격 있는 공간을 만들어 냈다.

기에 벌어졌던 고미술 컬렉션과 박물관·미술관 문화의 왜곡, 민족 문화의 위기, 문화재 약탈과 해외 유출 등 정치적 상황으로 인한 부담에서 자유로울 수 있었기 때문이다.

일제강점기의 고미술 컬렉션 문화가 왜곡과 굴절을 겪었지만 고미술 컬렉션 자체의 시각으로 볼 때, 광복 이후 컬렉션 문화의 발전에 토대가 된 것은 부인할 수 없는 사실이다. 광복 이후 고미술 컬렉션은 따라서 일제강점기 고미술 컬렉션과의 연관 속에서 바라보아야 한다.

일제강점기에 처음 등장한 공공박물관은 광복 이후 양과 질에서 모두 성장하면서 다양하고 수준 높은 고미술 컬렉션을 형성하는 데 기여했다. 광복 이후 국공립 박물관, 대학 박물관, 기업 박물관 그리고 개인이 운영하는 사립박물관 등이 다채로운 고미술 컬렉션을 형성했다. 이에 힘입어 대형 컬렉터가 등장했고 동시에 컬렉션은 다양해지면서 전문화하는 경향이 나타났다. 또한 박물관이 빠른 속도로 증가하면서 박물관을 통한 컬렉션의 수용이 보편화 일상화되었다. 고미술 컬렉션의 수용과 감상이 일부 계층만의 특권이 아니라 많은 사람이 쉽게 접할 수 있는 문화 현상으로 자리 잡은 것이다.

광복 이후엔 고고학적 발굴이 증가하면서 출토 유물이 박물관의 주요 컬렉션으로 자리 잡았다. 이 가운데 가장 두드러진 것은 1970년대 고분 출토 유물이다. 이 시기 무령왕릉 발굴(1971), 천마총 발굴(1973), 황남대총 발굴(1973~1975) 등 대형 고분의 발굴이 잇따라 이뤄졌다. 무령왕릉에선 6세기 백제 유물 4600여 점이, 천마총과 황남대총에서는 각각 5~6세기 신라 유물 1만 1000여 점과 5만 8000여 점이 출토되었다. 이러한 고분 출토 유물은 학술 연구자뿐만 아니라 일반 대중의 커다란 관심을

불러일으켰다. 특히 금관과 같이 화려하고 세련된 황금 유물은 대중들이 한국의 전통 미의식을 새롭게 바라보는 데 커다란 영향을 미쳤다. 고분 발굴로 인한 고대 유물의 등장은 박물관 고미술 컬렉션 역사에서 중요한 의미를 갖는다. 하지만 개인이나 박물관이 직접 구매해 수집한 것이 아니기 때문에 이 책에서는 논의 대상에서 제외한다.

### 대형 컬렉션의 등장

광복 이후 고미술 컬렉션에서 가장 두드러진 변화는 대규모의 컬렉션이 나타나기 시작했다는 점이다. 대표적인 인물이 호암 이병철이다.[94] 그는 대구에서 사업을 시작하던 1930년대부터 문화재에 관심을 갖고 수집을 시작했다.[95] 이후 1960년대 들어 전국에 산재한 고미술 명품을 본격적으로 수집했다.

이병철 컬렉션. 청자 동화 연꽃무늬 표주박모양 주전자, 국보 133호, 13세기, 삼성미술관 리움.

이병철 컬렉션. 가야 금관, 국보 138호, 5-6세기, 삼성미술관 리움.

서화를 중심으로 수집을 시작한 그는 이후 고미술의 모든 장르로 관심을 넓혔고 그 결과 리움 컬렉션에는 현재 국보 36건이 포함되어 있다. 그의 호암 컬렉션은 삼성미술관 리움으로 이어졌고 현재 리움의 컬렉션은 개인 컬렉션 가운데 양과 질에서 국내 최고로 평가받는다.

이병철은 자신의 컬렉션을 공유하기 위해 호암미술관을 건립했고 1978년 국보 보물을 비롯한 자신의 컬렉션 1167점을 삼성미술문화재단에 기증했다. 사적 컬렉션에서 공적 컬렉션으로 바꾼 것이다. 그의 컬렉션은 2세의 컬렉션과 함께 현재 삼성미술관 리움에서 소장·관리·전시하고 있다. 이병철은 1971년 4월 국립박물관(지금의 국립중앙박물관)에서 〈호암 수집 한국미술특별전〉을 열어 자신의 컬렉션의 면모를 세상에 드러냈다. 이 전시에서는 그동안 수집해 온 청자, 백자, 금속공예품 등 고미술품 203점을 선보였다.

이병철 컬렉션 〈아미타삼존도〉, 국보 218호, 14세기, 비단에 채색, 110.7×51cm, 삼성미술관 리움.

호림 윤장섭(湖林 尹張燮, 1922~2016)도 대형 컬렉션을 이룩한 고미술 컬렉터다. 개성 출신의 그는 1970년대 들어 고향 선배인 최순우(崔淳雨, 1916~1984) 전 국립중앙박물관장, 황수영 전 국립중앙박물관장, 진홍섭(秦弘燮, 1918~2010) 전 이화여대 박물관장을 만나면서 본격적으로 문화재를 수집하기 시작했다. 전체적으로 종합 컬렉션

이라고 할 수 있지만 특히 도자기 장르의 수준이 뛰어나다.[96]

윤장섭 컬렉션, 백자 청화 매화대나무무늬 항아리, 국보 222호, 15세기, 호림박물관.

동원 이홍근(東垣 李洪根, 1900~1980) 컬렉션도 주목을 요한다. 개성 출신으로 기업을 운영하면서 부를 축적한 이홍근은 1950년대 6·25 전쟁 이후부터 우리 문화재에 관심을 갖고 수집을 시작했다. 전쟁의 와중에 많은 우리 문화재가 방치되고 훼손되는 것을 보고 문화재 수집과 보존의 필요성을 느꼈다. 유물을 수집하기 시작한 지 10년 정도 지난 1960년대부터 이홍근은 최순우, 황수영, 진홍섭 등 당대의 대표적인 문화재 전문가, 미술사학자와 어울리면서 안목을 키우고 수준 높은 컬렉션을 만들어 나갔다.

이홍근은 자신이 수집한 컬렉션을 더욱 체계적이고 과학적으로 보존 관리하기 위해 1967년 서울 종로구 내자동에 동원미술관을 설립했다. 이어 1971년에는 서울 성북동 자택에 건물을 새로 지어 미술관을 이전했다. 수장고와 진열실을 마련해 체계적으로 관리함으로써 전문적인 미술관으로 운영하고자 했다. 특히 수장고 시설과 관리에 각별히 관심을 기울였고 훼손된 작품은 해외에서 보수·보존처리를 해올 정도로 유물 관리에 깊은 애정을 쏟았다.[97]

이홍근은 1980년 겨울 타계하면서 컬렉션을 기증하라는 유언을 남겼다.[98] 유족들은 그 뜻을 살려 1981년 4월 4941점을 국립중앙박물관에 기

이홍근 컬렉션, 전기, 〈매화서옥도(梅花書屋圖)〉, 19세기 중반, 종이에 담채, 29.4×33.2cm, 국립중앙박물관.

증했다. 여기에 그치지 않고 고고학과 미술사학 연구 발전 기금으로 주식 7만 주(당시 약 8000만 원 상당)를 내놓기도 했다. 유족들은 이어 1995년, 2002년, 2003년에도 추가로 기증을 했고 이로써 국립중앙박물관이 소장하고 있는 동원 이홍근 컬렉션은 서화 1728건, 도자 2620건, 불상 금속공예 석조물 고고자료 및 기타 867건에 이른다. 불교 공예, 토기, 와당, 고려청자, 조선백자와 분청사기, 각종 서화, 중국과 일본 미술품 등 시대와 장르를 총망라한다. 다양한 장르에 걸쳐 이렇게 방대한 수량의 컬렉션을 국가에 기증한 사례는 찾아볼 수 없다. 문화재 기증의 역사에

커다란 획을 그은 것이다.

## 컬렉션의 전문화와 다양화

고미술 컬렉터들의 지속적인 등장과 함께 광복 이후의 컬렉션 문화는 다양한 모습을 띠면서 점점 더 풍성해졌다. 고미술 컬렉션의 다양화는 컬렉션의 전문화로 이어졌다. 어느 한 분야의 미술품을 집중적으로 수집하는 컬렉션, 우리 것뿐만 아니라 외국의 문화재와 미술품을 수집하는 컬렉션이 늘어난 것이다. 특히 1980년대 들어서면서 이러한 경향이 두드러졌다.

대구에서 이비인후과 전문의로 일했던 국은 이양선(菊隱 李養璿, 1916~ 1999)은 고고유물에 심취해 빼어난 컬렉션을 이룩한 컬렉터다.[99] 그는 1950년대부터 대구, 경주 등 경상도 지역을 중심으로 고고유물을 수집하기 시작했다. 이양선의 컬렉션은 주로 선사시대부터 통일신라에 이르기까지 경주 지역을 중심으로 하는 고고유물들이다. 대부분 고고학적 가치가 높은 매장문화재로, 경상도 지역 고대사 연구에 중요한 자료가 된다. 1985년부터는 문화재는 개인의 것이 아니라 민족의 문화유산이라는 평소의 소신대로 이를 영구 보존·연구하는 차원에서 국립경주

이양선 컬렉션. 도기 기마인물형 뿔잔, 국보 275호, 삼국시대 5세기, 국립경주박물관.

한광호 컬렉션. 티베트 불화 탕카 〈관음 만다라〉 부분, 제작연대 미상, 비단에 채색, 전체 크기 69×55.5cm, 화정박물관.

한광호 탕카 컬렉션의 2003년 브리티시뮤지엄(영국박물관) 특별전 모습.

박물관에 기증하기 시작했다. 이 무렵부터 그의 고고유물 컬렉션이 세상에 알려지기 시작했다.

청동기 시대의 무늬 없는 토기, 각종 마제석기와 청동기, 초기 철기시대의 토기와 금속기, 삼국시대의 토기와 마구 장신구 청동용기 무기, 통일신라시대의 토기 와전 금속공예품 석제품, 고려시대의 금속공예품 등등, 시기적으로는 선사시대부터 통일신라시대에 집중되며 석기, 토기, 금속공예품, 철제품, 옥제품 등 모든 분야를 망라한다. 이 가운데는 도기 기마인물형 뿔잔(국보 275호), 옻칠 발걸이(보물 1151호)를 비롯해 대구 지산동 출토 청동기 일괄유물(一括遺物), 일본과의 역사적 관계를 보여주는 딸린곱은옥(母子曲玉) 등 귀중한 문화재가 많이 포함되어 있다.

화정 한광호(和庭 韓光鎬, 1923~2014)는 탕카(티베트 불화)에 있어 대표 컬렉터로 꼽힌다. 그가 50년 동안 모은 화정 컬렉션은 모두 2만여 점. 탕

카와 불상, 불구, 경전 등 티베트불교 예술품, 중국 회화와 도자기 금속 공예 등 중국 미술품, 그리고 한국 미술품 등이 주종을 이룬다. 이 가운데 탕카가 2000여 점이다. 여기에 일본, 인도, 베트남 등 아시아 각국의 미술품과 유럽의 부채, 약항아리 같은 이색 소장품도 적지 않다. 한국 미술품도 3000여 점 포함되어 있다.

그의 탕카 컬렉션은 2003년 9월 영국박물관(The British Museum)에서 열린 개관 250주년 기념 특별전 〈TIBETAN LEGACY—Paintings from the Hahn Kwang-ho Collection〉을 통해 해외에도 소개된 바 있다. 이 전시에 앞서 2001년에는 10개월 동안 도쿄, 교토 등 일본 5개 도시를 순회하면서 탕카 등 티베트 문화재 순회특별전을 열었다. 그는 1997년 영국박물관에 100만 파운드(당시 16억 원)를 기부해 한국실이 들어서는 데 기여하기도 했다.

유창종 컬렉션은 기와 컬렉션으로 유명하다.[100] 검사 출신의 변호사 유창종(柳昌宗)이 컬렉션의 길로 들어선 것은 1970년대 말 청주지방검찰청 충주지청 검사로 일할 때다. 1978년 국보 6호인 충주 탑평리 7층 석탑 부근에서 와당 한 점을 주웠다. 연꽃무늬가 아름답게 새겨진 신라 와당이었다. 그 자리에서 연꽃무늬에 매료되었고 이내 기와 수집에 빠져들었다.

그가 수집한 와전(瓦塼, 기와와 벽돌)은 삼국시대부터 조선 후기까지를 망라하는 것이어서 기와와 벽돌 연구에 귀중한 자료다. 유창종의 기와 컬렉션은 국내 최고 수준을 자랑한다. 그의 컬렉션만으로도 한국은 물론 중국과 일본 기와의 역사를 연구하기에 충분하다는 평가가 나온다. 충주 탑평리 출토 연꽃무늬 수막새의 경우, 신라 미술 문화의 우아함과

유창종 컬렉션. 연꽃무늬 수막새, 신라 6~7세기, 국립중앙박물관. 유창종은 1978년 충북 충주에서 이 수막새를 발견한 뒤 전통 와당에 매료되어 기와 수집의 길로 들어섰다.

유창종 컬렉션. 청자 모란넝쿨무늬 막새, 12세기, 국립중앙박물관.

고졸함을 완벽하게 보여준다. 발해시대의 연꽃무늬 수막새는 그 자체로 매우 희귀해 연구자료의 가치가 높다.[101]

그는 1987년 일본인 치과의사 이우치 이사오(井內功, 1911~1992)가 한국의 전통 기와와 벽돌 1085점을 국립중앙박물관에 기증했다는 소식을 듣고 기와 컬렉션을 형성해 박물관에 기증하기로 결심했다. 그러곤 2002년 유창종은 그때까지 모은 기와와 벽돌 1875점을 국립중앙박물관에 기증했다. 국립중앙박물관에서는 2005년 기증실을 마련하고 2007년 기증유물 도록《국립중앙박물관 기증유물―유창종 기증》을 발간했다.[102] 유창종은 기증 이후에도 계속 와당, 도용(陶俑) 등을 수집했고 서울에 유금와당박물관을 설립해 이곳에서 자신의 컬렉션을 소장·전시하고 있다.

변호사 최영도(崔永道, 1938~2018)의 토기 컬렉션은 수집가의 의도와 목적의식이 배어 있는 알찬 컬렉션이다. 1975년경부터 고미술품 수집을 시작한 최영도는 1983년에 남들이 소홀히 하는 토기를 수집하기로 마음먹었다.[103] 그의 토기 컬렉션은 매우 체계적이며 초기 철기시대부터 조선시대까지 걸쳐 있다. 이 컬렉션만으로도 한국 토기 문화의 흐름과 특징을 이해할 수 있다는 평가를 받는다. 여기에는 널리 알려지지 않았던 고려·조선시대 토기도 다수 포함되어 있다. 시대별, 지역별, 형태별, 문

양별로 체계를 갖추어 수집했기 때문이다. 상대적으로 서화, 자기에 집중하고 사람들이 소홀히 했던 토기를 열정적으로 수집한 것이다. 토기 전문 박물관을 설립하겠다는 의지를 갖고 체계적으로 수집했다는 사실을 쉽게 알아챌 수 있는 컬렉션이다.

최영도는 모두 다섯 차례에 걸쳐 토기를 기증했다. 2001년 1578점을 기증한 뒤 수집품을 보완하고 수집품의 수준을 높이기 위해 토기를 계속 수집해 2008년까지 다섯 차례에 걸쳐 1719점을 기증한 것이다.[104] 이는 공공기관 컬렉션의 취약점을 보완해 줄 수 있는 것이어서 그 의미가 크다.

《성문종합영어》의 저자 혜전 송성문(惠田 宋成文, 1931~2011)의 컬렉션은

최영도 컬렉션. 오리모양 토기 한 쌍, 신라시대, 국립중앙박물관. 1988년 이 토기를 수집한 최영도는 "오리모양 토기는 토기 수집가라면 누구나 갖고 싶어 하는 목록 1호다. 이것을 대하는 순간 '아 내게도 이런 물건이 다 오는구나'라는 생각에 가슴이 두근거리고 얼굴이 달아올랐다"고 회고한 바 있다.

송성문 컬렉션, 《초조본 대보적경》권59, 국보 246호, 11세기, 국립중앙박물관.

송성문 컬렉션, 《초조본 유가사지론》권15, 국보 273호, 11세기, 국립중앙박물관.

빼어난 전적류(典籍類) 컬렉션이다.[105] 송성문은 30년 동안 《성문종합영어》 등으로 번 돈을 모두 고서, 전적 수집에 투자했다. 그는 원래 통일이 되면 고향인 북한 땅 정주에 박물관을 지어 이 책들을 진열하겠다는 꿈을 갖고 있었다. 그렇지만 생전에는 통일이 불가능할 것으로 판단한 송성문은 생각을 바꾸어 국가에 기증하기로 했다. 송성문은 2003년 2월 28일 국립중앙박물관에 기증 의사를 밝히고 일주일 뒤인 3월 4일 유물을 건넸다. 송성문이 기증한 것은 국보 246호 《초조본 대보적경(初雕本大寶積經)》권59, 국보 271호 《초조본 현양성교론(初雕本 顯揚聖敎論)》권12, 국보 272호 《초조본 유가사지론(初雕本 瑜伽師地論)》권32, 국보 273호 《초조본 유가사지론》권15 등 4건 4점 국보와 《묘법연화경(妙法蓮華經)》 등 22건 31점의 보물을 비롯해 모두 100건의 문화재다. 국가 지정문화재를 한두 건이 아니라 26건을 한꺼번에 기증한 것은 전무후무한 일이다.

이 밖에도 전문 고미술 컬렉션의 사례는 많다. 의약(醫藥) 관련 문화재를 수집해 1964년 최초의 전문 박물관이자 최초의 기업 박물관으로 개관한 한독의약박물관의 컬렉션을 비롯해 고문헌 컬렉션 가운데 가장 두

드러진 유물을 많이 소장하고 있는 성암고서박물관 조병순 컬렉션, 자수와 보자기 컬렉션을 통해 우리 전통 문화의 독특한 아름다움을 전파하고 있는 한국자수박물관의 허동화 컬렉션(2018년 서울시 기증), 전통 민화에 대한 새로운 인식을 가져온 에밀레 박물관(2000년 이후 폐관, 2019년 현재 민화갤러리로 재단장)의 조자용 컬렉션, 옛 여인들의 화장 용구와 장신구가 돋보이는 코리아나화장박물관의 유상옥 컬렉션, 다양한 종류의 청동거울(銅鏡)을 망라한 백정양 컬렉션(국립중앙박물관 기증), 국내에서는 더욱 희귀한 신영수의 티베트 유물 컬렉션(국립중앙박물관 기증), 아모레퍼시픽 미술관의 여성화장용품 장신구 컬렉션, 전통 열쇠와 자물쇠를 비롯해 철제 생활유물을 망라한 쇳대박물관 최홍규 컬렉션, 죽음에 대한 한국인의 원초적인 심성을 보여주는 꼭두박물관의 김옥랑 컬렉션 등도 주목할 만한 전문 컬렉션이다. 모두 광복 이후 우리 고미술 컬렉션 문화를 질적으로 한 단계 끌어올린 전문 컬렉션으로 평가받는다.

컬렉션의 이 같은 전문화는 박물관의 다양화로 이어졌다. 고미술 컬렉션의 전문화는 한 분야에 대한 개인의 취향과 고집의 산물이지만 사회적 문화적으로 좀더 깊이 있고 체계적인 수집 문화가 정착되었음을 의미한다. 2장에서 설명한 것처럼 무언가를 수집한다는 것은 선택과 배제의 과정이다. 따라서 특정 분야를 전문적으로 수집해 컬렉션을 형성한다는 것은 선택과 배제에 있어 수집 주체의 철학과 가치관이 반영된 것이다.

# 4

# 고미술 컬렉션의 수용

조선 후기에 본격화된 고미술 컬렉션은 근대기를 거치면서 점차 미술 문화의 하나로 정착해 갔다. 그 과정에서 가장 두드러진 것은 고미술 컬렉션을 소장하고 전시하는 박물관이 증가했다는 사실이다. 근대의 산물인 박물관과 미술 전시가 활성화한 것은 컬렉션의 수용에서 볼 때 매우 중요한 변화다. 고미술 컬렉션과 대중이 만나기 시작했고 이를 통해 컬렉션이 그 존재 가치를 구현할 수 있는 토대가 마련된 것이기 때문이다. 4장에서는 고미술 컬렉션의 수용, 즉 컬렉션과 대중의 만남이라는 관점에서 시대별로 두드러진 특징을 살펴보겠다.

## 수장·전시 공간에 대한 인식

조선 후기 고미술 컬렉션의 수용에 있어 우선 주목할 만한 것은 크고 작

은 서화 수장 공간이 마련되었다는 점이다. 서화 수장 공간이 만들어진 것은 컬렉션 수용의 측면에서 중요한 의미를 갖는다. 이는 초보적이긴 하지만 감상의 공간으로 활용되었기 때문이다. 수집가는 개인의 차원을 넘어 지인들과 함께 컬렉션을 감상할 수 있게 되었다. 이는 곧 컬렉션 공개와 전시의 전(前) 단계로 볼 수 있다.

서화 수장을 위한 별도의 특정 공간을 마련하기 시작한 것은 대략 17세기 숙종 연간 때부터였다.[1] 조선 전기엔 어필과 일반 서화는 도화서나 교서관(校書館), 내탕고(內帑庫)에 보관했다. 임진왜란과 병자호란으로 어진, 어필, 서화 등이 유실되자 수집과 보관의 중요성을 인식하게 되면서 수장 공간에 대한 관심이 커진 것이다. 숙종은 양란과 인조반정 등으로 훼손된 왕실 문화를 부흥하기 위해 서화 수집에 적극적이었다. 숙종대 창덕궁의 청방각(淸防閣)은 17세기 후반 서화 수장 전문 공간이었다. 이곳에선 서화병풍, 17세기 이명욱(李明郁)의 그림 병풍 등을 소장했다. 수장 공간에 대한 인식이 있었기 때문에 가능한 변화였다. 18세기 정조대 창덕궁의 규장각은 서화 수장에 대한 체계적인 제도와 인식이 정착해 가고 있음을 보여준다. 이를 계기로 18세기 궁중 수장품의 보관은 규장각 부속건물에서 이뤄졌다.

19세기 궁궐 전각 중 가장 풍부하게 서화를 수장한 곳은 창덕궁 승화루(承華樓) 일곽과 경복궁 집경당(緝敬堂)이다. 승화루에는 서책을 비롯해 서화 1000여 점을 보관한 것으로 전해온다. 집경당은 고종 연간에 건립한 전각으로 역대 금석탁본, 명청대(明淸代) 서화 등을 많이 수장한 곳이다. 당시 집옥재(集玉齋)에는 서적을 보관했고 집경당에는 1000여 점의 서화를 보관했다.

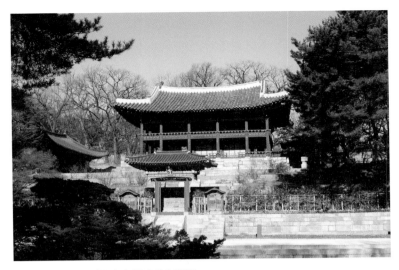

조선 후기 규장각으로 사용된 창덕궁 후원의 주합루.

조선 후기 사가(私家)에서도 수장처 건립이 확산되었다. 별도의 수장 공간을 마련해 고미술품을 체계적으로 보관하면서 감상하는 문화가 유행했으며, 이를 통해 컬렉션을 목록으로 정리하는 작업도 함께 이루어졌다. 컬렉션의 수용이라는 시각에서 볼 때, 왕실의 수장 공간보다 경화세족과 여항문인 등 개인 컬렉터들의 수장 공간이 더 큰 의미를 지닌다. 그것은 18~19세기 사람들이 고미술 컬렉션을 감상하고 그것을 전파하면서 공유할 수 있는 토대가 마련되었음을 의미하기 때문이다.

개인이 사가에 별도의 수장 공간을 마련한 사례로는 이하곤의 만권루, 남공철의 고동서화각(古董書畫閣), 홍석주(洪奭周, 1774~1842)의 표롱각(縹礱閣), 심상규의 가성각, 김광국의 포졸당, 오경석의 천죽재 등을 들 수 있다.

심상규가 만든 가성각의 경우, 많은 사람이 드나들면서 심상규 컬렉

선을 함께 감상하는 공간으로 활용됐다. 이런 점으로 보아 18세기 후반을 지나면서 컬렉션의 공동 감상의 기회가 점점 늘어났음을 알 수 있다. 남공철은 박지원(朴趾源), 이덕무(李德懋), 박제가(朴齊家) 등 친우들과 함께 수집품을 감상하고 품평하는 기회를 가졌다. 이 역시 공개적인 감상의 전 단계인 셈이다.

이는 근대적인 개념의 컬렉션의 수용과 전시로 발전해 나가는 의미 있는 과정이었다. 또한 컬렉션이 사적 영역을 넘어 공적 영역으로 진입해 가는 과정이기도 했다. 즉 고동서화 수집과 완상은 개인적 취향에 머문 것이 아니라 18~19세기 시대적·문화적 유행과 분위기가 강하게 반영된 문화 현상이었다. 이런 문화 현상을 통해 조선 후기 다양한 문화에 술론이 등장했고 이것이 결국 문화예술을 보는 시각을 풍요롭게 해주었다고 볼 수 있다.[2] 19세기에는 이러한 공간과 활용이 상업적인 방향으로 나아간다.[3] 감상을 넘어 전문적인 매매 공간이 생겨난 것이다.

19세기에 나타난 수장 및 전시 공간에 대한 인식은 고미술 컬렉션 수용의 역사에서 주목을 요한다. 물론 조선 후기의 인식은 20세기 식민지 시대와 맞닥뜨리게 되면서 근대기 초반 수장 및 전시 공간을 자생적으로 이끌어 내지 못한 한계가 있다. 20세기 초 고미술 컬렉션이 식민지 상황과 식민 이데올로기에 의해 왜곡과 굴절을 경험해야 했기 때문이다. 그럼에도 고미술 컬렉션에 대한 근대적 인식의 토대가 되었다는 점에서 중요한 의미를 갖는다.

## 유통과 매매의 활성화

조선 후기의 고동서화 수집 열풍은 당대의 미술 문화에 적지 않은 영향을 미쳤다. 가장 대표적인 것은 수용 과정에서 그림의 유통과 매매라고 하는 근대적 요소가 나타났다는 점이다.

서화 수집은 작품의 활발한 거래와 주문 생산으로 이어졌다. 그림의 거래와 소유, 이를 통한 감상은 이전 시대에 비해 훨씬 활발해졌고 이로 인해 그림을 향유하고 소비하는 계층이 넓어졌다. 겸재 정선의 경우, 그의 그림은 당대에도 인기가 많아 수집과 거래의 대상이 되었다.[4] 겸재의 그림을 구하려는 사람들이 줄을 이었다고 한다. 겸재 그림에 대한 수요는 삼대밭처럼 무수하고 겸재가 사용한 붓이 무덤을 이룰 정도였다. 그림 주문이 너무 많아 분주하고 피곤한 날을 보내기 일쑤였다. 아들에게 그림을 대작시킬 정도였다는 이야기도 전한다. 겸재의 작품은 중국에서 인기가 더 높았다고 한다. 그렇다 보니 중국을 가는 사람들은 겸재의 그림을 구해갔다. 훨씬 비싼 가격에 작품을 팔아 돈을 벌 수 있기 때문이었다. 정선의 작품이 인기가 높았다는 점은 미술의 근대적 유통과 컬렉션 문화의 확산과 긴밀히 연결되어 있는 것이다.

이러한 분위기가 널리 확산하면서 고동서화를 판매하는 점포까지 생겨났다. 18~19세기 청계천 광통교(廣通橋) 일대가 대표적이다. 1803년 정조가 자비대령화원(差備待令畫員)에게 그림 시험을 내면서 '광통교 매화(廣通橋 賣畫)'를 화제(畫題)로 제시한 사실은 이미 광통교와 수표교(水標橋) 일대에서 서화 매매가 이뤄지고 있음을 보여준다.[5] 18세기 후반 중암 강이천(重菴 姜彝天, 1769~1801)은 자신의 글 〈한경사(漢京詞)〉에서 광통교 주

변 서화포의 모습을 이렇게 묘사했다.[6]

한낮 광통교 기둥에 울긋불긋 걸렸으니 여러 폭 비단으로 길게 병풍을 칠 만하네. 근래 가장 많은 것은 도화서 고수들의 작품이니. 많이들 좋아하는 속화는 살아 있는 듯 묘하도다.[7]

1848년 광통교의 미술 거래 모습을 기록한 한산거사(漢山居士)의 〈한양가(漢陽歌)〉를 보면, 19세기 광통교 근처 그림 가게에서는 화려한 채색 장식과 풍속화, 〈요지연도(瑤池宴圖)〉, 〈경직도(耕織圖)〉, 〈소상팔경도(瀟湘八景圖)〉, 〈십장생도(十長生圖)〉 등 다양한 그림이 선보이고 거래되었다. 광통교 일대에서 거래된 그림 가운데는 서민들의 민화가 가장 많았다. 이는 작품을 수집하는 계층이 경화세족뿐만 아니라 보통 사람들로 확산했음을 의미한다. 청계천 일대에선 일제강점기에도 서화 매매가 이루어졌고 또한 수집가들이 이곳에 모여 컬렉션을 감상하는 일이 이어졌다. 이와 관련해 도자기 컬렉터인 박병래는 다음과 같이 흥미로운 기록을 남겼다.

1930년대 초에 수표교 근처의 창랑 장택상(滄浪 張澤相) 씨 댁 사랑방에는 언제나 면면한 인사들이 모여들어 골동 얘기로 세월을 보냈다. 집주인인 장택상 씨는 물론이고 윤치영(尹致暎) 씨, 또 다른 치과의사인 함석태(咸錫泰) 씨와 한상억(韓相億) 씨, 그리고 전각가(篆刻家)인 이한복(李漢福) 씨, 또 서예가 손재형(孫在馨) 씨와 이여성(李如星) 씨도 거기에 끼었는데 하는 얘기란 처음부터 끝까지 골동에 관한 것뿐이었다. 저녁때가 되면 그날 손에 넣은 골동을 품

평한 다음 제일 성적이 좋은 사람에게 상을 주고 늦으면 설렁탕을 시켜 먹거나 단팥죽도 시켜놓고 종횡무진한 얘기를 늘어놓다 헤어지는 게 일과였다.[8]

중인 출신의 19세기 화가 고람 전기는 한양의 수송동에서 이초당(二草堂)이라는 약포를 운영하며 이곳을 화랑처럼 운영했다. 전기는 여기서 당대의 인기화가 북산 김수철(北山 金秀哲)의 그림을 거래하기도 했다.[9] 1870년대 후반 운현궁(雲峴宮)에 은거하면서 많은 묵란(墨蘭)을 그린 흥선대원군 이하응은 노안당(老安堂)에서 묵란을 전시하고 직접 판매하기도 했다.[10] 이하응은 노안당에 아예 매화루(賣畫樓)란 현판을 걸어놓았을 정도다. 그림을 감상의 대상뿐만 아니라 수집과 소장의 대상으로 인식하기 시작한 당시의 문화를 단적으로 보여주는 사례다.

## 박물관·미술관과 전시 문화의 형성

일제강점기가 되면 고미술 컬렉션은 박물관이라는 제도 및 공간과 만나게 되고 이를 통해 전시라는 새로운 형식이 등장한다. 전시는 대중의 감상을 전제로 하며 그러기 위해선 소장품이 있어야 한다. 전시는 따라서 소장품의 공유 행위의 하나로 볼 수 있다. 전시와 관람을 통해 고미술 컬렉션을 공공이 공유한다는 것은 그 자체로 근대의 산물이다. 조선시대까지 미술의 감상은 공공 전시를 통한 것이 아니었다.

공공 전시라는 형식을 처음 보여준 것은 창경궁 내 제실박물관(이왕가박물관의 전신)이었다. 1909년 11월 일반에 개방하면서 공식 개관한 제실

박물관은 고미술품 중심으로, 1915년 12월 개관한 조선총독부박물관은 고고유물 중심으로 운영되었다. 일반 대중은 박물관이라는 새로운 공간에서 전시를 통해 고미술품과 문화재를 접했다. 모든 사람이 언제든지 정해진 공간을 찾아가 고고미술품을 감상할 수 있게 되었다는 것은 매우 중요한 변화가 아닐 수 없다. 예를 들면, 고려시대 때부터 일상적으로 사용해 오던 고려청자를 다시 인식하게 되는 계기가 되었고 삼국시대 불상의 존재 의미를 되돌아보는 기회를 제공했다. 이는 이전 시대에 경험할 수 없었던 새로운 현상이었다. 개인적 차원의 수집 행위가 아니라 박물관이라는 공간과의 관련 속에서 컬렉션이 이뤄지는, 공적 미술문화 행위로 자리 잡게 된 것이다.

물론 조선시대에도 왕실 컬렉션이 있었고 규장각과 같은 수장 공간이 있었다. 그러나 여기에 대중의 시각, 대중의 관심은 거의 반영될 수 없었고 따라서 대중이 접근해 감상하고 활용할 수 있는 상황이 아니었다. 18~19세기 경화세족이나 중인 여항문인들도 수장 공간을 마련했지만 그것은 일부 지인이나 동호인들만 수장품을 감상했고 불특정 다수가 컬렉션을 감상할 수 있는 여건은 아니었다. 근대기 이후 일제강점기를 거치면서 정착한 컬렉션의 공개 전시와는 상황이 근본적으로 달랐다.

이왕가박물관과 조선총독부박물관은 침략자의 시선에서 만들어진 공간이고 제도다. 하지만 이 공간이 대중과의 만남을 전제로 한 박물관이었다는 점에 주목할 필요가 있다. 식민지 침략의 의도가 농후한 박물관이었지만 '공개 전시를 통한 대중과의 만남'이라는 점에서 보면 이왕가박물관과 조선총독부박물관은 근대적이다. 일제강점기가 식민지적 근대기, 타율적 근대라고 해도 대중과 컬렉션이 만났다는 점은 매우 중

요한 의미를 갖는다.[11] 따라서 수용의 측면에서 본다면 일제의 박물관 설립 의도와 별개의 차원에서 컬렉션을 고찰할 필요가 있다.

당시 이왕가박물관 전시에서 명정전에 석고로 만든 석굴암 불상이 있었다는 사실은 주목을 요한다.[12] 이 역시 당시 석굴암 인식의 과정을 보여주는 사례라고 할 수 있기 때문이다.[13] 우리가 현재 많이 만나는 명품 또는 대표작 등을 대중은 20세기 초 이왕가박물관에서 만나기 시작했다고 해도 과언이 아니다. 그것이 당시의 현실이었다.

또 다른 전시 경험은 박람회였다. 일제강점기 첫 박람회는 1915년 〈시정 5년 기념 조선물산공진회〉였다. 조선물산공진회에서는 각종 상품과 특산물, 생필품, 역사유물, 골동품, 미술품 등을 두루 전시했다. 이 가운데 역사유물, 골동품, 미술품 부문에서는 동양화, 서양화, 조각, 청동기, 철기, 통일신라 불상, 고려청자, 조선 회화 등으로 나누어 대중에게 선보였다.

중앙에는 다층 벽돌건물의 미술관을 건립하였으며 관내 중앙 로비에는 경주 남산 약사여래좌상, 감산사 석불을 두었고 주변에는 석굴암 인왕, 보살, 천부 부조상을 두었으며 계단 위아래 진열실에는 삼국시대 이하 각 시대별 불상, 경문, 불구, 고적발굴품, 와전, 토기, 석기 등을 진열하였는데 특히 조선의 각종 활자, 해인사 대장경, 금동제 미륵반가상 등이 주목을 받았다. 또한 정원에는 개성 개국사탑을 비롯하여 탑비류, 철불류를 수집하는 한편 처음으로 조선 각 시대의 미술공예와 문화를 소개할 수 있었다.[14]

위의 《조선에 있어서 박물관 사업과 고적조사사업사(朝鮮ニ於ケル博物館

事業ト古蹟調査事業史》 기록에서처럼, 조선물산공진회에서는 전시 전용 건물을 새로 짓거나 경복궁 전각을 개조해 미술품 전시 공간으로 활용했다. 식민지 통치의 실적을 강조하고 근대적 전시라는 시스템을 통해 식민지 질서를 공고화하려는 의도가 깔린 것이었지만 당시 대중에겐 새로운 경험이 아닐 수 없었다. 조선물산공진회에는 116만 명이 다녀갔다. 침략 의도로 마련한 조선물산공진회였지만 대중이 조선시대까지의 고미술품과 문화재를 한자리에서 일별할 수 있는 기회였다. 전시를 위한 공간이 별도로 필요하다는 것 또한 당시 사람들에겐 새로운 인식이었다. 조선물산공진회를 위해 지은 미술관 건물은 같은 해 12월 조선총독부박물관이 설립되면서 박물관 공간으로 활용되었다.

일제강점기엔 이왕가박물관, 조선총독부박물관뿐만 아니라 다수의 박물관이 등장했다. 공공박물관을 살펴보면, 우선 1915년 경주고적보존회(慶州古蹟保存會)가 경주에 세운 진열관을 들 수 있다. 이듬해인 1916년 이곳에 성덕대왕신종을 옮겨와 전시하기 시작했고 금관총 금관이 발굴(1921)되자 1923년 금관총 유물진열관을 신축했다. 경주고적보존회 진열관은 1926년 조선총독부박물관 경주 분관으로 바뀌었다. 이어 1928년 평양부립박물관, 1931년 개성부립박물관, 1939년 조선총독부박물관 부여 분관, 1939년 공주박물관 등 공립박물관이 설립되었다.

조선총독부는 1939년 경복궁에 조선총독부미술관을 개관했다. 1922년부터 개최하기 시작한 조선미술전람회(朝鮮美術展覽會)의 전시 공간으로 활용하기 위해서였다. 조선총독부미술관에서는 1939년부터 1944년까지 매년 조선미술전람회를 개최했다.[15]

1924년엔 경복궁에 최초의 사립박물관인 조선민족미술관(朝鮮民族美術

館)이 개관했다. 이어 1938년엔 간송 전형필이 보화각(保華閣)을 설립했다. 보화각은 한국인이 세운 최초의 사립박물관이다.

대학과 전문학교의 박물관 설립도 이어졌다. 1928년 연희전문학교는 도서관 부설 박물관을 개관했다. 1932년에 보성전문학교 참고품실, 1935년에 이화여자전문학교 박물실, 1941년에 경성제국대학 조선토속참고품 진열실이 생기면서 대학 박물관의 역할을 담당했다.

개인이 설립한 갤러리 형식의 전시 공간과 개인이 마련한 전시회도 등장했다. 18~19세기엔 컬렉터들을 중심으로 동호인 차원에서 서화 감상이 이뤄졌지만 20세기 일제강점기에 들어서면 더욱 본격화되어 휘호회(揮毫會)가 생겨났고 이것이 전시회로 발전했다.[16]

근대기 대표적인 상설 전시 공간으로는 서화가인 해강 김규진(海剛 金圭鎭, 1868~1933)이 1913년 경성 소공동에 개업한 고금서화관(古今書畫觀)을 들 수 있다. 일본에서 사진기술을 익히고 돌아온 김규진은 1903년 소공동 대한문 앞에 천연당(天然堂)이라는 사진관을 열었다.[17] 10년 뒤인 1913년엔 여기에 우리나라 최초의 근대적 화랑인 고금서화관을 개설해 유명 서화를 전시하고 서화의 매매를 알선했으며 장황(표구) 주문을 받았다. 김규진은 1913년 《매일신보》에 '이곳에서 옛 명화와 근대의 작품을 진열하고 판매한다'는 광고를 게재하기도 했다.

제가 공부하여 알고 있는 것으로 서화의 수준과 표구 영업을 발전시키기 위하여 천연당사진관 안에 서화관을 부설하고 고객의 요청에 따라 휘호하며, 경향 각지 여러 이름난 서화가의 작품도 연락하거나 출품케 하며, 우수한 표구사를 초빙하여 병풍·주연·횡축·첩책 등을 정밀하게 표구하며, 비문·상

석·나무주련·나무현판·간판의 크고 작은 글씨, 조각·도금·취색 등을 모두 염가로 응하겠습니다.

한편으론 소개하고, 청구자의 편리를 위하여 서화용 견본(絹本)·선지(宣紙)·필묵·담채 등의 재료를 본 서화관 안에서 판매하며, 고화도 사며, 수탁 전매도 하니, 우선 사업자와 운치를 사랑하는 분과 혼인·수연과 교제의 기념품을 선물하고자 하시는 내외국 여러분께서는 본 서화관으로 오셔서 문의하시면 외국이나 국내의 어디라도 응할 것입니다. 경향 각지에 계시는 서화 대가께서는 각기 자신 있는 작품 2~3폭을 본 서화관에 견본으로 출품하시기를 바랍니다.

경성 남북 석정동 전화 2405번

천연당사진관 내 고금서화관 주인 해강 김규진 알림[18]

2년 뒤인 1915년 5월에는 2층짜리 신축건물을 지어 고금서화관 진열관이라는 독립된 전시·판매 공간을 마련했다. 여기에서 서화연구회(書畫研究會)라는 3년 과정의 사설 미술학원을 열어 후진을 양성하고 전람회를 개최했다. 상업화랑에서의 전시와 매매 등을 통해 개인의 컬렉션이 형성되고 동시에 대중은 고미술을 접하게 된 것이다.

컬렉터 오봉빈이 개최한 대대적인 고미술 전시 역시 고미술의 대중 수용에 중요한 역할을 했다. 오봉빈은 조선미술관을 운영하면서 이곳을 통해 고미술 명품을 대중에게 선보였다. 대표적인 전시가 1930년 10월과 1932년 10월 두 차례에 걸쳐 경성에서 개최한 〈조선 고서화진장품전(朝鮮古書畫珍藏品展)〉이다. 여기에는 조선미술관 소장품을 비롯해 박영철, 오세창, 손재형, 박창훈 등 당대의 유명 컬렉터들의 작품 100여 점이 출

품되었다. 여러 컬렉터들이 개별적으로 비장(祕藏)하고 있던 명품들을 일일이 찾아내고 컬렉터들을 설득해 공개적으로 전시함으로써 대중이 전통미술 명품을 편안하게 감상할 수 있는 기회를 제공한 것이다. 오봉빈은 1938년에도 〈조선명보전람회(朝鮮名寶展覽會)〉를 개최했다.

오봉빈의 이러한 노력은 당시 고미술 인식에 적지 않은 영향을 미쳤다. 오봉빈은 1931년 3월 일본에서도 〈조선명화전람회〉를 열었는데, 여기엔 일본으로 유출된 안견의 〈몽유도원도〉가 출품되었다. 그는 〈몽유도원도〉를 전시하고 직접 감상한 소감을 다음과 같이 기록했다.

일본의 소노다 사이지 씨가 출품한 안견의 〈몽유도원도〉는 참 위대한 걸작입니다. ……이것은 조선에 있어서 둘도 없는 국보입니다. 금번 명화전의 최고 호평입니다. 일본 문부성에서 국보로 내정하고 가격은 3만 원가량이랍니다. 내 전 재산을 경주하여서라도 이것을 내 손에 넣었으면 하고 침만 삼키고 있습니다. 나는 이것을 수십 차례나 보면서 단종애사를 재독하는 감상을 가지게 됩니다. 이것만은 꼭 내 손에, 아니라 조선 사람의 손에 넣었으면 합니다.[19]

조선시대 최고의 회화 작품으로 평가받으면서도 사람들로부터 잊혀진 〈몽유도원도〉를 다시 세상에 선보임으로써, 당시 사람들이 조선시대 회화와 고미술을 재인식하고 기억하게 하는 데 크게 기여한 것이다.

공개적인 전시는 컬렉션과 전시 공간(박물관과 미술관 등)이 있었기에 가능한 일이었다. 컬렉션은 이렇게 전시라는 수용 과정을 거치면서 대중과 만났고 대중은 그것을 통해 미술을 인식하고 미적 경험을 했다. 고미술 컬렉션 수용을 통한 미적 인식이라고 할 수 있다.

컬렉션과 박물관은 불가분의 관계다. 또한 컬렉션을 대중이 받아들이고 수용하는 것 역시 박물관이라는 공간과 박물관에서의 다양한 전시를 통해 이뤄진다. 컬렉션과 전시 공간의 측면에서 보았을 때, 일제강점기는 중요한 전기로 평가할 만하다. 조선 후기 18~19세기부터 형성되기 시작한 수장 공간과 감상에 대한 인식이 일제강점기 들어 본격화 제도화되기 시작했기 때문이다. 일제강점기의 이러한 변화는 광복 이후 박물관·미술관 문화의 활성화로 이어졌다.

## 기증을 통한 컬렉션의 사회적 수용

근현대기 고미술 컬렉션의 역사에서 나타난 두드러진 특징 가운데 하나는 컬렉션의 기증이다. 일제강점기에 처음 시작된 컬렉션의 기증은 광복 이후 시간이 흐르면서 폭넓게 확산되었고 2000년대 이후엔 고미술 컬렉션 문화의 두드러진 양상으로 자리 잡았다. 고미술 컬렉션의 기증은 대부분 공공박물관에 기증하는 형식으로 이뤄진다. 이는 대중에게 좀더 다양한 컬렉션을 접할 수 있는 기회를 제공하게 된다. 이런 점에서 기증은 고미술 컬렉션의 수용에 있어 중요한 양상의 하나라고 할 수 있다.

### 기증의 전개와 성격

기증에 대한 인식은 1920년대부터 확인할 수 있다. 이 시기를 전후해 조선총독부박물관에 고미술을 기증한 일본인들이 있지만 여기서는 한국인의 기증을 중심으로 살펴보기로 한다. 공식적으로 확인할 수 있는 기

중의 초기 사례는 1922년 보성전문학교 도서관실 설립 시 인촌 김성수를 비롯한 독지가들이 민속품과 골동품을 기증한 것이다. 이어 1936년엔 홍정구가 서책과 도자기를 기증했고 안함평(安咸平)이 박물관 건립을 위해 전답(田畓)을 기부했다. 이를 토대로 1937년 보성전문학교 참고품실(고려대 박물관의 전신)이 개관할 수 있었다.[20] 3장에서 살펴본 것처럼, 다산 박영철은 세상을 떠난 1년 뒤인 1940년 자신의 컬렉션을 경성제국대학에 유증(遺贈)했다. 국립중앙박물관의 경우, 1945년 12월 개관 이후 첫 기증은 1946년 7월에 있었다. 당시 유명 컬렉터 가운데 한 사람이던 이희섭이 금동불 등 문화재 3점을 박물관에 기증한 것이다.

고려대 박물관의 사례처럼 초창기 컬렉션 기증은 1960년대 이후 국내 박물관 설립의 토대가 되었다. 기증에 대한 사회적 관심이 더욱 본격적으로 확산된 것은 1970, 1980년대다. 1974년 4월, 의사 컬렉터 수정 박병래는 362점이라는 대량의 조선백자를 국립중앙박물관에 기증했다.

이를 통해 많은 사람이 박병래 컬렉션 기증의 가치와 의미를 새롭게 느끼게 되었다. 또한 우리 백자의 아름다움과 가치, 백자에 담겨 있는 정신 등을 새롭게 인식할 수 있도록 도와주었다. 컬렉션 기증의 궁극적인 가치와 효과를 상징적으로 보여준 계기였으며 컬렉션 기증문화가 확산하는 데에도 기여했다.

1974년 개관한 서강대 박물관은 컬렉터 손세기(孫世基)의 기증이 있었기에

국립중앙박물관에 기증한 손세기·손창근 컬렉션의 전시 모습. 이 작품은 김정희의 〈불이선란〉이다.

가능했다.[21] 손세기는 1973년 1월 고서화 200여 점을 서강대에 기증했다. 이후 1974년 12월에도 최구(崔鳩)가 청자 상감 국화무늬 병 등 청자 21점을 서강대에 기증해 현재의 컬렉션으로 이어지고 있다. 단국대 석주선기념민속박물관도 마찬가지다. 1981년엔 난사 석주선(蘭斯 石宙善)이 유물 3365점을 기증함에 따라 석주선기념민속박물관이 개관할 수 있었다.

1981년엔 컬렉터 동원 이홍근의 유언에 따라 유족들이 4941점의 고미술 컬렉션을 국립중앙박물관에 기증했다. 고미술 컬렉션의 기증이 아직 활성화하지 않던 1980년대 초에 4900여 점이 넘는 고미술품의 기증은 컬렉션의 사회적 의미를 되새겨 보는 계기가 되었다. 삼국시대 고고유물 컬렉터인 이양선은 1980년대 국보 275호 도기 기마인물형 뿔잔을 비롯해 경상 지역에서 출토된 고고유물 660여 점을 국립경주박물관에 기증했다.

컬렉션의 기증은 점점 더 광범위하게 확산되었으며 기증 컬렉션의 장르도 더욱 다양해졌다. 이는 국립중앙박물관의 기증 통계에서도 잘 드러난다. 국립중앙박물관의 경우, 1945년 12월 개관 이후 2018년 12월 현재 모두 368건 2만 8468점의 유물을 기증받았다. 국립중앙박물관에 고미술품을 처음 기증한 사람은 고미술 컬렉터 이희섭이다. 그는 1946년 7월 금동불 등 3점을 기증했다. 1940년대 기증은 이희섭의 기증 한 건뿐이었다. 이후 1950년대 12건, 1960년대 26건, 1970년대 38건, 1980년대 60건, 1990년대 61건, 2000년대 221건, 2010~2018년 51건으로 꾸준히 늘어났다.[22] 특히 2000년대 이후 기증의 확산이 두드러진다.

2004년 9월 홍산박물관의 엄순녀는 토기, 금동관, 고문서와 고서화

남궁련 컬렉션. 귀면 청동로, 국보 145호, 고려, 국립중앙 박물관.

유상옥 컬렉션. 청자 상감 모자합, 14세기 전반, 코리아나 화장박물관. ⓒ코리아나화장박물관.

등 1512점의 문화재를 국립중앙박물관에 기증했다. 2006년에는 대한조선공사 회장을 지낸 남궁련(南宮錬, 1916~2006)의 유족들이 2006년 국보 145호 고려 귀면 청동로(鬼面靑銅爐), 고려청자 연리무늬 대접(靑磁練理文碗) 등 각종 도자기와 서화류 등 256점을 기증했다.[23] 남궁련은 이에 앞서 영국박물관과 미국 메트로폴리탄 박물관 등에 백자와 청자 등을 기증한 바 있다. 염색미술가 겸 판화가인 컬렉터 유강열(劉康烈, 1920~1976)의 타계 후, 유족은 신라와 가야 토기, 청자와 분청사기, 민화, 자수, 목칠공예품 등 650여 점을 국립중앙박물관에 기증했다. 1970년대부터 옛 여성의 화장용품과 장신구를 수집해 온 유상옥(兪相玉) 코리아나화장품 회장은 2009년 3월 그의 컬렉션 가운데 청자분합(靑瓷粉盒) 등 전통적인 화장 관련 문화재 200여 점을 국립중앙박물관에 기증했다.

국립중앙박물관이 기증받은 컬렉션 가운데에는 해외로 유출된 고미술품 문화재들도 적지 않다. 1982년 광복회 고문이며 전국경제인연합회 고문 이원순(李元淳, 1890~1993)은 해외로 밀반출된 문화재를 포함해 40여 점을 국립중앙박물관에 기증했다. 그는 광복 직후인 1949년 미국에 있으면서 일본을 거쳐 미국으로 유출된 우리 문화재를 수집했다. 미국인

에게 넘어갈 것을 우려해 이들을 수집한 뒤 30여 년 동안 미국 뉴욕의 체이스맨해튼 은행에 보관해 두었다. 그러던 중 1979년부터 1981년까지 미국에서 열린 〈한국미술 5천년전〉 순회전을 보고 미국 현지에서 국가에 기증했다. 이와 함께 추가로 수집한 21점도 국가에 내놓았다. 이원순이 기증한 문화재는 금동보살 삼존상, 통일신라 금동평탈동경(金銅平脫銅鏡), 고려청자 등이다. 이원순의 기증은 해외 유출 문화재의 환수에 대해 사회적으로 관심이 적었던 1980년대였기에 더욱 특별한 의미를 갖는다.

1987년엔 미국으로 불법 반출된 조선시대 어보가 기증 형식으로 돌아왔다. 미국에서 활동한 민속학자 겸 큐레이터인 조창수(趙昌洙, 1925~2009)는 스미스소니언 박물관 아시아 담당 큐레이터로 있으면서 고종과 순종 어보를 비롯한 우리 문화재들이 경매 위기에 처했다는 소식을 접했다. 이후 소장자를 찾아가 설득하고 동시에 민간기금을 모아 문화재를 되찾았다. 그렇게 되찾은 어보 4점과 옥책(玉冊) 등 93점의 문화재를 국립중앙박물관에 기증했다.[24]

영남대 영어영문학과 교수로 재직했던 미국인 아서 맥타가트(Arther J. McTaggart, 1915~2003)는 퇴임 후 미국으로 가져갔던 자신의 컬렉션을 기증했다. 1953년 미 국무성 재무관 자격으로 주한 미국대사관에서 일하면서 한국과 인연을 맺은 맥타가트는 1997년까지 영남대 교수로 재직했다.[25] 퇴임 후 미국으로 건너간 그는 수집 문화재 480여 점을 2000년 샌프란시스코 동양미술박물관을 통해 국립대구박물관에 기증했다. 그의 기증유물은 고려자기와 조선백자, 분청사기를 비롯해 거창, 합천, 창녕 등지에서 출토된 가야 토기들이 많은 부분을 차지한다. 대구 경북 지역에서 출토된 신라·가야 토기류가 많아 국립대구박물관의 컬렉션에 도

움이 된다.[26]

　고미술 컬렉션을 대량으로 기증받은 국공립 박물관들은 대부분 기증실을 만들고 기획특별전을 열어 그 가치를 기린다. 미국의 메트로폴리탄 박물관은 윙(Wing)이란 이름으로 기증 컬렉션 특별전시실을 운영한다. 우리의 국공립 박물관들도 기증자들의 뜻과 정신을 공유하고 기억하기 위해 기증실을 운영하고 있다. 기증실 설치나 특별전 개최 등은 모두 기증 컬렉션의 수용 과정이라고 할 수 있다.

## 기증 컬렉션의 의미

고미술 컬렉션을 기증하는 것은 컬렉션이 사적 영역에서 공적 영역으로 진입하는 상징적인 예다. 공적 영역으로 발전한다는 것은 컬렉션의 수용 과정에서 중요한 의미를 갖는다. 개인의 사적 컬렉션이 기증을 통해 공공박물관 등에서 대중과 만날 수 있기 때문이다. 이를 통해 유물의 아름다움뿐만 아니라 유물 속에 담긴 사연, 시대적 배경과 문화적 맥락, 컬렉터의 수집 과정과 컬렉션에 얽힌 스토리까지 모두 공유하게 되는 것이다. 수용자들은 그것을 만나고 기억한다. 그 기억을 다시 공유하며 그 기억은 집단화되고 사회화되어 후대에 전승된다. 기증한 컬렉션뿐만 아니라 기증 행위, 컬렉터의 추억 모두 또 하나의 문화재가 되어 사회적 기억으로 다시 태어나는 것이다.

　국립중앙박물관이 소장하고 있는 기증품 가운데 손기정 투구가 있다. 마라토너 손기정(孫基禎, 1912~2002)은 1936년 독일 베를린올림픽 마라톤 경기에서 2시간 29분 19초 2로 세계 신기록을 세우며 우승했다. 당시에는 올림픽 마라톤 우승자에게 그리스 유물을 부상으로 주는 것이 관행

손기정 기증품. 그리스 청동투구, 기원전 6세기, 국립중앙박물관.

이었다. 마라톤이 그리스에서 유래했기 때문이다. 베를린올림픽에선 그리스의 한 신문사가 고대 그리스 청동투구(기원전 6세기경 제작, 1875년 독일 고고학 발굴단이 발견)를 부상으로 내놓았다. 그러나 국제올림픽위원회는 "아마추어 선수에겐 메달 이외에 어떠한 부상도 줄 수 없다"며 손기정에게 투구를 전달하지 않

았다. 그 후 청동투구는 베를린 샤를로텐부르크 박물관에 보관되어 있었고 1986년에야 손기정에게 전달되었다. 50년 만에 그리스 청동투구를 받은 손기정은 1994년 11월 국립중앙박물관에 기증했고 박물관은 기증실에 이 투구를 전시하고 있다.

손기정의 베를린올림픽 마라톤 우승과 관련해 많은 사람이 일장기 말소 사건을 떠올린다.[27] 우리는 그것을 통해 1936년 베를린올림픽 당시 손기정의 마라톤 우승 감격과 그 우승을 만끽하지 못한 식민지 조선의 현실, 그리고 일장기를 지운 채 우승 장면 사진을 신문에 내보내고자 했던 당시의 열망을 다시 기억하게 된다.

최근엔 청동투구를 통해 손기정의 마라톤 우승을 되새기는 사람들이 늘었다. 일장기 말소 사진뿐만 아니라 박물관 전시실에서 그리스 청동투구라는 새롭고 이색적인 대상을 통해 손기정을 기억할 수 있게 되었다. 손기정과 관련된 기억은 개인의 기억 차원을 넘어 공공의 기억이자 사회적·집단적 기억이다. 이 청동투구는 그 사회적 기억의 재생 및 지속에 중요한 역할을 한다. 그것이 박물관의 전시 공간 속에서 기증이라

는 감동의 스토리를 담고 있기 때문에 기억은 더 오랫동안 지속될 것이다. 이러한 과정은 곧 기증 컬렉션이 어떻게 공적 기능, 공적 역할을 하게 되는지 잘 보여주는 사례라고 할 수 있다.

수용의 측면에서 볼 때, 기증 컬렉션은 박물관 컬렉션의 보완 및 후원의 역할을 한다. 예산이 제한된 공공박물관과 미술관에서 미술품이나 문화재를 기증받지 않고 만족스러운 컬렉션을 구축한다는 것은 쉽지 않은 일이다. 따라서 박물관 컬렉션의 질을 높이고 완성도를 높이는 데 기증은 중요한 역할을 한다.

미국의 박물관과 미술관이 대표적이다. 미국의 미술 문화가 발전하고 미술의 주도권이 프랑스에서 미국으로 넘어간 것은 미국의 신흥 부르주아 계층의 컬렉션 기증과 기부 등 미술 후원에서 비롯되었다.[28] 메트로폴리탄 박물관, 현대미술관, 휘트니 미국미술관, 프릭컬렉션, 구겐하임 미술관 등 1870년대 이후 등장한 뉴욕의 대표적인 박물관·미술관은 기증·기부·유증에 의해 설립되고 유지되어 왔다고 해도 지나친 말이 아니다.[29] 메트로폴리탄 박물관의 경우, 정부나 공공기관이 주도한 것이 아니라 순수하게 시민이 기금을 마련해 박물관을 설립했다. 사업가, 은행업자, 상인 등 미술 문화재 애호가들이 이사회를 구성했고 초대 이사회 위원장 윌리엄 T. 블로짓(William T. Blodgett)은 그가 수집해 온 플랑드르와 네덜란드 회화 174점을 기증했다. 1888년부터 메트로폴리탄 박물관의 임원으로 활동하고 1904~1913년 관장을 지낸 존 P. 모건(John P. Morgan)은 관장 재직 시절, 자신의 컬렉션을 박물관에 기증했다. 헨리 O. 하브마이어(Henry O. Havemeyer) 부부의 경우도 마네, 드가, 세잔 등 인상주의 화가들의 작품과 메소포타미아 페르시안 도기, 한국의 고려청

고
미
술
컬
렉
션
의
수
용

145

자, 중국의 도자기, 일본의 회화 등을 기증했다. 상류층뿐만 아니라 많은 보통 사람도 메트로폴리탄 박물관에 기부금을 내는 데 참여했다.

메트로폴리탄 박물관은 현재 200만 점이 넘는 컬렉션을 소장하면서 세계 최대 최고 수준의 박물관으로 성장했다. 기증·기부·유증 등 후원의 토대 위에 많은 시민이 후원자로 참여한 덕분이다. 메트로폴리탄 박물관 등 미국의 박물관에서는 기증 컬렉션을 단독 전시실이나 윙 코너의 형식으로 만들어 공개 전시하고 있다. 'Wing'은 날개라는 뜻으로, 날개를 덧붙여 나감으로써 박물관이 좀더 온전하고 멋있어진다는 의미를 담고 있다. 메트로폴리탄 박물관 외에도 앞서 언급한 뉴욕의 다른 박물관과 미술관들도 시민들의 컬렉션 기증과 후원에 힘입어 세계적인 박물관과 미술관으로 성장할 수 있었다.

컬렉션을 통한 후원은 현대 박물관과 미술관 문화의 중요한 특징이다. 서양의 경우, 전통적인 후원 계층이 왕실이나 귀족, 교회였다면 20세기엔 개인 컬렉터, 박물관, 사설 재단, 화상(畵商) 등 다양한 계층이 후원 주체로 등장했다. 후원 주체의 변화에서 가장 주목할 만한 것은 개인 컬렉터가 부각됐다는 점이다.[30]

미국 뉴욕의 박물관·미술관 역사에서 살펴본 것처럼, 컬렉션의 기증은 현실적으로 박물관의 성장과 발전에 크게 기여한다. 경제적으로 여유 있는 박물관이라고 해도 소장 컬렉션에는 한계가 있고, 유물 구입에도 어려움이 따를 수밖에 없다. 우리의 국립박물관도 사정은 마찬가지다.

국립중앙박물관에 기증된 다양한 컬렉션을 보면, 국립중앙박물관의 컬렉션을 보완해 주는 경우가 적지 않다. 수정 박병래가 1974년 기증

한 백자 컬렉션은 청자에 치우쳤던 국립박물관의 도자 컬렉션을 보완하는 역할을 한다. 이와 관련해 당시 국립중앙박물관 학예연구실장 최순우는 "원래 국립박물관의 이조자기 수집은 일제 치하에서 청자 우선주의하에 우위를 잃었으므로 바람직한 명

국립중앙박물관의 박병래 컬렉션 기증실.

품의 집성이 이루어지지 못했었다. 그 후 이왕가(李王家)의 수집품인 덕수궁미술관 소장품이 국립중앙박물관에 흡수되었으나 그 수집 역시 청자에 중점이 놓여 있었으므로 국립중앙박물관의 청자 소장품은 이조백자 청화백자류에 허전한 구석이 있었던 것이다. 이번 박 박사의 수집품이 기증됨으로써 박물관 이조자기의 허전한 부분을 메우게 되었음은 우리의 기쁨이 아닐 수 없다"[31]고 평가했다. 국립중앙박물관은 1974년 5월 박병래 기증문화재 특별전 〈이조(李朝) 도자 특별전〉을 열어 박병래 컬렉션의 가치와 아름다움을 세상에 소개했다. 또한 1974년 《박병래 수집 이조 도자》 도록을 발간했으며 1981년엔 상설 전시실을 만들었다.

이홍근 컬렉션의 기증은 국립중앙박물관의 여러 장르의 명품을 보강하는 동시에 근대 회화의 부족한 부분을 보완해 주었다. 1980년과 1981년에 걸쳐 모두 4941점을 유증한 이홍근의 컬렉션에는 도자사의 명품들이 즐비하다. 국보 175호 백자 상감 연꽃넝쿨무늬 대접을 비롯해 보물 1061호 백자 철화 풀무늬 뿔잔, 보물 1067호 분청사기 상감 연꽃넝쿨무늬 병, 청자 죽순모양 주전자, 청자 퇴화 연꽃넝쿨무늬 주전자 등

이 있다.

동원 이홍근 컬렉션에는 국보 175호와 같은 상감 백자가 여러 점 들어 있는데 상감 백자는 동원 컬렉션에서만 찾아볼 수 있을 정도로 매우 귀하다. 동원 컬렉션을 통해서만 상감 백자의 흐름과 특징 등을 이해할 수 있다는 말이다.[32] 동원 컬렉션은 이렇게 국립박물관의 백자 컬렉션을 보완하는 역할을 한다. 회화의 경우, 국립중앙박물관의 빈약했던 근대 회화 소장품을 보강하는 데에도 크게 기여했다.[33]

국립중앙박물관의 이홍근 컬렉션 기증실.

국립중앙박물관 기증실에 설치된 이홍근의 흉상 부조

이홍근 컬렉션의 기증 내용은 교과서에 수록되면서 기증의 의미와 컬렉션의 가치가 대중 속으로 전파되었다. 감동적인 기증 스토리는 1982년 초등학교 4학년 도덕 국정교과서, 2001년 초등학교 3학년 도덕 검인정교과서(대한교과서 출판)에 수록된 바 있다.[34] 교과서 수록은 컬렉션의 수용이라는 측면에서 중요한 의미를 갖는다.

1986년과 1987년 국립경주박물관에 고고유물 컬렉션 666점을 기증한 이양선의 경우도 국립박물관 컬렉션의 보완에 큰 역할을 했다.[35] 그의 기증품 대표작은 국보 275호 도기 기마인물형 뿔잔이다. 이것은 유럽에서 열린 〈한국미술 5천년전〉에 출품되어 주목을 받았다. 지금도 경주박

물관에서 가장 중요한 전시품의 하나로 자리 잡았다. 이양선 컬렉션 가운데엔 국내에 그 예가 드문 것도 적지 않다. 일본과의 관계를 말해주는 딸린곱은옥, 청동에 옻칠을 한 호등(壺鐙)이 대표적인 경우다.

서화 도자기처럼 매매가 잘되거나 값이 많이 나가고 투자 가치가 높은 고미술품 대신 보통의 컬렉터들이 주목하지 않는 장르를 수집했기 때문에 이양선 컬렉션의 가치는 더욱 높다. 그가 수집해 기증한 고고유물은 출토지가 확인된다는 점에서 또 다른 의미를 지닌다. 가전(家傳)되어 오거나 개인적으로 수집한 고고유물들은 그 출토지를 파악하기가 어렵다. 출토지가 전해온다고 해도 떠돌아다니는 얘기와 막연한 추정에 불과한 경우가 대부분이다. 하지만 이양선 컬렉션은 그렇지 않다. 그는 훗날의 학술적 연구를 위해 가능한 한 출토지를 추적해 정리해 놓았다. 이와 관련해 이양선은 "나는 누누이 얘기하죠. 나한테 가져오려면 꼭 (출토) 장소를 얘기해야 한다. 내가 저들을 잡아 가둘 것도 아니고 밖에 내

국립경주박물관의 이양선 컬렉션 기증실.

돌려 시끄럽게 굴 것도 아니니 꼭 나만 알자고 확인해 뒀습니다. 그래서 내 수집의 80퍼센트는 그런대로 출토지가 기재되어 있어 이번 경주박물관에 함께 넘겼습니다"라고 회고한 바 있다.[36]

그의 컬렉션의 또 다른 장점은 일괄유물이 많다는 점이다. 어느 한 곳에서 동반 출토되는 일괄유물을 수십여 점씩 한데 모은다는 것은 쉬운 일이 아니다. 그는 전체적 맥락으로 일괄유물의 존재를 파악한 뒤 그들 유물에 지속적인 관심을 갖고 일괄로 수집했다. 또한 출토지를 실제로 답사하여 수집 가능한 모든 정보를 확인했다. 그래서 그의 컬렉션은 학술자료 수집의 단계에 도달했다는 평가를 받는다.[37]

서양화가 김종학(金宗學)이 국립중앙박물관에 기증한 컬렉션도 국립중앙박물관의 목가구 컬렉션을 보완하는 데 큰 역할을 했다. 김종학은 1989년 조선시대 목칠공예품 컬렉션 300여 점을 기증했다. 문갑(文匣), 사방탁자, 서안(書案), 연상(硯床) 등 사랑방에서 사용하는 생활용품을 비롯해 머릿장, 농과 같은 안방용품, 그리고 찬탁, 찬장, 소반과 같은 부엌용품 등이다. 유교적 선비들의 곧고 검박한 사랑방용품, 여성들의 절제된 장식성이 두드러지는 안방용품 등 조선시대 생활상의 특징과 미감을 잘 보여준다. 사랑방 가구 중에서는 탁자, 책장, 서안, 연상, 문갑, 고비를 비롯해 필통, 연초합 등 사랑방 가구가 총망라되어 있어 조선조 사랑방 가구에 대한 집중적인 관심과 애착을 엿볼 수 있다.

김종학 컬렉션은 국립중앙박물관에 상대적으로 취약했던 목가구를 보완한다는 점에서 의미가 크다. 국립중앙박물관에도 명품이 있지만 수량이 한정되어 있어 목가구만의 특별전을 개최하기가 쉽지 않았다. 하지만 김종학 컬렉션의 기증에 힘입어 수준 높은 목가구 기획전이 수월

해졌다.

　복식 연구자 아송 김영숙(雅松 金英淑)이 2008년 국립중앙박물관을 통해 국립대구박물관에 기증한 복식 컬렉션은 국립대구박물관이 복식 전문 박물관으로 자리 잡는 데 중요한 역할을 했다. 기증유물은 천연 염색의 빛깔이 뛰어난 여성 저고리, 지역의 특색이 두드러진 여성 속바지, 개성 지역의 어린이용 돌띠, 궁중에서 사용하던 대삼작노리개, 혼례복인 활옷 등 모두 806점(재현품 제외)이다.[38] 2008년 4월 국립대구박물관은 〈아송 김영숙 선생 기증유물 특별전—봄, 옷, 나들이〉를 개최했다. 김영숙의 기증은 박물관 컬렉션의 전문화를 구현하는 데 크게 기여한 사례라고 할 수 있다.

　앞에서 살펴본 것처럼 2011년 문화유산국민신탁이 성종비 공혜왕후 어보를 경매로 구입해 국립고궁박물관에 무상 양도한 것도 국립고궁박물관 컬렉션을 보완해 주는 기증 사례다.

# 5

# 고미술 컬렉션을 통한 한국미 재인식

어떤 대상을 미적으로 인식하거나 어떤 대상의 미적 가치를 인식한다는 것은 그 대상에 대한 욕망을 갖게 될 때 가능해진다. 미적 인식은 미적 가치에 대한 인식이다. 가치를 평가하고 인식한다는 것은 가치를 평가하는 사람의 필요나 욕망의 관계에서만 이해될 수 있다.[1] 이는 욕망할 대상이 있어야 한다는 말이기도 하다.

한국미에 대한 인식도 마찬가지다. 우선 어떠한 대상이 있어야 한다. 하지만 한국적 미감을 지닌 어떤 대상이 있다고 해도 그것의 아름다움과 가치를 욕망하지 않으면 그 미감을 인식할 수 없다. 이는 미적 가치를 느낄 만한 대상이 있어야 하고 그것을 인식하게 만드는 계기(욕망)가 있어야 한다는 뜻이다. 5장에서는 대중이 고미술 컬렉션을 어떻게 수용하는지, 그 과정에서 한국미를 어떻게 인식하게 되는지 구체적 사례와 함께 살펴보겠다.

박물관이 소장한 컬렉션은 대부분 전시를 통해 대중과 만난다. 대중과의 만남에서 전시는 가장 핵심적 역할을 한다. 한국의 고미술 전시를 기획하고 그 전시를 감상하는 행위의 궁극에는 한국적 미감이 있다. 의식적이든 그렇지 않든, 한국 고미술 전시를 통해 한국적 미감 또는 한국미를 느끼고 향유하고자 하는 것이다. 이것이 국내 고미술 컬렉션 전시기획과 관람 행위의 중요한 목적 가운데 하나다.

그런데 한국미를 한마디로 정의한다는 것은 쉬운 일이 아니다. 고려청자의 그윽한 비색(翡色)을 한국의 미라고 말하는 사람도 있고 조선시대 백자를 떠올리며 여백의 미, 흰색의 미를 한국미로 생각하는 사람도 있다. 기와지붕의 경쾌한 처마선을 보고 한국의 미라고 말하는 이도 있을 것이다. 그뿐만 아니라 익살과 해학을 한국미의 핵심이라고 주장하기도 한다.[2] 사람들이 저마다 느끼는 한국의 미는 이렇게 다양하다. 이는 한국미를 한두 단어로 정의하는 일이 매우 어려운 작업임을 반증하는 것이다. 옛사람들은 오랜 세월 이 땅에서 살아오면서 무수히 많은 미술을 만들어 냈다. 지역별로도 다르고 시대별로도 조금씩 다르다. 같은 시대를 산 사람들도 계층별, 직업별로 좋아한 미감은 다를 수밖에 없다. 게다가 시대가 흐르면서 미술도 변하고 미술을 바라보는 사람들의 생각도 변했다. 따라서 한국미를 객관적으로 규정한다는 것은 어려운 일이 아닐 수 없다. 물론 중국이나 일본과는 다른 두드러진 특징이 우리에게 분명 존재한다. 그럼에도 한두 어휘로 한국미를 정의하기는 불가능하다. 그렇기에 이 책에서는 한국미라는 용어를 단정적인 의미나 좁은 의

미가 아니라 넓은 의미의 한국적 미감으로 사용하고자 한다.

고려청자는 19세기 말~20세기 초 이후 100년 이상의 세월을 거치면서 한국을 대표하는 문화재, 한국미의 대표 고미술품으로 자리 잡았다. 조각보는 그에 비하면 역사가 짧다. 하지만 최근 많은 사람이 조각보를 한국적 미감의 대표 고미술품으로 받아들인다. 고려청자와 조각보의 사례는 한국미와 관련해 흥미로운 추론을 가능하게 해준다.

우선, 한국적 미감의 인식 과정이나 계기에 관해 생각해 보자. 한국적 미감은 저절로 느낄 수 있는 대상이 아니다. 구체적인 사물이나 현상이 있어야 하고, 그것에 담긴 미감을 인식할 수 있는 과정이나 계기가 필요하다. 어떤 제도적 장치, 사회적 과정을 통해 많은 사람이 그 미감을 지속적으로 인식해야 한다. 그것은 특정 고미술품이나 특정 문화재 자체를 재인식하고 거기 담겨 있는 가치와 미학을 재발견하는 과정이기도 하다. 여기서 중요한 매개 과정이 컬렉션과 전시를 통한 수용 과정이다.

누군가의 집에 고려청자와 조선 조각보가 몇 점 전해온다고 가정해 보자. 누군가는 고려청자와 조각보를 실생활용품으로만 사용할 뿐 미적 대상으로 생각하지 않을 것이다. 다른 누군가는 고려청자와 조각보를 보면서 아름다움을 느끼고 역사적 가치를 되새겨 볼 것이다. 나아가 그 아름다움과 가치를 주변 사람들에게 전파하는 이도 있을 것이다. 그런데 어느 개인이 고려청자와 조각보의 아름다움을 느끼고 그것을 주변에 널리 알린다고 하면 그것은 기본적으로 개별적이고 주관적인 행위다.

그런데 고려청자와 조각보를 다량으로 모아놓은 컬렉션이 있고, 이것

을 박물관이나 미술관이라는 공간을 통해 대중에게 공개 전시한다면 상황이 달라진다. 이는 개인적으로 감상하고 개인적으로 느낌을 전파하는 과정과는 차원이 다르다. 박물관에서 컬렉션을 전시하는 것은 집단적 성격을 갖는다. 한두 명이 아니라 다수의 대중이, 한두 점이 아니라 다량으로 고려청자와 조각보를 감상하는 것이다. 특히 잘 단장된 전시 공간 내 진열장을 통해 감상하는 것은 집 안에서 개인적으로 감상하는 것과 차원이 다른 새로운 경험이다. 이때 비로소 사람들은 집단적으로 고려청자와 조각보의 미학을 느끼고 그 역사적 가치와 전승 과정을 되돌아본다. 이를 통해 고려청자와 조각보를 한국적 미감의 하나로 인식하게 된다.

한국의 전통 미감을 느끼기 위해선 고려청자나 조각보처럼 특정 대상을 통해야 한다. 오랫동안 전승되어 오는 고미술 문화재가 있어야 한다는 말이다. 그 고미술 문화재는 유형(有形)일 수도 있고 무형(無形)일 수도 있다. 유형이든 무형이든 특정 대상을 통해 거기 담겨 있는 한국미에 대해 미적 체험, 심미적 경험을 할 수 있다. 미적 체험이 개인의 차원을 넘어 집단적·사회적 체험으로서의 의미를 획득하려면 컬렉션과 박물관·미술관이 있어야 한다. 이것이 컬렉션과 박물관의 존재 의미다. 어떤 컬렉션을 통해 특정 문화재가 한곳에 모이고 그것이 박물관에서 전시라는 과정을 통해 대중과 만나는 행위가 중요하다. 그 과정을 통해 많은 사람이 고려청자나 조각보의 역사와 가치, 거기 담겨 있는 한국적 미감을 체험할 수 있기 때문이다.

앞에서 설명했듯이 컬렉션의 수용과 그것을 통한 미적 체험에 있어 가장 중요한 것은 전시다. 국내의 많은 박물관이 컬렉션을 활용해 다양

한 전시를 한다. 이는 일제강점기 이왕가박물관과 조선총독부박물관도 마찬가지였다. 이왕가박물관은 도자, 회화, 불상 등 명품 컬렉션을 중심으로 미술 전시에 초점을 맞추었고, 조선총독부박물관은 다양한 고미술품을 소재별로 나누고 동시에 역사적 흐름에 따라 컬렉션을 전시했다.

식민지시대 일제의 정치적 의도가 담긴 전시 구성이었지만 당시 사람들은 이러한 전시를 통해 골동품을 고미술품으로 새롭게 또는 적극적으로 인식할 수 있었다. 두 박물관의 전시 유물을 보면 회화 등 일부를 제외하고 모두 생활용품이거나 무덤 부장품, 종교적 예배의 대상들이었다. 불상, 불구와 같은 종교적 예배의 대상도 종교의 측면에서 본다면 종교적 실생활품이라고 할 수 있다. 이런 실용품이 컬렉션으로 모여 전시의 형식을 거치면서 미술품으로 인식되었다. 이러한 인식의 변화는 모두 컬렉션과 박물관 전시가 있었기에 가능한 일이었다.

조선총독부박물관의 전시 구성을 보면 제1실에 삼국시대 통일신라의 불상을, 제2실에 삼국시대 통일신라의 고분 출토 유물, 금속공예품, 무기류 등을, 제3실에 고려시대 도자기와 불상, 장신구와 조선시대의 도기, 칠기, 목공예품 등을, 제4실에 낙랑 대방시대의 봉니(封泥), 무기류, 도기, 칠기 등을, 제5실에 석기, 골각기, 동기, 토기, 청동검, 조선시대 활자를, 제6실은 회화와 전적류, 벽화 모사도를, 수정전에 오타니 컬렉션(중앙아시아 벽화 등)을, 로비엔 통일신라 석불과 석굴암 부조 재현품 등을 전시했다. 조선총독부박물관은 실내뿐만 아니라 경복궁 경내에 다양한 석조물을 전시하는 야외 전시도 마련했다. 박물관 야외 전시는 사찰이나 마을에서 보던 석탑이나 승탑(僧塔, 부도), 석물을 특별한 대상, 즉

미술품으로 인식하는 계기가 되었다. 시각물의 전시를 통해 미적 경험을 한 것이다.

조선총독부박물관은 당시 경성 관광의 중요한 코스였다. 이는 총독부 박물관 컬렉션과 전시가 대중에게 적지 않은 영향을 미쳤음을 의미한다. 1926년에 조선총독부박물관 경주 분관이, 1939년에 부여 분관이 생겼다. 지방에서도 고미술 컬렉션을 만나고 전시를 감상할 수 있게 되면서 전시를 통한 고미술 인식은 더욱 확산되었다.

광복 이후 국립중앙박물관은 한국미나 한국적 미감 등을 조명하는 전시를 다수 개최해 왔다. 대표적인 전시는 1970년 10월 〈국보 문화재 순회전시〉, 1971년 4월 〈호암(湖巖) 수집 한국미술특별전〉, 1971년 11월 〈무령왕릉(武寧王陵) 유물 특별전〉, 1972년 11월 〈한국 명화 근(近)5백년전〉, 1973년 〈한국미술 2천년전〉, 1974년 5월 〈박병래 박사 기증 이조도자(李朝陶磁) 특별전〉, 1974년 10월 〈신발견 신라명보(新羅名寶) 특별전〉, 1975년 11월 〈광복 30주년 기념 특별전—98호분 출토품〉, 1976년 8월 〈한국미술 5천년전 귀국 보고 전시회〉, 1978년 6월 〈박영숙 수집 이조자수(李朝刺繡) 특별전〉, 1979년 〈한국 초상화 특별전〉, 1981년 〈미국 전시 귀국 보고전〉, 1985년 10월 〈고려청자 명품전〉, 1988년 8월 〈올림픽 기념 특별전—한국의 미〉 등이다.

1971년 4월 6일부터 6월 15일까지 국립중앙박물관에서 열린 〈호암 수집 한국미술특별전〉은 호암 이병철 컬렉션 가운데 명품을 골라 선보이는 전시였다. 국립중앙박물관은 개인 컬렉션을 제대로 활용한다는 취지에서 이 전시를 기획했다. 국립중앙박물관 2층 진열실 4개 전부를 전시 공간으로 할애한 대대적인 전시였다. 국립박물관 또는 국립중앙박물

관에서 개인 컬렉션을 이렇게 대규모로 전시한 것은 처음이었다. 고미술 컬렉션 수용의 측면에서 컬렉션의 가치와 의미를 생각해 볼 수 있는 기회였다.

이 전시를 계기로 고미술 컬렉션이 개인 소장에 그치지 않고 공개 전시되어 대중과 만나야 한다는 인식이 확산되었다. 이는 컬렉션 공개의 의미와 가치에 관한 인식이었다. 미술사학자 진홍섭은 〈호암 특별전을 보고〉라는 글에서 "근래에 와서는 그것을 국민 앞에 공개하고 나아가서는 사회의 공기(公器)로 제공하고자 하는 기운이 싹트기 시작하였던 것이다. ……이들 명 유물은 이병철 씨 수집품 중에서도 일품(逸品)을 골라 전시한 것인 만치 예술적 가치로 보나 학술적 가치로 보나 모두 귀중한 유물임에 틀림없다"고 평가했다.[3]

미술평론가로 훗날 국립현대미술관장을 지낸 석남 이경성(石南 李慶成, 1919~2009)은 〈한국 고미술 특별전의 의미〉라는 글에서 호암 컬렉션과 같은 개인 소장품의 공개 전시의 의미를 다음과 같이 소개했다.

국립박물관이나 대학 박물관 등 몇 공공기구 이외에는 모든 수집품이 비공개의 형식을 갖추고 있기 때문에 대부분의 귀중 문화재는 일반과 격리된 상태에서 존재하고 있다. 그런 의미에서 이번에 공개된 호암 이병철 씨의 수집품은 미술이나 문화의 공유성(公有性)이라는 점에서 매우 고무적이며 앞으로 방향 모색을 위해서도 선구적이다. 물론 과거에 단편적으로 개인 소장가의 수집품이 국립박물관에서 공개된 일은 있었으나 이처럼 본격적이고 대규모로 그리고 놀라운 성과를 보인 것은 이번이 처음이라 해도 좋을 것이다. ……사장(死藏)과 비장(秘藏)으로 자기만족에만 그쳤던 한국 미술 수집의 역사에서

이번 호암 이병철 씨의 장거는 새로운 기원을 일으킬 것이고 이것이 계기가 되어 많은 비장 수집품들이 공개되는 것으로 민족의 미와 역량이 우리 전부의 것이 된다면 그것은 곧 이번 특별전시가 가진 가장 큰 의미라고 단정할 수가 있다.[4]

호암 컬렉션의 전시를 통해 대중이 한국적 미감을 느낄 수 있음을 의미하는 언급이다. 〈호암 수집 한국미술특별전〉은 1970년대 당시 고미술 컬렉션을 통한 한국미 인식, 컬렉션의 의미와 가치 인식에 중요한 역할을 했다고 평가할 만하다.

1973년 개최한 〈한국미술 2천년전〉 역시 관람객이 한국적 미감을 느끼고 인식할 수 있는 대표적인 경우였다. 이 전시엔 한국 미술의 역사에서 2000년 동안 형성된 대표적 미술작품이 출품되었다. 명품으로 선정된 전시품은 모두 570여 점이었다. 이 가운데 국립중앙박물관, 국립경주박물관, 국립부여박물관, 국립공주박물관 등 국립박물관 소장품이 177점이었고 공사립 박물관 컬렉션과 개인 소장 컬렉션에서 선정한 것도 다수가 포함되었다.[5]

새로운 명품 문화재를 대량으로 선보인 이 전시는 화제였고 성황이었다. 두 달간의 전시에 25만 242명(외국인 4만 명 포함)의 관람객이 다녀갔다.[6] 당시 《박물관 뉴우스》 28호는 이 전시를 다음과 같이 평가했다.

이번 전시회는 한국박물관 역사상 최대의 전람회로서 한국 미술의 진수가 널리 선양되어 우리 민족이 세계미술사에서 차지하는 위치를 실감케 하고 한국 미술이 지니고 있는 아름다움과 특색을 널리 인식시킴으로써 국민적 긍지를

드높였다.[7]

당시 〈한국미술 2천년전〉에 대해 《동아일보》는 1973년 4월 16일 자에 '한국미술 2천년전(韓國美術 二千年展)'이란 제목으로 사설을 실었다.

여기에 전시되는 미술품은 …… 모두가 멀리 삼국시대로부터 우리가 면면히 살아오면서 창조해 온 예술품 가운데 정선된 것들이며 그러니만큼 각 부분을 대표하는 정수품(精髓品)들로 평가된다.

두말할 것도 없이 〈한국미술 2천년전〉은 우리 역사상 처음 있는 성사(成事)라는 데서 우선 그 첫 번째 의의를 찾을 수가 있다고 본다. 동시에 〈한국미술 2천년전〉은 지난 2천 년 동안 대표적이고도 뛰어난 미술작품을 한자리에서 손쉽게 보게 함으로써 보는 사람들로 하여금 무한한 감동과 민족적인 긍지를 함께 느끼고 갖게 하는 데서 보다 결정적인 의의를 갖는 것이라고 할 것이다.

이번 전시에는 이제까지 말로만 전해 들어왔거나 아니면 숫제 들어보지도 못했던 개인, 사찰, 각 박물관의 비장(秘藏) 미술품들이 다수 선을 보이고 있다.

……

뿐만 아니라 전시된 500점의 회화 조각 공예품 가운데 그 어느 것 하나에도 하나같이 우리 조상들의 높은 슬기와 탁월한 예지가 깃들어 있지 않은 것이 없고 또 뛰어난 미술품으로서의 영원한 생명력을 지니지 않은 것이 없음을 볼 수 있다. 따라서 이를 대함에 어느 누구고 마음으로부터의 경탄과 벅찬 감동을 아니 느낄 수가 없을 것이다.

둘째 이번 2천년전은 또 우리 국민에게 문화재에 대한 애착심과 이를 깊이 아끼고 보존해야겠다는 마음을 고취할 뿐 아니라 한 걸음 더 나아가 새로운

민족 문화를 창조하는 데 큰 자극이 되고 더할 수 없는 의욕을 갖게 할 것이라는 데서 또 다른 의의가 있다고 보는 것이다. ······

셋째 이번 2천년전은 박물관 당국자가 지적하고 있듯 한국 미술에 대한 기성 관념과 선입관을 바로잡고 아울러 우리 미술사를 올바르게 정립함에 이 또한 둘도 없는 계기가 돼주고 있다는 데서 또 하나의 중요한 의의를 갖는다는 사실이 강조돼야 할 것이다.

누구나 알고 있듯이 우리의 미술 문화는 고려청자와 이조백자로 대표되는 도자기 공예와 삼국시대의 불상으로 대표되는 일부 불교미술 및 5개의 금관으로 상징되는 신라시대의 금세공품을 제외하고는 그다지 자랑할 만한 것이 많지 않은 것으로 여겨왔었다.

뿐만 아니라 우리 미술사 또한 지금까지 단편적이거나 아니면 부분적인 기술에 머물렀을 뿐 그 전모를 상술하거나 정확한 체계를 세워 이를 집대성한 예가 없다는 것이 숨김없는 말일 것이다. 그리고 그 이유 가운데의 하나가 지금까지 뛰어난 미술품들을 직접 눈으로 보고 연구할 기회가 없었던 데도 있고 보면 이번 2천년전은 우리 국민들에게는 물론이고 외국의 미술 애호가들에게까지도 새로운 인식을 갖게 해줄 것이며 미술인이나 미술사가들에게 있어 특히 크게 깨달은 바가 많을 것으로 믿어 의심치 않는다. ······

그러나 그러면서도 이번 2천년전이 한국 미술의 정수를 유감없이 과시했다고는 볼 수 없고 따라서 이번 전시회에 진열된 것만으로 한국 미술품을 총망라했다거나 남김없이 발굴전시했다고는 볼 수 없는 아쉬움이 남는다는 것을 지적하지 않을 수 없다. 그것은 일본 천리대(天理大)가 수장하고 있는 안견의 〈몽유도원도〉를 비롯해서 몇몇 개인 소장이나 사찰 소장의 이미 알려져 있는 미술품들이 빠져 있을뿐더러 그 밖에도 알려져 있지 않은 많은 뛰어난 명화

와 도자기 불상들이 실제 개인에 의해 깊숙이 비장되고 있는 것을 알고 있는 까닭이다.[8]

《동아일보》의 사설은 당시 〈한국미술 2천년전〉에 대한 우리 사회의 관심이 어느 정도였는지 잘 보여준다. 이 사설을 보면 전시 자체에 대한 대중의 기대감을 비롯해 전시의 의미와 효과 등에 대해서도 비교적 자세히 언급해 놓았다. 이 사설은 우선 새롭게 소개되는 명품들을 감상함으로써 그때까지 접하지 못했던 또 다른 한국미의 면모를 이해할 수 있게 되었다고 말한다. 이는 곧 기획전시를 통해 우리 전통미술과 한국미 등을 새롭게 인식할 수 있게 되었음을 의미한다.

〈한국미술 2천년전〉이 끝난 이듬해인 1974년 6월 정부는 전시 출품작 가운데 일부를 국보 154~179호와 보물 577, 578호로 지정했다.[9] 관람객 수도 화제였지만 출품작들이 대거 국보로 지정됐다는 것도 눈길을 끄는 대목이다. 이는 〈한국미술 2천년전〉이 관람객, 즉 수용자에게 깊은 감동과 화제를 주었기 때문이다. 또한 국립중앙박물관 강당에서 〈한국미술 2천년전〉을 축하하는 송축 연주회(서울대 현악4중주단의 연주)가 열리기도 했다.[10] 국립박물관이 전시 축하 연주회를 연 것은 처음이었다.

이 전시가 전통의 아름다움을 느끼고 인식하는 계기가 되었음을 쉽게 짐작할 수 있다. 정부가 이 출품작들에서 국보와 보물을 대량으로 지정한 것도 이 같은 상황을 반영한 결과다. 국보로 지정된 문화재를 보면, 1971년 공주의 백제 무령왕릉에서 나온 출토품과 조선시대 백자, 분청사기 등이 두드러진다. 무령왕릉 출토품은 많은 사람에게 백제 미술 문화의 역사적 가치와 아름다움을 인식할 수 있는 기회를 제공했다.

백자와 분청사기를 전시하고 국보로 지정한 것도 의미가 크다. 당시는 조선백자의 담백한 아름다움, 분청사기의 자유분방한 아름다움에 대한 관심이 커지기 시작하던 시기였다. 〈한국미술 2천년전〉은 이처럼 대중과의 만남을 통해 백자와 분청사기의 미감을 느끼고 그 존재를 인식하는 계기를 마련했다.

사회적으로 주목을 받거나 학술적으로 중요한 발굴이 이뤄졌을 때 그 출토품을 중심으로 한 전시도 많은 사람에게 영향을 미친다. 대표적인 것이 1970년대 고분 출토 유물의 전시다. 국립박물관 컬렉션의 역사에서 1970년대는 발굴 유물이 대거 유입된 시기였다. 1971년 공주 무령왕릉 발굴, 1973년 경주 천마총 발굴, 1973~1975년 경주 황남대총 발굴을 통해 삼국시대의 대형 고분에서 수많은 유물이 대거 빛을 보게 되었다. 무령왕릉에서 4600여 점, 천마총에서 1만 1000여 점, 황남대총에서 5만 8000여 점이 출토되었다. 이들 출토 유물은 국립박물관의 중요 컬렉션으로 자리 잡았고 한국미의 또 다른 상징으로 받아들여지고 있다.

세 고분의 발굴은 당시부터 사회의 큰 이슈가 되었지만, 이후 지속적인 전시를 통해 대중과 만나면서 한국미 인식의 중요한 역할을 맡아왔다. 무령왕릉 발굴 직후인 1971년 11월 국립중앙박물관에서는 〈무령왕릉 유물 특별전〉을 개최했다. 1974년엔 천마총 출토 유물을 중심으로 〈신(新)발견 신라명보(新羅名寶) 특별전〉을 열었다. 여기엔 천마총 유물 173점, 미추왕릉지구 출토 유물 54점, 계림로 출토 유물 11점 등 모두 238점의 신라 고고유물이 전시되었다. 1975년엔 〈광복 30주년 기념 특별전―98호분 출토품〉을 기획해 황남대총(98호분) 출토 유물 200여 점을 소개했다.

이러한 전시는 모두 1970년대 대형 고분 출토 유물을 통해 새로운 유형의 한국미를 인식하는 과정이었다. 고고학적 발굴은 예상치 못했던 유물이 나온다는 점에서 온전히 새로운 발견이다.[11] 고분에서 나온 각종 고고유물 특히 황금 유물은 한국적 아름다움, 고대사와 전통예술의 관계 등에 대해 좀더 깊이 있는 인식을 제공했다. 출토 유물들을 통해 새로운 차원의 한국미를 만나게 된 것이다.

〈한국미술 5천년전〉과 같은 해외 순회전이 큰 반응을 얻고 이슈가 되었을 때, 귀국 보고전 형식으로 국내에서 전시를 하는 것도 대중의 한국미 인식에 적지 않은 영향을 미쳤다. 1961~1962년 〈한국미술 5천년전〉 유럽 순회전을 마친 뒤 국내에서 〈고미술품 귀국 보고전〉이 열렸다. 1976년엔 〈한국미술 5천년전〉 유럽 순회전을 마치고 돌아와 〈한국미술 5천년전 귀국 보고 전시회〉를 개최했다. 1979년부터 1981년까지 또 한 차례의 〈한국미술 5천년전〉 미국 순회전이 열렸다. 워싱턴, 뉴욕, 보스턴, 샌프란시스코, 클리블랜드, 시카고, 캔자스로 이어진 순회전은 성황리에 끝났고 1981년 〈미국 전시 귀국 보고전〉이 서울에서 열렸다. 이 전시들은 모두 해외 전시의 성과를 되새겨 보면서 한국 고미술품의 아름다움을 음미하고 그 가치를 재인식한다는 취지에서 마련한 것이다. 일본 순회전을 마치고 돌아와 개최한 1976년 〈한국미술 5천년전 귀국 보고 전시회〉는 관람객이 늘어나 전시를 2주 연장하기도 했다.[12]

1960~1970년대 국립박물관의 전시에는 한국미나 전통의 가치를 부각하려는 의도가 깔려 있었다. 국보전(國寶展)이나 명품전(名品展), 한국미술 5천년전과 같은 이름의 전시는 당시의 시대 상황을 반영한 경우가 많았다. 1970년대에 주로 열린 이 같은 전시는 우리 문화의 우수성을 강

조하여 국민에게 문화적 자긍심을 고취하고자 하는 정책적 의도가 숨어 있었다. 이는 박물관과 박물관 전시에 국가 이데올로기가 개입되어 있다는 미셸 푸코와 토니 베넷의 지적과 상통한다. 하지만 이데올로기적 시각과 관계없이 이 전시들은 1960~1970년대 대중이 한국적 미감을 경험하고 전통의 가치와 아름다움을 인식하는 데 중요한 역할을 했다. 컬렉션 전시를 통한 한국미의 재발견 또는 재인식이라고 할 수 있다.

고미술 컬렉션의 과정에서 이뤄지는 전승과 재현 역시 미적 경험의 지속, 전통인식의 지속을 가져오는 수용 과정의 하나다. 근대기 화가 수화 김환기(樹話 金煥基, 1913~1974), 도상봉(都相鳳, 1902~1977), 근원 김용준(近園 金瑢俊, 1904~1967), 구본웅, 이여성은 고미술을 수집·감상하고 그 느낌과 인식 등을 창작활동에 반영했다. 고미술 컬렉션이 이들을 통해 한국적 미감 확산에 영향을 미친 것이다.

대표적인 경우가 김환기다. 김환기는 스스로 도자기 컬렉터였고 그것을 토대로 창작을 했다. 김환기의 작품에 달항아리 등 백자가 빈번하게 등장하는 것이 이런 배경에서다. 컬렉션이라는 행위의 영향 속에서 백자 그림을 그린 것이다. 김환기의 도자기 그림은 달항아리 백자의 아름다움을 전파하고 백자에 대한 인식을 확산하는 데 큰 영향을 미쳤다. 김환기는 유화 작품뿐만 아니라 다양한 책의 표지에도 도자기를 모티브로 한 작품을 그렸다. 이것은 대중과 자주 만나는 계기를 제공했고 이를 통해 많은 사람이 백자에 담긴 한국적 미감을 인식할 수 있었다.

도상봉 역시 백자 등의 영향을 받아 미술창작 활동을 함으로써 고미술 문화재의 미적 가치를 알리고 그 의미와 존재를 인식하는 데 적지 않은 영향을 끼쳤다. 현재 다양한 분야에서 이뤄지고 있는 청자, 백자, 공

예품 제작 및 디자인 문화상품화 작업도 컬렉션의 수용을 통해 전통미를 체험하고 전통을 인식해 가는 과정의 하나다.

컬렉션은 박물관 전시, 전승과 재현, 전문가들의 연구 등을 거치면서 대중에게 수용되고 더욱 공공화(公共化)된다. 그 수용의 결과는 다양하다. 고미술품의 아름다움을 느낄 수도 있고 그 역사적 가치, 전통의 의미를 생각해 볼 수도 있다. 그것을 수집한 컬렉터의 면면과 스토리를 되새겨 보거나 고미술 컬렉션이 탄생한 시대적·문화적 배경과 맥락 또는 그것이 지닌 전통 가치 등을 인식할 수도 있다. 그 수용의 여러 결과 가운데 두드러진 하나는 미적 경험(미적 인식, 한국미 인식)이라고 할 수 있다.

이와 관련해 19세기 말 유럽에서의 중국 미술 인식 과정을 일례로 살펴보겠다. 그 인식의 과정은 유럽에서의 중국 미술 컬렉션과 밀접하게 연결되어 있다. 영국, 프랑스 등 유럽에서 중국의 물건들(장식미술, 도자기, 건축모형, 소조상, 청동기, 직물, 가구 등 중국에서 수집했거나 기념품, 전리품 등으로 얻은 것)이 상품, 기념품, 물품에서 미술품으로 인식되는 과정에 컬렉션과 전시가 자리 잡고 있기 때문이다.

19세기 중반까지 유럽에서는 중국 미술의 존재가 잘 알려지지 않았다. 개인이 수집한 중국 물품들은 1860년대부터 전용 전시 공간에서의 공개 전시와 공개 경매라는 과정을 거치면서 단순한 물건이 아니라 감상의 대상인 미술, 수집의 대상인 미술로 인식되기 시작했다. 새로운 공간에서 전시라는 새로운 형식을 통해 전리품이나 물건이 아니라 미술품이자 컬렉션으로 재해석된 것이다. 공개 경매 역시 이 물품들을 여타 미술품과 동등한 지위로 취급되도록 기여했다.[13] 미술 컬렉터들이 전람회,

전시를 열어 대중에게 선보이기 시작하면 일상적 생활물품이라고 하더라고 미술로 분류되는 것이다. 이는 컬렉션의 수용 과정이 미적 인식의 계기가 된다는 것을 의미한다.

전시는 수용자에게 특정한 기억을 형성한다. 그 감동이나 느낌은 관람하는 사람들의 마음 속에 축적되고 지속적으로 각인된다. 또한 여러 사람에게 전파됨으로써 전시의 출품작들은 미적 대상으로 자리 잡게 된다. 이렇듯 특정 대상을 미적 대상으로 인식하게 하는 것이 바로 컬렉션의 주요 기능 가운데 하나다. 시대적 상황에 따라 긍정적 또는 부정적 평가가 있을 수 있지만 이런 과정을 거쳐야 고미술품 문화재가 미적 인식의 대상 또는 미적 감상의 대상으로 바뀐다.

## 고려청자: 식민지시대 청자 컬렉션의 역설

특정 대상의 옛 물건을 사람들은 어떻게 미술품(고미술품)이나 문화재로 인식하게 될까? 먼저 고려청자를 대표적 사례로 살펴보겠다. 고려청자는 한국의 전통미술을 대표하는 문화재, 한국미를 대표하는 문화재로 가장 먼저 떠올리는 것 가운데 하나다.

### 19세기의 청자 인식

고려청자는 기본적으로 그릇이다. 밥그릇, 국그릇, 술병으로 사용하던 생활용품이었다. 물론 청자 가운데에서도 좀더 모양이 세련되고 디자인이 빼어난 것이 있다. 고려 왕실에서 사용하던 청자는 최상급이었을 것

이고 귀족들은 일반 백성보다 더 좋고 아름다운 청자를 사용했을 것이다. 비록 일상용품이라고 해도 고려 도공들은 어떤 경우엔 자신의 능력과 창의성을 살려 최대한 아름답고 멋지게 청자를 만들었을 것이다. 고려청자는 기본적으로 빼어난 조형미를 갖추고 있다. 그럼에도 청자는 기본적으로는 그릇이었다.

그렇다면 언제부터 고려청자가 한국 전통미술을 대표하는 문화재가 된 것일까? 언제 어떤 과정을 거쳐 한국미의 대표작으로 자리 잡은 것일까? 이에 대한 고찰은 고려청자가 어떻게 미적 가치를 획득하게 되었는지 그 과정을 살펴보는 것이기도 하다.

조선시대에도 청자를 만들고 사용했지만 일반적으로 광범위하게 사용한 것은 분청사기와 백자였다.

충남 태안 앞바다에서 발굴된 고려청자들. 고려시대 때 전남 강진에서 제조한 청자를 배에 실어 개경으로 운반하던 도중 침몰된 것이다.

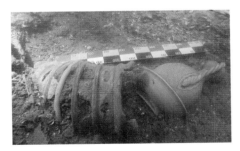

서해 바닷속에서 고려청자가 발견될 때의 모습. ⓒ국립해양문화재연구소.

조선 사람들은 백자의 미감을 더 좋아했고 그렇기에 일상에서도 백자를 사용했다. 개인마다, 집집마다 상황이 달랐겠지만 조선시대에 청자는 생활 현장에서 빈번하게 사용했다고 보기는 어려울 것이다.

물론 조선 후기에도 고려청자의 존재와 가치, 아름다움에 대해 어느 정도 인식하고 있었다. 특히 19세기에 이르면 청자에 대한 인식이 좀더 확산되었다.[14] 이유원의 《임하필기》를 보면, "고동서화 컬렉터인 심상규가 고려시대 안향(安珦)의 집터에서 나온 고려청자를 간직하고 있는데 보배로 여길 정도였으며 이를 신위가 8년간 빌려다 썼다"는 기록이 있다.[15] 다산 정약용(茶山 丁若鏞, 1762~1836)의 《여유당전서(與猶堂全書)》에는 "늦가을 김우희(金友喜)가 향각(香閣)에서 수선화 분재를 하나 보내왔는데 그 화분은 고려 고기(高麗 古器)였다"는 내용이 나온다.[16] 이런 사례로 볼 때, 19세기 문인들 사이에서 옛 기물인 고려청자에 대한 수집과 감상이 다소간 이뤄지고 있었고 고려청자의 미적 가치를 인식하고 있었음을 알 수 있다.[17]

또한 고려청자를 거래한 사례도 보인다.

일본 사람은 고려자기를 좋아하여 값을 아끼지 않는다. 갑신년에 개성 사람 하나가 고총(古塚)을 파 들어가다가 왕릉에서 옥대(玉帶)를 발굴하고 또 운학(雲鶴)이 그려진 반상기 한 벌을 발굴했는데 그 값이 700냥이나 되었다.[18]

우연한 발견을 넘어 거래를 위해 일부러 도굴을 했다는 기록이다. 이유원이 《임하필기》를 탈고한 때가 1871년이니 그 이전부터 고려청자 도굴이 이뤄졌고, 그렇게 도굴된 청자가 값비싼 가격에 매매되고 있었음을 알 수 있다.

일본으로 가는 외교사절의 선물 목록에도 고려청자가 등장한다. 박영효(朴泳孝)의 《사화기략(使和記略)》(1822)에는 일본 사절단이 선물로 고려청

자를 가져갔다는 내용이 나온다. 일본 외무성에 선물 4종을 먼저 보내는데 그 가운데 고려자기가 포함되었다는 내용이다.[19] 당시 조선 정부와 조선인뿐만 아니라 일본인과 같은 외국인들도 청자를 인식하고 수집 욕구가 있었음을 의미하는 것이다. 이렇게 기록을 통한 기억과 실물을 통한 이미지가 연결되면서 조선 말기인 19세기엔 청자에 대해 어느 정도 일정한 관심을 유지했다고 볼 수 있다.[20]

## 수집 대상으로서 청자

앞에서는 조선 후기 특히 19세기에 사람들이 청자를 어떻게 인식했는지를 살펴보았다. 이를 통해 청자의 존재 의미와 가치, 아름다움을 어느 정도 인식하고 있었음을 확인했다. 그러나 청자에 대한 관심이나 향유가 광범위하게 확산했던 것으로 보기는 어렵다.

그런데 19세기 말 청자를 둘러싼 상황에 큰 변화가 찾아왔다. 경성에 들어온 일본인들의 청자에 대한 관심이 급속하게 확산했기 때문이다. 그 무렵 한국에 들어온 일본인 골동상(컬렉터)들은 고려청자를 중심으로 우리 고미술품을 수집하는 데 열심이었다.

일본인에겐 이미 한국의 도자기에 대한 선망이 있었다. 그 역사적 배경은 15~16세기로 거슬러 올라간다. 무로마치(室町) 시대였던 15~16세기 일본 무사들 사이에서는 차 마시는 것이 가장 인기 있는 취미생활이었다. 차를 즐기다 보니 차를 담아 마실 수 있는 좋은 자기 그릇이 필요했다. 그러나 16세기까지 일본은 자기를 만들 만한 기술을 확보하지 못했고 그래서 그들은 우리가 만든 자기 찻사발을 갖고 싶어 했다. 당시 우리의 분청사기 다완(茶碗)과 백자 막사발 다완은 일본인들에게 큰 인

기자에몬 이도다완, 조선 15~16세기, 일본 교토 다이도쿠
지 고호안.

기였다. 그 무렵 일본인들이 수입해
간 조선 막사발 다완 가운데 하나인
기자에몬 이도다완(喜左衛門 井戸茶碗)
(15~16세기 경남 남해안에서 제작)은 현재
일본 국보로 지정되었을 정도다.[21] 청
자와 백자의 나라 조선에서는 하찮게
여겨 막사발이라 불렸던 자기를 일본

인들은 매우 귀중한 찻사발로 여긴 것이다. 이 막사발 이도다완은 일본
교토의 다이도쿠지(大德寺) 고호안(孤篷庵)이 소장하고 있다.

자기를 생산하고 싶은 욕망이 강했던 일본은 임진왜란 때 조선의 도
공들을 일본으로 납치해 갔다. 끌려간 도공 가운데 한 명인 이삼평(李參
平)은 1616년경 규슈(九州) 아리타(有田)에서 백자 제작에 적절한 질 좋은
도토를 발견하곤 일본 최초로 자기를 만드는 데 성공했다. 일본인들이
그렇게 갈망했던 자기를 조선 도공이 만들어 줌으로써 일본 자기 문화
의 역사를 개척한 것이다.

이렇듯 일본인들에게 조선은 자기의 나라였고 조선의 자기(고려청자,
조선백자 등)는 선망의 대상이었다. 이런 역사적 배경으로 인해 19세기 후
반 조선에 들어온 일본인들 특히 골동상이나 고미술 문화재 관련 인사
들은 고려청자를 적극적으로 수집하기 시작했다.[22] 일본인들이 청자를
수집하는 행위는 청자를 무심히 대하던 조선 사람들에게 청자를 다시
인식하는 계기를 제공했다. 특별히 눈길을 주지 않던 청자를 수집의 대
상, 거래의 대상으로 다시 보게 된 것이다.

일본인들은 특히 고려의 수도였던 개성이나 임시 수도였던 강화 등

지를 돌아다니면서 고분을 도굴해 청자를 불법으로 빼돌렸다. 정상적인 수집을 넘어 약탈까지 자행한 것이다. 도굴을 통한 골동품의 매매는 1894년 청일전쟁 이후 일본인 이민이 증가하면서 본격화되었다는 견해가 지배적이다.[23] 이토 히로부미가 1906년 초대 통감으로 부임한 이후, 청자 수집에 열을 올려 도굴품 등 1000여 점이 넘는 청자를 수집했다는 점으로 미루어 러일전쟁 시기인 1904~1905년부터 청자 도굴과 도굴품 거래가 더욱 늘어났음을 알 수 있다.[24] 이 무렵 개성 지역에선 서양인의 도굴도 이뤄지고 있었다. 청자 도굴은 이어 1910~1920년대 전국적으로 확산했다.[25] 고려청자 수집 열기는 제실박물관, 조선총독부박물관이 청자를 소장품으로 구입함으로써 더욱 본격화되었다. 일제는 당시 서양 침략과 약탈에 대해 고려청자를 보호한다는 식민지적 시각으로 이왕가 박물관을 앞세워 도굴된 청자를 수집했다.

1910년대 이후 고려청자는 시장에 많이 나왔고, 또한 가장 인기 있는 고미술품으로 자리 잡았다. 고려청자 등 고미술의 인기가 높아지고 거래가 늘어나자 일본인 골동상들은 1922년 당시 경성부 남촌 소화통(현재 서울 중구 퇴계로 프린스호텔 자리)에 경성미술구락부라는 미술품 경매회사를 만들었다. 이들은 조직적으로 한국의 청자와 각종 고미술품을 수집하고 경매를 통해 청자와 고미술품을 유통시켰다. 1922년 9월부터 1941년까지 20년 동안 260회의 경매가 이루어졌다. 당시 경매에서 인기 있는 거래 대상은 단연 고려청자였다.

조선 말 근대기 개항(1876) 이후 고려청자에 대한 시각은 주로 청자에 주목하였던 일본의 취향에 따라 변화한 부분도 많다.[26] 조선 공예의 미학에 심취한 아사카와 다쿠미(淺川巧, 1891~1931)도 1914년 경성에 처음

들어오자마자 골동상을 찾아 고려청자를 감상했다. 이렇듯 근대기 청자 컬렉션의 수용과 인식에서는 조선에 들어온 일본인들의 수집 열기가 중요한 변수가 되었다. 일본인의 관심이 국내에 영향을 줄 수밖에 없는 상황이었기 때문이다. 1922년엔 도쿄 평화박람회에 고려청자 재현품이 출품되어 인기를 끌었다.[27] 또한 1937년 일본에서 고려청자가 중요문화재, 중요미술품으로 지정되기도 했다.[28]

## 전시 대상으로서 청자

20세기 초 주목할 만한 또 하나의 사건은 1909년 제실박물관의 개관이다. 제실박물관은 일제가 주도해 만들었지만 대중에게 개방했다는 점에서 우리나라 최초의 근대적 박물관으로 평가받는다. 박물관은 고려청자를 비롯한 고미술품을 대량으로 구입해 명정전, 통명전 등 창경궁의 전각 곳곳에서 수집품을 전시했다.[29]

제실박물관 도자기 컬렉션은 당시 지배계급의 호사 취미를 정당화하는 데 기여했다는 지적을 받는다. 도자기 구입에 열을 올려 도자기 도굴을 부추기는 결과를 가져왔다는 비판을 받기도 한다. 이러한 고려청자 열광이 제실박물관의 설립을 통해 식민지 지배를 정당화하는 문화 논리를 만들어 내는 데 기여했다는 비판이다.[30]

제실박물관은 그러나 청자를 바라보는 시각에 큰 충격을 주었다. 박물관이라는 이름하에 진열장이라는 특수한 공간에서 대중이 청자를 만난 것이다. 가정에서, 왕실에서 일상적으로 만나던 청자, 그것도 조선시대의 상황 속에서 백자에 밀려났던 청자가 박물관 전시라는 근대적 제도를 통해 사람들과 만난 것이다. 그때까지 특별하지 않게, 지극히 평범

한 존재로 보아오던 청자가 창경궁 제실박물관에선 특별한 존재로 다가왔음을 의미한다. 평범한 생활용품이었지만 유리 진열장 안에 전시되어 관람객과 만나는 순간, 청자는 특별한 관람의 대상으로 변했다. 그릇을 뛰어넘어 미술품이 된 것이다.

박물관이라는 낯선 공간에서 이뤄진 고려청자 전시는 대중에게 충격에 가까울 정도로 새로운 경험이었고 청자를 바라보는 대중의 인식에 커다란 변화를 가져왔다. 고려청자의 위상이 바뀌었고 청자의 존재 의미가 완전히 탈바꿈하게 되었다. 경성미술구락부가 경매를 앞두고 프리뷰 형식으로 청자를 전시했던 것도 마찬가지 의미를 지닌다. 이것이 바로 고려청자가 미술품으로 인식되는 과정이다. 19세기 말~20세기 초의 고려청자 수집 열기, 시장에서의 거래와 경매, 제실박물관의 고려청자 전시 등에 힘입어 청자는 일상적인 생활용품에서 매매와 전시, 감상의 대상으로 바뀌었다. 이런 과정을 거치면서 당시 사람들은 고려청자를 그릇이 아니라 미술품으로 인식하기 시작한 것이다.[31]

## 그릇에서 미술품으로: 청자의 재인식

고려청자에 대한 관심은 조선 후기에도 있었지만 좀더 광범위하고 대중적으로 청자를 인식하기 시작한 것은 19세기 말~20세기 초로 보아야 할 것이다. 제실박물관과 조선총독부박물관, 경성미술구락부에서의 청자 전시를 감상하면서 청자를 특별한 존재, 즉 미술품으로 인식하기 시작했다. 식민지 지배라는 특수한 상황에서 박물관이라는 근대적 제도에 의해, 고려청자에 미적 가치가 부여되는 과정을 통해 고려청자를 새롭게 인식한 것이다.

고려청자가 생활용품에서 미술품으로 바뀐 것은 일제 식민지정책의 결과물이기도 하다. 그럼에도 고려청자의 위상 변화는 부정할 수 없는 사실이다. 고려청자는 이렇게 미술품으로 바뀌었고 한국의 대표적인 전통 미술품, 한국미(한국적 미감)를 대표하는 문화재로 자리 잡기 시작했다.

19세기 말~20세기 초 고려청자에 대한 새로운 인식은 한국미를 이해하는 데 큰 역할을 했으며 후대로 전승되는 데에도 기여했다. 수정 박병래 같은 도자기 컬렉터가 탄생하는 데 제실박물관 컬렉션이 큰 자극을 주었기 때문이다. 박병래는 제실박물관의 컬렉션을 보면서 청자와 백자의 아름다움을 느끼고 그 가치를 인식하기 시작했고 그 과정을 통해 빼어난 백자 컬렉션을 완성했다.[32] 박병래 컬렉션은 국립중앙박물관에 기증되어 많은 사람에게 백자의 아름다움을 인식할 수 있는 기회를 제공하고 있다.

고려청자는 근대기에 이르러 한국과 일본의 학자들에게 학문적인 관심을 끌게 되었고 인기 있는 수집 대상으로 자리 잡았다. 전시회도 많이 열리고 매매도 성행하기 시작했다. 또한 고려청자를 재현하는 행위도 빈번해졌다.[33] 청자를 재현하기 위해 공방을 설립하고 청자 유약을 연구하는 활동은 1906년경부터 시작되었다. 그 무렵 서울에서 청자연구회가 발족한 뒤 서울과 평양에서 고려청자 재현을 시도했으며 1908년 평양자기회사가 청자 재현에 성공했다.[34] 이왕직미술품제작소(李王職美術品製作所)를 중심으로 많은 청자를 제작했으며 개성이나 경성에서 모조품 공장이 성행하기도 했다.[35] 20세기 초엔 삼화고려소(1908년 설립), 한양고려소(1911년 설립) 등 전국에 10여 개의 청자공장이 있었다. 당시 고려청자를 재현하는 공간을 신고려소(新高麗燒)라 불렀다. 그러나 당시의 전통 자기 재현은

한국 고유의 양식적 특성을 상실하거나 진부한 답습으로 이어져 진정한 의미에서의 복원과 전승문화를 이끌어 내지 못했다는 지적을 받기도 한다.[36] 그러나 이러한 청자의 재현은 고려청자의 미감을 인식하고 이를 통해 청자를 한국미의 대표작으로 받아들이도록 하는 데 크게 기여했다. 20세기 초 시작한 고려청자 재현은 지금까지 이어지고 있다.

1900년 이후부터 1910년 한일강제병합 전후 사이, 고려청자를 바라보는 시각의 변화, 인식의 변화에 따라 청자가 큰 주목을 받았고 이로 인해 청자 연구 및 재현까지 이뤄진 것이다. 전시를 통한 청자 컬렉션의 수용이 이 같은 결과까지 낳은 셈이다.

서양인들 또한 19세기 말~20세기 초 우리의 고려청자에 주목했다. 이 시기에 들어서면서 본격적인 수집과 전시, 감상이 이뤄지기 시작했다. 물론 초창기 서양인의 청자 수집은 한국에 직접 들어와 수집한 것보다는 일본에서 또는 일본인 골동상 등을 통해 수집한 경우가 많다. 그렇지만 고려청자에 대한 인식은 이전과 분명 달라졌다.

19세기 말 미국의 아시아미술 컬렉터였던 에드워드 실베스터 모스(Edward Sylvester Morse, 1838~1925)는 1892년 이전에 상감청자(청자 상감 초화무늬 매병)를 수집했고 이것을 1892년 보스턴 미술관이 다시 구입해 오늘에 이르고 있다. 미국에 나가 있던 일본 야마나카 상회(山中商會)를 통해 작품을 구입한 찰스 랭 프리어(Charles Lang Freer)는 19세기 말~20세기 초에 활동한 청자 컬렉터였다. 그는 130여 점의 고려청자를 수집했다. 이는 당시 서양인 컬렉터로서는 적지 않은 양이라고 할 수 있다. 이 컬렉션은 현재 프리어 새클러 갤러리 소장품으로 되어 있다.[37] 보스턴 미술관의 한국 도자 컬렉션의 핵심이 된 찰스 베인 호이트(Charles Bain

Hoyt, 1889~1949) 컬렉션도 1900년대 서양인의 청자 컬렉션 가운데 하나다.[38] 찰스 베인 호이트는 한국을 찾은 적이 없었고 일본을 통해 고려청자를 수집했다.[39] 이 경우, 일본의 시각과 인식은 서양인들의 고려청자 수집에도 영향을 미쳤다고 볼 수 있다.

## 조선백자와 소반: 아사카와 형제의 한국 사랑

앞에서 19세기 말~20세기 초 사람들이 어떤 과정을 거쳐 고려청자를 한국미의 대표작으로 인식하게 되었는지에 대해 살펴보았다. 근대기의 청자 인식은 대체적으로 1910년대에 정착되어 갔다. 이번엔 조선백자와 목가구 소반에 대한 인식이 정착해 가는 과정, 즉 백자와 소반을 미적 대상으로 받아들이는 과정을 살펴보겠다.

백자와 소반을 새롭게 인식하는 과정을 보면 1920~1930년대 일본인 민예연구가 야나기 무네요시와 조선에서 살았던 일본인 아사카와 형제의 역할이 컸다. 그들이 백자와 소반을 수집하는 과정, 그 결과물인 백자와 소반 컬렉션, 그리고 이를 둘러싼 다양한 활동이 중요한 역할을 했다.

일본인 아사카와 노리타카(淺川伯敎, 1884~1964)는 조선의 공예에 이끌려 1913년 조선에 들어와 소학교 교사로 일하면서 도자기 연구조사를 병행했다. 1919년 일본으로 돌아가 조각 창작에 몰두하다 1922년 다시 조선으로 돌아와 도자기 수집과 연구에 매진했다. 동생 아사카와 다쿠미는 어려서부터 나무를 좋아해 조선의 숲을 연구하고 보존하겠다는 생각으로 1914년 조선에 들어왔다. 조선총독부 산림과 임업시험장 기수로

일하면서 조선의 백자와 소반에 심취해 이에 대한 조사와 연구에 헌신했다. 평생 경성에서 살다 1931년 삶을 마쳤다.

야나기 역시 조선백자의 미를 예찬했다. 그가 조선의 도자기에 빠지게 된 것은 1916년 아사카와 노리타카로부터 선물받은 조선백자가 결정적인 계기였다. 야나기가 1916년 조선으로 건너온 것도 이런 인연 때문이었다. 야나기는 경성에 들어와 아사카와 다쿠미의 집에 묵으면서 조선의 공예에 눈뜨기 시작했다.

## 야나기-아사카와 형제와 조선민족미술관 컬렉션

야나기 무네요시와 아사카와 형제는 민예(民藝)에 대한 관심을 바탕으로 조선의 공예에 매료되었다. 이들은 1920년대 들어 민예품을 수장 전시할 수 있는 조선민족미술관을 건립하기로 뜻을 모았다. 야나기는 이듬해인 1921년 《시라카바(白樺)》 1월 호에 〈조선민족미술관의 설립에 대해(朝鮮民族美術館の設立に就て)〉라는 글을 게재했다. 이 글에서 야나기는 "나는 먼저 여기에 민족예술로서 조선의 맛이 우러나오는 작품을 수집하려고 한다. 어떠한 의미에서도 나는 이 미술관을 통해 사람들에게 조선의 미를 전하고 싶다"고 설립 목적을 소개했다. 이어 건립 기금을 마련하기 위해 부인 야나기 가네코(柳兼子)와 함께 경성, 개성, 평양, 진남포에서 음악회와 강연회를 개최했다. 이를 통해 약 2년 만에 9480엔을 모았다.[40] 당시 《동아일보》는 음악회와 강연회를 대대적으로 보도했고[41] 문예지 《폐허(廢墟)》의 동인인 소설가 민태원(閔泰瑗)은 가네코를 주인공으로 삼아 〈음악회〉라는 소설을 쓰기도 했다.

이들은 조선민족미술관에 필요한 조선 도자기와 소반 등 일상 공예품

과 민화 등을 수집하기 시작했다. 야나기 무네요시와 아사카와 다쿠미는 1921년 여름 경성의 골동상을 찾아다니며 박물관에 전시할 공예품 300여 점을 수집했다.[42]

이들은 전시와 매체를 통해 계속 백자를 소개했다. 1921년 일본 도쿄에서는 〈조선민족미술전람회〉를 개최했고 《시라카바》 1922년 9월 호를 조선 도자기 특집으로 꾸몄다. 다음 달인 1922년 10월엔 경성에서 〈이조(李朝) 도자기 전람회〉를 개최했다. 이 도자전은 조선민족미술관의 이름으로 개최한 행사였다. 당시 전시에는 개관 준비 중인 조선민족미술관의 도자기 컬렉션 가운데 400여 점이 선보였다. 관람객은 1200여 명이었고 이 가운데 3분의 2가 한국인이었다. 이 전시가 열리는 동안 야나기 무네요시와 아사카와 형제는 조선의 도자기에 관해 강연을 하기도 했다.[43]

야나기 무네요시와 아사카와 형제의 노력에 힘입어 조선민족미술관은 1924년 경복궁 집경당에 문을 열었다. 조선민족미술관의 컬렉션은 백자, 분청사기의 도자기를 비롯해 소반, 사방탁자, 책상, 문갑, 장롱 등의 목공예품, 금속공예품, 석공예품 등으로 구성되었고 이 가운데 도자기만 1000여 점이 넘었다고 한다.[44] 국내 최초의 사립박물관이었던 조선민족미술관은 봄가을에 한 차례씩 전시회를 개최했다. 1924년 4월의 〈조선민족미술관 개관전〉, 1926년 10월 〈이조미술전(李朝美術展)〉, 1928년 7월 〈조선도자기전〉, 1932년 4월 〈조선민족미술관전〉 등이 대표 전시회였다.[45]

야나기와 아사카와 형제는 수집, 전시, 출판, 강연, 미술관 건립 등 다양한 방식을 통해 백자와 소반 등 조선 공예의 가치와 아름다움을 세상

에 노출시켰다. 이러한 과정을 거치면서 일상 공예품에 숨겨진 아름다움이 부각되었고 사람들은 조선 공예의 아름다움과 가치에 주목하기 시작했다. 조선민족미술관 설립을 도운 최복현(崔福鉉)은 아사카와 다쿠미가 세상을 떠난 뒤 그를 추모하면서 "두 분 덕분에 우리 도자기와 그림을 다시 보게 되었다. ……조선의 옛 병, 항아리, 쟁반 등 그 아름다움과 깨끗한 미에 넋을 잃고 말았다"고 말한 바 있다.[46] 이는 조선 공예의 미감에 대한 새로운 인식이었다. 즉 조선의 백자와 소반 등 일상적 공예품을 미적 대상으로 인식하기 시작한 것이다. 동시에 일본 도예계가 한국미를 인식하는 계기로 작용하기도 했다.[47]

아사카와 노리타카는 일제 패망 이후 조선민족미술관 컬렉션이 송석하(宋錫夏)가 세운 국립민족박물관에 통합되는 데 크게 기여했다. 그뿐만 아니라 노리타카는 자신이 수집한 공예품 3000여 점과 도편(陶片) 30상자를 조선민족미술관에 기증했다.[48] 조선민족미술관이 소장한 컬렉션은 총 3000여 건이었고 지금은 이 가운데 약 2000건이 국립중앙박물관에, 나머지 약 1000건이 지방의 국립박물관에 소장되어 있다.[49] 조선민족미술관이 국립민족미술관을 거쳐 국립박물관으로 이어질 때 넘어온 컬렉션은 6·25 전쟁 이전 기준으로 3139건 5301점이었다.[50]

이들의 컬렉션과 일련의 행위는 조선의 도자기와 공예품을 미적 대상으로 인식하게 하는 데 크게 기여했다.

## 1920~1930년대 백자의 인식

1920~1930년대는 조선백자에 대한 인식이 본격적으로 이뤄진 시기였다. 백자에 대한 미적 인식은 청자에 대한 미적 인식보다 시기적으로 늦

었다. 당시 백자는 실제 생활에서 사용하던 생필품이었기에 굳이 특별한 대상으로 바라볼 필요가 없는 상황이었다.[51] 주변에서 너무 쉽게 발견할 수 있는 생활용품이어서 그 가치를 발견하기 어려웠다는 말이다. 이는 어느 정도의 희소성이 있어야 가치에 주목하게 된다는 것을 반증하는 사례이기도 하다.

당시 아사카와 노리타카는 조선백자의 미의식으로 눈을 돌린 선구자였다.[52] 그는 백자와의 첫 만남을 이렇게 기록했다.

그러던 어느 날 밤 경성의 고물상 앞을 지나가는데 여기저기 흩어져 있는 고물 사이 전등불 아래 하얀 항아리가 있었다. 그 둥근 자체에 마음을 빼앗긴 나는 멈춰 서서 한참을 들여다보았다. ……고려청자는 차가운 과거의 아름다움이지만 이 백자 항아리는 지금 피가 통하는, 살아 있는 친구다. 드디어 나의 눈이 열렸다. 진정 아름다운 것을 보았다.[53]

아사카와 노리타카는 이렇게 경성의 골동상에서 백자 항아리를 보고 곧바로 백자의 미에 빠져들었다. 노리타카는 《시라카바》 1922년 9월 호에 〈조선 도자기의 가치 및 변천에 관하여〉라는 논문을 발표했다. 이 무렵부터 조선의 백자를 본격적으로 연구하기 시작한 것이다. 그는 일본으로 건너간 조선 다완의 분포 현황을 조사하고 한반도 곳곳의 가마터를 조사했다. 경성의 조선도기연구회에서 연구원 역할을 수행하기도

서울 망우역사문화공원(옛 망우묘지공원)에 있는 아사카와 다쿠미의 무덤.

했다. 1930년 《부산요(釜山窯)와 대주요 (對州窯)》를 출간했고 1934년 7월엔 도 쿄에서 〈조선 고도기 사료전(朝鮮 古陶 器 史料展)〉을 개최했다.[54] 노리타카는 1946년 일본으로 돌아간 이후에도 일 본에서 조선의 도자기 관련 서적을 출 간하는 등 조선 도자기 인식의 확산에 기여했다.

아사카와 노리타카는 그가 수집한 백자 청화 추초무늬 항아리(白磁青華秋 草文壺)를 1916년 야나기 무네요시에게 선물한 것으로 알려져 있다. 이 백자 는 야나기 무네요시가 조선을 방문하 는 계기를 마련했고 이를 통해 야나기 는 백자와 조선 공예의 미를 만나게 되 었다. 결국 노리타카 컬렉션이 야나기 의 백자 인식을 촉발해 이것이 대중의 백자 인식으로 확산하는 데 기여한 것 이다. 현재 이 청화백자는 야나기가 설 립한 일본민예관(日本民藝館)에 소장되 어 있다. 1970년대 미국 하버드대학 포 그 박물관이 수집한 도자기 조각 컬렉 션도 노리타카가 수집한 것들이다.[55]

아사카와 노리타카가 야나기 무네요시에게 선물한 백자 청 화 추초무늬 항아리, 18세기, 일본민예관. 야나기 무네요시 는 이 백자에 매료되어 조선의 미술을 연구하기 시작했다.

아사카와 다쿠미의 삶을 그린 영화 〈백자의 사람: 조선의 흙이 되다〉 포스터.

동생인 아사카와 다쿠미 역시 조선 도자에 관심을 두었다.[56] 아사카와 다쿠미는 《조선도자명고(朝鮮陶磁名考)》를 출간했다. 이 책이 나온 것은 그가 세상을 떠난 지 5개월 뒤인 1931년 9월이었다. 다쿠미가 조선에서 10여 년 동안 도자에 대해 조사 연구한 내용을 담은 책이다. 다쿠미의 이러한 노력은 조선백자가 담고 있는 담백의 미, 실용의 미를 드러냄으로써 당시 사람들이 백자의 미감을 인식하는 데 적지 않은 영향을 미쳤다.

고려청자를 선호했던 야나기 무네요시는 1930년대 들어 조선백자와 조선 다완에서 동양의 미를 발견하고 이에 경도되기 시작했다. 야나기는 이러한 인식의 변화를 토대로 1950년대 자신의 민예론을 서양에 전파했고 그 과정에서 조선백자와 다완의 미학도 함께 전했다.[57]

이러한 분위기는 대중의 백자 인식에 영향을 주었다. 이러한 분위기에 힘입어 1930년대 수정 박병래와 같은 컬렉터가 열정적으로 조선백자를 수집했다. 간송 전형필이 1936년 11월 경성미술구락부 경매에서 백자 청화철채동채 풀벌레무늬 병을 치열한 경합 끝에 1만 5000원에 구입한 것도 1930년대의 백자에 대한 인식이 확산하던 시대 상황과 무관하지 않다.[58]

### 소반의 재인식

조선민족미술관 컬렉션에는 소반이 포함되어 있었다. 야나기 무네요시와 아사카와 다쿠미는 소반에 관심을 갖고 수집했다. 당시 가정에서 흔하게 사용하던 생활용품 소반을 직접 수집한 것은 매우 이례적이었다. 이들은 소반을 수집하고 감상하는 과정에서 소반에 담긴 조선의 미감을

발견했다. 다쿠미는 이 같은 관심과 컬렉션을 바탕으로 1929년 3월 일본에서 《조선의 소반(朝鮮の膳)》을 출간했다. 소반의 역사와 지역별 특성, 형태에 따른 종류, 소반의 재료(목재)와 용도, 도료(塗料), 제작 순서 등에 관한 내용을 담았다. 다쿠미는 특히 여기에 자신이 수집한 소반의 사진과 관련 삽화를 넣어 보는 이의 이해를 도왔다.

책에 소개한 소반들은 아사카와 다쿠미가 야나기와 함께 수집한 것이다. 《조선의 소반》에서 다쿠미는 소반의 특징을 이렇게 설명했다.

조선의 소반은 순박한 아름다움에 단정한 모습을 지니고 있으면서도 우리들의 일상생활에 친숙하게 봉사하며 세월이 흐를수록 아취를 더해가니 올바른 공예의 표본이라 부를 수 있다. 이 책에서 특별히 소반을 그 대상으로 고른 것도 그러한 점 때문이다.[59]

야나기 무네요시는 《조선의 소반》 맨 뒤에 발문을 써넣었다. 소반의 특징과 가치에 대한 야나기의 인식을 이해할 수 있는 대목이다.

삽화에 들어 있는 소반의 대부분은 실제로 자네(다쿠미)와 내가 조선민족미술관을 위해 모은 것이었지. ……멋으로 말하자면 동양의 가구류 중에서 특별한 것이라네. 그것은 특히 우리 일본인의 눈에는 아름답게 비치지. 왜냐하면 작품에 조용함이 깃들어 있기 때문이라네. 생활을 온화하게 하고 마음을 끌어당기는 친근함이 있기 때문이라네. 일상생활을 이렇게까지 윤택하게 해주는 작품은 세상에 그리 흔하지 않다네. 더구나 종류의 변화에서 얼마나 풍부한가. 장롱에서부터 책상과 궤짝과 시렁 또는 소도구에 이르기까지 형태

5
고미술 컬렉션을 통한 한국미 재인식

185

아사카와 다쿠미와 야나기 무네요시가 수집한 조선 소반, 19세기, 일본민예관. 아사카와 다쿠미의 《조선의 소반》 표지 사진으로 실렸다.

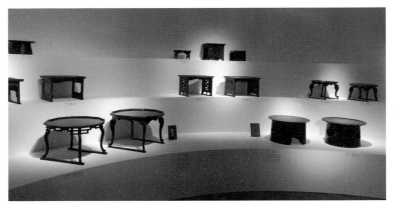

이화여대 박물관의 조선시대 소반 전시 모습.

아모레퍼시픽 미술관의 조선시대 소반 전시 모습.

가 실로 다양하다네. 어떤 상상의 날개를 펼쳐서 이런 변화를 만들어 낸 것일까? 수공예에 대한 그 국민의 놀랄 만한 본능을 말해주고 있다네.[60]

다쿠미의 이 책은 발간 이후 동시대 사람들에게 소반을 새롭게 인식하는 계기를 제공했다. 발간 2년 뒤 홍순혁은 《동아일보》 1931년 10월 19일 자에 〈아사카와 다쿠미 지음 《조선의 소반》을 읽고〉란 글을 발표했다.

조선의 미술공예에 대한 연구가 조선인이 아니라 외국인에게서 더 왕성하다는 사실을 인정하지 않을 수 없다. ……조선의 미술공예 중에서 가장 세상 사람들의 이목을 끄는 대상은 도자기다. ……그런데 근래 도자기 외에도 차츰 그 가치를 인정받는 것이 있으니 바로 목공예품이다. ……나는 조선의 미술공예에 관심이 있으면서도 아직 이 책을 읽지 않은 학도라면 꼭 한 번 읽어보기를 권한다. 그러나 저자의 참뜻이 우리로 하여금 새것을 모방하기보다는 이미 지니고 있는 좋은 것을 지키게 하는 데 있다는 점에 비추어 볼 때, 이 책의 독자층은 미술공예에 관심을 갖는 사람에 국한되지 않는다는 점을 말해둔다.[61]

이 글에서 드러나듯 《조선의 소반》 출간은 당시 조선에서 소반을 새롭게 인식하는 데 영향을 미쳤다. 그것은 조선 소반에 대한 다쿠미의 개인적인 관심과 애정뿐만 아니라 소반에 대한 조사·연구 및 소반 컬렉션이 있었기에 가능한 일이었다. 앞서 말한 것처럼 아사카와 다쿠미와 야나기 무네요시의 소반 컬렉션은 조선민족미술관으로 이어져 대중에게 영향을 미친 것으로 해석할 수 있다.

## 조선 공예 인식의 두 측면

야나기는 조선의 역사를 '비애미(悲哀美)'로 인식했다. 조선의 공예를 사랑하고 그 미학과 가치를 높이 샀지만 조선의 역사를 쇠락의 역사로 보고 거기에서 비애의 미를 찾은 것이다. 야나기 무네요시의 이러한 백자 인식과 공예 인식은 일제 식민지 정책의 일환으로 활용되었다. 일본 정부가 야나기 무네요시의 조선미감을 적극적으로 홍보한 것도 이러한 맥락에 맞닿아 있다. 조선총독부는 조선미감을 조선의 열등, 패배, 피지배 등의 이미지로 연결해 식민지 상황을 정당화하는 데 활용했다. 백자의 미학, 백자의 인식에 식민지 이데올로기가 개입된 것이다.[62] 이는 부정할 수 없는 엄연한 사실이다. 그러나 정치적인 측면이 분명 존재한다고 해서 대중이 백자의 미감을 반드시 정치적으로 받아들이는 것은 아니다. 백자 자체의 미감을 그대로 받아들일 수 있고 이것이 반복되면서 백자의 미학으로 자리 잡고 후대로 전승된다.

아사카와 노리타카와 아사카와 다쿠미 형제의 조선 공예에 대한 인식은 본질적으로 야나기 무네요시의 공예 인식과 차이점을 지닌다. 아사카와 형제와 야나기의 근본적인 차이점은 현장과 생활에 있다. 아사카와 형제는 도자의 현장, 가마터 등을 직접 조사하고 소반의 제작 과정 등을 모두 조사 연구했으며 이것을 사용하고 있는 사람들의 삶을 찾아다녔다. 그래서 아사카와 노리타카는 백자의 미는 비애의 미가 아니라 낙천적 미의식에서 나온 것으로 보았다. 조선 민중의 시각으로 백자를 바라보았기 때문에 가능한 일이었다.

아사카와 노리타카는 이처럼 생활 미술로서의 공예의 가치, 역사적 배경, 삶과의 관계 등을 깊이 있게 이해했다. 아사카와 형제가 조선총

독부 식민정책에 반대의 뜻을 표하고 조선민족미술관의 명명 과정에서 조선총독부의 반대를 무릅쓰고 민족이란 표현을 넣은 것도 현장과 삶 속에서 나온 것이다. 아사카와 다쿠미는 일본인이 개최하는 조선물산 공진회를 두고 일본에 의한 조선 전통문화 파괴 행위라고 비판하기도 했다.[63]

이런 점에서 아사카와 형제의 공예 인식은 주목을 요한다. 식민지시대 아사카와 형제의 공예품 수집과 그 컬렉션, 이를 토대로 한 공예 인식은 비교적 건강하고 객관적이었다. 이는 아사카와 다쿠미의 《조선도자명고》 맺음말에 잘 드러난다.

> 과거 조선에는 각각의 시대에 세계에서 독보적이라 할 수 있는 훌륭한 도자기가 있었다. 도자기 정도를 세계에 자랑한다고 하면 시시하다고 말할 사람이 있을지는 모르겠지만, 앞에서도 말한 바와 같이 전체가 번성하지 않고 도자기만 잘 만들어질 수 없는 일이다. 그러므로 이 훌륭한 도자기를 만들어 낸 것이 전체 번성의 강력한 증거가 된다는 점을 잊어서는 안 된다. ……지금 현 시점에서 만들어 내야 할 도자기가 어떤 것이 될지는 상상하기 힘들다. 단지 우리들에게 부과된 임무가 있다. 그것은 이 국토에 풍부하게 있는 원료와 이 민족이 지니고 있는 기능을 시대의 요구에 따라 만들어 낼 수 있도록 기도하고, 생각하고, 일을 해야 한다는 것이다.[64]

야나기 무네요시의 민예론이 현장과 유리된 직관으로서의 인식, 피상적이고 일본적인 인식이었다면[65] 아사카와 형제의 인식은 현장 중심의 시선, 생활자로서의 시선에서 나온 것이다. 그렇기에 이를 두고 "필드워

크에 의한 연구, 즉 골동품상이나 가마터에서 사물을 보고 다닌 것뿐만 아니라, 생활자인 조선 민중의 마음에 친밀하게 접하는 조선 전통공예 연구의 방법에 도달한 것"이라는 평가가 나온다.[66] 조선민족미술관 역시 이러한 이중적 측면을 지닐 수밖에 없었다. 일제 식민정치의 이념에 부합하는 장(場)이면서 동사에 조선의 미를 인식할 수 있는 공간이었기 때문이다.[67]

## 백자 달항아리: 컬렉터 김환기의 문학적 명명[68]

### 김환기의 백자 컬렉션

백자 달항아리는 많은 사람이 좋아한다. 뽀얀 유백색과 단순한 형태, 그 넉넉함과 자연스러움을 응시하다 보면 어느새 무심(無心)의 사유에까지 이르게 된다. 이러한 형태의 백자는 중국과 일본에선 발견할 수 없는 것이기에, 사람들은 달항아리를 두고 한국적 미감이라고 말한다. 그래서인지 백자 달항아리의 재현 및 재창조는 물론이고 달항아리를 소재로 삼거나 달항아리 이미지를 차용한 예술작품이 끝없이 생산되고 있다.

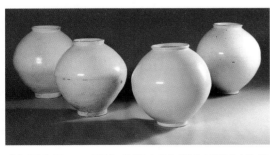

백자 달항아리들. 2005년 국립고궁박물관 백자 달항아리 특별전 출품작들이다. ⓒ문화재청.

백자 달항아리는 17세기 후반부터 약 100년 동안 만들어졌다. 그러곤 제작이 이어지지 않았다. 조

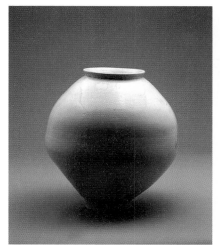
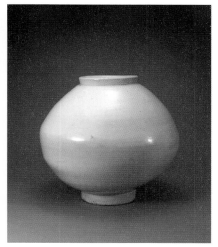

백자 달항아리, 국보 262호, 조선 18세기, 용인대 박물관.

백자 달항아리, 조선 18세기, 호텔프리마 박물관. 미술컬렉터인 이상준 호텔프리마 대표가 2007년 뉴욕 크리스티 경매에서 127만 2000달러에 구입한 것이다.

선시대 백자의 역사에서 보면 달항아리는 그리 긴 역사를 점유하지 못했다. 그렇다 보니 그동안 도자사 연구에서 큰 비중을 차지하지 못한 것도 사실이다. 조선 후기 백자나 백자 항아리(白磁壺) 연구는 많이 이뤄졌으나 백자 달항아리만을 독립적으로 다룬 학술논문은 거의 없다. 백자 달항아리는 백자나 백자 항아리 연구논문 속에서 부분적으로 다뤄졌을 뿐이다. 조선시대 백자 역사 속에서 제작 기간이 그리 길지 않은데다 현재까지 전해오는 조선시대 달항아리 자체가 그리 많지 않기 때문이다.

　그런 백자 달항아리가 20세기 중반 이후 많은 사람의 사랑을 받으며 한국미의 상징으로 자리 잡은 것은 어떤 배경에서일까? 여기엔 백자 컬렉터이자 20세기 대표 화가인 수화 김환기의 열정과 심미안이 숨어

있다.

미술 공부를 위해 일본으로 유학을 간 김환기는 1937년 귀국한 뒤 1940년대 중반 무렵부터 조선백자에 빠져들었다. 그는 1944년 서울에서 잠시 종로화랑을 경영하면서 골동상과 백자를 만났고 이후 열정적으로 백자를 사들였다. 김환기는 1963년에 쓴 에세이에서 이렇게 회고한 바 있다.

한때는 항아리 속에서 산 적이 있다. 온통 집안 구석구석에 항아리가 안 놓여진 구석이 없었으니 우리 집을 일러 항아리집이라 부른 사람도 있었던 것 같다. 하나둘 사들인 것이 대청 화실 그리고 마당까지 번져가게 되니 아무리 항아리광(狂)이 된 사람이지만 좁은 집에 골치가 아닐 수 없어 이젠 다시 사들이지 않아야겠다고 몇 번이고 결심했던 것을 지금도 기억하고 있다.

그러나 시중에 나가면 자연히 골동품 가게로 발길이 향해졌다. 들르면 으레 한두 개 점을 찍고 나오게 됐으니 흡사 내 항아리 취미는 아편중독에 지지 않았다. 그래서 다락, 광, 시렁 위에까지 이 많은 항아리들을 포개어 쌓아

1954년 당시의 서울 성북동 김환기 아틀리에 내부. 곳곳이 백자로 가득하다.

놓게 되었으니 이제 생각해도 내 청춘기는 항아리열(熱)에 바쳤던 것만 같다.[69]

김환기는 당대의 유명한 백자 컬렉터였다. 6·25 전쟁으로 인해 그의 백자 컬렉션이 많이 부서지고 없어졌지만 그래도 1954년

김환기, 〈백자와 꽃〉, 1949, 캔버스에 유채, 40.5×60cm, 환기미술관. ⓒ환기미술관.

김환기, 〈항아리〉, 1955~1956, 캔버스에 유채, 65×80cm, 개인 소장.

에 촬영한 김환기의 아틀리에 사진을 보면 책장에 조선백자가 가득하다. 여기엔 둥글고 큼지막한 달항아리도 있다. 김환기는 백자에 심취해 수집을 하고 이어 백자의 미학을 발견하고 그 미학을 그림으로 구현하고자 했다. 다음은 김환기의 1955년 기록이다.

내 뜰에는 한아름 되는 백자 항아리가 놓여 있다. ……몸이 둥근 데다 굽이 아가리보다 좁기 때문에 놓여 있는 것 같지 않고 공중에 둥실 떠 있는 것 같다. 희고 맑은 살에 구름이 떠가도 그늘이 지고 시시각각 태양의 농도에 따라 청백자 항아리는 미묘한 변화를 창조한다. 칠야삼경(漆夜三更)에도 뜰에 나서면 허연 항아리가 엄연하여 마음이 든든하고 더욱이 달밤일 때면 항아리가 흡수하는 월광(月光)으로 인해 온통 내 뜰에 달이 꽉 차 있는 것 같기도 하다.[70]

조선백자를 통해 미에 눈떴다고 하는 김환기는 1940~1950년대 열심히 백자 그림을 그렸다. 〈백자와 꽃〉, 〈항아리〉, 〈새와 항아리〉, 〈항아리와 매화〉, 〈항아리와 여인〉 등 그의 백자 그림들은 모두 걸작으로 전해온다. 김환기가 백자를 그린 것은 그가 백자 컬렉터였기에 가능한 일이었다.

### 달항아리 명명과 미감의 재인식

김환기의 그림을 보면 백자가 달인 듯하고 달이 백자인 듯하다. 백자와 달의 구분이 무의미하다. 그런데 이 지점이 중요하다. 김환기가 백자 항아리와 달을 연결시킨 것이다. 김환기에 의해 백자와 달이 만나면서 달항아리라는 이름이 태어났기 때문이다. 사실, 백자 달항아리의 원래 이

름은 그게 아니었다. 1950년대 초까지만 해도 큰 항아리라고 해서 백자대호(白磁大壺) 또는 둥근 원 모양이라고 해서 백자원호(白磁圓壺)라고 불렀다.

1950년대 서울에서 구하산방(九霞山房)이라는 골동가게를 운영한 홍기대(洪起大)의 증언을 들어보자. 6·25 전쟁이 끝난 1953년 무렵의 상황이다. 당시 골동상에서 백자를 즐겨 찾은 사람으로는 화가 도상봉과 김환기가 가장 대표적이었다고 한다.

> 수화(김환기)가 도자기를 사기 시작한 것은 해방 이후로 …… 백자 항아리 중 일제 때 둥글다고 해서 마루츠보(圓壺)라고 불렸던 한 항아리를 특히 좋아해 그가 달항아리라고 이름 붙였다. 키가 크고 점잖은 사람으로 명동에서 항아리를 사면 그걸 가슴에 안고 성북동까지 걸어갔다.[71]

홍기대의 증언에 따르면, 1950년대 김환기는 커다랗고 둥근 백자대호를 처음 백자 달항아리로 이름 붙였다. 이어 1960년대 들어 달항아리라는 명칭은 대중에게 전파되기 시작했다. 특히 김환기와 교유하던 미술사학자 혜곡 최순우(훗날 국립중앙박물관장)는 달항아리라는 용어를 자주 사용했다. 그는 1963년 《동아일보》에 〈잘 생긴 며느리〉라는 제목의 기고를 통해 달항아리라는 용어를 공식적으로 사용했다.

> 나는 신변(身邊)에 놓여 있는 이조백자(李朝白磁) 항아리들을 늘 다정한 애인 같거니 하고 생각해 왔더니 오늘 백발이 성성한 노감상가(老感賞家) 한 분이 찾아와서 시원하고 부드럽게 생긴 큰 유백색 달항아리를 어루만져 보고는 혼

잣말처럼 "잘 생긴 며느리 같구나" 하고 자못 즐거운 눈치였다. ……수일 전에는 수화(樹話, 김환기) 형이 찾아와서 항아리 이야기를 하던 끝에 …… 수화 형 말이 "글을 쓰다가 도무지 상(想)이 떠오르지 않을 땐 앉은 채로 손에 닿는 가까운 항아리를 쓱 한 번 어루만져 보면 저절로 좋은 생각이 떠오른다" 하면서 한바탕 폭소(爆笑)를 하고 갔다.[72]

김환기가 백자를 그린 것도 중요하지만 그가 달항아리로 이름 붙인 것은 매우 의미심장하다. 달항아리라는 새로운 이름이 백자대호의 운명을 바꿔놓았기 때문이다. 백자대호와 백자 달항아리라는 명칭을 서로 비교해 보면 쉽게 이해할 수 있다. 동일한 대상을 부르는 말이지만 다가오는 의미와 정감은 사뭇 다르다. 백자대호라는 명칭은 백자의 크기만을 감안한 이름이다. 백자원호라고 하면 백자의 형태만을 보여줄 뿐이다. 그렇기에 백자대호나 백자원호는 형식적이다. 이와 달리 달항아리라는 명칭은 둥근 형태뿐 아니라 달이 지니고 있는 문학적·예술적·철학적 이미지를 함께 연결시켜 준다.

대중이 달항아리라고 부르는 순간 달에 얽힌 다양한 이미지가 연상되어 떠오르게 된다. 개인의 추억과 낭만은 물론이고 예로부터 전해오는 문화적·역사적·민속적 기억의 흔적들이 사람들의 뇌리에 떠오르게 된다. 누군가는 둥근 달에서 절구질하는 옥토끼를 떠올릴 것이고, 누군가는 이태백이 놀던 저 밝은 달을 떠올릴 것이다. 어디 이뿐인가. 뒷동산에 올라 대보름달을 보고 갈망했던 그 무언가가 떠오를 것이고, 언젠가 읽었던 달에 관한 시나 언젠가 감상했던 달을 소재로 한 그림이 떠오를 것이다. 달항아리라는 명칭과 이미지는 이렇게 개인의 다양한 추억을

불러일으킨다.

달항아리라는 명칭은 백자대
호나 백자원호보다 훨씬 더 감
동적이고 깊이와 여운이 있다.
사람들이 백자대호를 어떻게 받
아들이는지의 관점에서 보면 이
는 매우 중요한 일이 아닐 수 없
다. 백자대호나 백자원호로 불

현대 작가들은 조선시대 백자 달항아리를 다채롭게 변주해 새로운
예술품으로 재창조한다. 국립현대미술관 서울관 아트숍에서 판매
중인 현대도예가 박선영의 모란 달항아리.

릴 때보다 달항아리로 불릴 때, 대상에 대한 인식과 호감을 훨씬 더 심
화시켰기 때문이다. 백자를 달의 이미지와 연결시킨 것은 지금 생각하
면 별것 아닐 수 있다. 하지만 백자의 감상과 수용(受容)의 역사에서 보
면, 마치 콜럼버스의 달걀 같은 것이다.

김환기는 백자의 가치와 미학을 전파하는 데 크게 기여했다. 사람들은
김환기가 남긴 백자 그림에서만 그 흔적을 발견해 왔다. 하지만 그보다
더 중요한 흔적은 그가 화가이기에 앞서 열정적인 백자 컬렉터였다는
사실이다. 오늘날, 백자 달항아리는 한국미를 상징한다. 그런데 그 이름
이 그냥 백자대호였다면 지금과 같은 감동을 주지 못할 것이다. 17세기
말~18세기에 만든 둥글고 커다랗고 뽀얀 항아리를 지금도 백자대호,
백자원호로 부른다면 대중은 이 항아리를 지금처럼 좋아하지는 않을 것
이다.

이 백자를 두고 달항아리라고 부르는 순간 그 의미와 미학, 감동과 여
운은 확연히 다르게 다가온다. 백자대호의 수용의 측면에서, 달항아리
라는 새로운 명명(命名)은 일대 혁신이었다. 조선 후기 크고 둥근 백자의

미학을 새롭게 인식하는 중요한 계기가 된 것이다. 대중이 사랑하고 감동을 느끼는 대상으로 새롭게 받아들여진 것이다. 이것이 그냥 백자대호, 백자원호였다면 일어날 수 없는 일이다. 백자대호, 백자원호라는 명칭에는 감동이나 낭만, 철학이 전혀 담겨 있지 않기 때문이다. 달항아리라는 새로운 이름 덕분에 백자대호는 전통미술의 명품으로 다시 태어날 수 있었다. 그 과정에서 백자 컬렉터 김환기가 결정적인 역할을 했다고 평가해야 마땅하다. 여기서의 김환기는 화가로서의 김환기라기보다 백자 컬렉터로서의 김환기다.

## 까치호랑이 민화: 조자용 컬렉션과 88 호돌이의 탄생

### 19세기와 민화

전통 민화는 유명한 화가나 문인선비들이 그린 작품이 아니라 무명화가나 보통 백성들이 그린 그림을 말한다. 오늘날까지 전해오는 조선시대 민화는 대부분 책가도, 문자도(文字圖), 호작도(虎鵲圖 또는 鵲虎圖, 까치호랑이 그림), 운룡도(雲龍圖), 화조도(花鳥圖), 산신도(山神圖), 십장생도(十長生圖), 금강산도(金剛山圖) 등의 장르를 포함한다.

　무명화가의 민화는 잘 그린 것은 아니다. 그러나 전문 직업화가인 화원이나 선비 문인이 그린 그림에서는 발견할 수 없는 활달하고 인간적인 매력과 특징을 지니고 있다. 과감하고 자유로운 상상력, 예측을 뛰어넘는 추상성, 단순함의 아름다움, 다채로운 상징성, 낭만과 흥취, 해학과 풍자, 인간적인 욕망 등이다. 무겁지 않고 유쾌하면서 풍부한 상상력

을 불러일으킨다는 점에서 현대인들의 대중문화 속성과 잘 통한다는 평가를 받기도 한다.[73]

이러한 특성 덕분에 민화에 대한 관심과 인기가 높아졌다.[74] 민화를 배우려는 사람도 많고 민화를 전승하고 재창조하는 미술 창작인들도 많다. 전통적인 기법과 양식을 그대로 지켜내면서 민화를 창작하는 경우도 있고 현대적으로 재해석한 민화를 창작하는 경우도 적지 않다. 에밀레 박물관(폐관되었다가 2019년 에밀레 민화갤러리로 재단장), 서울의 가회민화박물관, 강원 영월군의 조선민화박물관, 전남 강진군의 한국민화뮤지엄 등 민화 전문 박물관도 늘어났으며 곳곳에서 다양한 전시가 줄을 잇고 있다.

민화 〈까치호랑이〉, 19세기, 종이에 담채, 136×81cm, 국립중앙박물관.

민화는 삼국시대부터 제작되었지만 그 수요가 확대되기 시작한 것은 조선 후기 19세기에 이르러서다. 19세기 민화에 대한 관심과 인기는 한양 광통교 일대 서화포에서의 그림 거래에 대한 기록을 보면 잘 드러난다. 앞의 4장에서 살펴본 것처럼 한산거사는 그의 〈한양가〉에서 "광통교 아래 가게 색색의 그림 걸렸구나. 보기 좋은 병풍에 백자도(百子圖), 요지연과 곽분양(郭汾陽) 행락도(行樂圖)며 강남 금릉 경직도며 한가한 소상팔경 산수도 기이하다"고 기록했다. 당시 광통교 서화포에선 채색 장

식화나 〈십장생도〉처럼 민화가 많이 거래되었다. 민화의 의미와 가치를 체계적으로 이해했는지는 확인하기 어렵지만 민화가 수집의 대상, 거래의 대상이 되었다는 점은 당시 많은 사람이 민화의 존재와 가치를 인식하고 있었음을 의미한다.

물론 거래의 대상이 되었다는 점만으로 민화 컬렉션이 형성되었다고 볼 수는 없다. 하지만 수집과 매매의 대상이 되었다는 점은 민화의 수용을 통해 민화에 대한 인식이 싹텄다고 평가할 만하다. 이 밖에 판소리나 판소리계 소설에 민화에 관한 내용이 적잖이 등장하는 점, 불화에 민화의 상징이 등장했으며 사찰에서 민화가 성행했다는 점 등도 조선 후기 민화에 대한 인식이 확산했음을 뒷받침해 준다.[75]

## 야나기 무네요시와 민화 수집 전시

근대기 이후 민화에 대한 관심이 본격적으로 생겨나고 구체적으로 민화의 의미를 인식하기 시작한 것은 1960~1970년대였다. 그런데 이 같은 관심과 인식을 촉발한 인물은 일본의 민예이론가 야나기 무네요시였다. 1910년대 조선의 공예에서 민예미(民藝美)를 발견한 야나기는 1924년 경복궁 집경당에 조선민족미술관을 설립하면서 아사카와 다쿠미와 함께 도자기, 소반 등의 공예품과 민화를 수집했다. 야나기는 조선민족미술관에 이어 1936년 도쿄에 일본민예관을 설립했다. 이 민예관의 컬렉션에는 한국의 청자, 백자, 분청사기, 소반, 민화 등이 포함되어 있다.[76]

이후 야나기는 《민예(民藝)》 1959년 8월 호에 조선 책거리 그림에 대한 감동을 토대로 〈불가사의한 조선 민화〉라는 글을 발표하면서 민화라는 용어를 처음 사용했다.[77] 그는 이 글에서 "동양 곳곳에는 아직도 미개

척의 민화가 수없이 묻혀 있으리라고 짐작한다. 그중에서도 가장 주목을 끄는 것은 조선의 민화다. 그러나 유감스럽게도 아직 조선의 국민 중에는 이 분야를 연구한 사람이 없었고 단 한 권의 민화 서적도 간행되지 않았다는 사실이다"고 썼다. 또한 일본민예관과 구라시키민예관(倉敷民藝館)의 조선 민화 컬렉션 일부를 《민예》지에 소개했다.

야나기의 이 글은 조선 민화에 대한 일본인들의 관심을 불러일으켰다. 이 글을 계기로 일본에서 민화 붐이 조성되었고[78] 이에 자극받은 한국의 민화 애호가들 사이에서 민화 수집이 본격적으로 시작되었다.[79] 이런 점에서 보면, "일본민예관의 조선 민화 컬렉션은 민화에 대한 민예미학적 미의 발견의 시작이 되었다"는 평가가 가능하다.[80]

19세기에도 우리 민화에 대한 관심이 있었지만 국내에서의 본격적인 민화 수집은 미국인이나 프랑스인, 일본인의 조선 민화 수집에 비해 70여 년 이상 늦은 것이다. 1960년대 민화 수집에 나선 컬렉터들은 김기창(金基昶), 권옥연(權玉淵), 이항성(李恒星), 김철순(金哲淳), 유강렬(劉康烈), 이우환(李禹煥), 대갈 조자용(大渴 趙子庸, 1926~2000) 등 화가와 학자였다. 화가 김기창과 권옥연은 각각 운향미술관과 금곡박물관을 세워 자신의 민화 컬렉션을 공개하기도 했다.

고미술품으로서의 민화 컬렉션이 시작된 1960년대 이래 이 분야에서 가장 두드러진 컬렉터는 대갈 조자용이다. 조자용은 1970~1980년대 전통 민화를 집중 수집하며 민화의 가치를 알리는 데 헌신한 건축가이자 민화연구가다. 그는 1965년 서울 인사동에서 까치호랑이 그림을 구입하면서 본격적으로 민화 수집에 뛰어들었다. 이후 1968년 민화 전문 박물관인 에밀레 박물관을 설립했다.[81] 에밀레 박물관은 다채로운 민화 전시

조자용 컬렉션인 〈까치호랑이〉. 조자용은 이 작품을 '피카소 호랑이'라고 일컬었다.

를 개최하고 민화 관련 서적과 도록을 잇달아 출간했다.

1969년 서울 신세계화랑에서 〈호랑이전〉이 열렸다. 이 전시에는 호랑이그림 33점이 선보였는데 그 가운데 까치호랑이 그림이 17점이었다. 까치호랑이 그림이 처음 전시에 등장한 것이었고 따라서 국내 최초의 민화 전시로 평가받는다.[82]

1972년 4월 서울 삼일빌딩에 자리 잡은 한국브리태니커회사 벤턴홀에서 민화전 〈한국 민화의 멋〉이 열렸다. 이 전시에 출품된 작품은 에밀레 박물관이 소장하고 있는 조자용 컬렉션이었다. 신세계미술관 전시에 이어 서울 한복판에서 민화 전시가 열렸다는 점에서 이 전시는 민화에 대한 대중 인식이 확산하는 본격적인 계기가 되었다.[83] 한국브리태니커를 맡았던 컬렉터 한창기(韓彰璂, 1936~1997)는 전시 도록에 수록된 인사말을 통해 "우리 겨레의 정직한 바탕인 민화를 더 심각한 마음으로 관찰"하는 것을 전시의 취지라고 소개했다. 그리고 "한국의 민화는 값어치 없고 천박한 구시대의 유물이라는 그릇된 낙인을 지우고 점점 그 가치를 인정받게 되었다"고 평가했다.[84]

에밀레 박물관은 1974년 미도파화랑에서 〈이조(李朝) 호랑이 추상화전〉을 열고 까치호랑이 그림 등 민화 100여 점을 선보였다. 이어 1975년

엔 에밀레 박물관에서 금강산도 민화를 소개하는 〈금강산도전〉을 개최하는 등 국내외에서 지속적으로 민화 전시를 마련했다.

## 민화의 확산과 대중화

조자용의 컬렉션과 에밀레 박물관의 민화 전시에 힘입어 1980년대엔 호암미술관(1982년 개관)이 민화 수집에 뛰어들었고 이를 토대로 1983년 기획전시 〈민화 걸작선〉을 개최했다. 호암미술관의 민화 컬렉션도 각별한 의미를 갖는다. 광복 이후 최대 규모의 고미술 컬렉션을 형성한 이병철 컬렉션에 민화가 포함된다는 것은 민화에 대해 사회적 공신력과 문화적 신뢰감을 부여했기 때문이다. 온양민속박물관(1978년 개관)도 1980년대 들어 민화 컬렉션을 상설 전시하기 시작했다. 또한 1984년에 〈KBS 호랑이 민화전〉, 1986년에 〈까치호랑이 명품전〉 등의 민화전이 이어졌다.

이러한 상황은 대중의 민화 컬렉션 수용과 민화 인식에 지대한 영향을 미쳤다.

조자용은 1971년 발간한 《한얼의 미술》(에밀레 박물관)에서 까치호랑이 그림의 가치와 매력을 알아보고 한국미를 대표하는 미술품이 될 것이라고 강조했다.[85] 까치호랑이 그림인 호작도(虎鵲圖)는 이 무렵부터 대중의 관심 대상으로 부각되었다. 또한 1988년 서울올림

GAMES OF THE XXIVTH OLYMPIAD SEOUL 1988

민화 까치호랑이에서 모티브를 얻은 1988년 서울 올림픽 마스코트 호돌이.

픽 마스코트로 민화 속 호랑이가 선정되면서 민화와 민화 속 호랑이에 대한 인식이 더욱 광범위하게 확산되었다.

1960년대 말~1970년대부터 민화 컬렉션이 늘어나고 민화 전시가 확산하면서 민화는 한국적 미감을 대표하는 장르로 자리 잡아갔다. 이에 힘입어 박생광(朴生光), 김기창, 변종하(卞鍾夏) 등 현대 화가들은 민화를 창작의 모티브로 삼았다. 민화에 대한 재인식, 민화 속에 담긴 한국미의 재발견이라고 할 수 있다.

지금까지 살펴본 것처럼 국내에서의 민화 인식 과정의 핵심은 민화 컬렉션이다. 수집이 확산되면서 민화 컬렉션이 형성되었고 이것이 박물관과 화랑에서 전시를 통해 대중과 만나면서 민화의 존재와 가치에 대한 인식이 정착되어 간 것이다.

현대 민화작가 남정예의 〈옛날 옛적에〉.

현대 민화작가 지민선의 〈호랑이의 눈〉.

## 해외에서의 민화 인식

19세기 말 이래 해외에서 민화에 대한 인식이 형성되는 과정도 민화 컬렉션에 힘입은 바 크다.[86] 미국 국립박물관(스미스소니언 자연사박물관의 전신)의 한국문화 조사관 존 버나도(John Bernadou, 1858~1908)는 1884년 조선을 방문해 민화를 수집했다. 이 컬렉션은 현재 스미스소니언 인스티튜트가 소장하고 있다. 스미스소니언 박물관 민화 컬렉션의 존재는 스미스소니언 박물관의 큐레이터였던 조창수가 확인함으로써 세상에 알려졌다.[87] 조자용은 스미스소니언 박물관의 민화 컬렉션에 대해 골동품상이 아니라 생활 현장에서 수집한 점, 보존 상태가 양호한 점, 호랑이·해태·닭·개의 세트로 된 문배(門排)를 구비한 점 등을 그 특징으로 꼽은 바 있다.[88]

프랑스 민속학자 샤를 바라(Charles Varat, 1842?~1893)는 1888~1889년 조선을 여행하던 중 민화와 민속품을 수집해 1891년 파리의 기메 국립동양박물관에 기증했다.

일본에서도 야나기 무네요시 덕분에 1960~1980년대 일본인들은 조선 민화를 열심히 수집했다. 1970년대는 국내에 있던 조선 민화가 일본, 미국 등 해외로 유출되던 시기였다. 일본에선 이 같은 분위기에 힘입어 조선 민화 전시도 열고 관련 서적도 출간했다. 1972년 도쿄 도쿄화

2001년 프랑스 기메 국립동양박물관에서 열린 한국 민화 특별전 〈한국의 향수〉의 포스터.

랑(東京畵廊)에서 열린 〈이조기(李朝期)의 영정(影幀)과 민중화(民衆畵)〉 전시, 1973년 출간된 《이조의 미 민화(李朝の美=民畵)》(毎日新聞社)와 1975년 출간된 《이조 민화(李朝民畵)》(講談社) 등이 대표적인 예다. 일본에서의 민화 전시와 관련 서적 출간에는 민화 컬렉터 조자용의 적극적인 참여가 있었다. 조자용의 노력과 조자용의 민화 컬렉션이 더해지면서 해외에서의 민화에 대한 관심이 더욱 확산했다. 에밀레 박물관은 조자용의 민화 컬렉션으로 해외 순회전을 개최했다. 1976년 미국 하와이대학을 시작으로 미국 순회전을 열었고 1979년엔 일본 순회전을 열었다.

이후 오늘날까지 미국, 일본, 유럽 등지에서 민화 기획전과 관련 체험행사 등이 지속적으로 이어지고 있다. 2001년 파리의 기메 국립동양박물관에선 〈한국의 향수〉라는 이름으로 조선 민화 특별전을 개최했다. 일본민예관이 소장하고 있는 야나기의 민화 컬렉션은 2005년 서울역사박물관에서 열린 〈반갑다! 우리 민화〉라는 전시를 통해 국내에 선보였다. 2008년 일본의 헤이본샤(平凡社)는 《한국, 조선의 회화(韓國, 朝鮮の繪畵)》를 출간했는데 이 책의 표지를 민화의 주요 소재인 까치호랑이로 디자인했다. 이는 해외에서 민화가 한국미를 대표하는 고미술품으로 인식되고 있음을 보여준다.

# 얼굴무늬 수막새: 기증으로 되살아난 신라의 미소[89]

신라의 수도 천년고도(千年古都) 경주에 가면 얼굴무늬 수막새 이미지를 자주 만나게 된다. 얼굴무늬 수막새는 7세기 신라에서 제작해 사용하던 와당의 하나로, 여인의 얼굴을 표현해 놓았다. 경주 곳곳의 각종 시설물 표지판과 상점 간판은 물론이고 담장이나 안내문, 포장지 등에 이 수막새 이미지가 빠짐없이 등장한다. 신라를 대표하는 문화유산인 금관이나 석굴암, 첨성대가 아니라 지극히 평범해 보이는 작은 와당이 경주 지역에서 신라의 이미지로 각인되어 있다. 경주 사람들뿐만 아니라 많은 한국인이 이것을 "신라의 미소"라 부르며 한국 전통미의 상징으로 인식한다. 이 와당은 언제 어떻게 신라 미학의 상징물로 자리 잡게 되었을까?

## 일본인 의사의 와당 수집

얼굴무늬 수막새는 일제강점기였던 1934년 봄 무렵 경북 경주시 사정동 영묘사 터(靈妙寺址, 현재 흥륜사 터)에서 발견된 것으로 전해온다. 이 와당은 발견된 이후 경주 시내의 구리하라(栗原) 골동상으로 넘어갔고 1934년 일본인 다나카 도시노부(田中敏信, 1905~1993)가 100원을 주고 구입했다. 그는 1933년 한국에 건너와 경주의 야마구치(山口) 의원에서 공의(公醫)로 일했고 경주 일대에서 출토되는 신라 기와를 많이 수집했다고 한다.[90]

다나카 도시노부가 수집한 이 와당은 여성의 얼굴을 표현한 모습이다. 신라의 와당은 연꽃무늬를 비롯해 용, 사자, 기린(麒麟), 비천(飛天) 등의 무늬로 장식된 경우가 대부분인데 여인의 얼굴이 표현되어 있어 그

자체로 이색적이 아닐 수 없었다.

2년 뒤인 1934년엔 이 와당이 세상에 널리 알려졌다. 그해 6월 조선 총독부 기관지 《조선(朝鮮)》 229호에는 〈신라의 가면와(新羅の假面瓦)〉라는 이름으로 수막새를 설명하는 짧은 글이 사진과 함께 실렸다. 이어 3개월 뒤인 1934년 9월 교토제국대학 문학부 고고학교실이 편찬한 연구보고서 《신라 고와의 연구(新羅古瓦の研究)》에도 이 와당이 소개되었다.

조선총독부 기관지 《조선》에 〈신라의 가면와〉라는 글을 쓴 사람은 당시 경주고적보존회에서 활동하던 오사카 긴타로(大坂金太郎)다. 일본 홋카이도(北海道) 출신인 오사카 긴타로는 일제강점기 한국 경주를 중심으로 활동한 고고학자다. 아오야마(靑山) 사범학교를 졸업하고 한국에 건너와 1907년 함경북도 회령보통학교에서 교편을 잡은 뒤 1915년부터 경주공립보통학교 교장을 지냈다. 1930년 정년퇴직 후 백제관(국립부여박물관의 전신) 관장과 조선총독부박물관 경주 분관(국립경주박물관 전신) 관장으로 일했고 경주 고적 조사에 나서 경주 금관총, 부부총의 발굴 작업에 참여하기도 했다.[91]

오사카 긴타로가 쓴 〈신라의 가면와〉에는 다음과 같은 내용이 나온다.

귀면(鬼面)을 나타낸 것을 귀면와(鬼面瓦)라고 부른다면 이것은 전적으로 가면와(假面瓦)가 된다. 실물은 사진보다도 훨씬 좋은 표정이며, 그뿐만 아니라 그 얼굴이 딱 정면이 아니라 약간 기울어져 있다는 점에서 교묘(巧妙)함을 보이고 있다.

원래 경주 출토의 신라와(新羅瓦)는 그 무늬가 다종다양하고 수준급으로 빼어나 자랑할 만하지만, 아울러 이 가면와 같은 것은 종래에 단 하나도 출토되

지 않았다. 게다가 이러한 종류의 것이 있으리라고는 추정하지도 않았다.[92]

길지 않은 글이지만 오사카 긴타로는 얼굴무늬 수막새의 특이성과 아름다움을 명쾌하게 소개했다. 그 후 1940년, 소장자인 다나카 도시노부는 공의 근무를 마치고 일본으로 돌아갔다. 그는 얼굴무늬 수막새도 함께 가져갔다. 신라의 이색적인 얼굴무늬 수막새가 경주 고향땅에서 자취를 감추게 되었고 사람들의 기억 속에서 잊혀졌다.

## 일본인의 기증과 와당의 재발견

32년이 흐른 1972년, 박일훈(朴日薰) 당시 국립박물관 경주 분관장(현재 국립경주박물관장)이 얼굴무늬 수막새를 기억해 냈다. 박일훈은 일본을 방문해 오사카 긴타로를 만나 다나카 도시노부의 소재와 얼굴무늬 수막새의 존재 여부를 파악했다. 박일훈이 이 같은 부탁을 할 수 있었던 것은 박일훈과 오사카 긴타로의 인연이 각별했기 때문이다. 오사카 긴타로가 경주공립보통학교 교장일 때 박일훈은 그 학교의 학생이었으며, 오사카 긴타로가 조선총독부박물관 경주 분관장일 때인 1937년 경주 분관에 취직했다.[93]

박일훈의 문의 결과, 다나카가 일본 후쿠오카(福岡) 기타규슈(北九州)에서 병원을 운영하고 있다는 사실을 확인했다. 얼굴무늬 수막새를 그대로 간직하고 있다는 사실도 알아냈다. 박일훈은 오사카 긴타로를 통해 다나카 도시노부에게 "한국에 하나뿐인 얼굴무늬 수막새라는 점을 감안해 경주박물관에 기증해 달라"고 부탁했다. 오사카 긴타로에게도 적극적인 지원과 협조를 요청했다. 박일훈 관장의 간곡함과 절실함은 드디

다나카 도시노부의 얼굴무늬 수막새 기증의향서, 1972. ⓒ국립경주박물관.

어 다나카 도시노부의 마음을 움직였고 1972년 10월 14일 그는 직접 국
립경주박물관을 찾아와 얼굴무늬 수막새를 기증했다.[94] 당시 다나카는
이 같은 내용의 기증서도 함께 전달했다.

오사카 긴타로 전 경주박물관장님과 박일훈 현 경주박물관장님의 온정 가득
한 간청에 따라, 마음속에 감명을 주는 인면와(人面瓦)를 제작한 와공을 생각
하면 느끼는 바가 있어, 신라 땅에 안식처를 제공하고자 경주박물관장에게
증정합니다. 1972년 10월 14일.

신라 7세기 때 만든 것으로 추정되는 이 얼굴무늬 수막새는 볼수록
매력적이다. 일부가 깨져 현재의 지름은 11.5센티미터. 원래 완형이었을
때의 지름은 14센티미터. 두께는 2센티미터. 둥근 공간에 눈, 코, 입
만으로 여인의 얼굴을 절묘하게 표현했다. 살구씨처럼 생긴 시원한 눈
매, 약간 큼지막한 콧대, 수줍은 듯 해맑게 미소 짓는 입……. 전체적으
로 쑥스러워하는 듯한 분위기이지만 미소를 잘 들여다보면 살짝 관능적
이기도 하다. 오른쪽 위와 아래가 약간 파손되어 있는데 그로 인해 훨씬
더 고풍스럽다.[95]

고대 미술에서 사람의 얼굴을 표현하는 것은 무언가를 바라는 주술적(呪術的) 목적이나 나쁜 것을 물리쳐 달라는 벽사적(辟邪的) 행위로 해석한다. 신라의 수막새는 험상궂거나 무서운 표정 대신에 웃음으로 나쁜 것을 달래서 돌려보낸다는 의미를 지니고 있다. 이것이 바로 익살과 해학이다. 신라인들의 인간적이면서도 감성적인 미감을 가장 잘 보여주는 유물이 바로 이 수막새다. 이 얼굴무늬 수막새는 다른 그 어떤 것보다도 편안하고 넉넉한 얼굴이다. 그리고 살짝 관능미를 넣었다. 이를 두고 한국적 미감이라고 하기에 충분하다.

다나카 도시노부 컬렉션. 얼굴무늬 수막새, 신라 7세기, 국립경주박물관.

얼굴무늬 수막새를 모티브로 한 LG그룹의 CI.

수막새는 목조건축 지붕의 기왓골 끝에 쓰던 마감기와다. 이 얼굴무늬 수막새의 뒷면엔 반원통형의 수키와를 붙였던 자국이 그대로 남아 있어 실제로 지붕에 쓰였음을 알 수 있다. 건물의 지붕 처마를 여인의 미소로 장식했다니, 낭만적이면서도 대담한 파격이 아닐 수 없다. 이것은 LG그룹 CI의 모티브가 되기도 했다.

## 명품이 된 '신라의 미소'

얼굴무늬 수막새는 국립경주박물관에 가면 늘 만날 수 있다. 관람객들

사이에서 가장 인기 있는 전시물 가운데 하나로 꼽힌다. 이 와당을 보고 돌아서는 사람들의 얼굴엔 하나같이 편안한 미소가 피어오른다. 이는 얼굴무늬 수막새가 우리 전통 문화의 명품으로, 신라 미학의 대표작으로 자리 잡았음을 의미한다.

얼굴무늬 수막새는 다나카 도시노부로부터 1972년 10월 기증받은 후 "불과 수십 년 만에 많은 국민들의 관심과 사랑을 받으며 경주와 신라를 대표하는 이미지로 정착되었다".[96] 그런데 일본인 의사 컬렉터 다나카 도시노부의 수집과 기증이 없었다면 우리는 그 매력을 만나지 못했을 것이다. 그가 기증하지 않았다면 일본 어딘가에 있을 것이다. 물론 일본에서 얼굴무늬 수막새를 관람할 수도 있겠지만 그것은 현실적으로 한계가 있고 지극히 소수의 사람만 볼 수 있을 뿐이다. 많은 사람은 그것을 실물로 접할 수 없으며 그렇기에 감동도 받을 수 없을 것이다. 지금처럼 언제든지 박물관에 가서 그 미소를 감상할 수 없다는 말이다.

얼굴무늬 수막새는 다나카 도시노부의 기증에 의해 우리와 지속적으로 만날 수 있게 되었고 그렇기 때문에 대중의 사랑을 받으며 신라의 미학으로 자리 잡을 수 있었다. 이것이 컬렉션 기증의 의미다. 신라의 얼굴무늬 수막새가 한국인과 다시 만나게 된 것은 수집이라는 과정과 기증이라는 과정을 거쳤기 때문에 가능했다. 그건 고미술품이 사적 영역에서 공적 영역으로 나아가는 과정이었다. 얼굴무늬 수막새는 2007년 '국립경주박물관 명품 100선'의 하나로 선정되었고[97] 지금도 박물관 전시실에서 많은 관람객의 사랑을 받고 있다.

# 조각보: 허동화 컬렉션과 일상 속 한국미

## 현대적 미감과 대중적 인기

조선시대 조각보는 옷을 만들고 남은 자투리 옷감을 이어 붙여 만든 보자기다. 물건을 싸서 보관하거나 운반하는 데 또는 밥상을 덮어 보관하는 데 사용했다. 물건을 주고받는 과정에서 예의와 격식을 갖추기 위한 의례용품으로 사용하기도 했다.[98] 이처럼 조각보는 지극히 평범한 일상 용품이었다.

이러한 조각보가 지금은 한국미를 대표하는 전통미술품으로 받아들여지고 있다. 1990년대 이후 한국인뿐만 아니라 외국인 사이에서 고려청자나 조선백자 못지않게 조선시대 조각보의 인기가 높다. 조각보엔 기하학적 공간구성, 세련된 색채, 경쾌한 비례미가 담겨 있다. 고미술품이지만 현대미술로 쳐도 손색이 없을 정도로 모던한 미감을 지니고 있어 현대 미술이 추구하는 일상과 예술의 만남, 꾸밈없음과 자연스러움, 기하학적 미감 등을 잘 구현한 것으로 평가받는다.[99] 조선시대 조각보의 인기가 높다는 것은 조선시대 조각보를 통해 한국미(한국 전통의 미감)를 느끼는 사람이 많다는 것을, 조각보가 한국미의 대표 문화재로 자리 잡았다는 것을 뜻한다. 이 덕분에 조각보를 모티브로 한 문화상품도 많이 나오고 있다.

조각보의 추상성, 선과 면이 만들어 내는 기하학적 조형미를 피터르 몬드리안(Pieter Mondriaan, 1872~1944)의 추상화에 비견하는 사람이 많다. 조선시대 조각보는 몬드리안이 1920~1930년대에 제작한 〈콤포지션(Composition)〉 연작과 흡사하다. 사람들은 조각보가 몬드리안의 추상화

보다 더 앞선 시대에 만들어졌다는 점에 주목한다.[100] 보자기에는 겉으로 드러난 미감만 담겨 있는 것이 아니다. 보자기와 보자기 싸는 행위를 통해 복을 기원하는 기복적 신앙의 측면이 담겨 있기도 하고, 물건을 주고받는 데 있어 예의와 격식을 갖춘다는 한국적 심성이 담겨 있는 것이기도 하다. 조각보는 따라서 시각적으로 드러나는 미감뿐만 아니라 한국인의 일상생활과 내면에 뿌리내린 정서적 미학까지 담고 있다.

## 허동화 컬렉션과 조각보 재인식

조각보가 대중의 사랑을 받는 배경에는 조각보 컬렉션이 자리 잡고 있다. 서울 강남구 논현동에 허동화(許東華, 1926~2018), 박영숙(朴永淑, 1932~ ) 부부가 1976년 설립한 한국자수박물관이 있다. 이들은 1960년대 중반, 전통 자수와 보자기가 방치되거나 외국으로 무더기 반출되는 것을 보고 수집을 시작했다. 수집은 50년 가까이 이어졌다.

한국자수박물관은 1978년부터 전시를 시작했다. 다른 박물관에 유물을 대여해 전시를 열기도 했다. 1978년 국립중앙박물관에서 〈한국자수 특별전〉을, 1983년 국립민속박물관에서 〈한국전통보자기─한국자수박물관 소장품 특별전〉을 개최했다. 조각보에 대한 인식과 이해가 척박하던 시절이었다. 국립중앙박물관 전시의 성과에 힘입어 이듬해인 1979년 정부는 일본 도쿄에 한국문화원을 개관하며 첫 전시의 테마로 자수·보자기와 조각보를 선정했다. 공신력이 높고 관람객도 많은 국립박물관과 공공기관에서 조각보를 전시하게 되면서 사람들은 조각보의 존재와 아름다움, 가치 등을 새롭게 인식하기 시작했다.

한국자수박물관은 1978년부터 전시를 시작한 지 34년 만인 2012년

국내외 기획특별전(상설전 제외) 80회를 돌파했다. 이 가운데 국내 전시가 37회, 해외 전시가 43회였다. 국내에서의 전시는 2000년대 들어 부쩍 늘었다. 한국자수박물관은 1978년엔 《한국의 자수》, 1988년엔 《한국의 옛 보자기》를 출간했다. 조각보에 대한 관심이 적었던 당시로서는 획기적인 출판이었다. 조각보 컬렉션에 힘입어 학술적인 연구도 진행되었다. 1980년대부터 연구가 시작되어 1990년대 이후 활성화 본격화되었다.[101] 학술연구뿐 아니라 현대미술과 디자인 문화상품에 조각보를 응용하는 사례도 많아졌다. 가구 디자인, 복식 디자인, 기념품 등에 광범위하게 전승 활용되고 있다. 현대적 미감으로 계승하고 적용하려는 전승 재현의 움직임이다.

조선시대 조각보 컬렉션은 허동화 컬렉션만 있는 것은 아니다. 하지만 대규모의 허동화 컬렉션이 없었다면 사람들은 조각보를 쉽게 접할 수 없을 것이다. 물론 허동화 컬렉션이 없다고 해서 조각보를 전혀 볼 수 없다는 말은 아니다. 조선시대 때부터 전해오는 조각보는 어딘가 곳곳에 있다. 누군가의 집 장롱이나 옷장 어딘가에 할머니 때부터 사용해오던 조각보가 있을 것이다. 누군가는 사적인 공간에서 한두 점씩 보자기를 감상하고 아름다움을 느낄 수도 있을 것이다. 하지만 그렇게 조각보를 만나는 것은 개인적인 경험에 그치고 만다. 조각보를 통해 전통의 아름다움을 느낀다고 해도 그것은 혼자만의 경험에 불과하다. 사적 영역에 머물고 말 뿐이다. 많은 사람이, 한두 점이 아니라 다수의 조각보를 박물관·미술관이라는 공적 공간에서 지속적으로 감상할 수 있을 때, 조각보는 비로소 미술품으로 자리 잡게 된다. 조각보가 사적 생활용품에서 공적 미술품으로 바뀌면서 한국적 미감의 문화재로 인식되는 것이

며 허동화 조각보 컬렉션이 그 역할을 했다.

사람들이 한국자수박물관이라는 공간에서 조각보 컬렉션을 보고, 그 컬렉션을 다른 박물관 공간에서 감상하면서 조각보에 대한 관심이 우리 사회에 널리 전파되어 나갔다. 이런 과정을 통해 조각보의 아름다움을 체험하고 한국미의 대표 문화재로 인식하는 것이다. 이것이 컬렉션의 수용이고 수용을 통한 한국미의 재인식이다.

컬렉션과 박물관 전시를 통해 조각보가 대중과 만나 한국적 미감의 하나로 인식될 수 있었다. 개인의 사적 공간에서 개인의 사유물로써 일회적인 감상이 아니라 켈렉션과 박물관이라는 제도를 통해 공개적이고 지속적으로 감상이 이루어진 결과다. 그렇지 않았으면 여전히 반짇고리나 장롱에 나뒹굴고 있었을지도 모른다. 우리가 일상에서 사용했을 수는 있어도 미적 감상의 대상으로 생각하기는 어려웠을 것이다.

허동화는 수집 유물 기증을 통해 조각보에 대한 인식이 확산하는 데도 기여했다. 1995년부터 열한 차례에 걸쳐 국립중앙박물관, 국립민속박물관, 미국 샌프란시스코 아시안아트뮤지엄 등 국내외 박물관에 한복 노리개, 자수 보자기, 부채, 다듬잇돌 등 1000여 점을 기증했다. 2018년 5월엔 조각보, 자수병풍 등 평생 모은 수집품 5000여 점을 서울시에 기증했으며 기증 직후 세상을 떠났다. 서울시는 종로구 풍문여고 자리에 건립 중인 서울공예박물관에 보관 전시할 계획이다.

### 해외에서의 조각보 인기

해외 전시의 경우 프랑스 3차례, 미국 5차례, 영국 3차례, 독일 3차례, 벨기에 1차례, 오스트레일리아 1차례, 이탈리아 1차례, 뉴질랜드 1차례,

허동화 컬렉션. 조선시대 조각보, 19세기, 한국자수박물관.

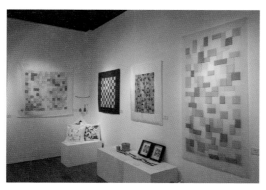

조각보 디자인을 변주하거나 활용한 현대 작
가의 작품과 각종 문화상품들.

일본 23차례, 에스파냐 1차례 등 모두 10개국에서 전시가 이뤄졌다. 국내 박물관이 국내 전시보다 해외에서 더 많이 전시를 개최하는 것은 매우 이례적이다. 해외 전시를 연 박물관은 영국 빅토리아 앨버트 박물관, 미국 샌프란시스코 아시안아트뮤지엄, 오스트레일리아의 시드니 파워하우스 박물관, 일본 도쿄 민예관과 오사카 민예관 등 유수의 박물관들이다. 전시가 열린 박물관의 위상만으로도 외국인들이 조각보를 얼마나 좋아하는지 쉽게 알 수 있다. 이에 힘입어 해외에서 한국 보자기에 대한 인식과 평가도 높아졌다.

2005년 오스트레일리아 파워하우스 박물관에서 열린 한국 보자기 특별전에 대한 오스트레일리아인들의 반응은 우호적이었다. 당시 큐레이팅을 맡은 김민정 큐레이터는 오스트레일리아의 반응을 이렇게 정리한 바 있다.

이 전시회가 개최되던 당시 뉴사우스웨일스 주립박물관인 파워하우스 박물관의 테런스 미섬(Terence Measham) 관장은 개관식 만찬연회에서 〈조선시대의 한국 의상과 보자기(Korean Textiles and Costumes of the Choson Dynasty)〉 전시가 오스트레일리아 디자인계에 불러일으킬 반향이 기대된다는 말을 했었다. 사실 그 이후 몇 년 동안 오스트레일리아 미술계에 조각보 전시가 준 영향은 대단하였다. 이 무렵 전시 큐레이터를 담당했던 필자는 오스트레일리아 미술 작가들로부터 그들의 전시회 초대장을 종종 받았는데, 대개가 한국의 조각보에서 영감을 얻어 만든 작품들을 전시하면서 인사차 보내오는 것이었다. 그뿐만 아니라 디자인을 전공하는 미술과 학생들의 졸업전시회에서도 조각보에서 디자인을 본뜬 작품들이 눈에 띄었는데, 작품 형태는

섬유공예, 그림, 판화, 유리공예 등 매우 다양하였다.

얼마 전에는 〈보자기, 그 지평을 넘어(Pojagi and Beyond)〉라는 전시회가 있었다. 한국의 이정희 섬유작가를 비롯하여 로잘리 더피엘드, 제니 에버린, 파밀라 핏치몬스 등 오스트레일리아의 현역 작가 16명이 공동 출품한 것으로서 오스트레일리아 국내 순회전시도 한 바 있다. 한국의 보자기와 매우 흡사한 디자인도 있었고, 보자기에서 영감을 얻어 창의적으로 표현한 작품도 있었다.[102]

조각보의 현대적인 미감과 세련된 공간구성 디자인에 많은 오스트레일리아인들이 매력을 느낀 것이다. 2011년엔 국내 전시를 관람하기 위한 일본인들의 보자기 투어가 진행되기도 했다. 2012년 8월엔 경기 파주시 헤이리 예술인마을에서 국제보자기포럼이 열렸다. 당시 보자기포럼의 주제는 '풍요로운 전통에서 현대 예술로(From Rich Tradition to Contemporary Art)'였다. 보자기에 대한 인식이 국제적으로 확산하면서 조각보의 한국적 미감이 널리 전파되고 있음을 보여주는 사례들이다.

## 재일한국인 컬렉션의 세 가지 존재 유형과 미학

해외에도 우리 고미술 컬렉션이 다수 존재한다. 국외소재문화재재단의 통계에 따르면, 2019년 현재 일본, 미국, 독일, 중국 등 21개국에 우리 문화재 18만 2000여 점이 산재한다. 우리 문화재가 가장 많이 있는 나라는 일본으로, 7만 6300여 점이 존재하는 것으로 확인되었다. 하지만

이 숫자는 공식적 통계일 뿐, 확인되지 않은 것까지 포함하면 실제로는 훨씬 더 많을 것이다.

일본 소재 한국문화재 컬렉션은 다양한 형태로 존재한다. 그 가운데 재일동포였던 정조문(鄭詔文, 1918~1989), 이병창(李秉昌, 1915~2005), 김용두(金龍斗, 1922~2003) 3인의 고미술 컬렉션에 주목할 필요가 있다. 이들은 모두 일본에 살면서 오랜 세월에 걸쳐 고품격의 고미술 컬렉션을 형성했다. 재일동포에게, 그것도 격랑의 20세기 전반기를 일본에서 살아야 했던 재일동포에게 고국의 고미술과 문화재는 각별한 존재였을 것이다.

흥미로운 점은 그 컬렉션의 활용 및 존재 방식이 모두 각각의 특징을 지니고 있다는 사실이다. 정조문은 일본에서 직접 박물관을 세워 자신의 컬렉션을 공개, 전시했다. 이병창은 일본의 유명 박물관에 컬렉션을 기증했고 김용두는 고국의 박물관에 컬렉션을 기증했다. 이는 재일한국인이 형성한 고미술 컬렉션의 세 가지 존재 유형이라고 할 만하다.

## 정조문 컬렉션과 고려미술관

1955년 어느 날, 30대 재일동포 사업가 정조문은 교토의 산조(三條) 뒷골목 골동품거리를 걷고 있었다. 그는 한 갤러리 진열장에 전시된 조선시대 백자 달항아리 앞에서 발길을 멈췄다. 뽀얗고 둥근 백자에 한동안 넋을 잃었다. 그는 갤러리 문을 열고 들어가 주인에게 가격을 물었다. 200만 엔, 당시 집 두 채 값이었다.

높이 21센티미터로, 달항아리 치고 그리 큰 것은 아니었지만 그 분위기가 담백하고 그윽했다. 정조문은 달 모양의 항아리에서 고향을 발견했다. 일본 땅에서 정신없이 살아온 그에게 무언가 깊은 여백으로 다가

온 것이다. 그는 주저하지 않고 12개월 할부로 이 백자 달항아리를 손에 넣었다. 그의 마음은 보름달만큼이나 넉넉해졌고 정조문 컬렉션은 그렇게 시작되었다.[103]

정조문 컬렉션. 백자 달항아리, 17세기, 높이 28.5cm, 고려미술관. ⓒ고려미술관.

정조문은 경북 예천에서 태어나 여섯 살 때 아버지를 따라 일본으로 건너갔다. 어린 시절 일본 사회의 차별 속에서 가족은 뿔뿔이 흩어졌고 정조문은 부두 노동자로 막일을 하면서 지냈다. 성인이 되면서 그는 사업을 시작했고 조금씩 돈을 모았다.

1955년 백자와의 우연한 만남을 통해 우리 문화재를 알게 되었고 이후 부지런히 고미술상을 만나고 우리 문화재를 공부하면서 도자기, 회화, 불상, 금속공예품, 목공예품, 민속품, 석조물 등을 수집했다. 고려 석탑이 고베(神戸) 지역 논바닥에 부서져 뒹구는 것을 보고, 아무도 손을 대지 못하도록 아예 논을 통째로 사들인 일화도 있다. 정조문은 유물 수집에 그치지 않고 1972년부터 재일 사학자들과 함께 답사단을 만들어 일본 곳곳에 흩어져 있는 한국 문화유적을 답사했다.

정조문 컬렉션은 1700여 점. 정조문은 이를 토대로 1988년 교토 북쪽 시치쿠(紫竹) 지역의 한적한 주택가에 고려미술관(高麗美術館)을 세웠다. 이듬해인 1989년엔 고려미술관연구소를 만들어 한국 문화와 문화재를 연구하고 관련 강좌를 개설했으며 《일본 속의 조선문화(日本の朝鮮文化)》라는 잡지도 발간했다.

정조문 컬렉션. 청자 상감 모란국화무늬 화분, 13세기, 높이 20.7cm, 고려미술관. ⓒ고려미술관.

해외에서 한국의 문화재만을 전시하는 박물관으로는 고려미술관이 유일하다. 교토의 고려미술관은 아담하고 깨끗하다. 정문에 세워놓은 무인석에서 당당한 자신감이 전해오지만 전체적으로 소박한 편이다. 특히 한국의 커다란 옹기들을 전시해 놓은 발코니가 인상적이다.

정조문 컬렉션은 도자기가 특히 빼어나다. 2011년 전남 강진의 고려청자박물관에서 〈고려청자, 천년만의 강진 귀향〉 특별전이 열렸을 때, 여기에 정조문 컬렉션의 대표 명품자기 3점이 출품된 바 있다. 13세기 청자 상감 모란무늬 편호(靑磁象嵌牡丹文扁壺), 13세기 청자 상감 모란국화무늬 화분(靑磁象嵌牡丹菊文花盆), 12세기 청자 인화 촉규무늬 대접(靑磁印花蜀葵文大楪)이었다.

청자 상감 모란무늬 편호는 그 모양 자체가 매우 희귀하다. 모란을 비롯해 구름과 학 무늬도 뛰어나고 전체적으로 우아한 품격을 지니고 있다. 청자 화분도 소중한 작품이다. 분재(盆栽)를 좋아했던 고려인의 취향을 잘 담고 있기 때문이다. 청자 양각 촉규(접시꽃)무늬 대접에는 각별한 사연이 담겨 있다. 1998년 고려미술관 개관 10주년 특별전이 열릴 때 미술관에 도둑이 들었다. 도둑들은 고려미술관 소장품 15점을 훔치고 이어 이 청자 대접도 훔쳐가려다 그만 떨어뜨리고 말았다. 도둑들은 이 깨진 대접을 놔두고 도망갔고 이후 미술관에서 부서진 조각을 붙여 수리했다.

고려미술관은 아들 정희두를 거쳐 현재는 외손녀 이수혜가 큐레이터를 맡아 사실상 운영하고 있다. 그는 2011년 강진 전시를 앞두고 외할아버지를 이렇게 기억한 바 있다.

"외할아버지는 도자기를 특히 더 좋아하셨어요. 늘 고려청자와 조선백자를 쓰다듬으시면서 지내셨죠. 고향을 그리워하셨던 겁니다. 임진왜란 때 일본에 끌려온 조선 도공이 일본의 자기 문화를 탄생시켰잖아요. 외할아버지께선 생전에 일본 곳곳의 도자기 가마를 찾아다니셨습니다. 가마에 갈 때마다 일본에 끌려온 조선 도공 얘기를 많이 하셨지요. 그래서 자기를 더 열정적으로 수집하셨던 것 같아요."[104]

컬렉터로서의 정조문의 삶과 컬렉션은 2000년대 이후 일본과 한국 모두에 널리 알려지면서 주목을 받고 있다. 고려미술관은 교토 지역의 문화유적을 답사하는 한국인들이 꼭 들러야 할 코스로 자리 잡았다. 2011년 고려미술관은 한국 보자기 특별전을 마련해 일본에 조선시대 조각보의 아름다움을 알리는 데 크게 기여하기도 했다. 또 2014년엔 한국의 영화인들이 〈정조문의 항아리〉를 제작했다. 영화를 통해 정조문 컬렉션의 의미와 미학을 대중이 수용해 나가는 또 다른 유형이라고 할 수 있다. 정조문 컬렉션은 이렇게 한국과 일본에서 대중과 만나면서 한국적 미감을 널리 전파하고 있다.

## 이병창 컬렉션과 오사카시립동양도자미술관

일본 오사카의 오사카시립동양도자미술관에는 이병창 도자컬렉션이 있다. 오사카 초대 영사를 지낸 재일교포 사업가이자 경제학자인 재일동포 이병창이 평생 모아 미술관에 기증한 한국 도자기 301점과 중국 도

자기 50점이다.

1915년 전북 전주에서 태어난 이병창은 1949년 주일대표부 초대 오사카 사무소장(현재의 총영사)으로 부임한 후 평생을 일본에서 살았다. 부임한 지 2년 만에 오사카 영사직을 그만두고 일본에서 공부를 하기 시작했다. 도호쿠(東北)대학에서 경제학 박사 학위를 받고 1962년부터 도쿄에서 무역회사 교와(協和)상사를 운영했다.

그는 1950년대 초부터 우리 도자기를 수집하기 시작해 50년 동안 우리 도자기를 모았다. 그의 도자기 심취는 조국에 대한 그리움의 발로였다. 이병창은 진정으로 도자기를 사랑했고 연구했으며 그 아름다움을 사람들과 공유하고자 했다. 1975년 이병창은 한국 도자기 명품에 관한 책을 준비하기 시작했다. 김원룡(金元龍) 전 서울대 교수, 최순우 전 국립중앙박물관장 등에게 "사비로 한국의 도자미술사 책을 내고 싶으니 도와달라"고 부탁하기도 했다.

그렇게 해서 나온 책이 《한국미술수선(韓國美術蒐選)》(도쿄대출판회, 1978)이다. 여기엔 고려청자와 조선백자 888점이 두 권에 나뉘어 수록되어 있다. 그동안의 도자기 도록들이 한국과 일본에 있는 작품들을 주로 수록했다면, 이것은 그 범위를 넓혀 유럽과 미국 등 전 세계에 산재해 있는 한국 도자기를 처음 체계적으로 수록한 책이다. 이 도록은 한국 도자에 대한 국제적 평가를 정립하는 데 크게 기여했다. "한국 도자사와 명품을 깊이 이해할 수 있는 영원한 고전"으로 평가받는 것도 이 때문이다.[105]

이병창은 수집한 도자기를 늘 다른 사람들과 함께 보고 싶어 했다. 특히 일본에서 생활하는 동포들에게 보여주고 싶었다. 이를 위해 이병창

오사카시립동양도자미술관. 2016년 여름, 조선의 문방구류 자기를 소개하는 특별전 〈조선시대의 수적(朝鮮時代の水滴)〉의 현수막이 외벽에 걸려 있다. 수적은 연적(硯滴)을 의미한다.

은 애초 도쿄에 한국 도자박물관을 세우려고 했다. 하지만 도쿄에서 박물관을 세운다는 것은 쉬운 일이 아니었다. 그래서 어딘가에 기증을 해야 한다고 생각을 바꾸었다. 그러곤 기증 장소를 고민했다. 어디에 두어야 우리 도자기와 전통 미술의 아름다움을 제대로 알릴 수 있는지에 관한 고민이었다.

그는 결국 오사카시립동양도자미술관을 선택했다. 1999년 1월 평생 모은 한국 도자기 301점과 중국 도자기 50점을 오사카시립동양도자미술관에 기증했다. 동시에 한국 도자기 연구기금으로 도쿄에 있는 집 건물과 토지 268.83제곱미터까지 내놓았다. 당시 도자기의 평가액은 45억 엔, 집까지 합칠 경우 47억 3000만 엔(당시 약 490억 원)에 달했다.

이 같은 사실이 알려지자 일각에서는 "그 귀한 고려청자와 조선백자를 왜 한국에 기증하지 않고 일본에 기증하느냐"는 불만이 나오기도 했다.

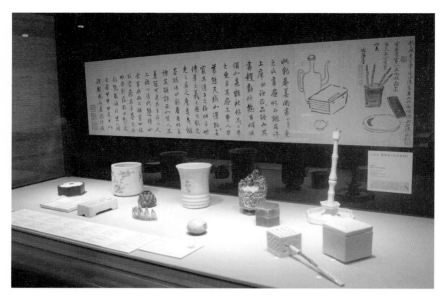

오사카시립동양도자미술관 내부 전시실. 조선시대 문방구류 자기를 전시하고 있다.

이와 관련해 당시 이병창은 언론과의 인터뷰에서 이렇게 말한 바 있다.

솔직히 많이 고민했습니다. 그러나 재일동포도 일본 사회에 기여할 수 있음을
보여주고 싶었고 이곳에서 자라나는 동포 후세에게 용기와 희망을 주고 싶었
습니다. 60만 재일 한국인의 긍지와 명예를 심어주고 우리 도자기의 우수함과
매력을 널리 알리기 위해 일본의 미술관에 기증하기로 결심한 것입니다.[106]

오사카의 나카노시마(中之島)에 위치한 오사카시립동양도자미술관은
한국, 중국, 일본 도자기 중심의 아타카(安宅) 컬렉션을 근간으로 1982년
개관했다. 1976년 2차 오일쇼크 때 아타카 산업이 파산하자 파산 관리
를 책임진 스미토모(住友)그룹의 스미토모은행이 1980년 아타카 컬렉션

1000여 점을 오사카시에 기증했고 오사카시는 이를 토대로 도자미술관을 세운 것이다.[107] 개관 이후 여기에 이병창 컬렉션이 가세하면서 오사카시립동양도자미술관은 세계적인 도자 전문박물관으로 자리 잡았다. 이 미술관은 한국과 중국, 일본 도자기 등 2700여 점의 동양 도자기를 소장하고 있어 동양 도자기 전문박물관으로는 세계 최고 수준을 자랑한다.[108] 특히 전체 2700여 점 가운데 한국 도자가 1400여 점으로 절반이 넘을 정도다.

이병창이 수집해 기증한 한국 도자기 301점은 모두 명품이다. 이병창 컬렉션은 고려청자와 조선백자의 전체 양상과 주요 기법을 모두 망라하는 체계적인 수집품이다. 그중에서도 청자 상감 모란절지무늬 매병(青磁象嵌牡丹折枝文梅瓶), 분청사기 연꽃넝쿨무늬 각배(粉青沙器蓮唐草文角杯) 등 수십 점은 유례를 찾기 어려운 명품이다. 청자의 경우, 연리무늬(練理文) 청자가 있는데 이는 매우 희귀한 것이다. 국립중앙박물관과 이병창 컬렉션에만 있을 뿐이다. 이병창의 고려청자 컬렉션은 아름다운 유색, 우아하고 세련된 무늬 표현 등 고려청자의 매력과 미적 특성을 모두 응축하고 있다. 이병창이 기증할 때 오사카시립동양도자미술관장이던 이토 유타로(伊藤郁太郎)는 "개인의 도자기 컬렉션으로서는 질적으로 보아 세계 최고 수준"이라고 평가했다.[109]

오사카시립동양도자미술관은 이병창 컬렉션을 위해 전용 전시실을 만들었다. 미술관의 이병창 컬렉션실 입구에는 그의 흉상과 안내문이 있다. 이병창 기념 자료전시실도 마련하고 이병창 기념기금도 설립했다.

오사카시립동양도자미술관은 현지 전시뿐만 아니라 일본 이외의 지역에 한국 도자를 대여해 전시를 개최한다. 1991년 11월부터 1992년

7월까지 미국 시카고 미술관, 샌프란시스코 아시아 미술관, 메트로폴리탄 박물관에서 아타카 컬렉션 가운데 한국 도자를 선보이는 전시를 열었다. 이병창이 한국 도자기를 기증한 이후인 2000년부터는 한국 도자 소장품을 독일 베를린국립박물관 동양미술관에 장기 대여하고 있다. 또한 2001년 1~6월엔 메트로폴리탄 박물관에서 〈오사카시립동양도자미술관 한국 도자전〉을 개최하기도 했다. 오사카시립동양도자미술관 큐레이터였던 가타야마 마비(片山まび)는 "한국 도자의 해외 전시는 그 나라에 거주하는 사람들의 취향에 맞는 아름다움을 강조하려고 노력한다"고 설명한다.[110]

이병창의 기증은 과감하고 탁월한 선택이었다. 그가 기증한 도자기로부터 자부심을 느끼고 감동을 받는 것이 어디 오사카 교민들뿐일까? 오사카시립동양도자미술관의 이병창 컬렉션은 아타카 컬렉션과 함께 오사카를 찾는 수많은 세계인에게 청자, 백자, 분청사기 등 한국 도자의 미학을 제대로 보여준다. 일본을 찾는 한국인도 그곳에서 한국의 도자를 만나고 그 아름다움을 느끼게 된다. 한국 이외의 지역에서 한국 도자기의 매력을 이렇게 제대로 느낄 수 있는 공간은 매우 드물다. 이토 유타로가 "아타카 컬렉션에 이병창 컬렉션이 더해짐으로써 한국 문화에 대한 인식이 비약적으로 높아질 것"이라고 평가한 것도 이런 맥락이다.[111]

## 김용두 컬렉션과 국립진주박물관

2001년 9월, 일본의 재일교포 사업가가 8폭짜리 병풍 그림인 16세기 〈소상팔경도〉를 국립중앙박물관에 기증한다는 소식이 언론을 통해 세

상에 알려졌다. 시가 80억 원을 상회한다는 얘기도 들렸다. 고미술계, 문화재계는 깜짝 놀랐다. 이 그림은 조선시대 소상팔경도 가운데 최고 명품인 데다 국공립 박물관 기증 단일 문화재 중 가격에서 최고 수준으로 평가받기 때문이었다. 2009년 미국 뉴욕 메트로폴리탄 박물관 특별전 〈한국의 르네상스 미술 1400-1600〉에 출품되어 미술애호가들을 매료시킨 작품이었다.

기증자는 일본 덴리개발(天理開發) 회장 두암(斗庵) 김용두였다. 경남 사천 출신의 김용두는 여덟 살 때 아버지의 손에 이끌려 일본으로 건너간 뒤 철공장 사업으로 크게 성공했다. 고향을 생각하면서 1950년대 말부터 본격적으로 한국 문화재를 수집해 모두 1000여 점을 모았다.

그가 우리 문화재를 수집하게 된 계기는 우연히 찾아온 청화백자와의 만남이었다. 김용두는 그 상황을 이렇게 기록해 놓았다.

가난한 가정의 3남 3녀의 장남으로 저는 양친을 도와가며 형제자매를 위해 무아경 오로지 일에만 매달려 왔을 뿐이었습니다. 힘들고 참기 어려운 생활 속에서도 모친으로부터 늘 고국이 선진 문화국가였다는 사실을 익히 들어왔습니다. 하지만 당시는 고국의 문화를 되돌아볼 여유라고는 전혀 없었던 게 솔직한 사실입니다. 전쟁이 끝난 다음 조금씩 생활이 안정되자 고미술품에 대한 관심을 갖게 되던 40여 년 전의 어느 날, 문득 골동품 가게에 놓여 있는 백자 청화 구름용무늬 항아리(白磁靑華雲龍文壺)를 보고 저는 그 자리에서 발걸음을 떼지 못한 채 이루 말할 수 없는 감동을 온몸에 느꼈습니다. 이것이 저와 고국 문화재와의 충격적인 첫 만남이었습니다.[112]

조선 청화백자는 시원하고 당당하다. 담백하면서도 은근히 힘이 있다. 구름을 뚫고 시원하고 호방하게 꿈틀거리는 저 용의 움직임. 그걸 보는 순간 김용두는 무언가 후련함을 느꼈을 것이다. 자신의 존재와 뿌리를 생각했을 것이다.

　　김용두는 평생 일본에서 모은 자신의 컬렉션 상당수를 1997년, 2000년, 2001년 세 차례에 걸쳐 고국의 국립중앙박물관에 기증했다. 회화, 도자기, 목가구, 공예품 등 모두 179점이다. 기증품은 모두 명품이다. 고려청자, 조선 분청사기, 조선백자 등의 도자기를 비롯해 16세기 조선불화 〈석가삼존도(釋迦三尊圖)〉, 19세기 〈묵포도(墨葡萄) 병풍〉, 김득신(金得臣)의 〈추계유금도(秋谿遊禽圖)〉 등. 기증작 가운데 정조 어필(御筆)은 2010년 보물 1632-1호로 지정되기도 했다. 정조가 1791년 전라도 관찰사로 부임하는 정민시(鄭民始)를 위해 손수 써준 칠언율시다. 글씨의 바탕은 화려하고 고급스럽다. 분홍 비단 위에 금니(金泥)와 은니(銀泥)로 모란, 박쥐, 구름무늬 등을 그려 넣어 품격을 높였다. 정조 어필 가운데 서예 기량이 가장 높았던 40세 때 작품이라는 점에서 그 가치는 더 올라간다.

　　2001년 기증한 〈소상팔경도〉는 중국 호남성(湖南省)의 소수(瀟水)와 상강(湘江)이 만나는 동정호(洞庭湖) 주변의 아름다운 풍경을 8폭에 나누어 담은 그림이다. 당시 이 기증작에 대해선 "김용두 옹이 소장하고 있는 문화재 중 최고의 작품이다. 계절의 변화와 시적인 분위기가 완벽하게 표현된 소상팔경도의 걸작이다"라는 평가가 나왔다.

　　이 그림은 김용두가 1970년대에 5억 엔을 주고 구입한 것이다. 2001년 기증 당시 "시장에 내놓으면 80억 원을 상회한다. 미국 소더비 경매에서 이 정도 수준의 소상팔경도가 한 폭에 8억~10억 원에 거래된다"는 애

김용두 컬렉션을 전시하고 있는 국립진주박물관 두암관 실내. ⓒ국립진주박물관.

기가 돌았다. 그때 국내의 한 골동상이 이 가격에 구입을 의뢰했다는 뒷
얘기도 전한다. 그러나 김용두는 돈에 연연하지 않고 국립중앙박물관에
조건 없이 기증했다.

〈소상팔경도〉를 기증하면서 김용두는 "몸은 고국에 있지 않지만 내
모든 것이 담긴 문화재가 고국을 찾아가니 마음이 놓인다"고 말했다. 그
러면서 그는 자신의 고향 근처에서 기증작품을 전시했으면 좋겠다는 조
건을 달았다. 〈소상팔경도〉를 기증하고 2년 뒤인 2003년 그는 일본에서
세상을 떠났다. 김용두가 기증한 고미술품은 그의 뜻에 따라 고향 사천
에서 가까운 국립진주박물관으로 옮겨 보관·전시하고 있다. 국립진주
박물관은 그 정신을 기리기 위해 2001년 두암관(斗庵館)이라는 별도의 전

시 공간을 마련했다. 김용두가 전해주는 컬렉션의 감동과 미학을 함께 공유하고 기억하기 위한 공간이다.

## 실향과 귀향 그리고 그 너머의 미학

정조문, 이병창, 김용두의 고미술 컬렉션을 대중이 수용하는 과정은 고려청자나 백자 달항아리, 민화, 조각보처럼 특정 장르의 아름다움을 인식하는 차원과는 다르다. 우리는 이들이 고미술 컬렉션을 형성한 과정에 특히 주목하게 된다. 일본이라는 곳에서의 수집과 공개, 기증의 과정이 관람객들의 감상과 수용에 매우 중요한 요소로 작용한다. '20세기 전반기' '재일동포'의 컬렉션이라는 사실은 우리 근대사에서 외면할 수 없는 요소이기 때문이다. 대중은 이런 특성을 수용하고 공유하려는 경향이 강하다. 재일동포들의 컬렉션은 일반적인 고미술 컬렉션보다 기억할 만한 스토리를 하나 더 수용자들에게 제공하는 셈이다. 이러한 측면은 개별 유물을 감상하는 단계를 넘어 정서적인 감동으로 이어진다. 이러한 감동 또한 넓은 의미의 한국적 미감이라고 할 수 있다. 시각적 혹은 조형적 미감을 넘어서는 정서적 미감이다.

이런 과정을 거쳐 이들의 컬렉션은 미적 차원에 그치지 않고 관람객들에게 사회적 기억으로 작동하게 된다. 그들의 고미술 컬렉션은 컬렉션이 형성된 시대 상황과 어우러지면서 많은 사람들로 하여금 시대와 역사를 환기시킨다. 이들의 컬렉션은 20세기에 제작된 고미술품이나 문화재가 아닌데도 대중은 그것을 보면서 20세기라는 특정 시대를 기억하고 공유하게 되는 것이다.

정조문 컬렉션은 일본 교토의 고려미술관이 소장 전시하고 있다. 정

조문은 일본에서 세상을 떠났고 그가 수집한 고미술품과 문화재는 이 국땅에 남아 관람객들을 만나고 있는 것이다. 사람들은 고려미술관에서 그의 컬렉션을 보면서 실향의 아픔을 떠올린다. 이를 두고 실향의 미학이라고 할 수도 있겠다.

이와 달리 김용두 컬렉션은 고국땅으로 돌아왔다. 그것도 그의 희망대로 고향땅 인근 국립진주박물관에서 고국의 관람객들을 만난다. 사람들은 국립진주박물관 두암관에서 그의 고미술 컬렉션을 감상하며 김용두의 망향과 유물들의 귀향을 떠올리게 된다. 귀향의 미학이라고 할 수 있다.

이병창 컬렉션은 정조문, 김용두의 컬렉션과 또 다른 양식과 미학으로 존재한다. 그의 컬렉션은 우선 글로벌한 차원을 지향하며 한국적 미감을 전파한다. 이병창은 1978년 출간한 《한국미술수선》에 한국, 일본뿐만 아니라 미국, 유럽 등 전 세계에 산재하는 한국 도자기를 체계적으로 수록했다. 한국의 도자기 관련 도서가 한국과 일본을 벗어난 것은 이 책이 처음이다. 이것은 이병창의 글로벌 감각을 잘 보여주는 사례다.

이병창이 자신의 컬렉션을 한국에 기증하지 않고 일본의 세계적인 도자미술관에 기증한 것도 이런 맥락에서 이해할 수 있다. 그렇기에 이병창 컬렉션은 실향과 귀향의 차원을 넘어선다. 그의 컬렉션은 오사카시립동양도자미술관을 찾는 세계인들을 만난다. 그곳에서 외국인들은 한국 도자의 미를 만나고 한국인들은 한국 미술에 대한 자부심을 느끼게 된다. 정조문, 김용두, 이병창 컬렉션은 이렇게 각각 다른 방식으로 한국적 미감을 확산하고 전승하는 데 기여하고 있는 셈이다.

# 6

# 명작은 어떻게 만들어지는가

## 일상의 미술화

1917년 미국의 독립미술가협회가 뉴욕의 그랜드센트럴 갤러리에서 〈앙데팡당(Independents)〉전을 개최했다. 이때 젊은 작가 마르셀 뒤샹(Marcel Duchamp, 1887~1968)은 전시회에 남성용 변기를 출품했다. 공장에서 만든 변기에 'R. Mutt 1917'라는 가짜 서명을 넣은 뒤 눕힌 채로 전시에 출품했다. 그러곤 〈샘(Fountain)〉이라 이름 붙였다.

독립미술가협회 관계자들은 놀라움을 금치 못했고, 논의

마르셀 뒤샹, 〈샘〉. 30.5×38.1×45.7cm, 필라델피아 미술관. 이 작품은 원작(1917)을 1950년에 복제한 것이다. ⓒ국립현대미술관.

끝에 변기의 전시를 거부했다. 이를 둘러싼 논란은 뜨거웠다. 화가(작가)가 창의적으로 만든 것도 아닌 데다 지극히 평범한 일상용품이었기 때문이다. 그것도 공장에서 대량생산된 레디메이드(readymade) 일상용품이었다. 게다가 아름다움이라고는 눈곱만큼도 찾아보기 어려운, 칙칙한 변기였으니 당시 그 누구도 이것을 미술작품으로 받아들이기 어려웠을 것이다. 그러니 이 변기가 과연 미술인가 하는 논란은 어쩌면 당연했다. 하지만 세월이 흘러 지금 사람들은 이 변기를 기념비적인 예술로 받아들인다.

앤디 워홀(Andy Warhol, 1928~1987)은 1964년 뉴욕의 레오 카스텔리 갤러리에서 〈브릴로 상자〉라는 작품을 전시했다. 당시 미국에서 가장 인기가 많은 브릴로 비누를 포장한 상자를 복제해 대중에게 선보인 것이다. 워홀은 자신의 공장에서 이 상자들을 제작했다. 기성 일상용품을, 그것도 복제품을 전시한 것이다. 이 또한 논란의 대상이었다.

앤디 워홀, 〈브릴로 상자〉, 1964. ⓒWikiArt 홈페이지.

뒤샹과 워홀의 작업은 충격이었다. 당시까지 미술이 아닌 것을 미술이라고 내세웠기 때문이다. 뒤샹은 그 누구도 미술이나 전시의 대상으로 생각하지 못했던, 지극히 평범한 일상용품을 전시장으로 끌어들였다. 기성품 일상용품에 새로운 관점과 개념을 부여함으로써 그것을 미술의 지위로 끌어

올렸다. 뒤샹과 워홀의 작업은 미술과 미술 아닌 것의 경계가 무너졌음을, 예술과 현실의 경계가 무너졌음을 극명하고도 상징적으로 보여주었다.

당시 사람들은 뒤샹이 출품한 변기를 보고 경악을 금치 못했다. 더럽고 냄새나는 기성용품 변기를 어떻게 갤러리에 전시할 수 있느냐는 것이다. 뒤샹의 출품작은 전시 개막 직전 철거되었고 어디론가 사라져 행방불명되었다. 지금 우리가 보는 〈샘〉은 그 후 뒤샹이 몇 차례에 걸쳐 '1917년 변기'와 똑같은 모습의 변기에 동일하게 서

2017~2018년 국립현대미술관 서울관에서 열린 특별전 〈마르셀 뒤샹〉의 전시장 모습. 1950년의 복제품 〈샘〉이 이 전시에 출품되었다. ⓒ국립현대미술관.

명을 한 것들이다. 그런데 세월이 흐른 지금, 뒤샹의 변기를 놓고 예술품이 아니라고 말하는 사람은 거의 없다. 절대다수가 이 변기를 변기라 부르지 않고 미술품이라고 한다. 변기는 100년 전 것 그대로인데, 왜 이렇게 변기를 대하는 태도가 바뀐 것일까.

이 문제는 어렵고 복잡한 듯하지만 어찌 보면 매우 단순하다. 저 변기를 두고 화장실의 변기라고 생각하는 것이 아니라 그냥 미술품이라고 여기면 되는 것이다. 애초부터 미술인 것은 없다. 사람들이 미술이라고 생각하면 미술이 되는 것이다. 미술은 꼭 아름다워야 할 필요가 있는 것이 아니고 어느 뛰어난 개인이 창의적으로 직접 만들어야 할 필요가 있는 것도 아니라, 그냥 우리 주변의 모든 일상용품이 미술이 될 수 있음

을 뒤샹은 보여주고자 한 것이다. 미술을 바라보는 관점의 변화, 미술에 대한 인식의 변화다.

그건 미술사에 있어 혁명적인 사건이었다. 이를 두고 미국의 예술철학자 아서 단토(Atthur Danto)는 "예술의 종말"이라고 했다.[1] 그 이전까지 우리는 무언가 예술의 본질을 고정적으로 생각했지만 이제는 그러한 본질적 속성이 없어졌다는 의미다. 다시 말하면 고전적 의미의 미술은 종말을 맞았고 이제 무엇이든지 미술이 될 수 있다는 것이다. 이를 다른 말로 요약하면 '일상의 미술화'다. 이는 미에 대한 새로운 경험, 미에 대한 새로운 인식이다. 현대미술은 그렇게 시작되었다.

앞서 살펴본 조각보나 고려청자도 일상용품에서 미술로 바뀐 경우라고 할 수 있다. 조선시대 조각보는 물건을 싸고 음식을 덮는 데 사용했던 지극히 일상적인 생활용품이었다. 20세기 중반까지만 해도 집집마다 대대로 사용하던 조각보가 한두 개씩은 전해오고 있었다. 그렇게 별 관심을 두지 않던 조각보가 지금은 한국적 미감을 대표하는 고미술품이 되어 많은 사람의 사랑을 받고 있다.

물론 뒤샹의 〈샘〉과 조각보 사이에는 차이점이 있다. 〈샘〉의 경우, 무수히 많은 변기 가운데 뒤샹이 선택한 변기 하나만 미술품이 되었지만 조각보는 그렇지 않다. 조선시대 조각보 실물 자체뿐만 아니라 조각보의 디자인 자체와 그 미학이 모두 미술이 되었다.

고려청자, 조선백자도 조각보와 비슷하다. 한국 전통미술의 대표작으로 꼽는 것들, 박물관·미술관에서 만나는 상당수의 고미술품 문화재는 그것이 만들어진 당시에는 평범한 실용품들이었다. 그것이 세월이 흐르면서 희소성, 미적 가치, 역사적·문화적 의미를 획득하고 어느 순

명작은 어떻게 만들어지는가

238

간부터 미술품이나 문화재로 인식된다.

일상용품에서 미술품이 되는 데에는 컬렉터의 수집, 박물관·미술관의 컬렉션 소장, 컬렉션의 전시, 전시를 통한 대중과의 지속적인 만남, 대중의 미적 인식 등의 과정을 거친다. 평범했던 일상용품은 누군가의 수집 행위에 의해 집단적인 컬렉션이 되고 그것은 박물관·미술관이라는 공공기관에서 전시를 통해 대중과 만난다. 대중은 전시를 관람하면서 특정 대상에 담긴 역사적·사회적 의미, 미적 가치 등을 인식하게 된다. 이 같은 과정을 통해 특정 대상은 일상용품이 아니라 미술로 인식되기 시작한다. 고려청자, 조선백자, 조각보 등이 이러한 과정을 거쳐 미술품의 지위를 얻었다. 일상적인 공간에 있는 생활용품도 박물관·미술관의 진열장 속으로 들어가는 순간, 미술품으로 받아들여진다. 바로 일상의 미술화이며 이것이 박물관·미술관의 주요 기능이다.

일상의 미술화는 박물관·미술관으로 장소가 이동하는 것이기도 하지만 동시에 인식의 변화이기도 하다. 변기는 변기일 뿐이고 조각보는 조각보일 뿐이지만, 그것을 바라보는 관점을 바꾸었기 때문에 변기와 조각보가 미술품으로, 미적인 대상으로 다가오는 것이다. 관점을 바꿈으로써 또 다른 해석을 이끌어 내고 새로운 개념을 부여하면서 대중과의 새로운 소통을 만들어 낸 것이다. 박물관·미술관은 이렇게 일상적인 것을 미술품으로 전환시킨다. 이와 관련해 박물관·미술관을 또 다른 방식의 신화적 공간으로 보는 견해도 있다. "애초에 일상과 미술은 한 몸이었다. 이 한 몸에 미술관은 작위적인 구분선을 긋는다. 예술은 신화가 된다. 미술관은 신화를 지탱하는 곳. 미술관은 따라서 신전이라 할 수 있다"는 지적도 이러한 맥락에 닿아 있다.[2]

일상용품에서 미술로 바뀌는 과정에서 특히 전시를 주목할 필요가 있다. 〈샘〉과 〈브릴로 상자〉는 전시라는 과정을 통해 대중을 만나고 새로운 인식을 제공했다. 〈샘〉이 1917년 전시에 끝내 거부되긴 했지만 이 또한 전시라는 제도와 과정이 있었기 때문에 대중에게 알려질 수 있었다. 우리의 조선시대 조각보 역시 컬렉터에 의해 조각보 컬렉션이 되고 그것이 박물관·미술관에서 전시를 통해 지속적으로 대중과 만나면서 미적 대상으로 인식된 것이다.

## 한국미 재인식과 새로운 기억

전통은 자연스럽게 형성되기도 하지만 만들어지기도 한다. 에릭 홉스봄은 유럽에 전해오는 여러 전통이 실은 19세기 말~20세기 초에 의도적으로 만들어진 것으로 보았다.[3] 고미술 컬렉션의 수용을 통해 한국미를 재발견하는 것도 넓은 의미로 보면 '만들어진 전통'의 범주에 들어간다. 만들어진 전통이라는 시각은 인간이 과거와 맺는 관계에 대해 많은 시사점을 제시한다. 박물관·미술관과 고미술 컬렉션을 바라보는 시각에도 유효한 점이 많다.

한국미는 저절로 존재하는 것이 아니다. 특정한 계기를 통해 어느 구체적인 대상에서 미적인 가치를 발견할 때, 한국미라는 것을 인식할 수 있다. 박물관 컬렉션뿐만 아니라 석탑이나 목조건축물처럼 야외에 있는 고미술품도 그 수용 과정은 다르지 않다.

국보이자 유네스코 세계유산인 석굴암을 예로 들어 살펴보자. 사람

들은 누구나 석굴암을 한국을 대표하는 미술 문화재로 평가한 다. 그런데 우리는 언제부터 석 굴암을 한국 최고의 불교조각으 로, 한국미의 대표작으로 인식 하기 시작했을까. 석굴암을 조 성한 8세기 중반 이후 줄곧 명품 으로 여겨졌을 수도 있으나, 이 를 뒷받침해 줄 만한 기록이나 특별한 정황은 없다.

1912년 말~1913년 초에 경주의 동양헌(東洋軒)이 촬영한 석굴암 모습. 성균관대 박물관.

그런 상황에서 그 존재를 다 시 인식하기 시작한 것은 20세기 초였다. 1909년경 일본인이 무 너져 내린 석굴암의 존재를 확 인했고 조선총독부는 1913년 석

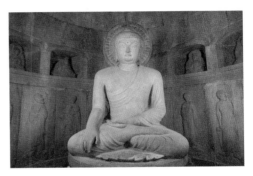

한국을 대표하는 불교미술 가운데 하나인 석굴암 석굴(8세기 중 반). 국보 24호이자 유네스코 세계유산이다. ⓒ문화재청 홈페이지.

굴암을 대대적으로 수리 보수했다. 1910년 간행된 《조선미술대관(朝鮮 美術大觀)》엔 석굴암이 걸작으로 소개되었다. 사람들은 이런 과정을 통해 석굴암의 존재를 다시 인식했고 석굴암에 가치를 새로 부여하기 시작 했다.[4] "조선의 선비들은 석굴암을 단지 경승지 정도로 여기고 있었지만 …… 근대적 발견과 함께 석굴암은 이제 걸작이 되어 본격적인 감상의 대상이 되었다"고 볼 수 있는 것이다. 이러한 발견 역시 석굴암의 수용 과 인식 과정이라고 할 수 있다.

이렇게 그 존재를 다시 발견하고 가치를 인식하고 나면, 그러한 인식

은 주변으로 전파되면서 더 많은 사람이 공유하게 된다. 이후 1910년대 국어학자 안확(安廓)의 글과 일본인 건축학자 세키노 다다시의 《조선미술사(朝鮮美術史)》에서 석굴암을 부각했고 민예이론가이자 컬렉터인 야나기 무네요시는 자신의 글 〈석굴암 조각에 관하여(石佛寺の彫刻について)〉에서 '영원의 걸작'이라고 찬사를 보냈다. 1920년대에 이르러 석굴암 여행 붐이 일었다. 여행 붐은 대중이 석굴암을 시각적으로 함께 경험하고 석굴암의 존재와 가치를 공유하는 것이다. 이어 1930년대에 이르면 교과서를 통해 그 인식이 확산하고 재생산된다.

물론 일제의 석굴암 상찬과 이를 통해 명작으로 자리 잡아가는 과정은 식민지 시각이 반영된 것이었다. 석굴암 등 신라의 미술 문화를 한반도 문화의 최정점으로 두고 그 이후 점점 퇴락해 조선시대에 이르렀다는 인식, 문명화된 일본이 석굴암의 가치를 재발견하고 보수함으로써 석굴암의 옛 영화를 찾아주었다는 인식을 이식하기 위한 것이었다.[5] 그럼에도 석굴암의 존재와 가치에 대한 대중의 인식이 바뀌게 된 것은 부정할 수 없는 사실이었다. 석굴암은 그 자리에 그대로 있었지만 시대가 흐르면서 사람들이 그 존재 의미를 새롭게 인식한 것이다. 석굴암은 이렇게 20세기 신화를 형성하면서 명작으로 태어났다. 이렇듯 석굴암은 외국인의 눈에 의해 한국미의 대표로 채집되어 여러 매체를 타고 유포되었다. 이것이 근대기 석굴암을 수용하고 거기 담겨 있는 한국적 미감을 인식해 나가는 과정이었다.

19세기 말~20세기 초는 전반적으로 전통의 재발견, 전통의 재해석, 한국미의 재인식이 이뤄지는 시기였다. 고려청자, 석굴암, 조선백자, 소반 등에 대한 재인식을 대표적인 사례로 들 수 있다. 식민지시대 일제와

서구라는 타자의 시선을 통해 이뤄진 재인식이었지만 그 과정에서 박물관과 컬렉션이 중요한 역할을 했음을 부인할 수 없다. 박물관의 전시, 컬렉션의 전시라는 새롭고 근대적인 제도와 형식을 통해 특정 대상의 미적 가치를 새롭게 인식하고 경험하는 과정이었다.

그 미적 경험과 인식은 많은 사람들의 기억 속에 자리 잡게 된다. 이렇게 보면 박물관·미술관의 전시는 새로운 기억을 만들어 내는 과정이다. 미술 컬렉션을 공개하고 전시한다는 것은 관람객에게 특별한 기억을 남기게 된다. 이는 곧 박물관·미술관이 한 개인과 한 사회의 기억을 만들어 내는 제도나 장치로 작동한다는 것을 의미하기도 한다.[6] 박물관·미술관, 컬렉션, 전시를 통해 이뤄지는 기억은 집단화되고 동시에 후대에 전승되면서 개인의 기억을 넘어 사회적 기억으로 나아간다. 미적 경험이나 한국미에 대한 인식은 사회적 기억으로 축적되고 그 기억은 다시 컬렉션과 전시에 개입하고 미적 인식에 영향을 미친다. 미적 인식과 사회적 기억은 그렇게 변화하고 또 변화한다. 미술이라는 것도 마찬가지다.

여기서 다시 질문을 던져본다. 그럼, 우리 집 변기는 미술인가, 아닌가? 우리 집 변기를 뜯어내 어딘가에 내놓고 "이것은 미술이다"라고 외친다면 사람들이 어떻게 받아들일 것인가? 나의 외침을 들은 사람들이 고개를 가로저으며 "당신의 변기는 미술이 아니야"라고 말하지 않을까? 그렇다면 뒤샹의 변기와 우리 집 변기의 차이는 무엇이란 말인가?

## 1 왜 컬렉션인가

1. 전동호, 〈미술후원과 수집의 정치학〉, 《영국연구》 제17호(영국사학회, 2007), p. 54.

2. Susan M. Pearce etc., *Interpreting Objects and Collections*(Routledge, 1994), p. 193.

3. 김형숙, 《미술관과 소통》(예경, 2001) 참조.

4. 현재 학계에서 수집, 수장, 컬렉션이라는 용어는 혼용되고 있다. 특별한 기준이 있는 것은 아니지만 대체로 조선시대까지를 대상으로 할 때는 서화 수집, 서화 수장이라는 용어를 주로 사용하고 근대 이후를 다룰 때는 컬렉션이라는 용어를 많이 사용한다.

5. 안휘준, 〈안견과 그의 화풍―〈몽유도원도〉를 중심으로〉, 《진단학보》 38(진단학회, 1974).

6. 홍선표, 〈19세기 여항문인들의 회화활동과 창작 성향〉, 《미술사논단》 1(한국미술연구소, 1995); 홍선표, 〈조선후기 회화 애호풍조와 감평활동〉, 《미술사논단》 5(한국미술연구소, 1997).

7. 박효은, 〈조선후기 문인들의 회화수집활동 연구〉(홍익대 대학원 미술사학과 석사논문, 1999); 박효은, 〈홍성하 소장본 金光國의 《石農畫苑》에 관한 고찰〉, 《溫知論叢》 5(온지학회, 1999); 박효은, 〈18세기 조선 문인들의 회화수집활동과 화단〉, 《미술사학연구》 233·234 합본호(한국미술사학회, 2002); 박효은, 〈김광국의 《石農畫苑》과 18세기 후반 조선 화단〉, 《遊戲三昧―선비의 예술과 선비 취미》(학고재, 2003); 박효은, 〈17~19세기 조선화단과 미술시장의 다원성〉, 《근대미술연구》(국

립현대미술관, 2006); 박효은, 《石農畵苑》을 통해 본 한·중 회화 後援 연구〉(홍익대 대학원 미술사학과 박사 논문, 2013).

8. 황정연, 〈석농 김광국의 생애와 서화 수장활동〉, 《미술사학연구》 235(한국미술사학회, 2002); 황정연, 〈석농 김광국이 애장한 그림들〉, 《문헌과해석》 20호(문헌과해석사, 2000); 황정연, 〈낭선군 이우의 서화 수장과 편찬〉, 《장서각》 9집(한국정신문화연구원, 2003); 황정연, 〈조선시대 궁중 서화 수장처에 대한 연구〉, 《서지학연구》 32집(한국서지학회, 2005); 황정연, 〈조선시대 궁중 서화 수장과 미술후원〉, 《조선왕실의 미술문화》(대원사, 2005); 황정연, 〈18세기 경화사족의 금석첩 수장과 예술향유 양상〉, 《문헌과해석》 35(태학사, 2006); 황정연, 〈조선시대 서화 수장 연구〉(한국학중앙연구원 박사 논문, 2007); 황정연, 〈15세기 서화 수집의 중심, 안평대군〉, 《내일을 여는 역사》 37호(서해문집, 2009); 황정연, 〈낭선군 이우, 17세기를 장식한 예술애호가〉, 《내일을 여는 역사》 38호(서해문집, 2010).

9. 김홍남, 〈安平大君 소장 中國 書藝: 宋 徽宗, 蘇軾, 趙孟頫, 鮮于樞〉, 《미술사논단》 8호(한국미술연구소, 1999); 박은순, 〈서유구의 서화감상학과 《林園經濟志》〉, 《한국학논집》 34집(한양대 한국학연구소, 2000); 성혜영, 〈古藍 田琦(1825~1854)의 회화와 서예〉(홍익대 대학원 미술사학과 석사 논문, 1994); 유홍준, 〈현종의 문예 취미와 서화컬렉션〉, 《조선왕실의 인장》(국립고궁박물관, 2006); 유홍준, 〈石農畵苑의 해제와 회화사적 의의〉, 《김광국의 석농화원》(눌와, 2015); 이원복, 〈畵員別集〉考〉, 《미술사학연구》 215(한국미술사학회, 1997); 이태호, 〈石農 金光國 舊藏 유럽의 동판화를 통해 본 18세기 지식인들의 이국취미〉, 《遊戱三昧—선비의 예술과 선비 취미》(학고재, 2003); 장진성, 〈조선후기 고동서화(古董書畵) 수집 열기의 성격: 김홍도의 〈포의풍류도〉와 〈사인초상〉에 대한 검토〉, 《미술사와 시각문화》 3호(미술사와시각문화학회, 2004).

10. 강명관, 《조선시대 문학 예술의 생성 공간》(소명출판, 1999); 안대회, 《선비답게 산다는 것》(푸른역사, 2007); 정민, 〈18세기 조선 지식인의 '癖'과 '癡'의 추구 경향〉, 《18세기 연구》 5·6호(한국18세기사학회, 2002); 정민, 《18세기 조선 지식인의 발견》(휴머니스트, 2007).

11. 이현일, 〈조선후기 고동완상의 유행과 자하시〉, 《19세기 조선지식인의 문화지형도》(한양대출판부, 2006); 오수경, 〈18세기 서울 문인지식층의 성향—연암그룹에 관한 연구의 일단〉(성균관대 대학원 한문학과 박사 논문, 1990).

12. 박계리, 〈조선총독부박물관 서화컬렉션과 수집가들〉, 《근대미술연구》(국립현대미술관, 2006); 박계리, 〈타자로서의 이왕가박물관과 전통관〉, 《미술사학연구》 240(한국미술사학회, 2003); 박계리, 〈帝室博物館과 御苑〉, 《한국 박물관 100년사》(국립중앙박물관·한국박물관협회, 2009); 김인덕, 〈조선총독부박물관〉, 《한국 박물관 100년사》.

13. 민병훈, 〈국립중앙박물관 소장 중앙아시아 유물의 소장경위 및 전시 조사연구 현황〉, 《국립중앙박물관 소장 서역미술》(국립중앙박물관, 2003); 민병훈, 〈국립중앙박물관 소장 중앙아시아 유물(大谷 컬렉션)의 소장 경위 및 연구 현황〉, 《중앙아시아 연구》 5호(중앙아시아학회, 2000).

14. 이태희, 〈조선총독부박물관의 중국 문화재 수집: 關野貞의 수집 활동을 중심으로〉, 《미술자료》 87호(국립중앙박물관, 2015).

15. 이구열, 〈국립중앙박물관의 일본 근대미술 콜렉션〉, 《국립중앙박물관소장 일본근대미술》(국립중앙박물관, 2001); 권행가, 〈컬렉션, 시장, 취향: 이왕가미술관 일본 근대미술컬렉션 재고〉, 《미술자료》 87호(국립중앙박물관, 2015).

16. 김상엽, 〈일제강점기의 고미술품 유통과 경매〉, 《근대미술연구》(국립현대미술관, 2006); 김상엽, 〈한국근대의 골동시장과 경성미술구락부〉, 《동양고전연구》 19(동양고전학회, 2003); 김상엽, 〈일제시대 경매도록 수록 고서화의 의의〉, 《동양고전연구》 23(동양고전학회, 2005); 박성원, 〈일제강점기 경성미술구락부 활동이 한국 근대미술시장에 끼친 영향―《京城美術俱樂部創立二十年記念誌: 朝鮮古美術業界二十年의 回顧》를 중심으로〉(이화여대 대학원 한국학과 석사 논문, 2011).

17. 김상엽, 〈한국 근대의 고미술품 수장가 1: 장택상〉, 《동양고전연구》 34(동양고전학회, 2009); 김상엽, 〈일제시기 京城의 미술시장과 수장가 박창훈〉, 《서울학연구》 37(서울학연구소, 2009); 김상엽, 〈《故朴榮喆氏寄贈書畫類展觀目錄》을 통해 본 다산(多山) 박영철(朴榮喆, 1879~1939)의 수장활동〉, 《문화재》 44권4호(국립문화재연구소, 2011); 김상엽, 《미술품 컬렉터들》(돌베개, 2015); 이원복, 〈간송 전형필과 그의 수집 문화재〉, 《근대미술연구》(국립현대미술관, 2006); 이자원, 〈오세창의 서화 수장 연구〉(서울대 대학원 석사 논문, 2009); 최완수, 〈간송선생 평전〉, 《간송문화》(한국민족미술연구소, 1991).

18. 국내 연구자에 의한 해외 컬렉션 연구는 다음과 같다. 강은주, 〈사우스켄싱턴 박물관의 아시아 컬렉션(1851년~1899년) 연구〉(이화여대 대학원 미술사학과 석사

논문, 2007); 전동호, 〈미술후원과 수집의 정치학〉; 전동호, 〈수집가들의 향연: 리버풀 미술동호회와 그 전시회들 1872~1895〉, 《미술사와 시각문화》 2호(미술사와시각문화학회, 2003); 정연복, 〈루브르 박물관의 탄생―컬렉션에서 박물관으로〉, 《불어문화권연구》 19집(서울대인문학연구원, 2009).

19. 미국 박물관 설립 과정에서 컬렉션 기증이 어떤 역할을 했는지에 관해선 한혜선, 〈뉴욕 주요 미술관 후원 문화에 관한 연구―기증·기부·유증을 중심으로〉(경희대 대학원 미술학과 석사 논문, 2010) 참조.

20. 도자기의 수용에 관한 연구는 다음과 같다. 김정기, 《미의 나라 조선―야나기, 아사카와 형제, 헨더슨의 도자 이야기》(한울아카데미, 2011); 박소현, 〈'고려자기'는 어떻게 '미술'이 되었나〉, 《사회연구》 11호(사회연구사, 2006); 박혜상, 〈한국 근대기 고려청자의 미술품 인식 형성과 확산〉(이화여대 대학원 미술사학과 석사 논문, 2010); 장남원, 〈도자사 연구에서 '수용(受容)'의 문제〉, 《미술사학》 21(한국미술사교육학회, 2007); 장남원, 〈고려청자에 대한 사회적 기억의 형성과정으로 본 조선 후기의 정황〉, 《미술사논단》 29호(한국미술연구소, 2009); 이소영, 〈고려청자: 서구에서의 수용〉, 《미술자료》 83호(국립중앙박물관, 2013).

21. 이 학술심포지엄은 1부 '구미의 아시아 미술 컬렉션과 전시', 2부 '동아시아의 아시아 미술 컬렉션과 전시', 3부 '아시아 미술의 국제적 저항과 전시'로 나누어 진행했다. 개별 발표논문으로는 〈중국 조각의 근대적 순간〉, 〈중국 물건에서 중국 미술로: 1842~1936년 영국과 프랑스에서 중국 미술의 개념 발달과 전시〉, 〈미국에서의 아시아 미술 컬렉션과 전시의 전개〉, 〈일본의 아시아 미술 컬렉션과 전시〉, 〈한국의 아시아 미술 컬렉션과 전시〉, 〈저항의 순간들: 작은 개입들과 1980년대 인도 페스티벌〉, 〈동서양 회화, 전시관에서 서로에게 말을 걸다〉 등이 있다. 이들 발표문은 《미술자료》 82호(국립중앙박물관, 2012)에 재수록되었다.

22. 국립중앙박물관 미술부, 《한국미술 전시와 연구》(국립중앙박물관, 2007).

23. 이광표, 〈무령왕릉·천마총·황남대총 출토유물 전시의 변화에 관한 고찰〉, 《문화공간연구》 46호(한국문화공간건축학회, 2014).

24. 전동호, 〈19세기 서구 지방 공공박물관의 실태: 영국 워링턴 박물관 사례연구〉, 《서양미술사학회논문집》 제22집(서양미술학회, 2004), p. 35.

## 2 고미술 컬렉션을 보는 시각

1. 장 보드리야르, 배영달 옮김, 《사물의 체계》(지식을만드는지식, 2011), pp. 133-170.

2. 류정아·김현경, 〈수집행위의 인류학적 기원과 상징적 가치〉, 《인류에게 박물관이 왜 필요했을까》(민속원, 2013), pp. 83-91.

3. 황정연, 〈조선시대 서화 수장 연구〉(한국학중앙연구원 박사 논문, 2007), pp. 12-19.

4. 미술품 중심 컬렉션의 유형을 '유물/기념품으로서의 컬렉션', '물신숭배/페티시즘/토테미즘 대상으로서의 컬렉션', '분류학으로서의 컬렉션'으로 구분하기도 한다. Susan M. Pearce etc., *Interpreting Objects and Collection*(Routledge, 1994), p. 194.

5. 조선시대 수집 대상의 다양한 종류에 대해선 안대회, 《선비답게 산다는 것》(푸른역사, 2007); 정민, 〈18세기 조선 지식인의 '癖'과 '癡'의 추구 경향〉, 《18세기 연구》 5·6호(한국18세기사학회, 2002); 정민, 앞의 책 참조.

6. 이은기, 〈지리상의 발견과 유럽의 수집문화〉, 《인류에게 박물관이 왜 필요했을까》(민속원, 2013), pp. 103-121.

7. Susan A. Crane, *Museums and Memory*(Stanford Univ. Press, 2000), p. 2.

8. 위의 책, p. 1.

9. 심상용, 《그림 없는 미술관》(이룸, 2000), p. 37.

10. 조선 후기 고려청자 인식에 대해선 장남원, 〈고려청자에 대한 사회적 기억의 형성과정으로 본 조선 후기의 정황〉, 《미술사논단》 29호(한국미술연구소, 2009); 박혜상, 〈한국 근대기 고려청자의 미술품 인식 형성과 확산〉(이화여대 대학원 미술사학과 석사 논문, 2010) 참조.

11. Susan M. Pearce etc., 앞의 책 참조.

12. 이광표, 《명품의 탄생》(산처럼, 2009), pp. 21-23.

13. 이은기, 앞의 글, pp. 103-121.

14. 금은 합금으로 만들어진 공혜왕후 어보는 높이 7.5cm, 가로 11cm, 세로 11cm이다. 위에는 거북 모양의 손잡이가 붙어 있고, 바닥에는 공혜왕후의 존호 '휘의신숙공혜왕후지인(徽懿愼肅恭惠王后之印)'이 새겨져 있다. 1474년 제작.

15. 〈몽유도원도〉의 제작 과정, 미술사적 가치, 일본에서의 소장 등에 대해선 안휘준, 《안견과 몽유도원도》(사회평론, 2009) 참조.

16. 〈인왕제색도〉의 탄생 배경과 의미 등에 관해선 오주석, 《옛 그림 읽기의 즐거움 1》

(솔, 1999) 참조.

17. 야나기 무네요시, 이목 옮김, 《수집이야기》(산처럼, 2008), pp. 13-58.

18. 전진성, 《역사가 기억을 말하다》(휴머니스트, 2009), p. 235.

19. "박물관의 탄생은 국민이라는 새로운 정치적 가치로 고양된 전혀 새로운 행위의 장, 즉 공공영역의 탄생을 나타내는 것이다." 위의 책, p. 236.

20. 조지 캘리스 버코, 양지연 옮김, 《큐레이터를 위한 박물관학》(김영사, 1999), p. 148.

21. 이수연, 〈컬렉션, MoMA를 말하다〉, 《국립현대미술관 연구논문》 제1집(국립현대미술관, 2009), p. 137.

22. Anne Fahy, *Collections Management*(Routledge, 1995), p. 7.

23. 조지 캘리스 버코, 앞의 책, p. 148.

24. 전진성, 앞의 책, p. 239.

25. 미술관과 현대미술의 관계에 대해선 다음과 같은 지적도 있다. "미술이 자립하기 위해서는 미를 중심으로 하는 고유의 가치체계와 이에 따른 작가의 자기의식 그리고 이를 지탱할 수 있는 사회문화적 토대가 요구되었다." 위의 책, p. 230.

26. 김형숙, 앞의 책, p. 12.

27. 데이비즈 진, 전승보 옮김, 《미술관 전시, 이론에서 실천까지》(학고재, 1998).

28. 티모시 엠브로즈·크리스핀 페인, 이보아 옮김, 《실무자를 위한 박물관 경영 핸드북》(학고재, 2001), p. 122.

29. 전진성, 앞의 책, p. 228.

30. 김형숙, 앞의 책, p. 20.

31. 요시미 순야(良相舜若), 이태문 옮김, 《박람회 근대의 시선》(논형, 2004) 참조.

32. 김형숙, 앞의 책, p. 20.

33. 위의 책, p. 21.

34. 하계훈, 〈한국 박물관 역사를 통해 본 미술사의 역할과 전망〉, 《서양미술사학회 논문집》 29집(서양미술사학회, 2008), p. 333.

35. 전진성, 앞의 책, p. 237.

36. 이광표, 〈무령왕릉·천마총·황남대총 출토유물 전시의 변화에 관한 고찰〉, 《문화공간연구》 46호(한국문화공간건축학회, 2014), p. 132 참조.

37. 이광표, 앞의 글, p. 134.

38. 무구정광대다라니경 등 불국사 석가탑 사리장엄구는 1963년 발견 이후 국립중앙 박물관이 소장 전시해 오다 조계종의 지속적인 요구에 따라 2007년 조계종 불교 중앙박물관으로 이관되었다.

39. 우리 문화재의 약탈과 환수에 관한 전반적인 내용은 이광표, 《한국의 국보》(컬처 북스, 2014), pp. 325-355 참조.

40. 이추영, 〈컬렉션, 미술관을 말하다〉, 《국립현대미술관 연구논문》 제1집(국립현대 미술관, 2009). p. 39.

41. 영국 사우스켄싱턴 박물관의 컬렉션에 대해선 강은주, 〈사우스켄싱턴 박물관의 아시아 컬렉션(1851년~1899년) 연구〉(이화여대 대학원 미술사학과 석사 논문, 2007); 임소연, 〈사우스켄싱턴 박물관을 통해 본 빅토리아기 영국―문화를 통한 사회통제와 제국주의〉(서울대 대학원 서양사학과 석사 논문, 2004) 참조.

42. 서지원, 〈미셸 푸꼬의 계보학적 입장에서 본 공공미술관〉, 《미학》 41집(한국미학 회, 2005) 참조.

43. "이러한 근대의 전시의 스펙터클이 또한 판옵티콘의 원리일 수 있는 것은 관객이 대상에 대한 시선의 주체이면서 동시에 대형 공공 공간의 군중으로써 언제나 다른 관객들의 시선의 대상임을 자각한다는 사실에 있다. ……이처럼 관객은 미술 관에서 자기 감시를 통해 스스로의 신체의 행위를 통제하고 미술관이 제시하는 행위의 규범을 따르게 된다." 위의 글, p. 161.

44. 김영원, 〈국내의 한국미술 특별전시―종합 및 도자기〉, 《한국미술 전시와 연구》 (국립중앙박물관, 2007) 참조.

45. 이에 대해선 최광식, 〈한국박물관 100년의 역사와 의미〉, 《한국 박물관 100년사》 (국립중앙박물관 한국박물관협회, 2009) 참조.

46. 하와이로 옮겨진 유물들은 현지에서 적극 활용되었다. 1957년 〈한국미술 5천년 전〉 미국 순회전에 함께 출품된 뒤 특별전을 마치고 국내로 돌아왔다. 이때 북한 은 소련에서 한국유물 특별전을 개최하였다. 최광식, 앞의 글, pp. 14-16.

47. 김영원, 앞의 글 참조.

48. Tony Bennett, *The Birth of the Museum: History, Theory, Politics*(Routledge, 1995) 참조.

49. 심상용, 앞의 책, p. 64.

50. 이와 관련해 유럽에서의 박물관의 의도는 부르주아 시민의 규범에 순화시키는

수단이었다는 견해도 있다. 서지원, 앞의 글, p. 162.

51. 이광표, 앞의 글 참조.

52. Susan Stewaft, "Objects of desire," *Interpreting Objects and Collections* (Routledge, 1994), p. 254.

53. Susan A. Crane, 앞의 책, p. 6.

54. 위의 책, p. 2.

55. 최정은, 〈사회적 기억과 구술 기록화 그리고 아키비스트〉, 《기록학연구》 30호(한국기록학회, 2011) 참조.

56. 박은영, 〈한국전쟁 사진의 수용과 해석: 대동강 철교의 피난민〉, 《미술사논단》 29호(한국미술연구소, 2009). 이하의 내용은 이 글을 정리한 것이다.

57. 최정은, 앞의 글, p. 12.

58. 위의 글, p. 32.

59. Susan M. Pearce, "Collecting reconsidered," *Interpreting Objects and Collections*, p. 2.

60. 장 보드리야르, 앞의 책, pp. 134-136.

61. Susan M. Pearce etc., 앞의 책, p. 257.

62. Susan Stewart, 앞의 글, p. 254.

63. Susan M. Pearce etc., 앞의 책, p. 194.

64. 장남원, 〈도자사 연구에서 '수용(受容)'의 문제〉, 《미술사학》 21(한국미술사교육학회, 2007) 참조.

65. Susan M. Pearce etc., 앞의 책, p. 1.

66. Robert Lumley, *The Museum Time Machine*(Routledge, 1988), p. 15.

## 3 고미술 컬렉션의 흐름

1. 황정연, 《조선시대 서화수장 연구》(신구문화사, 2012) 참조.

2. 위의 책, p. 333.

3. 안평대군의 컬렉션에 대해선 안휘준, 《안견과 몽유도원도》(사회평론, 2009); 황정연, 〈15세기 서화 수집의 중심, 안평대군〉, 《내일을 여는 역사》 37호(서해문집, 2009), pp. 33-54 참조.

4. 중국 동진의 고개지(顧愷之), 당의 오도자(吳道子), 곽희(郭熙), 원의 조맹부(趙孟

顙), 마원(馬遠) 등의 작품도 있고 특히 안견의 작품이 30점 포함되어 있다. 신숙주의 〈화기〉에는 이런 기록이 있다. "비해당은 서화를 사랑하여 누가 조그마한 조각이라고 갖고 있다고 하면 후한 값을 주고 구입하였으며 그 가운데 좋은 것을 골라 장황하여 소장했다. 어느 날 이것을 모두 나에게 보여주면서 말하기를 '나는 이것들을 좋아하는 성격인데 이것 역시 병이다. 열심히 찾고 널리 찾기를 10여 년 한 후에 이만큼을 얻었다'고 하였다." "匪懈堂愛書畫 聞人有殘片素 必厚購之 擇其善者 粧潢而歲之 一日 悉出而示叔舟日 餘性好是 是亦病也 窮探廣搜十餘年 而後得有是", 《保閑齋集》 卷 14 〈畫記〉.

5. 황정연, 〈조선문화의 이면을 움직인 서화 수장가들〉, 《내일을 여는 역사》 36호(서해문집, 2009) 참조.

6. 안평대군의 컬렉션은 현재 전하지 않는다. 안평대군은 계유정난(癸酉靖難)에서 수양대군(首陽大君)과의 권력 다툼에 패하고 강화도로 유배된 뒤 사사(賜死)되었다. 그 과정을 통해 역적으로 규정됨으로써 사대부들이 그의 컬렉션을 소장하는 것을 꺼렸기 때문으로 추정해 볼 수 있다. 안휘준, 앞의 책, pp. 33-54.

7. 황정연, 〈낭선군 이우의 서화 수장과 편찬〉, 《장서각》 9집(한국정신문화연구원, 2003); 황정연, 〈낭선군 이우, 17세기를 장식한 예술애호가〉, 《내일을 여는 역사》 38호(서해문집, 2010) 참조.

8. 낭선군은 만고장(萬古藏)과 상고재(尙古齋)라는 서재를 지어 수집한 서화를 정성스레 보관했다. 만고장은 '무수히 많은 옛것들을 보관하는 곳'이라는 뜻이고, 상고재는 '삼가 옛것을 숭상하는 곳'이라는 뜻이다. 옛것에 대한 그의 관심을 잘 보여주는 당호다.

9. 황정연, 앞의 책, pp. 369-371.

10. 정조대 규장각과 서화 수장에 대해선 한영우, 《규장각》(지식산업사, 2008), pp. 34-39; 황정연, 〈조선시대 궁중 서화 수장처에 대한 연구〉, 《서지학연구》 32집(한국서지학회, 2005). pp. 314-316 참조.

11. 황정연, 위의 글 참조.

12. 강명관, 《조선시대 문학 예술의 생성 공간》(소명출판, 1999); 정민, 앞의 책; 안대회, 《선비답게 산다는 것》(푸른역사, 2007) 등 참조.

13. "人之於物 皆有癖 癖者病也 然君子有終身而慕之者 以其有至樂也 今夫古玉 古銅鼎彝筆山硯石 世皆畜爲玩好", 남공철, 《金陵集》 卷 23, 24 〈書畫跋尾〉.

주

14. 황정연, 앞의 책, p. 456.

15. 박효은, 〈18세기 조선 문인들의 화화 수집 활동과 화단〉, 《미술사학연구》 233·234 합본호(한국미술사학회, 2002), pp. 160-163 참조.

16. 강명관, 〈조선후기 서적의 수입·유통과 장서가의 출현〉, 《조선시대 문학 예술의 생성 공간》, p. 268.

17. 홍한주, 《지수염필(智水拈筆)》, 〈장서가(藏書家)〉.

18. 정민, 앞의 책, pp. 42-43.

19. "其收藏書畫古玩甲於一國", 오세창, 《槿域書畫徵》.

20. "詭怪嗜好膏肓好癖古器書畫筆硯墨 弗傳頓能透得辨別眞譌無毫錯 貧或絶煙空四 壁金石緗素作昕昔 奇物到手輒傾棄朋儕背指親姤謫", 《尙古書帖》.

21. 박효은, 〈김광국의 《石農畫苑》과 18세기 후반 조선 화단〉, 《遊戲三昧―선비의 예 술과 선비 취미》(학고재, 2003), p. 129.

22. 박효은, 앞의 글; 황정연, 〈석농 김광국(1727~1797)의 생애와 서화수장 활동〉, 《미술사학연구》 235호(한국미술사학회, 2002).

23. 《석농화원》 육필본에 관해선 김광국, 유홍준·김채식 옮김, 《김광국의 석농화원》 (눌와, 2015) 참조.

24. 이원복, 〈《畫員別集》考〉, 《미술사학연구》 215(한국미술사학회, 1997); 김광국, 앞의 책 참조.

25. 〈술타니에 풍경〉은 17세기 말~18세기 초 네덜란드 동판화가이자 지도 제작자였 던 피터 솅크(1660~1718년경)가 제작했다. 이태호, 〈석농 김광국 구장 유럽의 동 판화를 통해 본 18세기 지식인들의 이국취미〉, 《遊戲三昧―선비의 예술과 선비 취미》(학고재, 2003) 참조.

26. 오세창은 《槿域書畫徵》에서 아버지 오경석에 대해 이렇게 회고했다. "선군의 행 서와 해서는 안노공〔顔魯公(안진경, 顔眞卿)〕을 배웠고 예서는 예기비(禮器碑)를 배워서 집에 계시면 항상 밤늦도록 서첩을 임모(臨摹)하셨다. 불초(不肖)가 곁에 서 모시고 있을 적에 매양 필법을 가르쳐 주셨는데 그때 내가 너무 어리고 어리 석어서 잘 알아듣지 못했으니, 우리 집안의 계통을 떨어뜨린다는 송구스러움이 그칠 날이 없었다. 불초 세창은 기록한다."

27. 〈포의풍류도〉를 놓고 자화상인지 아닌지 논란이 있다. 김홍도 자화상의 성격 이 짙은 작품이라는 의견이 있는가 하면 자화상이 아니라 조선 후기 어느 호

사가를 그린 초상이라는 견해도 있다. 자화상의 성격이 짙다는 견해는 오주석, 《단원 김홍도》(열화당, 1998), pp. 64-66; 유홍준, 《화인열전》 2(역사비평사, 2001), pp. 282-284; 유홍준·이태호 엮음, 《遊戲三昧―선비의 예술과 선비 취미》(학고재, 2003), p. 174; 이태호, 《조선 후기 회화의 사실정신》(학고재, 1996), pp. 219-220 참조. 자화상이 아니라 호사가의 초상이라는 견해는 장진성, 〈조선 후기 고동서화(古董書畵) 수집 열기의 성격: 김홍도의 〈포의풍류도〉와 〈사인초상〉에 대한 검토〉, pp. 154-201 참조. 장진성은 "그림 속에 나오는 물건들은 종이로 만든 창과 흙벽의 집에 사는 사람이 소유하기 힘든 희귀한 재보이기 때문에 화제(畵題) 속의 빈한한 생활과 모순이 된다. 따라서 〈포의풍류도〉는 김홍도의 초상이 아니라 고동서화의 수집과 감상에 탐닉해 있는 호사가를 그린 인물화일 것이다"라고 보았다.

28. 단원의 전칭작(傳稱作) 〈사인초상〉도 고동서화 수집 분위기를 표현한 작품으로 보는 견해가 있다. 그러나 진위 논란이 있는 작품이다.

29. 19세기 대표적인 서화 수장 공간이었던 집경당에 중국과 일본의 서화와 화보, 지도가 상당수 소장되었던 것은 해외로부터의 유입이 적지 않았음을 보여주는 사례. 황정연, 〈궁중 서화 수장처에 대한 연구〉, p. 323.

30. "一日, 有小童 賣一畫簇, 乃唐寅所畵章臺少年行也, 殘縑黯墨 畫不可辨 以顯微鏡照之 始尋其端緒 儘絶寶也 有秋史圖章 改裝似在石墨書樓也", 이유원, 《林下筆記》 卷 34 〈唐寅畫〉.

31. 최공호, 〈한국 공예 감식의 변천―문방청완의 향유와 眼法〉, 《미술사학》 20(한국 미술사교육학회, 2006).

32. 황정연, 〈18세기 경화사족의 금석첩 수장과 예술향유 양상〉, 《문헌과해석》 35(문헌과해석사, 2006) 참조.

33. "斗室宅 篤蓄高麗秘色瓷尊 爲安文成公宅遺墟所得可寶也 養研老人 借用八年而還", 이유원, 《林下筆記》 卷 34 〈高麗器〉. 신위의 고동서화 수집에 대해선 이현일, 〈조선후기 古董玩賞의 유행과 紫霞 申緯〉, 《한국학논집》 37집(한양대 한국학 연구소, 2003) 참조.

34. "倭人 好高麗磁器 不惜準價 甲申之間 松人掘古塚 至陵寢 得玉帶 又得磁盤床器 一具 畵雲鶴 價値七百金", 이유원, 《林下筆記》 卷 35 〈薛荔新志〉.

35. 조선미, 《한국의 초상화: 形과 影의 예술》(돌베개, 2009), p. 405; 이광표, 《그림

에 나를 담다》(현암사, 2016), p. 50.

36. 황정연, 앞의 책, p. 488.

37. 장진성, 〈조선후기 고동서화(古董書畵) 수집 열기의 성격: 김홍도의 〈포의풍류도〉와 〈사인초상〉에 대한 검토〉,《미술사와 시각문화》3호(미술사와시각문화학회, 2004) 참조.

38. "無才無德 何公卿耶 無慮無思 其延生耶 與物無競 氣未剛耶 胸無宿物 性嗜忘耶 學聖無得 力不足耶 於世無益 宜丘壑耶."

39. "人之於物 皆有癖 癖者病也 然君子有終身而慕之者 以其有至樂也", 南公轍《金陵集》卷 11 〈贈元孺良在明序〉.

40. 유만주,《欽英》, 十三册 壬寅部(1782) 四月 初八日條.

41. 황정연, 앞의 책, p. 542.

42. 이 건물은 창경궁 복원사업에 따라 1992년 11월 완전 철거되었다.

43. 국립중앙박물관과 한국박물관협회는 제실박물관을 국내 박물관의 시초로 보고 2009년 한국 박물관 개관 100주년 기념행사 등을 개최했다. 국내 박물관의 역사 등을 고찰하는 다양한 행사도 열리고 관련 서적도 출간되었다. 한국 박물관 100년사 편찬위원회 편,《한국 박물관 100년사—본문편》(국립중앙박물관·한국박물관협회, 2009) 참조.

44. 이왕가박물관은 이후 덕수궁미술관으로, 이것이 다시 국립중앙박물관으로 통합되면서 이때의 유물카드가 국립중앙박물관으로 넘어갔다. 국립중앙박물관은 이렇게 넘어온 유물을 덕수품으로 분류해 놓았다.

45.《純宗實錄》부록 권 5 1914년 5월 16일.

46.《純宗實錄》부록 권 5 1914년 6월 27일.

47. 이구열,《한국문화재수난사》(돌베개, 1996), p. 70.

48.《皇城新聞》1910년 2월 18일 자.

49. 박계리, 〈20세기 한국회화에서의 전통론〉(이화여대 대학원 미술사학과 박사 논문, 2006), pp. 85-86.

50. 위의 글, p. 61.

51. 덕수궁 이왕가미술관으로 이관된 1만 1019점의 유물은 현재 국립중앙박물관이 소장하고 있다. 국립중앙박물관으로 이관된 것은 대부분 고미술 명품이었다. 창경궁에 그대로 남아 있던 유물 가운데 유실되거나 파괴되지 않은 것들은 광복 이

명작은 어떻게 만들어지는가

256

후 궁중유물전시관(창덕궁 동서행각)을 거쳐 2005년 국립고궁박물관으로 이관되어 오늘에 이른다.

52. 박계리, 앞의 글, p. 62.

53. 박계리, 〈帝室博物館과 御苑〉,《한국 박물관 100년사》(국립중앙박물관·한국박물관협회, 2009) 참조.

54. 박계리, 〈20세기 한국회화에서의 전통론〉, pp. 86-95.

55. 조선물산공진회 전시 공간의 규모는 24만 240제곱미터였고 이 가운데 진열관의 규모는 약 1만 7661제곱미터였다. 김인덕, 〈조선총독부박물관〉,《한국 박물관 100년사》(국립중앙박물관·한국박물관협회, 2009) 참조.

56. 국성하,《우리 박물관의 역사와 교육》(혜안, 2007), p. 148.

57. 박계리, 〈조선총독부박물관 서화컬렉션과 수집가들〉,《근대미술연구》(국립현대미술관, 2006); 박계리, 〈20세기 한국 회화에서의 전통론〉 참조.

58. 박계리, 〈20세기 한국회화에서의 전통론〉, pp. 97-98.

59. 이에 대해선 박계리, 〈조선총독부박물관 서화컬렉션과 수집가들〉, pp. 181-183; 이광표,《명품의 탄생》(산처럼, 2009), pp. 119-128 참조.

60. 1917년 이후 조선총독부박물관의 수집 과정, 총독부박물관에 서화를 제공한 주요 컬렉터 등에 대해선 박계리, 〈20세기 한국 회화에서의 전통론〉, pp. 103-107 참조.

61. 박계리, 앞의 글, p. 79.

62. 최석영, 〈조선총독부박물관의 출현과 '식민지적 기획'〉,《湖西史學》제27집(호서사학회, 1999), pp. 93-125.

63. 박계리, 앞의 글, pp. 98-100.

64. "전통시대 사적취미에 따른 수장품의 선택적 수집에서 고미술 보호와 연구라는 공적 성격을 지닌 수장품으로 변모된 것으로 박물관이라는 근대적 시스템이 탄생시킨 결과물이었다." 박계리, 〈帝室博物館과 御苑〉, p. 65.

65. 전국 곳곳에서 자행된 청자 도굴에 대해선 김상엽, 〈일제강점기의 고미술품 유통과 경매〉,《근대미술연구》(국립현대미술관, 2006); 정규홍,《유랑의 문화재》(학연문화사, 2009); 정규홍,《우리 문화재 수난사》(학연문화사, 2005) 참조.

66. 박병래,《陶磁餘滴》(중앙일보사, 1974), pp. 34-35.

67. 김상엽, 앞의 글 참조.

68. 일본인 컬렉터에 대해선 김상엽, 〈한국 근대의 골동시장과 京城美術俱樂部〉,《동양고전연구》19(동양고전학회, 2003); 김상엽, 〈일제강점기의 고미술품 유통과 경매〉참조.

69. 김상엽, 〈일제강점기의 고미술품 유통과 경매〉참조.

70. 오세창과 그의 컬렉션에 대해선《위창 오세창》(예술의전당, 1996); 이자원, 〈오세창의 서화 수집 연구〉(서울대 대학원 석사 논문, 2009); 이광표, 앞의 책, pp. 150-163 참조.

71. 한용운, 〈고서화의 3일〉,《매일신보》1916년 12월 15일 자.

72. 보화각 상량식 때 오세창은 정초명(定礎銘)에 이렇게 새겨 넣었다. "내가 복받치는 기쁨을 이기지 못해 이에 명(銘)을 지어 축하한다. 우뚝 솟아 화려하니 북곽을 굽어본다. 만품(萬品)이 뒤섞이어 새 집을 지었구나. 서화 심히 아름답고 고동(古董)을 자랑할 만, 일가에 모인 것이 천추의 정화로다. 세상 함께 보배하고 자손 길이 보존하세."

73. 간송 전형필과 그의 컬렉션에 대해선 최완수, 〈간송선생 평전〉,《간송문화》41(한국민족미술연구소, 1991); 이원복, 〈간송 전형필과 그의 수집 문화재〉,《근대미술연구》(국립현대미술관, 2006); 이충렬,《간송 전형필》(김영사, 2010) 등 참조.

74. 2013년 4~6월 열린 서울 성북구립미술관 특별전 〈소전 손재형〉을 계기로 손재형의 3남인 손홍 진도고등학교 이사장과 필자가 전화 통화한 내용 가운데 일부.

75. 박병래는 도자기 수집 동기에 대해 이렇게 회고한 바 있다. "1929년 무렵으로 기억한다. 경성대학 부속병원 내과 교실 조수로 노사카(野坂) 조교수 밑에서 일을 보고 있었다. 그 당시 의학계에서는 1년에 한 번씩 꼭 해부실에서 조각조각이 나서 없어진 이름 모를 시체의 영혼을 위로하는 해부제를 지내게 마련이었다. 노사카 교수는 그해 일본의 고야산(高野山)에서 해부제를 마치고 돌아오는 길에 접시 하나를 샀다. 노사카 교수가 그 접시를 내보이며 "박군 이것이 무엇이지" 하고 묻는 것이었다. 그저 평범한 골동접시가 아니냐고 반문조로 대답했더니 그게 아니라 어느 나라 물건이냐고 했다. 나는 그 물음에는 그만 말문이 탁 막히고 말았다. 어물어물 조선 것은 아닌 듯하다고 했다. 그랬더니 노사카 교수는 정색을 하면서 "조선인이 조선의 접시를 몰라서야 말이 되느냐"고 하는 게 아닌가, 그 말을 듣는 순간 별로 수치스러운 생각이 들지는 않았다. 한데 그와 헤어지고 나서 곰곰이 생각하니 분한 마음이 머리끝까지 치밀어 올랐다. 그래서 며칠을 궁리하던 끝에

남처럼 골동에 대해서 무엇이든 알아야겠다고 마음속으로 다짐했다. 마침 창경
원의 수위와 안면이 있는 터였으므로 무료입장을 할 수 있어 매일 당시의 유일한
박물관이던 이왕직(李王職) 미술관을 드나들게 되었다. 미술관을 드나들면서 새
파란 고려의 청자와 하얀 이조의 백자를 들여다볼 때마다 놀라움을 금치 못했다.
우리 조상들의 손재주가 저렇게 뛰어난 것을 이제껏 모르고 살았구나 하는 생각
이 들었던 까닭이다." 박병래, 앞의 책, pp. 11-12.

76. "박 박사의 이조자기 수집은 그분의 뛰어난 안목과 깊은 정으로 이루어졌던 까닭
에 체계가 갖추어져 있으며 특히 백자와 청화백자로 된 필통과 연적 등 문방청
완품은 다양스러우면서도 일관된 관점이 분명히 잡혀져 있을 뿐만 아니라 자질
(磁質)로 보나 정취로 보나 개개의 작품들이 모두 정품(精品)으로 집성(集成)되었
다. ……박 박사는 조촐한 의사로서 평생을 인술시덕(仁術施德)하신 분이었으므
로 큰돈 들이는 수집가들과 맞서기는 어려운 처지에 있었다. 따라서 그 수집품도
분수에 맞는 대상을 택했음으로 대개 소품 중에 더 뛰어난 작품이 많았던 연유가
짐작이 된다. 이러한 문방용구나 소품류를 주로 수집했으나 이 소품류를 대상으
로 한 수집은 한층 세련된 안식(眼識)이 없어서는 더욱 힘든 일임은 말할 것도 없
다. 그러나 박 박사는 항상 그 관점이 분명하고 또 이조 도예미가 지니는 본질을
항상 염두에 두고 있음으로 자칫 실패하기 쉬운 그러한 수집을 그처럼 수준 높게
집대성하신 것이다." 최순우, 〈박병래 박사 수집 이조자기의 기증을 맞이하면서〉,
《박물관신문》 39호(국립중앙박물관, 1974년 5월), p. 1.

77. 박병래는 백자를 기증한 뒤 이렇게 회고한 바 있다. "나는 도자기와 함께 지내온
내 인생이 얼마나 행복했는지 모르겠다. 그러나 한편으로는 우리 조상들이 만든
예술품을 혼자만이 가지고 즐긴다는 일이 죄송스럽기도 했다. 변변치 못한 '콜렉
션'이지만 워낙 도자 귀한 우리나라이기 때문에 이나마라도 기증한다면 무슨
도움이 될지도 모르겠다. 내가 몇십 년 동안 도자와 함께 지내던 마음을 이제부
터 여러 사람에게 나누어 줄 수 있다면 나는 얼마나 더욱 행복하겠는가. 지금 나
는 과년한 딸을 정혼(定婚)한 듯한 기쁨에 넘쳐 있다." 박병래,《백자에의 향수》
(심설당, 1980), p. 3.

78. 컬렉터 박영철에 대해선 김상엽,《故朴榮喆氏寄贈書畫類展觀目錄》을 통해 본 다
산(多山) 박영철(朴榮喆, 1879~1939)의 수장활동〉,《문화재》 44권 4호(국립문화
재연구소, 2011); 이광표, 앞의 책, pp. 186-189 참조.

79. 영인본《朝鮮工藝展覽會圖錄》1~5권(경인문화사, 1992); 송원, 〈내가 걸어온 고미술계 30년: 해방전후 일본인 수집가들과 문명상회〉,《월간 문화재》3권2호(월간 문화재사, 1973년 2월).

80. 장택상 컬렉션에 대해선 김상엽, 〈한국 근대의 고미술품 수장가: 장택상〉,《동양고전연구》34집(동양고전학회, 2009); 김상엽,《미술품 컬렉터들》(돌베개, 2015); 김상엽, 〈근대의 고미술품 수장가 6―장택상 수장품의 행로〉, 한국미술정보개발원 홈페이지(http://www.koreanart21.com) 참조.

81. 박병래,《陶磁餘滴》참조.

82. '大烹豆腐瓜薑菜 高會夫妻兒女孫'은 추사 김정희가 말년인 71세에 쓴 것으로, '최고의 반찬은 두부와 오이, 생강, 나물이며 최고의 모임은 부부와 아들딸, 그리고 손자다'라는 뜻이다. 오랜 생을 살아온 추사 김정희의 내면을 진솔하게 담백하게 보여주는 문구다.

83. 황정수, 〈미술품의 기록과 전승에 관한 소론〉,《경매된 서화》(시공아트, 2005), pp. 609-610 참조.

84. 박계리, 〈조선총독부박물관 서화컬렉션과 수집가들〉, p. 189.

85. 박계리, 〈帝室博物館과 御苑〉, p. 63.

86. "중요한 점은 이왕가박물관의 서화 수장품이 완성된 1917년 이후에야 식민사관에 입각한 체계적인 한국 회화사와 그에 대한 심도 있는 논술이 제시되었다. ……1917년 이전에 형성된 서화 수장품의 물질적 구성 자체는 식민사관과 직결되지 않는 한국회화사의 전시대와 영역을 포괄하는 다소 중성적인 감식안을 보여주고 있다." 박계리, 앞의 글, p. 64.

87. 위의 글, p. 65.

88. 김인덕, 앞의 글, p. 2.

89. 이토 히로부미의 청자 도굴에 관한 내용은 김상엽, 〈일제강점기의 고미술품 유통과 경매〉; 정규홍,《유랑의 문화재》참조.

90. 백자 컬렉터 박병래는 이토 히로부미의 조선 자기 약탈에 관해 다음과 같은 기록을 남겼다. "한 번은 이토 히로부미(伊藤博文)가 전례대로 고려청자(高麗靑磁)를 한 짐 싣고 도쿄역(東京驛)에 도착했다고 한다. 플래폼에 마중 나온 사람들에게 이토 히로부미가 내려오면서 '자네들에게 주려고 고려청자를 선물로 가져왔으니 기차에 올라가 꺼내 가지라'고 했다고 한다. 모두들 앞을 다투어 기차에 뛰어올라

깨진 청자병(靑磁甁)이며 사발 등을 서로 먼저 가지려 법석을 떨었다고 했다." 박병래, 앞의 책, p. 27.

91. 김상엽, 앞의 글 참조.

92. 1921년 사사키 조이지(佐佐木兆治) 등 일본인 고미술상들이 경매회사를 설립하기로 하고 이런저런 논의와 준비를 거쳐 1922년 6월에 설립했다. 경성미술구락부는 당시 경성부 남촌 소화통, 현재의 서울 중구 퇴계로 프린스호텔 자리에 있었다. 佐佐木兆治, 《京城美術俱樂部創業二十年記念誌—朝鮮古美術業界二十年の回顧》(京城美術俱樂部, 1942) 참조.

93. 경성미술구락부에 대해선 佐佐木兆治, 앞의 책; 김상엽, 〈한국근대의 골동시장과 경성미술구락부〉; 박성원, 〈일제강점기 경성미술구락부 활동이 한국 근대미술시장에 끼친 영향〉(이화여대 국제대학원 한국학과 석사 논문, 2011) 참조.

94. 이병철의 고미술 수집 과정에 대해선 이병철, 《호암자전》(나남, 2014); 이종선, 《리 컬렉션》(김영사, 2016); 《호암 수집 한국미술특별전》(국립중앙박물관, 1971); 《박물관 뉴우스》 1971년 4월 호(국립중앙박물관); 이광표, 앞의 책, pp. 206-214 참조.

95. 이병철은 어려서부터 고미술에 관심이 많았다고 한다. 제삿날 사용하는 제주 병을 보면서 도자기의 매력에 매료됐고, 필묵이 담긴 문갑통과 서예로 시를 쓰던 아버지의 모습을 보면서 묵향의 아름다움에 마음을 빼앗겼다. 이병철은 1976년 1월 19일 자 《일본경제신문》에 기고한 글을 통해 자신이 고미술품을 수집하게 된 계기를 밝힌 바 있다.

내가 성장하여 고미술품 수집에 관심을 갖게 된 것도 어렸을 때부터 이렇게 고문방구에 친숙해지고 가정의 제사를 통해 도자기의 소중함을 알게 되면서 어느 사이엔 한국적인 전통과 문화가 몸에 배어 살아왔기 때문이 아닌가 한다. 이리하여 고미술품 수집은 분주한 사업 중에 마음을 가다듬을 수 있는 즐거운 취미의 하나로 자리 잡게 됐다. ……무조건 다양하고 많이만 모으는 것보다 나의 기호에 맞는 것만을 선택하여 수집하는 것이 나의 수집 취향이다.

96. 윤장섭 컬렉션에 대해선 호림박물관 편, 《호림, 문화재의 숲을 거닐다》(눌와, 2012) 참조.

97. 이홍근의 유물 관리에 대해선 다음과 같은 기록을 참고할 만하다. 국립중앙박물

관,《국립중앙박물관 소장 동원컬렉션 명품선 I》, pp. 355-356.

기름값이 오를 때는 자신의 거주공간 난방비를 줄이면서도 지하 수장고만은 냉난방 제습시설을 가동하는 등 각별한 노력을 기울였다. 또한 그는 소장품을 체계적으로 관리하였는데 모든 소장품의 실측치를 기록하였으며 귀중한 유물은 딸과 며느리가 제작한 비단보와 비단주머니로 싸서 오동나무 상자에 보관하였다. 유물상자에 유물 명칭을 적고 막내아들이 유물 사진을 부착하기도 했다. 그리고 1960년대에 입수한 조선시대 묵죽화가 이정의 〈대나무〉 5폭이 상태가 좋지 않자 일본으로 가서 일본 왕실에 출입하는 표구상을 찾아가 장황을 요청할 정도로 적극적인 자세로 서화 컬렉션 보존에 정성을 쏟았다.

98. 그는 수집 당시부터 "난 수집 문화재는 단 한 점도 자식들에게 물려주지 않겠습니다. 그러니 세 분께서 앞으로 밥을 짓든 죽을 쑤든 사회에 기여할 수 있도록 알아서 해주십쇼"라고 말하곤 했다. 최순우, 〈젊은 館友들에게 주는 글 17: 동원 이홍근 선생〉, 《박물관신문》 1981년 1월 참조.

99. 〈이양선 선생과의 일문일답〉, 《계간미술》 39호(중앙일보사, 1986년 가을); 《국은 이양선 수집문화재》(국립경주박물관, 1987) 참조.

100. 〈유창종 선생의 와전 수집과 기증〉, 《국립중앙박물관 기증유물―유창종》(국립중앙박물관, 2007); 이광표, 앞의 책, pp. 282-286 참조.

101. 유창종은 한국, 중국, 일본, 동아시아 기와의 기원과 변천 등을 연구해 《동아시아 와당문화》(미술문화, 2009)를 출간했다. 그는 이 책에서 학계의 통설이었던 고구려 연꽃무늬 와당의 중국 전래설에 의문을 제기하기도 했다. 중국에서 가장 오래된 연꽃무늬 와당(5세기)보다 시대가 앞서는 4세기의 고구려 연꽃무늬 와당을 확인한 것이다.

102. 유창종 변호사는 2008년 서울 종로구 부암동에 유금와당박물관을 열었다. 일본, 중국 등 아시아 각국에서 모은 와당, 전돌 2700여 점과 토용(土俑), 토기 1000여 점을 소장하고 있다.

103. 최영도는 토기에 관심을 갖게 된 계기를 이렇게 회고한 바 있다. 최영도, 〈토기수집 이야기〉, 《겸산 최영도 변호사 기증문화재》(국립중앙박물관, 2001), pp. 148-149.

1983년 초 고미술 상가에서 자주 마주치는 얼굴이 있었다. 처음에는 서로 눈인사만 하다가 점차 말로 인사를 하게 되었고 어느 날 밤 술자리를 같이하게 되었다. 그는 최용학 씨(중소기업은행 지점장)로 나이는 나보다 세 살 아래였으나 상당한 전문적 지식과 안목을 가지고 토기를 수집하고 있었다. 그는 "서화 도자기를 우리가 하지 않아도 수집완상하는 사람이 많다. 도자기의 역사는 고작 1000년인데 토기는 신석기시대부터 조선시대까지 장구한 세월에 이르는 것으로 기명(器皿) 발달사에서 볼 때 중요한 유물 아니냐. 그럼에도 불구하고 종합 박물관에서는 서화 도자기에 치여 서자 취급을 받고 우리나라 사람들이 무관심한 사이에 외국인들이 다 가져간다. 누군가 빨리 토기를 수집하고 체계화하여야 하는데 형님, 도자기 소품이나 만지작거리지 말고 토기를 수집해서 토기 전문 박물관 만들어 후손에게 전합시다"라고 제의했다. 나는 그 순간 술이 싸악 깼었다. 호사취미로 막연히 고미술시장을 섭렵하던 나에게 뚜렷한 사명과 목표가 보이는 듯했다.

104. 국립중앙박물관은 2001년 5월 기증유물 특별전을 개최했고 기증유물 도록 《겸산 최영도 변호사 기증 문화재》(2001), 《국립중앙박물관 기증유물─최영도 기증》(2010)을 발간했다.

105. 이광표, 앞의 책, pp. 277-281 참조.

## 4 고미술 컬렉션의 수용

1. 이에 대해선 황정연, 《조선시대 서화수장 연구》(신구문화사, 2012), pp. 223-256 참조.

2. "이 과정에서 작품의 예술성과 진위 여부, 역사적 가치에 대한 논의가 다양하게 생성되었다고 할 수 있다. 조선 후기 다양한 예술론이 양산된 배경으로 이러한 수장처의 건립현상을 주시해야 하는 이유도 여기에 있다고 본다." 위의 책, p. 739.

3. 성혜영, 〈古藍 田琦(1825~1854)의 회화와 서예〉(홍익대 대학원 미술사학과 석사 논문, 1994); 황은영, 〈고람 전기의 회화중개 활동에 대한 고찰〉(강원대 대학원 사학과 석사 논문, 2014); 황정연, 앞의 책 참조.

4. 장진성, 〈정선의 그림 수요 대응 및 작화 방식〉, 《동악미술사학》 11호(동악미술사학회, 2010) 참조.

5. 자비대령화원은 정조시대 궁중 화원 가운데 규장각에 소속된 특별 화원을 말한다.

이에 대해선 강관식, 《조선후기 궁중화원 연구》(돌베개, 2003) 참조.

6. 강이천은 표암 강세황(豹菴 姜世晃, 1713~1791)의 손자다. 그의 〈한경사〉는 18세기 서울의 일상 풍경과 문화를 노래한 7언 절구의 시다. 모두 106수로 구성되어 있고 당시의 문화, 일상, 유흥 등 각종 풍속을 담고 있는 매우 귀중한 사료다.

7. 강이천, 〈漢京詞〉 "日中橋柱掛丹靑 累幅長絹可帳屛 最有近來高院手 多耽俗畫妙如生".

8. 박병래, 《陶磁餘滴》(중앙일보사, 1974), pp. 15-16.

9. 성혜영, 앞의 글, pp. 19-37; 성혜영, 〈19세기 중인문화와 古藍 田琦(1825~1854)의 작품 세계〉, 《미술사연구》 14호(미술사연구회, 2000), pp. 137-174.

10. 이광표, 앞의 책, pp. 56-57.

11. 일제강점기 고미술 전시 등에 관한 연구는 목수현, 〈미술과 관객이 만나는 곳, 전시〉, 《근대와 만난 미술과 도시》(두산동아, 2008) 참조.

12. 박계리, 〈帝室博物館과 御苑〉, 《한국 박물관 100년사》(국립중앙박물관·한국박물관협회, 2009), p. 66.

13. 근대기 석굴암의 인식 과정은 강희정, 〈명작의 탄생: 20세기 석굴암의 신화〉, 《미술사와 시각문화》 12호(미술사와 시각문화학회, 2013) 참조.

14. 〈朝鮮ニ於ケル博物館事業ト古蹟調査事業史〉(조선총독부, 1930년대).

15. 조선총독부미술관 건물은 1969년까지 경복궁미술관으로 바뀌어 대한민국 국전(國展) 등과 같은 각종 전람회를 위한 공간으로 활용되었다. 1969~1973년엔 국립현대미술관으로, 1975~1993년엔 국립민속박물관으로, 이후 한국전통공예미술관으로 사용되다 경복궁 복원 사업에 따라 1998년 철거되었다. 한국 박물관 100년사 편찬위원회 편, 《한국 박물관 100년사―본문편》(국립중앙박물관·한국박물관협회, 2009), p. 242.

16. 목수현, 앞의 글 참조.

17. 천연당사진관과 고금서화관(古今書畫館)에 대해선 이성혜, 〈20세기초, 한국 서화가의 존재방식과 양상―해강 김규진의 서화활동을 중심으로〉, 《동양한문학연구》 제28집(동양한문학회, 2009), pp. 225-286; 최인진, 《한국사진사》(눈빛, 1999), pp. 182-191; 최인진, 《천연당 사진관》(아라, 2014) 참조.

18. 《매일신보》 1913년 10월 2일 자 3면 광고.

19. 《동아일보》 1931년 4월 10일 자.

20. 《한국 박물관 100년사—본문편》, p. 211.

21. 손세기는 손재형이 소장했던 추사 김정희의 〈세한도〉와 〈불이선란〉 등을 뒤이어 소장했던 컬렉터다. 그가 세상을 떠나고 2세인 손창근이 이 작품들을 물려받았다. 손창근은 2011년 〈세한도〉를 국립중앙박물관에 기탁했고 2018년엔 아버지가 수집한 컬렉션과 자신이 수집한 컬렉션 304점을 국립중앙박물관에 기증했다. 2018년 기증품에는 〈불이선란〉과 추사 글씨인 〈잔서완석루(殘書頑石樓)〉가 포함되었다.

22. 《한국 박물관 100년사—본문편》, pp. 678-698; 국립중앙박물관 홈페이지 참조. 이 수치는 지방의 국립박물관은 제외한 것이다.

23. 청자 연리무늬 대접의 경우, 연리무늬는 대리석무늬라는 뜻이다. 청자를 만드는 단계에서 흑색과 백색의 흙을 섞어 구워냄으로써 이들 흙이 서로 섞이고 휘감기면서 마치 대리석과 같은 무늬가 만들어진다.

24. 2013년 서강대에서는 조창수를 추모하는 전시 〈한국의 자랑스런 딸: 고 조창수 추모전〉을 개최했다. 조창수의 삶을 연대기적으로 보여주는 사진 80여 점과 책자, 노트, 향수병, 감사패 등의 유품과 신문기사 스크랩 등을 전시했다.

25. 맥타가트는 1976년 퇴직과 함께 영남대 영문과 교수로 부임해 1997년 퇴임할 때까지 200여 명의 제자들에게 장학금 2억 6000여 만 원을 지급한 것으로 유명하다. 월 30만 원 안팎의 최소 생활비를 제외한 월급과 연금 등을 모두 장학금으로 내놓은 것이다. 소장하고 있던 화가 이중섭의 그림을 팔고 버스나 택시를 타는 대신 걸어 다니며 아긴 돈도 장학금에 보탰다. 《맥타가트박사의 대구사랑, 문화재사랑》(국립대구박물관, 2001), p. 2.

26. 국립대구박물관, 앞의 책 참조.

27. 손기정의 일장기에 대해선 최인진, 《손기정 남승룡 가슴의 일장기를 지우다》(신구문화사, 2006) 참조.

28. 강인혜·임현숙·안영수·김정혜, 〈20세기 전기 미국 미술의 성장과 후원〉, 《미술사연구》 13호(미술사연구회, 1999) 참조.

29. 한혜선, 〈뉴욕 주요 미술관 후원 문화에 관한 연구—기증·기부·유증을 중심으로〉(경희대 대학원 미술학과 석사 논문, 2010) 참조.

30. 윤난지, 〈20세기 미술과 후원: 미국 모더니즘 정착에 있어서 구겐하임 재단의 역할을 중심으로〉, 《서양미술사학회 논문집》 6집(서양미술사학회, 1994), p. 57.

31. 최순우, 〈박병래 박사 수집 이조자기의 기증을 맞이하면서〉, 《박물관신문》 39호, 1974년 5월.

32. 국립중앙박물관, 《국립중앙박물관 소장 동원컬렉션 명품선 I》, pp. 359.

33. 이수미, 〈국내의 한국미술 특별전시 ─ 회화·서예·조각·공예〉, 《한국미술 전시와 연구》(국립중앙박물관, 2007), p. 61.

34. 《국립중앙박물관 소장 동원컬렉션 명품선 I》, p. 358.

35. 이양선 컬렉션의 기증과 관련해 1986년 9월 국립경주박물관에서, 이듬해인 1987년 3월 서울 국립중앙박물관에서 기증문화재 특별전을 열었다. 경주박물관은 《국은 이양선 수집문화재》(1987)를 발행하고, 본관 건물에 특별실을 꾸며 1987년 5월 부터 상설 전시하고 있다.

36. 〈이양선 선생과의 일문일답〉, 《계간미술》 39호(중앙일보사, 1986년 가을), pp. 85-86.

37. 《국은 이양선 수집문화재》, p. 266.

38. 《국립중앙박물관 기증유물 ─ 김영숙 기증》(국립중앙박물관·국립대구박물관, 2008).

## 5 고미술 컬렉션을 통한 한국미 재인식

1. 박이문, 《예술철학》(문학과지성사, 1983), p. 153.

2. 한국미의 개념에 대해선 다음과 같은 논의가 있어왔다. 김원룡, 《한국미의 탐구》(열화당, 1978); 김정기 외, 《한국미술의 미의식》(한국정신문화연구원, 1984); 권영필 외, 《한국미학시론》(고려대 한국학연구소, 1994); 권영필, 〈한국미술의 미적 본질〉, 《예술과 비평》(서울신문사, 1986); 〈한국 현대미술의 정체성〉, 《월간미술》 2002년 2월 호; 김원룡·안휘준, 《한국미술의 역사》(시공사, 2003); 권영필 외, 《한국의 美를 다시 읽는다》(돌베개, 2005) 등 참조.

3. 진홍섭, 〈호암 특별전을 보고〉, 《박물관 뉴우스》 11호, 1971년 5월.

4. 이경성, 〈한국 고미술 특별전의 의미〉, 《박물관 뉴우스》 11호, 1971년 5월.

5. 《박물관 뉴우스》 27호, 1973년 5월.

6. 《박물관 뉴우스》 28호, 1973년 6월.

7. 《박물관 뉴우스》 28호.

8. 《동아일보》 1973년 4월 16일 자.

9. 당시 새로 지정한 국보는 다음과 같다. 제154호 무령왕 금제관식(武寧王 金製冠

飾), 제155호 무령왕비 금제관식(武寧王妃 金製冠飾), 제156호 무령왕 금귀걸이(武寧王 金製耳飾), 제157호 무령왕비 금귀걸이(武寧王妃 金製耳飾), 제158호 무령왕비 금목걸이(武寧王妃 金製頸飾), 제159호 무령왕 금제 뒤꽂이(武寧王 金製釵), 제160호 무령왕비 은팔찌(武寧王妃 銀製釧), 제161호 무령왕릉 청동거울 일괄(武寧王陵 銅鏡 一括), 제162호 무령왕릉 석수(武寧王陵 石獸), 제163호 무령왕릉 지석(武寧王陵 誌石), 제164호 무령왕비 베개(武寧王妃 頭枕), 제165호 무령왕 발받침(武寧王 足座, 이상 백제 6세기, 국립공주박물관), 제166호 백자 철화 매화·대나무무늬 항아리(白磁鐵畫梅竹文大壺, 조선 16세기, 국립중앙박물관), 제167호 청자 인물모양 주전자(青磁人形注子, 고려 13세기 국립중앙박물관), 제168호 백자 진사 매화·국화무늬 병(白磁辰砂梅菊文瓶, 중국 14~15세기, 국립중앙박물관), 제169호 청자 양각 대나무마디무늬 병(青磁陽刻竹節文瓶, 고려 12세기, 삼성미술관 리움), 제170호 백자 청화 매화·새·대나무무늬 항아리(白磁青華梅鳥竹文壺, 조선 15세기, 국립중앙박물관), 제171호 청동 은입사 봉황무늬 합(青銅銀入絲鳳凰文盒, 고려 11~12세기, 삼성미술관 리움), 제172호 진양군 영인정씨묘 출토유물(晋陽郡 令人鄭氏墓 出土 遺物, 조선 15세기, 삼성미술관 리움), 제173호 청자 퇴화 점무늬 나한좌상(青磁堆花點文羅漢坐像, 고려 12세기, 개인 소장), 제174호 금동 수정장식 촛대(金銅 水晶裝飾 燭臺, 통일신라 9세기, 삼성미술관 리움), 제175호 백자 상감 연꽃넝쿨무늬 대접(白磁象嵌蓮花唐草文大楪, 조선 15세기, 국립중앙박물관), 제176호 백자 청화 홍치2년명 소나무·대나무무늬 항아리(白磁青華弘治二年銘松竹文壺, 조선 15세기, 동국대 박물관), 제177호 분청사기 인화 국화무늬 태항아리(粉青沙器印花菊花文胎壺, 조선 15세기, 고려대 박물관), 제178호 분청사기 음각 물고기무늬 편병(粉青沙器陰刻魚文扁瓶, 조선 15세기, 개인 소장), 제179호 분청사기 박지연꽃·물고기무늬 편병(粉青沙器剝地蓮魚文扁瓶, 조선 15세기, 호림박물관).

10. 《박물관 뉴우스》 27호(국립중앙박물관, 1973년 5월).

11. "(유럽에서) 고고학적 발굴은 시대적 지평을 넓혀주어 고대 그리스 로마시대를 넘어 이집트 메소포타미아 문명의 유물까지 포괄하는 방대한 수집품을 구축하도록 했다. ……미술관은 미술작품을 통해 인류 사회의 전 역사를 소급적으로 다시 기술하도록 하는 도구가 되었던 것이다." 서지원, 앞의 글.

12. 원래 1976년 8월 9일부터 8월 29일까지였으나 예정보다 2주 전시를 연장했다. 《박물관신문》 62호(국립중앙박물관, 1976년 9월).

13. 스테이시 피어슨, 〈중국 물건에서 중국 미술로: 1842년에서 1936년 사이 영국과 프랑스에서 '중국 미술'의 개념 발달과 전시〉, 《2011년 국제학술심포지엄 아시아 미술 전시의 회고와 전망》(국립중앙박물관 국립중앙박물관회, 2011), p. 55.

14. 장남원, 〈고려청자에 대한 사회적 기억의 형성과정으로 본 조선 후기의 정황〉, 《미술사논단》 29호(한국미술연구소, 2009); 박혜상, 〈한국 근대기 고려청자의 미술품 인식 형성과 확산〉(이화여대 대학원 미술사학과 석사 논문, 2010), pp. 3-8 참조.

15. "斗室宅 篤蓄高麗秘色瓷尊 爲安文成公宅遺墟所得可寶也 養研老人 借用八年而還", 이유원, 《林下筆記》 卷 34 〈高麗器〉.

16. "秋晩金友喜香閣寄水仙花一本其盆高麗古器".

17. 장남원, 앞의 글, p. 309.

18. "倭人 好高麗磁器 不惜準價 甲申之間 松人掘古塚 至陵寢 得玉帶 又得磁盤床器 一具 畫雲鶴 價値七百金", 이유원, 《林下筆記》 卷 35 〈薜荔新志〉.

19. "先送國書中另具禮物於外務省 …… 禮物四種 …… 高麗磁器一事", 박영효, 《使和記略》 9月 7日.

20. 장남원, 앞의 글, p. 166.

21. 이도다완에 대해선 박형빈, 〈고려다완의 일본 전래 연구〉(서울대 대학원 고고미술사학과 석사 논문, 2005) 참조.

22. 당시의 청자 열기에 대해선 김상엽, 〈일제강점기의 고미술품 유통과 경매〉, 《근대미술연구》(국립현대미술관, 2006) 참조.

23. 위의 글, p. 153.

24. 오순화, 〈야나기 무네요시(柳宗悅)의 초기 '朝鮮陶磁 美感' 연구〉(성균관대 대학원 동양철학과 박사 논문, 2010) 참조.

25. 김상엽, 앞의 글. 김상엽은 1900~1910년대를 골동거래의 시작 시기, 1910~1920년대를 고려청자광(高麗靑磁狂)시대, 1920~1930년대를 대난굴(大亂掘)시대로 구분했다.

26. 장남원, 〈도자사 연구에서 '수용(受容)'의 문제〉, 《미술사학》 21(한국미술사교육학회, 2007) 참조.

27. 오순화, 앞의 글, p. 112.

28. 위의 글, pp. 112-113.

29. 제실박물관의 전시에 대해선 박계리, 〈帝室博物館과 御苑〉, 《한국 박물관 100년 사》(국립중앙박물관·한국박물관협회, 2009); 최석영, 《한국 근대의 박람회 박물 관》(서경문화사, 2001); 최석영, 《한국 박물관 역사 100년》(민속원, 2008) 등 참조.

30. 박소현, 〈'고려자기'는 어떻게 '미술'이 되었나〉, 《사회연구》 11호(사회연구사, 2006); 오순화, 앞의 글, p. 111 참조.

31. 이에 대해 식민지배의 수단의 일환으로 평가하는 시각도 있다. "고려자기 열광은 일본의 근대적 컬렉터들의 다도 취미와 골동품 수집 문화라는 의미망을 통해 성 립된 것"이었고 "이러한 고려자기 열광은 이왕가박물관의 설립을 통해 식민지 지 배를 정당화하는 문화적 논리를 산출하는 데에도 기여했다." "이왕가박물관의 성 격이 공적인 문명개화 시설 내지는 조선미술품들의 보호 보존 시설로서만이 아 니라 지배계급의 고려자기 열광과 밀접히 연관되어 있다는 점 그로 인해 지배계 급의 취미에 공인된 문화적 가치를 부여하고 보장해 주는 역할까지 수행했다." "이왕가박물관은 계몽과 보호의 명분에 의한 식민지 지배의 기능뿐 아니라 지배 계급의 취미를 고급예술로 확정 짓는 기능도 동시에 수행했던 것이라 할 수 있 다." 박소현, 앞의 글, pp. 36-37.

32. 박병래, 《陶磁餘滴》(중앙일보사, 1974) 참조.

33. 장남원, 〈고려청자에 대한 사회적 기억의 형성과정으로 본 조선 후기의 정황〉, p. 147.

34. 최공호, 《한국근대공예사론―산업과 예술의 기로에서》(미술문화, 2008), p. 113.

35. 장남원, 〈도자사 연구에서 '수용(受容)'의 문제〉, p. 309.

36. 엄승희, 〈일제강점기 도자정책과 제작구조 연구〉(숙명여대 대학원 미술사학과 박 사 논문, 2009).

37. 이소영, 〈고려청자: 서구에서의 수용〉, 《미술자료》 83호(국립중앙박물관, 2013) 참조.

38. 국립문화재연구소, 《미국 보스턴미술관 소장 한국문화재》(2004).

39. 위의 책 참조.

40. 다카사키 소지(高崎宗司), 김순희 옮김, 《조선의 흙이 되다―아사카와 다쿠미 평 전》(효형출판, 2005), p. 104.

41. 《동아일보》 1921년 5월 24일 자, 6월 2일 자, 6월 4일 자, 6월 6일 자, 6월 7일 자, 6월 9일 자, 6월 12일 자 등.

42. 다카사키 소지, 앞의 책, p. 105.

43. 위의 책, p. 108.

44. 김울림, 〈국립중앙박물관의 南山分館品과 柳宗悅의 감식안〉, 《동원학술논문집》 7집(한국고고미술연구소, 2005), p. 174.

45. 위의 글, p. 180.

46. 《工藝》, 1934년 4월 호; 김정기, 앞의 책, p. 107.

47. 김정기, 《미의 나라 조선》(한울아카데미, 2011), p. 105.

48. 다카사키 소지, 앞의 책, p. 53.

49. 이상진, 〈아사카와 노리타카·타쿠미 형제의 조선 이해─일제 식민지시기 형제 의 조선전통공예연구를 중심으로〉, 《야나기 무네요시와 한국》(소명출판, 2012), p. 111.

50. 김울림, 앞의 글, p. 176.

51. 오순화, 앞의 글, p. 145.

52. 다케나카 히토기(竹中均), 〈야나기 무네요시의 두 개의 관심─미, 사회, 그리고 조선〉, 《야나기 무네요시와 한국》 참조.

53. 다카사키 소지, 앞의 책, p. 44.

54. 아사카와 노리타카의 활동에 대해선 위의 책 참조.

55. 위의 책, p. 57.

56. 조선백자를 사랑했던 아사카와 다쿠미의 삶을 다룬 한일 합작영화 〈백자의 사람: 조선의 흙이 되다〉가 2012년 개봉되기도 했다.

57. 김인규, 〈야나기 무네요시(柳宗悅)의 조선다완론(朝鮮茶碗論)에 대한 고찰〉, 《미 술사와 시각문화》 8호(미술사와시각문화학회, 2009), p. 234.

58. 백자 청화철채동채 풀벌레무늬 병의 낙찰 과정에 대해선 이충렬, 《간송 전형필》 (김영사, 2010), pp. 276-287 참조.

59. 아사카와 다쿠미, 심우성 옮김, 《조선의 소반·조선도자명고》(학고재, 1996), p. 19.

60. 위의 책, pp. 84-85.

61. 《동아일보》 1931년 10월 19일 자.

62. 오순화, 앞의 글, p. 147.

63. 이상진, 앞의 글, p. 107.

64. 아사카와 다쿠미, 앞의 책, pp. 205-206.

65. 김울림, 앞의 글, p. 180.

66. 이상진, 앞의 글, p. 123.

67. 양지영, 〈'조선민족미술관'을 둘러싼 1920년대 '조선미' 담론〉, 《아시아문화연구》 19집(경원대 아시아문화연구소, 2010) 참조.

68. 1950~1960년대 백자 달항아리에 관한 내용은 이광표, 〈백자 컬렉터 김환기와 달항아리〉, 《미술세계》 2016년 2월 호의 원고를 중심으로 재정리해 수록했다.

69. 김환기, 〈항아리〉, 《어디서 무엇이 되어 다시 만나랴》(환기미술관, 2005), p. 227.

70. 김환기, 〈청백자 항아리〉, 위의 책, p. 117.

71. 홍기대, 〈전쟁 속의 명품들, 도천 도상봉과 수화 김환기의 도자 사랑〉, 《우당 홍기대, 조선백자와 80년》(컬처북스, 2014), p. 82.

72. 최순우, 〈잘 생긴 며느리〉, 《동아일보》 1963년 4월 17일 자.

73. 윤열수, 〈호림박물관 소장 민화〉, 《민화》(호림박물관, 2013), p. 328.

74. 민화의 인기와 관심을 두고 1990년대 이후 세계문화론에 따라 민화의 문화상품화가 진행되었고, 포스트모더니즘의 문화상대주의적 관점에 따라 민화의 한국적 특수성에 주목하게 되었기 때문이라고 보는 견해가 있다. 엄소연, 〈우리나라 박물관의 민화전시와 민화인식〉, 《민속학연구》 19호(국립민속박물관, 2006), p. 221.

75. 정병모, 《민화, 가장 대중적인 그리고 한국적인》(돌베개, 2013), pp. 210-232.

76. 《日本 民藝館 所藏 朝鮮陶磁圖錄》(日本民藝館, 2009).

77. 야나기 무네요시는 이에 앞서 1929년 일본에서 민화라는 용어를 사용한 적이 있다. 하지만 이것은 오츠에(大津繪)와 같은 일본의 민예적 그림을 지칭하는 용어였다. 조선미술에 대해 민화라는 용어를 사용한 것은 1959년이 처음이다.

78. 정병모, 《무명화가들의 반란, 민화》(다할미디어, 2011), p. 6.

79. 엄소연, 앞의 글 참조.

80. 조자용, 〈한민화 서론〉, 《민화》(웅진출판, 1992), p. 246. 조자용은 민화를 한민화(韓民畫)라 불렀다.

81. 서울에서 충북 보은으로 옮겨간 에밀레 박물관은 2000년 조자용의 사후 재정난 등으로 사실상 폐관, 방치되어 왔다. 2018년 박물관 복원 움직임이 시작되었고 이에 힘입어 2019년 이곳에서 에밀레 민화갤러리와 카페 문을 열었다.

82. 조자용, 앞의 글, pp. 247-248.

83. 이 전시는 컬렉터 한창기와의 관련 속에서 고찰해야 할 필요가 있다. 당시 한창기는 한국브리태니커 사장이었다. 한창기는 이후《뿌리깊은 나무》와《샘이 깊은 물》과 같은 잡지를 발행했으며 사라져 가는 우리 민속과 보통 사람들의 삶을 음반과 책으로 기록해 보존했다. 또한 민속품과 고미술품을 수집하기도 했다. 그의 컬렉션은 현재 순천시립 뿌리깊은나무박물관이 소장, 전시 중이다. 한창기에 대해선 강운구 외,《특집! 한창기》(창비, 2007) 참조.

84.《한국 민화의 멋》(한국브리태니커, 1972), p. 1.

85.《한얼의 미술》(에밀레 박물관, 1971), p. 31.

86. 정병모,《민화, 가장 대중적인 그리고 한국적인》, pp. 430-433.

87. 조창수는 3장에서 소개한 것처럼 1980년대 미국으로 유출된 어보를 확인해 이를 수집한 뒤 국립중앙박물관에 기증한 인물이다.

88. 조자용, 앞의 글 참조.

89. 얼굴무늬 수막새에 관한 내용은 이광표,〈의사 컬렉터 다나카 도시노부와〈얼굴무늬 수막새〉〉,《미술세계》2016년 5월 호의 원고를 중심으로 수정 보완해 수록했다.

90. 정규홍,《유랑의 문화재》(학연문화사, 2009), p. 304.

91. 오사카 긴타로에 대해선《조선일보》1972년 10월 21일 자〈32년 만에 還國한 人面紋樣瓦當〉기사; 이순우,《제자리를 떠난 문화재에 관한 조사보고서·둘》(하늘재, 2003), pp. 11-43 참조.

92. 大坂金太郎,〈新羅の假面瓦〉,《朝鮮》292호(朝鮮總督府, 1934년 6월), p. 50. 오사카 긴타로는 조선총독부 기관지《朝鮮》에 얼굴무늬 수막새에 관한 글을 수록하면서 오사카 로쿠손(大坂六村)이라는 필명을 사용했다.

93. 박일훈과 오사카 긴타로의 인연에 대해선《조선일보》1972년 10월 21일 자; 이순우, 앞의 책, pp. 11-43 참조.

94.〈얼굴무늬 수막새〉의 기증 과정에 관해선 박일훈,〈문화재와 나〉,《문화재》7(문화재관리국, 1972);《조선일보》1972년 10월 21일 자; 이순우, 앞의 책; 허형욱,〈국립경주박물관 소장 人面文圓瓦當의 발견과 受贈 경위〉,《신라문물연구》9(국립경주박물관, 2015), pp. 16-28 참조.

95.〈얼굴무늬 수막새〉의 특징에 대해선 김유식,〈新羅 瓦當 研究〉(동국대 대학원 미

술사학과 박사 논문, 2010), pp. 112-113 참조.

96. 허형욱, 앞의 글, p. 27.

97. 《국립경주박물관 명품 100선》(국립경주박물관, 2007), pp. 156-157 참조.

98. 김소영, 〈조선시대 보에 나타난 미의식 연구〉(대구가톨릭대 대학원 석사 논문, 2001), p. 3.

99. 이정자·홍나영, 《한국의 옛보자기》(이화여대출판부, 1996), pp. 7-8.

100. "몬드리안 추상화 속 선은 칼날 같은 직선이다. 그러나 조각보 속의 선은 자로 그려냈거나 칼로 잘라낸 듯한 직선이 아니라 다소 인간적인 분위기가 담겨 있는 직선이다. 여유와 낭만의 직선이라고 비교해 볼 수도 있다." 김선영, 〈조각보를 중심으로 본 전통 보자기 미의 현대적 재해석〉(이화여대 디자인대학원 석사 논문, 2004), pp. 46-47.

101. 김성희, 〈朝鮮朝後期 조각褓에 對하여〉(홍익대 대학원 석사 논문, 1980); 한귀희, 〈朝鮮朝 後期 조각褓의 造形性에 관한 硏究: Piet Mondrian 作品과의 比較 分析〉(효성여대 대학원 석사 논문, 1988); 하영식, 〈조각보(褓)의 造形氣質에 關한 硏究—色面抽象의 崇高美를 中心으로〉, 《경기교육논총》 1(경기대 교육대학원, 1991); 공혜원, 〈조각보 문양을 이용한 가구 디자인 연구〉(홍익대 산업미술대학원 석사 논문, 1992) 등 참조.

102. 김민정, 〈호주에서 대한 한국보자기 그리고 세계화〉, 《서울아트가이드》 2006년 6월 호(김달진미술연구소).

103. 정조문의 삶과 컬렉션에 대해선 정조문·정희두 편, 《정조문과 고려미술관》(다연, 2013) 참조.

104. 2011년 7월 강진 고려청자박물관 특별전 〈고려청자, 천년만의 강진 귀향〉 개막을 앞두고 필자와의 전화 통화 내용 가운데 일부.

105. 이토 유타로, 〈이병창 컬렉션의 한국 도자〉, 《優艶の色·質朴のかたち—李秉昌コレクション韓國陶磁の美》(大阪市立東洋陶磁美術館, 1999). p. 29.

106. 《동아일보》 1999년 1월 23일 자 26면.

107. 아타카 컬렉션에 대해선 白崎秀雄, 〈創造的 コレクション 神髄〉, 《藝術新潮》 319(新潮社, 1976. 7); 〈安宅 コレクション〉, 《藝術新潮》 319 참조.

108. 가타야마 마비, 〈오사카시립동양도자미술관의 한국 도자 전시〉, 《도시역사문화》 6호(서울역사박물관, 2007), p. 98.

109. 이토 유타로, 앞의 글.

110. 가타야마 마비, 앞의 글.

111. 이토 유타로, 앞의 글.

112. 《김용두翁 기증문화재》(국립진주박물관, 1997) 서문.

## 6 명작은 어떻게 만들어지는가

1. 아서 단토, 김한영 옮김, 《무엇이 예술인가》(은행나무, 2015); 아서 단토, 이성훈·
   김광우 옮김, 《예술의 종말 이후》(미술문화, 2004) 참조.

2. 김동일, 《예술을 유혹하는 사회학》(갈무리, 2010), p. 62.

3. 에릭 홉스봄, 박지향 옮김, 《만들어진 전통》(휴머니스트, 2004), p. 38.

4. 강희정, 〈명작의 탄생: 20세기 석굴암의 신화〉, 《미술사와 시각문화》 12(미술사와
   시각문화학회, 2013). 이하 내용은 이 글을 정리한 것이다.

5. 강희정, 〈식민지 조선의 표상: 석굴암의 公論化〉, 《동악미술사》 10호(동악미술사
   학회, 2009) 참조.

6. 이광표, 〈근대생활유산과 기억의 방식〉, 《민속학연구》 41호(국립민속박물관,
   2017), p. 42.

# 참고문헌

## 1. 국내 자료

**단행본**

강명관, 《조선시대 문학 예술의 생성 공간》, 소명출판, 1999.

국립민속박물관, 《한국전통보자기》, 삼화출판사, 1983.

국립중앙박물관 미술부, 《한국미술 전시와 연구》, 국립중앙박물관, 2007.

국성하, 《우리 박물관의 역사와 교육》, 혜안, 2007.

권석영·이병진 외, 《야나기 무네요시와 한국》, 소명출판, 2012.

권영필 외, 《한국의 美를 다시 읽는다》, 돌베개, 2005.

김광국, 유홍준·김채식 옮김, 《김광국의 석농화원》, 눌와, 2015.

김동일, 《예술을 유혹하는 사회학》, 갈무리, 2010.

김상엽, 《미술품 컬렉터들》, 돌베개, 2015.

김영나 외, 《근대와 만난 미술과 도시》, 국사편찬위원회 편, 두산동아, 2008.

김원룡, 《한국미의 탐구》, 열화당, 1978.

김인덕, 《식민지시대 근대공간 국립박물관》, 국학자료원, 2007.

김정기, 《미의 나라 조선》, 한울아카데미, 2011.

김정기 외, 《한국미술의 미의식》, 한국정신문화연구원, 1984.

김형숙, 《미술관과 소통》, 예경, 2001.

＿＿＿, 《미술, 전시, 미술관》, 예경, 2001.

김호연, 《한국의 민화》, 열화당, 1976.

박병래, 《陶磁餘滴》, 중앙일보사, 1974.

_____, 《백자에의 향수》, 심설당, 1980.

박철상, 《세한도》, 문학동네, 2010.

심상용, 《그림 없는 미술관》, 이룸, 2000.

안대회, 《선비답게 산다는 것》, 푸른역사, 2007.

안휘준, 《안견과 몽유도원도》, 사회평론, 2009.

윤난지 편, 《전시의 담론》, 눈빛, 2002.

이광표, 《명품의 탄생》, 산처럼, 2009.

이순우, 《제자리를 떠난 문화재에 관한 조사보고서·둘》, 하늘재, 2003.

이승연, 《위창 오세창》, 이화문화사, 2000.

이인범, 《조선예술과 야나기 무네요시》, 시공사, 1999.

이충렬, 《간송 전형필》, 김영사, 2010.

전진성, 《역사가 기억을 말하다》, 휴머니스트, 2009.

정규홍, 《유랑의 문화재》, 학연문화사, 2009.

정 민, 《18세기 조선 지식인의 발견》, 휴머니스트, 2007.

정병모, 《무명화가들의 반란, 민화》, 다홀미디어, 2011.

_____, 《민화, 가장 대중적인 그리고 한국적인》, 돌베개, 2012.

정조문·정희두 편, 《정조문과 고려미술관》, 다연, 2013.

정형민, 《근현대 한국미술과 동양 개념》, 서울대출판부, 2011.

조자용, 《민화》, 웅진출판, 1992.

최병식, 《박물관 경영과 전략》, 동문선, 2010.

최석영, 《한국 근대의 박람회 박물관》, 서경문화사, 2001.

_____, 《한국 박물관 역사 100년》, 민속원, 2008.

최영도, 《토기사랑 한평생》, 학고재, 2005.

한국 박물관 100년사 편찬위원회 편, 《한국 박물관 100년사—본문편》, 국립중앙박물
       관·한국박물관협회, 2009.

한국박물관학회 편, 《인류에게 박물관이 왜 필요했을까》, 민속원, 2012.

한영대, 《조선미의 탐구자들》, 학고재, 1997.

허동화, 《옛 보자기》, 한국자수박물관 출판부, 1998.

_____, 《우리가 정말 알아야 할 규방문화》, 현암사, 1997.

호림박물관, 《호림, 문화재의 숲을 거닐다》, 눌와, 2012.

홍기대, 《우당 홍기대, 조선백자와 80년》, 컬처북스, 2014.

홍선표, 《조선시대 회화사론》, 문예출판사, 1999.

게리 에드슨·데이비드 진, 이보아 옮김, 《21세기 박물관 경영》, 시공사, 2001.

다카사키 소지, 김순희 옮김, 《조선의 흙이 되다—아사카와 다쿠미 평전》, 효형출판,
　　2005.

다카시나 슈지, 신미원 옮김, 《예술과 패트런》, 눌와, 2003.

데이비즈 진, 전승보 옮김, 《미술관 전시, 이론에서 실천까지》, 학고재, 1998.

도미니크 풀로, 김한결 옮김, 《박물관의 탄생》, 돌베개, 2014.

마이클 벨처, 신자은 옮김, 《박물관 전시의 기획과 디자인》, 예경, 2006.

세키 히데오, 최석영 옮김, 《일본 근대국립박물관 탄생의 드라마》, 민속원, 2008.

아사카와 다쿠미, 심우성 옮김, 《조선의 소반·조선도자명고》, 학고재, 1996.

아서 단토, 김한영 옮김, 《무엇이 예술인가》, 은행나무, 2015.

＿＿＿, 이성훈·김광우 옮김, 《예술의 종말 이후》, 미술문화, 2004.

알라이다 아스만, 변학수·채연숙 옮김, 《기억의 공간—문화적 기억의 형식과 변천》,
　　그린비, 2011.

야나기 무네요시, 심우성 옮김, 《조선을 생각한다》, 학고재, 1996.

＿＿＿, 이목 옮김, 《수집이야기》, 산처럼, 2008.

에릭 홉스봄, 박지향 옮김, 《만들어진 전통》, 휴머니스트, 2004.

자크 살루아, 하태환 옮김, 《박물관과 미술관의 새로운 경영》, 궁리, 2001.

장 보드리야르, 배영달 옮김, 《사물의 체계》, 지식을만드는지식, 2011.

크리스토프 그루넨버그, 이지윤 옮김, 《전시의 연금술 미술관 디스플레이》, 아트북
　　스, 2004.

**논문**

강민기, 〈박물관이란 용어의 성립과정과 제도의 한국도입〉, 《미술사학보》 17집, 미
　　술사학연구회, 2002.

강승완, 〈미술관·박물관 문화의 패러다임 변화와 한국의 미술관·박물관〉, 《현대미
　　술관연구》 제19집, 국립현대미술관, 2008.

강은주, 〈사우스켄싱턴 박물관의 아시아 컬렉션(1851년~1899년) 연구〉, 이화여대 대학원 미술사학과 석사 논문, 2007.

강인혜·임현숙·안영수·김정혜, 〈20세기 전기 미국 미술의 성장과 후원〉, 《미술사연구》 13호, 미술사연구회, 1999.

강희정, 〈명작의 탄생: 20세기 석굴암의 신화〉, 《미술사와 시각문화》 12, 미술사와시각문화학회, 2013.

_____, 〈식민지 조선의 표상: 석굴암의 公論化〉, 《동악미술사》 10호, 동악미술사학회, 2009.

_____, 〈야나기 무네요시의 석굴암 인식: 20세기 초 일본인 지식인에 의한 최초의 석굴암론〉, 《震檀學報》 110호, 진단학회, 2010.

_____, 〈일제강점기 조선불교미술 조사와 복원: 한국 불교미술 연구의 출발점〉, 《미술사와 시각문화》 9호, 미술사와시각문화학회, 2010.

권행가, 〈컬렉션, 시장, 취향: 이왕가미술관 일본근대미술컬렉션 재고〉, 《미술자료》 87호, 국립중앙박물관, 2015.

김경희, 〈존 소운과 근대박물관의 사적 탄생〉, 한국예술종합학교 석사 논문, 2011.

김상엽, 《故朴榮喆氏寄贈書畫類展觀目錄》을 통해 본 다산(多山) 박영철(朴榮喆, 1879~1939)의 수장활동〉, 《문화재》 44권4호, 국립문화재연구소, 2011.

_____, 〈일제강점기의 고미술품 유통과 경매〉, 《근대미술연구》, 국립현대미술관, 2006.

_____, 〈일제시기 京城의 미술시장과 수장가 박창훈〉, 《서울학연구》 37, 서울학연구소, 2009.

_____, 〈일제시대 경매도록 수록고서화의 의의〉, 《동양고전연구》 23, 동양고전학회, 2005.

_____, 〈조선명보전람회와 《조선명보전람회도록》〉, 《미술사논단》 25, 한국미술연구소, 2007.

_____, 〈한국 근대의 고미술품 수장가 1: 장택상〉, 《동양고전연구》 34, 동양고전학회, 2009.

_____, 〈한국 근대의 골동시장과 경성미술구락부〉, 《동양고전연구》 19, 동양고전학회, 2003.

김소영, 〈조선시대 裸에 나타난 미의식 연구〉, 대구가톨릭대 대학원 석사 논문, 2001.

김승호, 〈현대미술과 미술전시: 아방가르드미술을 중심으로〉, 《서양미술사학회논문집》 35집, 서양미술사학회, 2011.

김울림, 〈국립중앙박물관의 南山分館品과 柳宗悅의 감식안〉, 《동원학술논문집》 7집, 한국고고미술연구소, 2005.

김인규, 〈야나기 무네요시(柳宗悅)의 조선다완론(朝鮮茶碗論)에 대한 고찰〉, 《미술사와 시각문화》 8호, 미술사와시각문화학회, 2009.

김현숙, 〈한국미술의 미적 근대성〉, 《역사학보》 203집, 역사학회, 2009.

김희정, 〈조선에서의 야나기 무네요시(柳宗悅)의 수용 양상〉, 《일어일문학연구》 제51집, 한국일어일문학회, 2004.

_____, 〈1930년대 조선과 야나기 무네요시(柳宗悅)의 '민예'〉, 《일본어문학》 제32집, 일본어문학회, 2006.

로잘리 김, 〈영국 빅토리아 앨버트 박물관 소장 한국문화재〉, 《영국 빅토리아 앨버트 박물관 소장 한국문화재》, 국립문화재연구소, 2013.

목수현, 〈일제하 박물관의 형성과 그 의미〉, 서울대 대학원 고고미술사학과 석사 논문, 2000.

_____, 〈일제하 이왕가 박물관의 식민지적 성격〉, 《한국 근대미술과 시각문화》, 조형교육, 2002.

_____, 〈한국 박물관 초기 설립과 운용〉, 《국립중앙박물관 소장 일본근대미술－일본화편》, 국립중앙박물관, 2001.

민병훈, 〈국립중앙박물관 소장 중앙아시아 유물의 소장경위 및 전시 조사연구 현황〉, 《국립중앙박물관 소장 서역미술》, 국립중앙박물관, 2003.

박계리, 〈조선총독부 박물관 서화컬렉션과 수집가들〉, 《근대미술연구》, 국립현대미술관, 2006.

_____, 〈타자로서의 이왕가 박물관과 전통관〉, 《미술사학연구》 240, 한국미술사학회, 2003.

_____, 〈20세기 한국 회화에서의 전통론〉, 이화여대 대학원 미술사학과 박사 논문, 2006.

박성원, 〈일제강점기 경성미술구락부 활동이 한국근대미술시장에 끼친 영향〉, 이화여대 국제대학원 한국학과 석사 논문, 2011.

박성창, 〈이태준과 김용준에 나타난 문학과 회화의 상호작용〉, 《비교문학》 5집, 한국

비교문학회, 2012.

박소현, 〈'고려자기'는 어떻게 '미술'이 되었나〉, 《사회연구》 11호, 사회연구사, 2006.

_____, 〈제국의 취미: 이왕가 박물관과 일본의 박물관 정책에 대해〉, 《미술사논단》 18호, 한국미술연구소, 2004.

박은영, 〈한국전쟁 사진의 수용과 해석: 대동강 철교의 피난민〉, 《미술사논단》 29호, 한국미술연구소, 2009.

박정희, 〈조선민족미술관과 아사카와 다쿠미〉, 동덕여대 대학원 일어일문학과 석사 논문, 2005.

박혜상, 〈한국 근대기 고려청자의 미술품 인식 형성과 확산〉, 이화여대 대학원 미술 사학과 석사 논문, 2010.

박효은, 〈김광국의 《石農畫苑》과 18세기 후반 조선 화단〉, 《遊戲三昧—선비의 예술 과 선비 취미》, 학고재, 2003.

_____, 《《石農畫苑》을 통해 본 한·중 회화 後援 연구》, 홍익대 대학원 미술사학과 박사 논문, 2013.

_____, 〈조선후기 문인들의 회화수집활동 연구〉, 홍익대 대학원 미술사학과 석사 논문, 1999.

_____, 〈홍성하 소장본 金光國의 『石農畫苑』에 관한 고찰〉, 《溫知論叢》 5, 온지학 회, 1999.

_____, 〈17~19세기 조선화단과 미술시장의 다원성〉, 《근대미술연구》, 국립현대미 술관, 2006.

_____, 〈18세기 조선 문인들의 회화수집활동과 화단〉, 《미술사학연구》 233·234 합 본호, 한국미술사학회, 2002.

방병선, 〈이형록의 책가문방도 팔곡병에 나타난 중국 도자〉, 《미술사》 28호, 한국미 술사연구소, 2007.

_____, 〈일본 高麗美術館 소장 19세기 조선백자 연구〉, 《미술사학연구》 253호, 한국 미술사학회, 2007.

방현아, 〈重菴 姜彝天(1769~1801)의 《漢京詞》 연구〉, 성균관대 대학원 한문학과 석 사 논문, 1994.

서지원, 〈미셸 푸꼬의 계보학적 입장에서 본 공공미술관〉, 《미학》 41집, 한국미학회, 2005.

송기쁨, 〈한국 근대도자연구〉, 홍익대 대학원 석사 논문, 1998.

신상철, 〈19세기 프랑스 박물관에서의 한국미술 전시〉, 《한국학연구》 45, 고려대 한국학연구소, 2013.

안지영, 〈이왕가 박물관의 설립과 전시체계 변화〉, 연세대 대학원 사학과 석사 논문, 2009.

안현정, 〈시선의 근대적 재편, 일제치하의 전시공간 연구〉, 《한국문화연구》 19, 이화여대 한국문화연구원, 2010.

안휘준, 〈겸재 정선(1676~1759)과 그의 진경산수화, 어떻게 볼 것인가〉, 《역사학보》 214집, 역사학회, 2012.

양지영, 《《시라카바》와 〈민예〉 사이의 〈조선〉의 위상〉, 《일본학보》 79집, 한국일본학회, 2009.

_____, 〈'조선민족미술관'을 둘러싼 1920년대 '조선미' 담론〉, 《아시아문화연구》 19집, 경원대 아시아문화연구소, 2010.

엄소연, 〈우리나라 박물관의 민화전시와 민화인식〉, 《민속학연구》 19호, 국립민속박물관, 2006.

엄승희, 〈일제강점기 도자정책과 제작구조 연구〉, 숙명여대 대학원 미술사학과 박사 논문, 2009.

_____, 〈일제침략기(1910~1945) 한국근대 도자연구〉, 숙명여대 대학원 미술사학과 석사 논문, 2000.

오봉빈, 〈사업에 쓰고 싶다는 박영철씨〉, 《삼천리》 1935. 9.

_____, 〈서화골동의 수장가—박창훈씨 소장품 매각을 機로〉, 《동아일보》 1940년 5월 1일 자.

오수경, 〈18세기 서울 문인지식층의 성향—연암그룹에 관한 연구의 일단〉, 성균관대 대학원 한문학과 박사 논문, 1990.

오순화, 〈야나기 무네요시(柳宗悅)의 초기 '朝鮮陶磁 美感' 연구〉, 성균관대 대학원 동양철학과 박사 논문, 2010.

윤난지, 〈성전과 백화점 사이—후기 자본주의시대의 미술관〉, 《미술사학보》 17집, 미술사학연구회, 2002.

_____, 〈20세기 미술과 후원: 미국 모더니즘 정착에 있어서 구겐하임 재단의 역할을 중심으로〉, 《서양미술사학회 논문집》 제6집, 서양미술사학회, 1994.

윤열수, 〈문자도를 통해 본 민화의 지역적 특성과 작가 연구〉, 동국대 대학원 박사 논문, 2007.

윤용이, 〈조선 백자 항아리의 세계〉, 《백자 달항아리》, 국립고궁박물관, 2005.

이광표, 〈근대생활유산과 기억의 방식〉, 《민속학연구》 41호, 국립민속박물관, 2017.

＿＿＿, 〈무령왕릉·천마총·황남대총 출토유물 전시의 변화에 관한 고찰〉, 《문화공간연구》 46호, 한국문화공간건축학회, 2014.

＿＿＿, 〈백자 컬렉터 김환기와 달항아리〉, 《미술세계》 375호, 월간 미술세계, 2016. 2.

＿＿＿, 〈의사 컬렉터 다나카 도시노부와 〈얼굴무늬 수막새〉〉, 《미술세계》 378호, 월간 미술세계, 2016. 5.

이구열, 〈국립중앙박물관의 일본 근대미술 콜렉션〉, 《국립중앙박물관소장 일본근대미술》, 국립중앙박물관, 2001.

이상진, 〈아사카와 노리타카·타쿠미 형제의 조선 이해 ─ 일제 식민지시기 형제의 조선전통공예연구를 중심으로〉, 《야나기 무네요시와 한국》, 소명출판, 2012.

이소영, 〈고려청자: 서구에서의 수용〉, 《미술자료》 83호, 국립중앙박물관, 2013.

이수연, 〈컬렉션, MoMA를 말하다〉, 《국립현대미술관 연구논문》 제1집, 국립현대미술관, 2009.

이영섭, 〈내가 걸어온 고미술계 30년〉, 《월간 문화재》 1973년 1월 호~1974년 11월 호, 한국문화재보호재단.

이오봉, 〈일본 1000년 古都에 숨쉬는 우리의 숨결: 교토(京都) 고려미술관〉, 《한국의 고고학》 11호, 주류성출판사, 2009년 봄.

이원복, 〈간송 전형필과 그의 수집 문화재〉, 《근대미술연구》, 국립현대미술관, 2006.

＿＿＿, 《畫員別集》考〉, 《미술사학연구》 215, 한국미술사학회, 1997.

이은기, 〈메디치家의 미술후원과 정치적인 목적〉, 《서양미술사학회논문집》 제6집, 서양미술사학회, 1994.

＿＿＿, 〈우피치의 전시와 변천〉, 《서양미술사학회논문집》 13, 서양미술사학회, 2000.

이인범, 〈작품수집과 그 기록: 미술관의 소장품 관리(Collection Management)〉, 《현대미술연구》 1, 국립현대미술관, 1989.

이자원, 〈오세창의 서화 수장 연구〉, 서울대 대학원 석사 논문, 2009.

이추영, 〈컬렉션, 미술관을 말하다〉, 《국립현대미술관 연구논문》 제1집, 국립현대미술관, 2009.

이태희, 〈조선총독부박물관의 중국 문화재 수집: 關野貞의 수집 활동을 중심으로〉,
《미술자료》 87호, 국립중앙박물관, 2015.

이현일, 〈조선후기 고동완상의 유행과 자하시〉, 《19세기 조선지식인의 문화지형도》,
한양대출판부, 2006.

임소연, 〈사우스켄싱턴 박물관을 통해 본 빅토리아기 영국―문화를 통한 사회통제와
제국주의〉, 서울대 대학원 서양사학과 석사 논문, 2004.

장남원, 〈고려청자에 대한 사회적 기억의 형성과정으로 본 조선 후기의 정황〉, 《미술
사논단》 29호, 한국미술연구소, 2009.

_____, 〈도자사 연구에서 '수용(受容)'의 문제〉, 《미술사학》 21, 한국미술사교육학회,
2007.

장민한, 〈'미술의 종말' 이후 미술관 역할과 정책〉, 《미학》 65집, 한국미학회, 2011.

장선아, 〈전통자수를 통해 본 여성들의 미의식―조선시대 흉배와 보자기를 중심으
로〉, 한국외국어대 대학원 한국학과 석사 논문, 2003.

장진성, 〈정선의 그림수요 대응 및 작화 방식〉, 《동악미술사학》 11호, 동악미술사학
회, 2010.

_____, 〈조선후기 고동서화(古董書畵) 수집 열기의 성격: 김홍도의 〈포의풍류도〉와
〈사인초상〉에 대한 검토〉, 《미술사와 시각문화》 3호, 미술사와시각문화학회, 2004.

진재교, 〈18세기 문예공간에서 眞景 畵와 그 추이: 문예의 소통과 겸재화의 영향〉,
《동양한문학연구》 35집, 동양한문학회, 2012.

전경수, 〈한국 박물관의 식민주의적 경험과 민족주의적 실천 및 세계주의적 전망〉,
《한국인류학의 회고와 전망》, 집문당, 1998.

전동호, 〈미술후원과 수집의 정치학〉, 《영국연구》 제17호, 영국사학회, 2007.

_____, 〈수집가들의 향연: 리버풀 미술동호회와 그 전시회들 1872~1895〉, 《미술사
와 시각문화》 2호, 미술사와시각문화학회, 2003.

_____, 〈19세기 서구 지방 공공박물관의 실태: 영국 워링턴박물관 사례연구〉, 《서양
미술사학회논문집》 제22집, 서양미술사학회, 2004.

전진성, 〈기억의 정치학을 넘어 기억의 문화사로〉, 《역사비평》 제76호, 역사비평사,
2006.

정연복, 〈루브르 박물관의 탄생―컬렉션에서 박물관으로〉, 《불어문화권연구》 19집,
서울대 인문학연구원, 2009.

정영란, 〈홀로코스트기념관을 통해 본 주제기록관에 관한 연구: 집합적 기억의 수집과 수집물의 특성을 중심으로〉, 명지대 기록과학대학원 석사 논문, 2003.

정준모, 〈컬렉터와 컬렉션의 역사와 현황〉, 《월간미술》 2002년 11월 호.

조은솔, 〈일제강점기 이왕가의 미술후원 연구〉, 홍익대 대학원 미술사학과 석사 논문, 2012.

조자용, 〈세계 속의 한민화〉, 《민화걸작선》, 호암미술관, 1983.

_____, 〈한민화 서론〉, 《민화―上》, 웅진출판, 1992.

최공호, 〈일제시기의 박람회 정책과 근대 공예〉, 《미술사논단》 11, 한국미술연구소, 2000.

_____, 〈한국 공예 감식의 변천―문방청완의 향유와 眼法〉, 《미술사학》 20, 한국미술사교육학회, 2006.

최병진, 〈서구 전시공간유형의 역사적 발전과 문화적 의미〉, 《미술사학》 26, 한국미술사교육학회, 2012.

최석영, 〈조선총독부박물관의 출현과 '식민지적 기획'〉, 《호서사학》 27, 호서사학회, 1999.

최완수, 〈간송선생 평전〉, 《간송문화》 41, 한국민족미술연구소, 1991.

최응천, 〈외국 박물관 한국실 현황과 과제〉, 《한국미술 전시와 연구》, 국립중앙박물관, 2006.

최정은, 〈사회적 기억과 구술 기록화 그리고 아키비스트〉, 《기록학연구》 30호, 한국기록학회, 2011.

최종호, 〈미술관 경영과 수장품 정책〉, 《예술경영연구》 4, 한국예술경영학회, 2003.

하계훈, 〈한국 박물관 역사를 통해 본 미술사의 역할과 전망〉, 《서양미술사학회 논문집》 29집, 서양미술사학회, 2008.

하세봉, 〈냉전시기 타이완(臺灣)에서 박물관의 전시와 정치〉, 《현대중국연구》 13, 현대중국학회, 2011.

_____, 〈대만(臺灣) 박물관과 전시의 정치학〉, 《중국근현대사연구》 제43집, 한국중국근현대사학회, 2010.

한혜선, 〈뉴욕 주요 미술관 후원 문화에 관한 연구―기증·기부·유증을 중심으로〉, 경희대 대학원 미술학과 석사 논문, 2010.

허형욱, 〈국립경주박물관 소장 人面文圓瓦當의 발견과 受贈 경위〉, 《신라문물연구》 9,

국립경주박물관, 2015.

홍선표, 〈고미술 취미의 탄생〉, 《그림에게 물은 사대부의 생활과 풍류》, 두산동아, 2007.

_____, 〈조선 후기 기복호사 풍조의 만연과 민화의 범람〉, 《반갑다! 우리 민화》, 서울역사박물관, 2005.

_____, 〈조선 후기의 회화 애호풍조와 감평활동〉, 《미술사논단》 5, 한국미술연구소, 1997.

_____, 〈19세기 여항문인들의 회화활동과 창작성향〉, 《미술사논단》 1, 한국미술연구소, 1995.

황정수, 〈미술품의 기록과 전승에 관한 소론〉, 《경매된 서화》, 시공아트, 2005.

황정연, 〈낭선군 이우의 서화 수장과 편찬〉, 《장서각》 9집, 한국정신문화연구원, 2003.

_____, 〈낭선군 이우, 17세기를 장식한 예술애호가〉, 《내일을 여는 역사》 38호, 서해문집, 2010.

_____, 〈석농 김광국(1727~1797)의 생애와 서화수장 활동〉, 《미술사학연구》 235호, 한국미술사학회, 2002.

_____, 〈조선문화의 이면을 움직인 서화 수장가들〉, 《내일을 여는 역사》 36호, 서해문집, 2009.

_____, 〈조선시대 궁중 서화 수장처에 대한 연구〉, 《서지학연구》 32집, 한국서지학회, 2005.

_____, 〈조선시대 서화 수장 연구〉, 한국학중앙연구원 한국학대학원 박사 논문, 2007.

_____, 〈欽英을 통해 본 兪晚柱의 서화감상과 수집활동〉, 《미술사와 시각문화》 7호, 미술사회시각문화학회, 2008.

_____, 〈15세기 서화 수집의 중심, 안평대군〉, 《내일을 여는 역사》 37호, 서해문집, 2009.

_____, 〈18세기 경화사족의 금석첩 수장과 예술향유 양상〉, 《문헌과해석》 35, 태학사, 2006.

가타야마 마비, 〈오사카시립동양도자미술관의 한국 도자 전시〉, 《도시역사문화》 6호, 서울역사박물관, 2007.

다케나카 히토기, 〈야나기 무네요시의 두 개의 관심—미, 사회, 그리고 조선〉, 《야나

기 무네요시와 한국》, 소명출판, 2012.

사이먼 넬, 〈수장품에 대한 심층 연구―우리가 수집하고 관리하고자 하는 것은 무엇
　　인가?〉, 《도시역사박물관 수장품 정책의 새로운 지평》(서울역사박물관 국제학
　　술강좌 제5집), 서울역사박물관, 2007.

야마나시 에미코, 〈作風과 '美術' 개념 수용의 관점에서 고찰한 이왕가 컬렉션〉, 《미
　　술자료》 87호, 국립중앙박물관, 2015.

오규 신조, 《〈반갑다! 우리민화〉전에 부쳐》, 《반갑다! 우리민화》, 서울역사박물관,
　　2005.

## 2. 일본 자료

《観者・展示・鑑賞: 受容の美術史》, 東京國立博物館, 2005.

《優艶の色・質朴のかたち―李秉昌コレクション韓國陶磁の美》, 大阪市立東洋陶磁美
　　術館, 1999.

《李朝 民畵》, 講談社, 1975.

《李朝の繪畫―泗川子 コレクション》, 大和文華館, 1986.

《日本美術蒐集記》, 新潮社, 1993.

《日本 民藝館 所藏 朝鮮陶磁圖錄》, 日本民藝館, 2009.

藤田國雄, 〈坂本キク氏寄贈殷周青銅器〉, 《MUSEUM》 東京国立博物館美術誌 262, 東
　　京国立博物館, 1973. 1.

白崎秀雄, 〈創造的 コレクション神髓〉, 《藝術新潮》 319, 新潮社, 1976. 7.

北澤憲昭, 《眼の神殿: 〈美術〉受容史ノート》, 美術出版社, 1989.

備仲臣道, 《蘇る朝鮮文化: 高麗美術館と鄭詔文の人生》, 明石書店, 1993.

上田眞紀, 〈柳宗悅と朝鮮民族美術館〉, 《日本民藝館所藏 朝鮮陶磁圖錄》, 日本民藝館,
　　2009.

〈李朝の美を教えた兄弟〉, 《藝術新潮》 1997年 5月號, 新潮社.

趙子庸・岡本太郎・浜口良光, 《李朝の美=民畵》, 毎日新聞社, 1973.

佐佐木治兆, 《京城美術俱樂部創業二十年記念誌―朝鮮古美術業界二十年の回顧》, 京

城美術俱樂部, 1942.

倉田公裕, 《博物館學》, 東京堂出版, 1979.

川口幸也, 《展示の政治學》, 水聲社, 2009.

淺川巧, 《朝鮮陶磁名考》, 朝鮮工藝刊行會, 1930.

淺川伯敎, 《李朝の陶磁》, 座右寶刊行會, 1956.

靑木豊, 《博物館展示の研究》, 雄山閣, 2003.

河原啓子, 《芸術受容の近代的パラダイム: 日本における見る欲望と価値観の形成》, 美
　　術年鑑社, 2001.

## 3. 영문 자료

Baker, Malcolm, "Museums, Collections, and Their Histories," *A Grand Design: The Art of the Victoria & Albert Museum*, eds., Malcolm Baker & Brenda Richardson, NewYork: Henry N. Abrams, 1997.

Benett, Tony, *The Birth of the Museum: History, Theory, Politics*, New York: Routledge, 1995.

Corsane, Gerard, *Heritage, Mueseums and Galleries*, New York: Routledge, 2005.

Crane, Susan A., *Museums and Memory*, Stanford: Stanford Univ. Press, 2000.

Gardner, James B. and Elizabeth Meritt, "Collections Planning: Planning Down a Strategy," *Reinventing the Mueseum*, Oxford: Altamira Press, 2004.

Hooper-Greenhill, Eilean, ed., *Museum, Media, Message*, New York: Routledge, 1995.

McClellan, Andrew, ed., *Art and its Publics: Museum Studies at the Millennium*, Blackwell Pubilishing, 2003.

Pearce, Susan M. etc., *Interpreting Objects and Collection*, New York: Routledge, 1994.

Weil, Stephen E., "Collecting Then, Collecting Today: What's the Difference?," *Reinventing the Mueseum*, Oxford: Altamira Press, 2004.

# 찾아보기